門牆

雅各　約瑟　　　　馬但　以利亞撒

以律　亞金　　大衛與歌利亞　　先知撒迦利亞　　猶滴與荷羅孚尼　　亞所撒都

先知約珥　　② 諾亞醉酒 ①　　德爾菲巫女

1. 拉齊之死

2. 安條克四世自戰車跌落

以利亞敬　亞比玉　　所羅巴伯　　大洪水　　約西亞　　撒拉鐵　耶哥尼雅

厄利特里亞巫女　　④ 諾亞獻祭 ③　　先知以賽亞

3. 驅逐赫利奧多羅斯

4. 馬塔賽阿斯拉下祭壇

亞哈斯　約坦　　烏西雅　　亞當與夏娃的墮落與放逐　　希西家　　亞們　瑪拿西

先知以西結　　⑥ 創造夏娃 ⑤　　庫米巫女

5. 亞歷山大大帝在耶路撒冷大祭司面前

6. 尼卡諾爾之死

亞比雅　　羅波安　　創造亞當　　亞撒　　約蘭　約沙法

波斯巫女　　⑧ 上帝分開天與水 ⑦　　先知但以理

7. 押沙龍之死

8. 以利沙治療乃縵的痲瘋病

俄備得　波阿斯　　撒門　　創造日、月、草木　　耶西　　索羅門　大衛

先知耶利米　　⑩ 上帝分開晝夜 ⑨　　利比亞巫女

9. 亞伯拉罕拿以撒獻祭

10. 以利亞升天

亞米拿達　　哈曼的懲罰　　先知約拿　　銅蛇　　拿順

雅各　亞伯拉罕　猶大　以撒　　以斯敦　法勒斯　亞蘭

東

祭壇牆

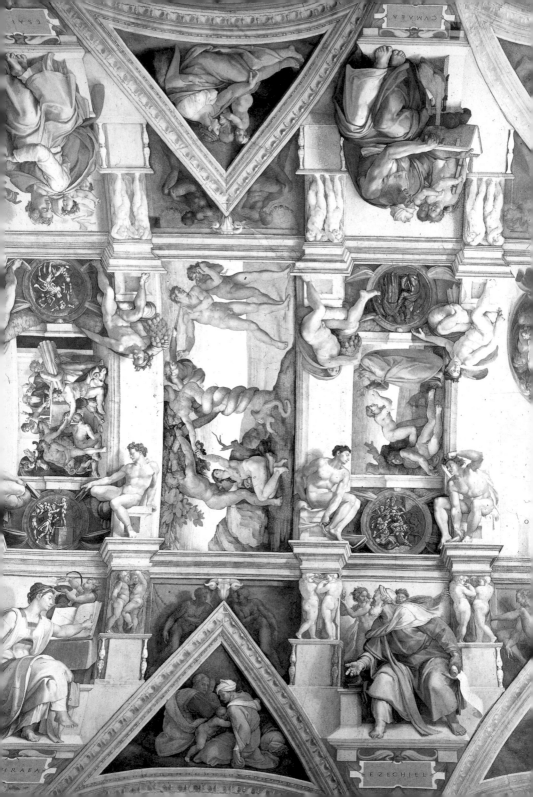

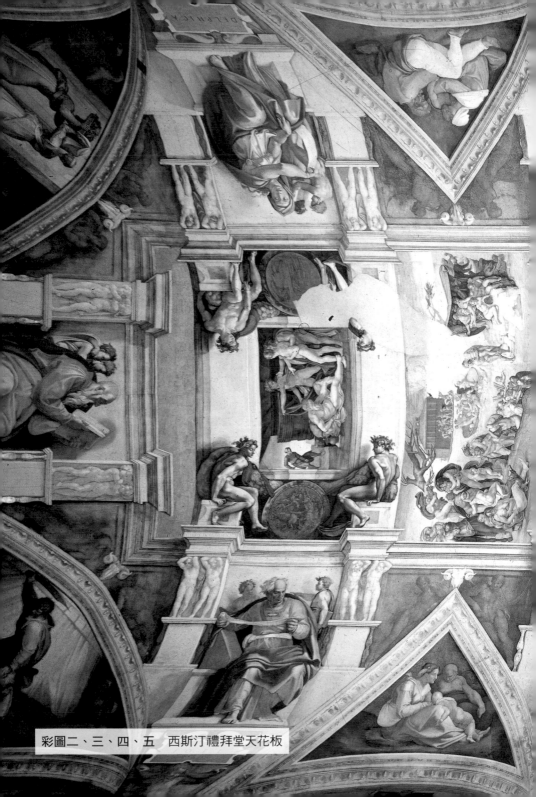

彩圖二、三、四、五　西斯汀禮拜堂天花板

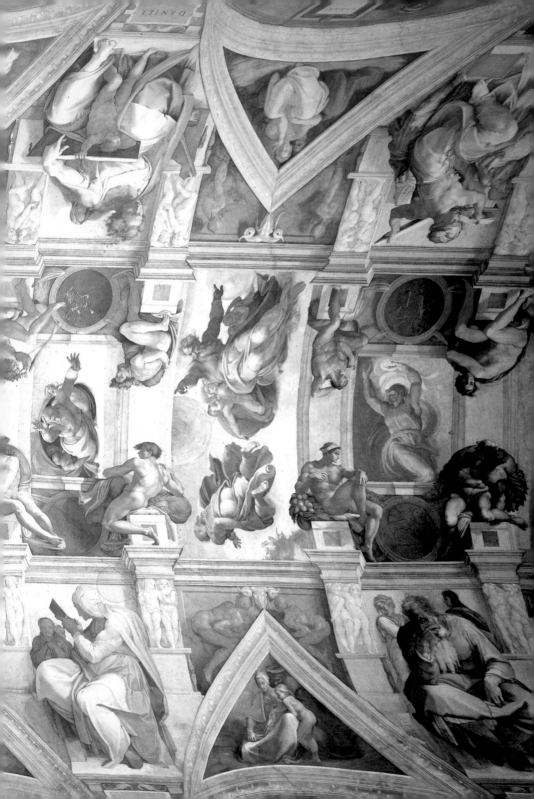

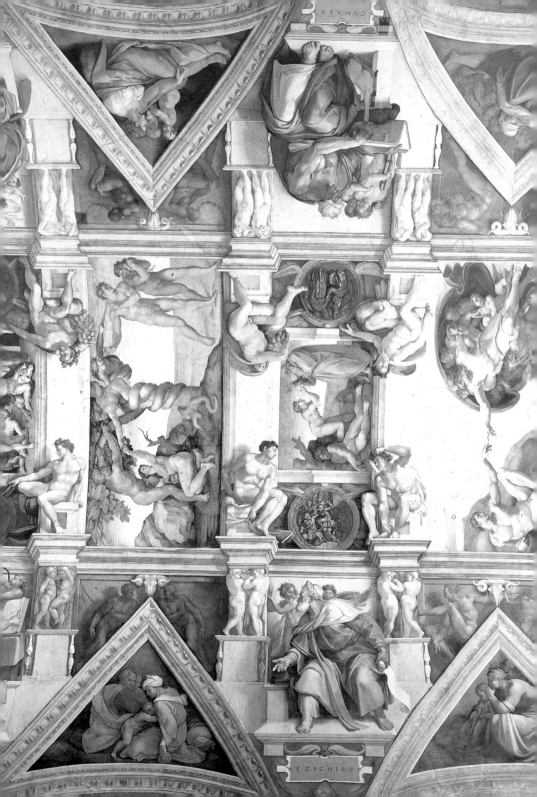

CVMAEA

EZECHIEL

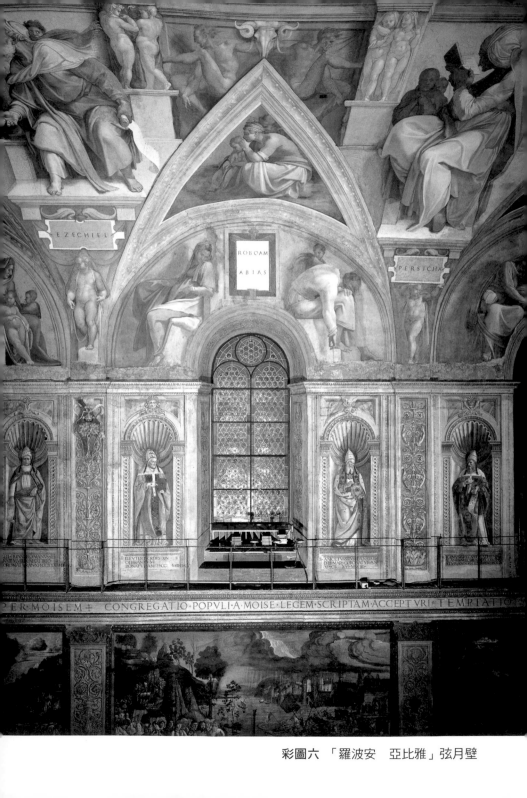

彩圖六 「羅波安　亞比雅」弦月壁

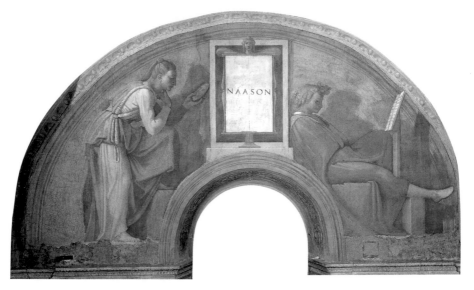

彩圖七 「拿順」弦月壁 The Nasson Lunette

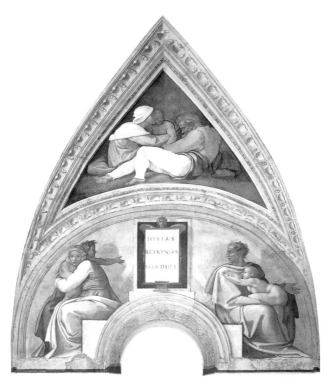

彩圖八 「約西亞 耶哥尼雅 撒拉鐵」弦月壁和拱肩 The Josias

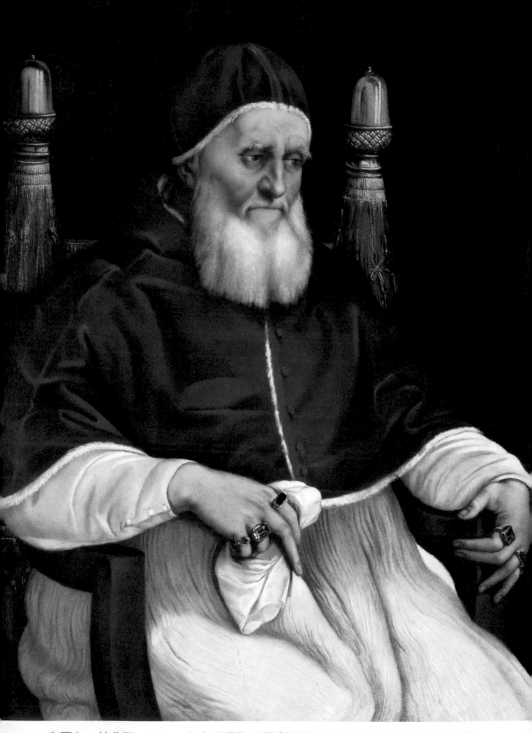

彩圖九　拉斐爾一五一一年為平民聖母馬利亞教堂所繪的教皇尤利烏斯二世像

不朽名作《創世記》誕生的故事

米開朗基羅
與
教宗的天花板

MICHELANGELO and the POPE'S CEILING

米開朗基羅與教宗的天花板

目次

謹以此書獻給梅蘭妮

編輯弁言

本書注釋體例有兩種，一種是以＊號標示的隨頁注，另一種是以數字標示的出處注釋（相當於參考書目），請參閱〈注釋〉章節。

第一章　召令

魯斯提庫奇廣場並不是羅馬很有名的地方。雖然距梵蒂岡只有一小段路，但這廣場簡樸而不起眼，置身在台伯河北岸，從聖安傑洛橋往西綿延出去的地區裡，四周是迷宮般的街道和彼此緊挨的店家、住宅。在廣場中央緊鄰噴水池邊，有座供性畜飲用的水槽，東側是一座有小鐘樓的樸素教堂。這座聖卡帖利娜·德爾·卡瓦雷帖教堂因為歷史不久，沒什麼名氣。每年基督教世界都有無數信徒來到羅馬，瞻仰聖人遺骨、聖十字架殘片之類的聖物，但這座教堂也沒有這種東西。然而，就在這教堂後面，一條依偎著城牆而走的窄街裡，坐落著義大利某大名鼎鼎藝術家的工作室。他是一位來自佛羅倫斯的雕刻家，身材矮胖、鼻子扁平，而且穿著邋遢、脾氣暴躁。

一五〇八年四月，米開朗基羅·博納羅蒂奉召回到聖卡帖利娜教堂後面這間工作室。但他回來得心不甘情不願，因為在這之前他已發誓絕不回羅馬。兩年前逃離這城市時，他已叫助手把工作室清空，把裡面的東西，包括他的工具，賣給猶太人。那年春天他回來時，工作室裡空無一物，而離開時棄置在聖彼得廣場附近的數百噸大理石仍堆在原地飽受日曬雨淋。當初運來這些月白色的石塊，原是要用來建造在位教皇尤利烏斯二世的墳墓，如果建成，將會是截至當時最大的

雕刻組合體之一。不過這個堂皇巨構終未動工，而米開朗基羅這次被召回也不是為了重新啟動這項工程。

米開朗基羅生於一四七五年三月六日，這時三十三歲。他曾告訴某個助手，他出生那個時辰正當水星、金星在木星宮位內。這種吉利的行星排列，預示此時降生者「將會在愉悅感官的藝術上有很大成就，例如繪畫、雕塑、建築。」[1]就米開朗基羅而言，這項成就並未讓他久等。十五歲時，天賦異稟的他就在「聖馬可學苑」，即佛羅倫斯統治者洛倫佐・德・梅迪奇為培養藝術家創辦的學校，研習雕塑。十九歲他就在波隆納雕刻雕像。他在承製合約上誇下豪語，說這將是「羅馬有史以來最美麗的大理石作品」[2]，數年後該作品於大眾驚訝聲中揭幕時，有人當場告訴他，他的確辦到了。時人稱讚這座為裝飾法國某樞機主教墓而雕製的雕像，不僅超越了同時代所有雕塑家的作品，甚至比起古希臘羅馬的雕塑作品（當時所有藝術的評鑑基準），也有過之而無不及。

米開朗基羅下一個傑作是費時三年製成的另一尊大理石像「大衛像」，於一五〇四年九月安放在佛羅倫斯執政團行政大廈前面。如果說「聖殤」表現了雅致與柔美，「大衛像」則展露了米開朗基羅透過男性裸像表現磅礴氣勢的才華。雕像高近五・一公尺，贊嘆不已的佛羅倫斯市民逕直稱它為「巨人」。米開朗基羅的友人，建築師朱利亞諾・達・桑迦洛，絞盡腦汁花了四天時間，才將這座巨像從米開朗基羅位於大教堂後面的工作室，運到八百公尺外執政團廣場上的雕像台座。

一五〇五年初，完成「大衛像」的數個月後，米開朗基羅突然接到教皇尤利烏斯二世的召令，中斷了他在佛羅倫斯的工作。教皇在聖彼得大教堂的某個禮拜堂裡看過米開朗基羅的「聖殤」，印象非常深刻，於是有意讓這位雕塑界的青年才俊雕製他的墳墓。二月底，教皇財務官樞機主教阿利多西付給米開朗基羅一百枚弗羅林金幣作為前金，相當於當時工匠一整年的收入。於是這位雕塑家回到羅馬為教皇效力[3]，展開了日後他稱之為「墳墓悲劇」的一段生涯。

教皇墓通常工程浩大。以一四八八年去世的西克斯圖斯四世教皇為例，美麗的青銅石棺花了九年製成。但不知謙遜為何物的尤利烏斯，以全然不同的規格構思自己死後長眠之所。一五〇三年一選上教皇職，他就開始籌畫自己的墳墓，最後決定建造一座是自哈德良、奧古斯都等羅馬皇帝興建陵墓以來規模最大的紀念堂。為此，米開朗基羅設計出一座寬約十一・二公尺、高約四・五公尺的獨立結構體，符合了尤利烏斯意欲震古鑠今的建築雄心。底層安置一系列裸身雕像代表各人文學科，頂層則安放三公尺高、戴教皇三重冕的尤利烏斯雕像。除了每年一千兩百杜卡特的薪水（約當時一般雕塑家或金匠一年收入的十倍），完工之後米開朗基羅還可再拿到一萬杜卡特的報酬*。

―――――
＊杜卡特（ducat）為重二十四克拉的金幣，是當時義大利大部分地區的標準貨幣。當時工匠或貿易商一年的平均收入約為一百至一百二十杜卡特，而在羅馬或佛羅倫斯，畫家若要租個寬敞的房子當工作室，一年租金要十至十二杜卡特。佛羅倫斯的標準貨幣弗羅林，幣值與杜卡特相等，十六世紀末期為後者所取代。

米開朗基羅幹勁十足地展開了這項浩大工程，在佛羅倫斯西北方約一○五公里處的卡拉拉待

了八個月，督導工人開採該鎮著名的白色大理石，並運送到羅馬來。「聖殤」和「大衛像」都用

該地大理石雕成，也是促使他採用該石材建墓的原因之一。運送途中屢生差錯，包括一艘貨船擱

淺於台伯河，後又遇上河水暴漲，導致數艘貨船淹沒。儘管如此，到了一五○六年元月，他已運

了九十多車的大理石到聖彼得大教堂前廣場，並進駐聖卡帖利娜教堂後面的工作室。羅馬人看

到古老大教堂前堆積如山的白色大理石，歡欣鼓舞。但最興奮的莫過於教皇本人，他甚至命人在

梵蒂岡與米開朗基羅工作室間特別建了一條步道，以便他前往魯斯提庫奇廣場與米開朗基羅討論

這個了不起的工程。

但大理石還沒運到羅馬，教皇的注意力就給轉移到更宏大的計畫上。最初他是計畫將自己的

墓蓋在古羅馬圓形劇場附近的一座教堂內，即聖彼得鐐銬教堂內，後來卻改變心意，決定蓋在氣

勢更恢宏的聖彼得大教堂腹地內。但不久他就了解到這座古老的大教堂根本無法容納這麼雄偉的

陵墓。聖彼得於西元六十七年死後埋在基督教徒地下墓地，兩個半世紀後，遺骸遷葬台伯河畔此

處，即他給釘在十字架上處死的地點。因他而得名的這座大教堂，就蓋在他的遺骸之上。可

悲又可笑的是，安置聖彼得墓的這座宏偉建築，也是基督教會賴以建立基業的磐石，竟是立在地

勢低淺的沼澤地上.；據說沼澤地裡棲息有大足以吞下嬰兒的巨蛇。

由於地基土質不佳，到了一五○五年，大教堂的牆壁已偏斜了一·八公尺。為了挽救這危

樓，陸陸續續做了補強，但這時尤利烏斯表現出他一貫的霹靂作風：決定將這座基督教世界最古

老、最神聖的教堂打掉，在原址重建新的大教堂。因此，米開朗基羅從卡拉拉返回之前，拆毀作業已開始進行。數十座聖徒、教皇的古墓（顯靈、治病等神蹟的來源）頓時化為瓦礫，地上挖出數個深七‧五公尺的大洞作為地基。數以噸計的建材堆在周遭的街道、廣場上，由兩千名木匠、石匠組成的營建大隊，已準備好投入這個自古羅馬時代以來義大利最大的營造工程。

至於這座新大教堂的設計圖，早有教皇的御用建築師桑迦洛提出。六十三歲的桑迦洛是米開朗基羅的友人暨恩師，此前承製過許多建築案，一手設計的教堂和宮殿遍布義大利許多地區，尤利烏斯二世在熱那亞附近薩沃納的豪宅「櫟宮」就是他的傑作。桑迦洛也是洛倫佐‧德‧梅迪奇最欣賞的建築師，為他在佛羅倫斯附近的波吉奧阿凱亞諾設計了一棟別墅。在羅馬，他總管聖安傑洛堡（該市要塞）的修復工程。他還修復了聖母馬利亞大教堂（羅馬最古老的教堂之一），並以據說從美洲帶回來的第一批金子替該教堂的頂棚鍍金。

桑迦洛自信滿滿，認為重建聖彼得大教堂的案子非自己莫屬，於是舉家遷離佛羅倫斯，來到羅馬，但卻碰到了對手。本名丹傑洛‧拉查利的布拉曼帖，設計過的著名建築和他不相上下。欣賞布拉曼帖之才華者，稱頌他是自布魯內列斯基以來最偉大的建築師。在這之前他已在米蘭建過多座教堂和穹頂，一五〇〇年遷居羅馬後，又建了數座修道院、迴廊、宮殿。至當時為止，他最著名的建築是蒙特里奧的聖彼得教堂的圓形小禮拜堂，位於梵蒂岡南側雅尼庫倫丘上，屬古典風格。布拉曼帖原文 Bramante 的字面意思為「貪婪的」，對於這位已是六十二歲年紀，而又有著不服老野心和旺盛情慾的建築師而言，的確是貼切的綽號。永不饜足的布拉曼帖認為，自己的建

築才華大有可能在聖彼得大教堂得到前所未有的耀眼展現。

桑迦洛和布拉曼帖兩人的競爭，羅馬的畫家、雕塑家少有人能置身事外。桑迦洛身為在羅馬居住、工作多年的佛羅倫斯人，是羅馬境內佛籍藝術家的領袖。這些佛籍藝術家，包括他的一名兄弟和數名侄子，南遷羅馬無非就是為了爭取教皇和有錢樞機主教的委製案。烏爾比諾出生的布拉曼帖，到羅馬時間較晚，但來了之後就和來自義大利其他城鎮的藝術家廣結善緣。非佛籍藝術家因此推他為共主，合力阻止佛羅倫斯勢力的壯大。[4]。聖彼得大教堂的案子由誰拿下，攸關兩方陣營的勢力消長，因為勝出者除了在教廷取得令人豔羨的發言權，還可拿到包羅廣泛的發包權。

一五○五年末，布拉曼帖一派得勢，他的設計圖（仿希臘式十字架形的大型穹頂建築）獲得教皇採用，桑迦洛的設計圖落敗。

友人桑迦洛落敗令米開朗基羅大為失望，但更糟糕的是，聖彼得大教堂的重建幾乎立即衝擊到他自己的案子。龐大的重建費意味著教皇得將皇陵案斷然中止，而米開朗基羅則是經過一番不堪的冷遇，才得知這項事實。運了數百噸大理石到羅馬後，他身無分文，還欠了一百四十杜卡特的龐大運費；為了付出這筆錢，他不得不向銀行借貸。自從一年多前拿到數百弗羅林後，他未收到任何金錢，因此決定找教皇償付。剛好在復活節前一星期，他有機會在梵蒂岡和教皇共餐。用餐時他無意中聽到教皇告訴其他賓客，無意再花錢於皇陵的大理石上，這番話令他大吃一驚。離席前米開朗基羅還是斗膽提出一百四十杜卡特的事，結果尤利烏斯要他星期一再來梵蒂岡，就這麼敷衍過去。星期一他

相對於此前他對這案子的投入，這個轉向無異是晴天霹靂。儘管如此，

依約前來，教皇拒絕接見，讓他再吃了一次閉門羹。

後來米開朗基羅在寫給友人的信中回憶道，「我星期一再去，星期二、星期三、星期四再去……最後，星期五早上，我給趕了出來，說明白點，就是要我捲鋪蓋走路。」[5] 有個主教目睹這過程，頗為驚訝，問那位趕走米開朗基羅的侍從官知不知道趕走的那個人是誰。侍從官答道，

「我當然認識他，但我是奉命行事，為何如此我未細問。」[6]

自尊心極強的他豈受得了這種難堪。他那喜怒無常的脾氣和孤傲多疑的性情，可是和他那高明的雕鑿技巧差不多齊名，反應自然也就傲慢、無禮、衝動。他一臉傲氣地告訴侍從官，「你可以告訴教皇，從今以後，他如果要見我，只在其他地方可以找得到我。」[7] 然後他回到工作室

（據他後來說，當時心情是「絕望透頂」）[8]，叫僕人把工作室裡的東西全賣給猶太人。那一天（一五〇六年四月十七日）稍晚，即新大教堂打地基前夕，他逃離羅馬，發誓絕不再回來。

教皇尤利烏斯二世可不是好惹的人物。他令人生畏的名聲，可是此前此後所有教皇所不能及。六十三歲的他，身材健壯、滿頭白髮且臉色紅潤，人稱恐怖教皇（il papa terribile）。而眾人這麼怕他，也不是沒來由。他的火爆脾氣人盡皆知，火氣一上來，下面的人就要挨他的棍子一頓毒打。他擁有一種能將世界踩在腳下而近乎超人般的力量，令觀者不寒而慄。有個曾給他嚇呆的威尼斯大使寫道，「他的強勢、粗暴、難纏簡直是筆墨難以形容。他的身、心都有著巨人的本質。有關他的一切，包括他的所做所為與暴怒，全都以異於常人的大格局呈現。」[9] 臨終前，這

位飽受折磨的大使慨然說道，行將就木是人生何等美事，因為這意味著他將不必再和尤利烏斯糾纏。有位西班牙大使措辭更為尖刻。他說，「在瓦倫西亞這間病院裡，有一百個雖給鍊條拴住，但心智比教皇陛下還正常的人。」[10]

教皇眼線眾多，不僅各城門口有他的眼線，鄉間也有，因此米開朗基羅逃走一事，他應該不久就知悉。米開朗基羅一騎上租來的馬兒逃離工作室，立刻就有五個人騎馬追捕。米開朗基羅沿著卡濟亞路往北逃，穿過數個設有驛館的小村莊，每到一個驛館，也就是每隔數小時，就更換一座騎。追捕者則一路緊追。摸黑奔馳了好長一段路，終於跨入不受教皇管轄的佛羅倫斯國境，時為凌晨兩點。疲累不堪的他深信已逃出教皇魔掌，於是在距佛羅倫斯城門還有三十二公里，築有防禦工事的波吉邦西鎮，找了間小旅館過夜。但他一抵達小旅館，追捕的人隨即出現。米開朗基羅態度堅定，不跟他們回去，並說自己現已在佛羅倫斯境內，如果要強行抓他回去，他會讓他們五人死無葬身之地（相當不怕死的恫嚇）。

但五名信使堅持要他回去，還拿出一封蓋有教皇玉璽的信給他，信上命令他立刻趕回羅馬，「以免失寵」。米開朗基羅堅不服從，但禁不住他們的要求，寫了封信給教皇。信中態度倨傲地告訴教皇說他不想再回羅馬，說他這麼拚死拚活卻得到如此冷遇實在不值；教皇既然不想再繼續皇陵工程，他對陛下也就不再負有任何義務。署了名，簽上日期之後，就把信交給信使。信使無可奈何，只好掉轉馬頭，等著回去挨主子一頓痛罵。

教皇收到這封信時，很可能正是他準備替新大教堂奠基石之時，諷刺的是，基石用的正是來

自卡拉拉的大理石。大坑旁邊觀禮之人雲集，而布拉曼帖，即米開朗基羅認定導致他突然失寵的禍首，也在其中。米開朗基羅認為教皇之所以無意興建陵墓，不光是經費的問題，而是有人在背後搞鬼；是布拉曼帖在耍陰謀，想阻撓他實現雄心壯志，進而破壞他的名聲。他認為是布拉曼帖告訴教皇在生前造墳不吉利，教皇才打消建墓的念頭；且認為教皇之所以要他接另一個性質完全不同的案子，即替西斯汀禮拜堂的拱頂繪濕壁畫，也是出於布拉曼帖的獻策。布拉曼帖作這提議是存心要看他笑話，因為他認定米開朗基羅絕對無法完成這個案子。

第二章 陰謀

米開朗基羅和布拉曼帖兩人都是絕頂聰明、技藝高超而又雄心勃勃，相較之下，兩人的差異就沒有相似之處那麼明顯。性格外向的布拉曼帖結實而英俊，鼻高，一頭蓬亂的白髮。雖然有時顯得傲慢而尖刻，但與人相處總是愉快而豪爽，風趣而有教養。農家出身的他，經過幾年積累，這時已非常有錢，並且生活豪奢。詆毀他者稱他的豪奢作風，已到了不知道德為何物的地步。[1]

正當米開朗基羅在魯斯提庫奇廣場後面的小工作室裡過著樸素的生活，布拉曼帖已在觀景殿的豪華寓所裡大宴友人。達文西就是他的好友之一，暱稱他為「多尼諾」（Donnino）。觀景殿為教皇別墅，位於梵蒂岡北側，從殿中窗戶往外望，可監看聖彼得大教堂的重建進度。

關於布拉曼帖耍陰謀，迫使米開朗基羅接下西斯汀禮拜堂拱頂濕壁畫，意圖使他出醜的說法，出自米開朗基羅的死忠弟子孔迪維的記述。孔迪維為畫家，來自亞得里亞海岸佩斯卡拉附近的里帕特蘭索內，畫藝並不突出，但於一五五〇年左右來到羅馬後，迅即打入米開朗基羅的圈子，與他同住一屋；尤其值得一提的是，還贏得他的信任。一五五三年，米開朗基羅七十八歲時，孔迪維出版了《米開朗基羅傳》。據作者所述，該傳記係根據米開朗基羅的「在世聖言」[2]寫成，藝

術史家因此懷疑該書是米開朗基羅本人授權，甚至很可能有他本人的主動參與；也因此，該書實際上是他的自傳。該書出版十五年後，米開朗基羅的友人暨崇拜者，來自阿雷佐的畫家兼建築師瓦薩里，修訂過這本五萬字的米開朗基羅傳記，放進他的《畫家、雕塑家、建築師列傳》（一五五〇年初版）。書中收進孔迪維對布拉曼帖的許多指控，把布拉曼帖寫得像個惡棍一樣。

米開朗基羅很喜歡指責或中傷他人。他不信任、容不下別人，特別是有才華的藝術家，因此得罪別人或樹敵也就似乎不以為忤。受米開朗基羅說詞的影響，孔迪維和瓦薩里都將西斯禮拜堂的委製案指為一卑鄙的陰謀。孔迪維堅稱布拉曼帖向尤利烏斯推銷這件濕壁畫案「居心叵測」，其動機是「要讓教皇對雕塑案不再感興趣」[3]。據這份記述，建築師布拉曼帖痛恨米開朗基羅那舉世無雙的雕塑才華，深怕教皇的巨墓一旦建成，毫無疑問地將使他躋身為全世界最偉大的藝術家；布拉曼帖盤算著，米開朗基羅若不是接受西斯汀案而惹火教皇，就是接下後因經驗不足而一敗塗地。不管是哪種情形，他都能破壞他的名聲，讓他在羅馬教廷無立足之地。

聖彼得大教堂開始重建時，米開朗基羅已認定該工程的總建築師一心要毀掉他的藝術生涯，甚至可能要他永遠消失於人間。半夜逃到佛羅倫斯後不久，他就寫信給桑迦洛，信中暗暗指出有人陰謀殺他。他告訴桑迦洛，他這麼無禮離開，原因不只是受到教皇的冷遇。他告訴他的朋友：

「還有其他我不想在信中明言的原因。我有充分的理由相信，如果待在羅馬，我的墓會比教皇的墓還早建成。這就是我匆匆離開的原因。」[4]

布拉曼帖為何陰謀毀掉皇陵案，甚至要殺他，歷來有多種說法，其中之一就是深怕米開朗基

羅的雕塑才華凸顯布拉曼帖在聖彼得大教堂的低劣技術。據孔迪維的說法，米開朗基羅深信他有辦法證明，布拉曼帖這個人盡皆知的揮霍成性者，已把教皇撥給他的工程經費揮霍掉，因此只能使用較廉價的建材，牆和地基因而都不牢靠。換句話說，布拉曼帖偷工減料，蓋出的建築結構有問題[5]。

藝術家捲入打鬥、甚至謀殺之事，並非史無前例。據佛羅倫斯某傳說，畫家卡斯塔紐因為眼紅另一位畫家維內齊亞諾的才華，盛怒之下將他活活打死*。米開朗基羅本人也曾因爭執挨過另一位雕塑家托里賈諾的拳頭。托里賈諾重擊他的鼻子，（據托里賈諾事後的回憶）「我覺得骨頭和軟骨就像餅乾一樣碎掉」[6]。儘管如此，實在很難相信米開朗基羅倉促離開羅馬是因為害怕布拉曼帖加害，因為據所有文獻，後者雖然野心很大，但個性平和。相較之下，這說法倒比較可能是出於荒謬的幻想，或者為其離開羅馬編出的藉口。

如果說孔迪維和瓦薩里的著作是米開朗基羅為吹捧自己而寫的自傳，是為了凸顯這位雕塑家如何在布拉曼帖等妒敵的陰謀環伺下奮力稱霸藝壇的過程，而刻意編造某些事實，相較之下，其他史料對這些事件的說法則有些許不同。一五〇六年春，教皇的確考慮請米開朗基羅負責西斯汀禮拜堂的工作，但布拉曼帖在這件事情上所扮演的角色，與米開朗基羅或他那忠心耿耿的立傳者所說的大不相同。

米開朗基羅逃離羅馬一兩個星期後的某個星期六晚上，布拉曼帖在梵蒂岡與教皇共進晚餐。

兩個人都是講究品味、吃喝之人，這頓飯無疑是吃得實主盡歡。尤利烏斯喜歡大啖鰻魚、魚子醬、乳豬，並佐以希臘、科西嘉島產的葡萄酒。布拉曼帖同樣喜歡舉辦晚宴，且常在宴會上誦詩或即興彈奏里拉琴以娛賓客。

用完餐後，兩人談起公事，開始檢視新建築的素描和平面圖。尤利烏斯出任教皇後最大的心願之一就是重現羅馬往日的輝煌。羅馬曾是 caput mundi，即「世界之都」，但尤利烏斯於一五○三年獲選為教皇時，這項美譽是名存實亡。整個城市無異一片大廢墟。原畫立著羅馬皇宮的皇宮丘，這時已處處殘垣斷瓦，農民在其中種起了葡萄園。古羅馬城建城所在的卡皮托爾山，這時成了卡布里諾山，即「山羊山」，因為成群山羊在其山坡上啃草。古羅馬廣場則因有成群牲畜遊蕩而成了「牛牧場」。曾有三十萬古羅馬人在此欣賞戰車競技的圓形大競技場，這時變成菜園。魚販從屋大維門廊出來販賣魚貨，圖密善皇帝的體育館的地下室則成了鞣皮工的住所。

到處可見到斷裂的柱子和傾倒的拱門，這時只剩三座。古羅馬用以輸進清水的十一條水道，現只剩一條（處女水道）還在使用。為方便取用台伯河水，羅馬城民不得不在丟棄垃圾、排放廢水的該河河邊築屋而居。河水常氾濫，淹沒他們的房舍。疾病猖獗。蚊子帶來瘧疾，老鼠帶來瘟疫。梵蒂岡附近尤

＊ 藝術史家向來非常懷疑這則傳說，因為卡斯塔紐似乎比維內齊亞諾還早死幾年（死於瘟疫）。但在米開朗基羅出生前和他在世期間，有許多出版文章提到這則據說發生於一四五○年代的殺人故事。

其不衛生，因為不僅鄰近台伯河，還毗鄰更為髒汙的聖安傑洛城護城河。

在布拉曼帖協助下，尤利烏斯打算興建一系列雄偉建築和紀念性建築，以改善此一惡劣環境，讓基督教會所在的羅馬更為體面，讓居民和朝聖信徒有更舒適的生活環境。在這之前，尤利烏斯已委託布拉曼帖拓寬、拉直並鋪平台伯河兩岸的街道。每到多雨天氣，羅馬的街道就變得泥濘不堪，騾子走在其中，都會深陷到尾巴，因而這項改善工程確是必要。在這同時，古代汙水道不是修復就是更新，台伯河且已疏濬，航行、衛生都有改善。此外，還築了一條新水道，將清水從鄉村引到聖彼得廣場中央的布拉曼帖所建的噴水池。

布拉曼帖還開始美化梵蒂岡。一五〇五年，他已開始設計與督建觀景庭院。這是為梵蒂岡增建的建築，長約三一五公尺，用以將梵蒂岡和觀景殿連成一氣，在於數座拱門、數個院落，以及劇場、噴水池、鬥牛場、雕塑花園與水神廟各一座。觀景庭院的主要特色，在於數座拱門、數個院落，以及劇場、噴水池、鬥牛場、雕塑花園與水神廟各一座。布拉曼帖還開始為其他數個增建部分擬訂計畫，並修繕了梵蒂岡宮的某些部分，例如其中某座塔樓的木質穹頂。

梵蒂岡另一項工程，尤其為教皇所重視，因為該工程牽涉到西克斯圖斯小禮拜堂（其伯父教皇西克斯圖斯四世所興建，因此而得名）的改建。西克斯圖斯在位期間（一四七一～八四），已部分改善羅馬街道，修復數座教堂，在台伯河上建了一座新橋。尤利烏斯就任後，追隨西克斯圖斯的腳步，致力重建、修復羅馬。但西克斯圖斯最重視的工程是在梵蒂岡宮新建的一座教堂，即西斯汀禮拜堂。西斯汀為教皇禮拜團每隔兩三星期聚會舉行彌撒的場所。禮拜團的成員由教皇、約兩百名的教會高階人員和世俗高級官員（包括樞機主教、主教、來訪大小國君），以及梵蒂岡

行政部門的成員（例如名譽侍從、大臣）組成。除了作為這個團體的禮拜場所，西斯汀禮拜堂還有一項重要功用，即供樞機主教在此舉行祕密會議，選出新教皇。

西斯汀禮拜堂的興建於一四七七年就動工，建築師是來自佛羅倫斯的年輕人彭帖利。彭帖利完全按照聖經描述中耶路撒冷索羅門神殿的比例設計，因此禮拜堂的長度為高的兩倍，寬的三倍（三十九公尺長、十三公尺寬、十九．五公尺高）[7]。但它除了是新版索羅門神殿，還是堅固的要塞。基部的牆厚達三公尺，頂部環繞一圈步道，以便哨兵監看全城動靜。還有供弓箭手射箭用的箭縫，以及供倒下滾油攻擊兵臨城下之敵人的特殊洞孔。拱頂上面有一連串房

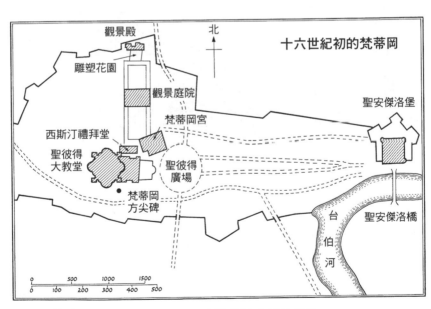

圖一　梵蒂岡平面圖，圖中顯示了布拉曼帖改善的部分

間，供作士兵住所，後來改闢為監獄。

彭帖利曾師事於外號「大法蘭克人」的建築師佛朗切斯科·迪·喬凡尼，而喬凡尼為因應炮彈的新威脅，曾發明了某種稜堡以保護城堡。由這份師承來看，彭帖利主要從事軍事建築，而西斯汀會有這樣固若金湯的設計，也就不足為奇。

完成西斯汀禮拜堂之後，他就受託在靠海的台伯河岸，羅馬外圍的奧斯蒂亞·安提卡，設計一座要塞[8]。建成之後，成為當時最先進的要塞，強固的城垛與西斯汀禮拜堂極其相似。興建這座要塞的目的在於防禦土耳其人進犯，興築西斯汀則主要為了防範無法無天的羅馬暴民。西克斯圖斯於一四七一年獲選為教皇後，曾遭羅馬暴民擲石砸中，對他們的粗暴有切身之痛。

差不多就在新禮拜堂動工之時，西克斯圖斯興兵討伐敵對的城邦佛羅倫斯共和國。一四八〇年戰事結束時，禮拜堂也已建好，佛羅倫斯的洛倫佐·德·梅迪奇特地派了一批畫家到羅馬，替

圖二　西斯汀禮拜堂早期外觀重建圖

禮拜堂的牆面繪飾濕壁畫，以示善意。這批畫家的頭頭是三十一歲的佩魯吉諾，成員還包括波提且利、科西莫・羅塞利、羅塞利的弟子寇西墨，以及米開朗基羅未來的師父、現年約三十三歲的吉蘭達約。後來又加入了西紐雷利，也是個技術老練的濕壁畫家。

禮拜堂左右兩面長牆各有六面窗戶，這群藝術家配合既有的六個窗柱間壁，將窗戶下面的牆面分成六大畫塊。每個畫塊寬約六公尺、高約三・六公尺，由一名畫家連同其助手負責繪上濕壁畫。中殿的一面牆上繪了數幅關於摩西生平的紀事場景，另一面牆上則繪了數幅關於耶穌生平的紀事場景。更高處，與窗戶同高的位置，環以三十二名身穿彩袍的教皇。拱頂則以點點金星鋪陳在豔藍色的天空作裝飾。這種星空裝飾普見於當時的穹頂和拱頂，尤其在教堂裡更常見。事實上，在此前一千年裡，這一直是基督教藝術裡最常見的裝飾之一[9]。西斯汀禮拜堂的星空並非出自佩魯吉諾的團隊之手，而是由曾師從利比修士而較無名氣的藝術家皮耶馬帖奧繪成。皮耶馬帖奧的星空欠缺創意，但在設色上獲得了補償，因為他大量使用了濕壁畫上最明亮、最昂貴的兩種顏料，金和群青。

新禮拜堂於一四八三年夏，濕壁畫完成的數個月後，正式開放。二十一年後的一五○四年春，尤利烏斯當選教皇職的幾個月後，拱頂上出現一連串不祥的裂縫。這項結構上的問題並非彭帖利的錯，因為他把牆蓋得很厚，拱頂也很堅實，整棟建築非常牢固。不過，禮拜堂面臨了和聖彼得大教堂一樣的困擾，即地基下沉。南壁已開始往外傾，頂棚可能因此而被拉斷。

西斯汀禮拜堂為此立即關閉，桑迦洛則在拱頂的磚石結構插進十二根鐵棒，以免各牆面散

開。地板下面又放了更多鐵棒，以遏制地基移動；之後在一五〇四年秋天，禮拜堂重新開放。修復過程中，曾作為士兵居住區的那幾間房間不得不打掉；然而禮拜堂受傷害的地方還不止於此。拱頂上的裂隙用磚塊填補，然後塗上灰泥，頂棚濕壁畫的西北角因此出現一道彎彎曲曲的白色塗痕，破壞了皮耶馬帖奧所繪藍天的完整。

教皇與布拉曼帖在梵蒂岡用餐時，西斯汀禮拜堂受損的拱頂是交談的主題之一。佛羅倫斯的石匠師傅皮耶洛・羅塞利（畫家羅塞利的親戚）也在場，後來將他們兩人的談話內容寫信告訴米開朗基羅[10]。石匠羅塞利在信上說，教皇告訴布拉曼帖他打算派桑迦洛到佛羅倫斯請米開朗基羅回來，然後請他負責繪

圖三　一四八〇年代西斯汀禮拜堂內部重現圖

製該禮拜堂拱頂的濕壁畫[11]。布拉曼帖說米開朗基羅不會接這個案子。「陛下，沒有用的，」這位建築師解釋說，「因為我已跟米開朗基羅詳細提過這件事，而他跟我說了許多遍他不想管這禮拜堂的事。」據布拉曼帖的說法，米開朗基羅信誓旦旦說「除了皇陵，他什麼都不想做，也不想碰畫。[12]」

羅塞利接著寫到布拉曼帖如何繼續以謹慎的措詞，說明這位雕塑家是如何不適於承接這份工作。他告訴教皇，「陛下，我認為他沒有足夠的勇氣和毅力接這個案子，因為到目前為止他畫的人像不多；尤其重要的是，這些人像位在高處，且要按前縮法呈現，而這和在地面作畫是兩碼子事。[13]」

布拉曼帖深知自己這番看法不是隨便亂說，因為從事藝術這麼久以來，他已完成無數壁畫，這點是米開朗基羅所不能比的。他曾在烏爾比諾隨皮耶洛‧德拉‧佛朗切斯卡（十五世紀中葉最偉大的繪畫大師之一）習畫，至這時為止他已在貝加莫、米蘭繪成多件濕壁畫，包括位於斯佛爾札堡的濕壁畫。「聖門」，即羅馬東區接近拉特蘭宮的城門，其上面的濕壁畫也是出自他之手。

相對的，米開朗基羅雖和布拉曼帖一樣最初習畫，但拿畫筆的經驗終究少之又少。十三歲時，他已投入佛羅倫斯畫家吉蘭達約門下習畫。「吉蘭達約」（Ghirlandaio）的字面意思為「花環商」，因他的金匠父親專門製作女子的時髦花環狀髮飾而得名。對年幼的米開朗基羅而言，能得到這樣一個名師指導實在是三生有幸。吉蘭達約不僅富進取心、人脈廣，還長於製圖，畫藝純熟並畫作多產。他極熱愛繪畫，夢想將環繞佛羅倫斯的城牆壁面全繪上濕壁畫（城牆周長超過八

公里，有些牆段高十四・一公尺）。

西斯汀禮拜堂繪飾團隊一員的吉蘭達約，在二十一年的創作生涯中畫了無數濕壁畫。不過他最出色的作品當屬「聖母和施洗者聖約翰生平」。這件作品位於佛羅倫斯新聖母馬利亞教堂的托爾納博尼禮拜堂，一四八六年動工，一四九〇年完成，塗繪總面積達五三一平方公尺，規模之大在當時堪稱空前。若沒有多名助手、徒弟幫忙，不可能完成。所幸吉蘭達約經營了一間大工作室，兵多將廣，他兒子里多爾佛和兄弟大衛德、貝內戴托，都是他工作室的成員。他替托爾納博尼繪飾時，米開朗基羅是他門下弟子之一，因為一四八八年四月，此工程進行兩年後，米開朗基羅的父親博納羅蒂和他簽了合約，讓米開朗基羅跟他習藝[14]。習藝時間原訂三年，但最後大概只維持了一年，因為不久之後，洛倫佐・德・梅迪奇要吉蘭達約推薦弟子進聖馬可學苑，他立即推薦這名新收的弟子。洛倫佐・德・梅迪奇設立這學校的目的，在培育兼善雕塑與人文學科的藝術家。

米開朗基羅與吉蘭達約的關係似乎不佳。吉蘭達約生性善妒，曾送天才弟子到法國，美其名說是學藝，實際上只是想把弟支離佛羅倫斯，以免妨礙自己稱霸佛羅倫斯藝壇。他送年幼的米開朗基羅到不教繪畫而教雕塑的聖馬可學苑，可能也是出於類似的動機。吉蘭達約要求門下弟子得根據他提供的範本，用炭筆和銀尖筆臨摹作畫；據孔迪維的說法，有次米開朗基羅向吉蘭達約借這樣的一本範本，結果遭眼紅其才華的吉蘭達約拒絕，兩人從此鬧翻[15]。米開朗基羅晚年時昧著良心說他在吉蘭達約門下什麼都沒學到，就是為了報當年之仇。

從離開吉蘭達約那兒下到接下西斯汀禮拜堂案這段期間，米開朗基羅幾乎沒碰過畫筆。目前唯

一可以確定的是他在一五〇六年前為友人多尼所繪的「聖家族」。畫呈圓形，直徑不到一‧二公尺。[16] 但在一五〇六年前他的確曾轟轟烈烈地嘗試畫濕壁畫，但最終胎死腹中。一五〇四年，「大衛像」完成後不久，他就應佛羅倫斯政府之聘，替執政團行政大廈內會議室的某個牆面繪濕壁畫。負責繪飾對面牆面的，則是佛羅倫斯另一位同樣聲名顯赫的藝術家達文西。當時四十二歲的達文西已是畫壇一方翹楚，剛從米蘭回佛羅倫斯不久。在這之前，他在米蘭待了將近二十年，並已在米蘭感恩聖母院的食堂牆面上，畫了著名作品「最後晚餐」。當時最有名的兩位藝術家，因此走上正面交鋒之路。

兩人互不喜歡對方已人盡皆知，這場藝術較量因此更受矚目。脾氣暴戾的米開朗基羅曾拿達文西在米蘭鑄造一尊青銅騎馬巨像但未成一事，公開嘲弄對方。達文西則曾清楚表示他看不起雕塑家。他曾寫道，「這（雕塑）是非常機械呆板的活動，一做往往就是滿身大汗。」[17] 甚至他還說雕塑家滿身大理石灰，活像個烘焙師傅，且家裡又髒又吵；相較之下，畫家住居優雅多了。兩人的較量誰能勝出，全佛羅倫斯人引頸期待。

這兩面濕壁畫各高六‧六公尺，長十六‧二公尺，是達文西「最後晚餐」的將近兩倍大。米開朗基羅承繪的是「卡西那之役」，達文西則是「昂加利之役」。前者描繪一三六四年佛羅倫斯抗擊比薩的一場小戰事，後者描繪一四四〇年佛羅倫斯戰勝米蘭之役。米開朗基羅在一間派發給他的房間畫起素描，房間位在聖昂諾佛里奧的染工醫院，他那名氣響亮的對手則在與此有相當距離的新聖母馬利亞教堂。兩人埋頭數月，不讓外界得知草圖內容；一五〇五年初，兩人終於帶著

嘔心瀝血之作現身。那是全尺寸的粉筆素描，以大膽的筆觸顯露他們各自的構圖。像這樣用來製作粉筆素描的巨幅紙張稱為 cartone，這種大型素描因而通稱為 cartoon，係濕壁畫上色時的依據（譯按：cartoon 為按照最終尺寸畫的素描稿，本身也是素描〔drawing〕，為有別於一般素描，以下簡稱為草圖）。這兩幅約一百平方公尺大的素描對外公布後，立即在佛羅倫斯激起近乎宗教狂熱的參觀熱潮。藝術家、銀行家、商人、織工，以及（想當然耳）畫家，全湧至新聖母馬利亞教堂，以欣賞教堂內如聖徒遺物般陳列在一塊的這兩幅草圖。

米開朗基羅的草圖表現了他日後的一貫特色，即以狂亂而不失優雅的驅體扭轉表現肌肉發達的裸身人像。他選擇以交戰前的場景為主題，畫中佛羅倫斯士兵正在亞諾河洗澡，突然響起假警報以測試他們的應變能力，於是一大群光著身子的男子慌忙上岸，穿上盔甲。達文西則著重表現騎馬英姿更甚於人體之美，呈現戰士騎在馬上為護衛飄飛的旗幟而與敵人戰鬥的情景。

這兩幅大素描若真的轉為彩色濕壁畫，呈現在「大會議廳」（據說得天使之助建成的大房間）的牆面，無疑將是世上最偉大的藝術奇觀之一。遺憾的是，這麼風風火火的開始，最後卻沒有一幅濕壁畫完成；而各自在個人創作顛峰的佛羅倫斯兩大名人對決，最後也胎死腹中。事實上，米開朗基羅的濕壁畫連動工都沒有。一完成這宏偉的草圖不久，他就在一五〇五年二月奉教皇之命回羅馬製教皇陵，因而他的牆面上連一抹顏料都沒抹。「昂加利之役」則在達文西的實驗性新畫法下展開繪製，但後來牆面染料開始滴落，證明新畫法不可行。受此重挫，達文西顏面盡失，無意再繼續這件作品，不久便返回米蘭。

「卡西那之役」草圖受到的熱烈肯定，或許是一年後尤利烏斯尋覓西斯汀禮拜堂拱頂濕壁畫的繪製人選時，決定將此重任委以米開朗基羅的原因之一。但執政團行政大廈這幅濕壁畫不僅未完成，連動工都談不上，因而在濕壁畫上，米開朗基羅最近根本沒有值得肯定的創作經驗；更何況這個創作材料如此難以駕馭，天才如達文西都不免鎩羽而歸。布拉曼帖知道，米開朗基羅不僅在濕壁畫這種高難度藝術上欠缺深刻歷練，且對濕壁畫家如何在高處的弧狀平面上營造出錯覺效果所知甚少。曼帖尼亞之類拱頂畫家於拱頂畫人像時，通常以後退透視效果呈現，也就是讓下肢位在前景，頭位在背景，藉此讓觀者仰望時感覺他們像是懸在空中。這種高明的前縮法，常又稱為「仰角透視法」，而要精通這種手法是眾所周知的難。與米開朗基羅同時代的某人就說，「仰角透視法」是「繪畫領域裡最難精通的技法」[18]。

布拉曼帖會反對將西斯汀案交給這麼一位相對來說較無經驗者，也就不足為奇。他作此表態並非出於米開朗基羅所懷疑的那些卑鄙動機，反倒似乎是因為擔心西斯汀的拱頂若給畫壞，將是萬劫不復；畢竟此地是基督教世界最重要的禮拜堂之一。

布拉曼帖對米開朗基羅之才華與意向的看法，羅塞利不表苟同。他在信中說道，這時候他再也聽不下去布拉曼帖的造謠中傷。「我打斷他的話，對他說了很難聽的話，」他向米開朗基羅吹噓道。他說，接著他基於朋友道義，為他那不在場的朋友大力辯護。他以堅定的口吻說，「陛下，他（布拉曼帖）沒跟米開朗基羅講過一句話，如果他剛剛跟你說的有隻言片語是真的，你可以砍下我的頭。」

米開朗基羅在佛羅倫斯家中讀了這封信後，或許會覺得布拉曼帖在詆毀他，尤其是說他欠缺「勇氣和毅力」承接該案這一點。但布拉曼帖的其他論點，他大概也無法反駁。正因為這些原因，加上他本身極力想接教皇陵的案子，因而對西斯汀拱頂畫興趣缺缺。此外，比起教皇陵，拱頂畫似乎是較不受看重的小案，因為禮拜堂頂棚通常交給助手或名氣較不大的藝術家負責。壁畫是注目的焦點，是獲致顯赫聲名的憑藉，拱頂畫則不是。

教皇與布拉曼帖這次會餐期間，似乎未就西斯汀案作成明確決定。不過，尤利烏斯仍很希望米開朗基羅回來。他若有所思地告訴他的建築師，「如果他不回來，他就犯了錯，因此我認為他無論如何會回來。」

羅塞利深有同感。這場交談結束時，他要教皇放一萬個心，說「我深信他會如陛下所希望的歸來」。他不可能再犯更離譜的錯。

第三章　戰士教皇

教皇尤利烏斯二世於一四四三年生於熱那亞附近的阿爾比索拉，本名朱利亞諾・德拉・羅維雷，父親為漁民。他曾在佩魯賈研習羅馬法，並在該地獲授牧師職，然後進入該地的方濟各會修道院。一四七一年，他父親的兄弟暨著名學者獲推選為教皇西克斯圖斯四世，他的一生跟著有了重大轉變。凡是有幸成為教皇姪子者，通常此後飛黃騰達，指日可待。英語裡的「裙帶關係」（nepotism）一詞，就演化自義大利語「侄甥」（nipole）一詞。但即使在教皇大肆重用自己侄甥（其實多是自己私生子），肆無忌憚大搞裙帶關係的時代，朱利亞諾在基督教會科層體系裡的爬升速度仍是出奇的快。他二十八歲就獲任命為樞機主教，此後陸續兼任數項要職，包括格羅塔費拉塔修道院院長、波隆納主教、維切利主教、亞維儂大主教及奧斯蒂亞主教。日後當上教皇似乎是早晚的事。

朱利亞諾平步青雲之路唯一遭到的挫敗，就是死對頭羅德里戈・博爾賈於一四九二年選上教皇，成為亞歷山大六世。亞歷山大拔掉朱利亞諾許多職務，且竭力想毒死他。眼看情勢不利，這位野心勃勃的樞機主教逃到法國。事態發展注定他得長久流亡國外，因為亞歷山大直到一五○三年夏天才去世，而且庇護三世獲選為繼位教皇。但庇護只在位幾星期，就在十月去世，朱利亞諾

在接下來的推選教皇祕密會議（一五〇三年十一月一日結束）上獲選為教皇。一切似乎顯得順理

成章，但其實他曾先用金錢打點過同僚（大部分對他既恨又怕），以確保萬無一失。

亞歷山大六世的淫逸墮落赫赫有名，生了至少一打孩子，在梵蒂岡與情婦、妓女亂搞1。甚

至謠傳他與女兒魯克蕾齊婭亂倫。尤利烏斯沒這麼驕奢淫逸，但他對羅馬教廷的貢獻同樣與他較

為世俗化的性格顯得扞格。方濟各會修士謹守獨身、貧窮的誓約，但尤利烏斯當樞機主教時，對

這兩項誓約就已顯得漫不經心。他利用身居數項要職之便賺了大筆金錢，並用這些錢蓋了三座

宮殿。其中聖使徒宮的花園，擺放了他所蒐集的古代雕塑，數量之多，舉世無匹。他生了三名女

兒，其中的費莉且為當時著名美女。他將她嫁給貴族，送給她羅馬北方的一座城堡作為婚後住

所。後來他愛上新歡，即羅馬著名的上流社會交際花馬西娜，就拋棄了舊愛，費莉且的母親。他

的情婦前後換了好幾個，還從其中一個身上染上梅毒。在當時，這是種新病，而據某人的說法，

這種病「特別好發於神職人員，特別是有錢神職人員身上。」2 儘管染上梅毒，儘管因為大魚大

肉而得了痛風，這位陛下的身體卻壯得像條牛。

選上教皇後，精力旺盛的尤利烏斯主要致力於確保羅馬教廷的權勢與榮耀於不墜，個人的雄

心抱負反倒擺在其次。他登基時，羅馬教廷和羅馬一樣百廢待舉。一三七八至一四一七年的「教

會大分裂」期間，兩位敵對教皇分據羅馬、亞維儂，各以正統自居。更

晚近一點，亞歷山大六世揮霍無度，國庫為之枯竭。因此尤利烏斯上台後，就以霹靂手段開始徵

稅，鑄造新幣以遏制貨幣貶值，並嚴懲製作偽幣者。他還在教會增設官職供販賣，即所謂的「買

賣聖職」（simony），以增加教會收入（在但丁的《神曲》中，將買賣聖職行為視為罪惡，犯此罪者要在地獄第八圈接受身體埋在土裡而腳受火烤的懲罰）。一五〇七年，尤利烏斯頒布詔書，販售特赦；也就是說人只要花錢，就可讓親友減少在煉獄受苦的時間（通常為九千年）。從這項爭議性措施搜括來的金錢，全移作聖彼得大教堂的興建經費。

尤利烏斯還打算將教皇國重納入掌控，藉此進一步挹注教會收入。當時教皇國內有許多城邦不是公然反抗教會統治，就是落入外國野心政權的掌控。教皇國為許多地產（城市、要塞、大片土地）的鬆散集合體，歷來教會均聲稱歸其管轄。教皇不僅是基督在人間的代表，還是俗世的君主，擁有和其他君王一樣的權力和特權。教皇轄下人民多達百萬，所轄疆域之廣在義大利僅次於那不勒斯國王。

尤利烏斯非常認真地扮演他的君王角色。當上教皇後的初期作為之一，就是嚴正警告鄰近諸邦儘早歸還原屬教皇的所有土地。收復羅馬涅地區，尤其是他所念茲在茲。羅馬涅位於波隆納東南方，由眾多小侯國組成。這些小侯國由地方領主實質統治，至少名義上為教會的附庸國；但數年前，亞歷山大六世兒子切薩雷・博爾賈，在這地區發動暗殺和慘烈征伐，試圖在該地建立自己的公國。他父親一死，切薩雷勢力隨之瓦解，威尼斯人趁虛大舉進入羅馬涅。在尤利烏斯堅持下，威尼斯人最終交出十一座要塞和村莊，但堅不肯放棄里米尼和法恩札。除了這兩座城市，佩魯賈和波隆納也是教皇關注所在，因為後兩座城市的統治者巴里奧尼和本蒂沃里奧雖宣示效忠教皇，卻奉行外邦政策，無視羅馬號令。「恐怖教皇」決心要將這四座城市全拿回來，牢牢掌控在

手中。因此，一五〇六年春，尤利烏斯開始整軍經武，準備出兵。

羅塞利雖在那場晚宴上要教皇放一萬個心，卻未見米開朗基羅有任何欲離開佛羅倫斯的跡象。教皇派了他的友人桑迦洛當特使去請他回羅馬，他還是不肯。不過他要桑迦洛轉告教皇，「他比以前更願意繼續這份工作」，如果陛下不介意，他倒希望在佛羅倫斯而非羅馬建造教皇陵，雕像一完成就轉送過去。他告訴桑迦洛，「我在這兒工作品質會更好而且更有幹勁，因為較心無旁騖。」[3]

米開朗基羅捨羅馬而就佛羅倫斯自有其道理。一五〇三年，該市的羊毛業基爾特（即同業公會）已根據他的要求，在品蒂路建了一座寬敞舒適的工作室，以便他完成該市百花聖母大教堂的十二尊二·四公尺高的大理石雕像（後來這項工程和「卡西那之役」一樣，因皇陵案的插入而停擺）。在這個工作室，整整有三十七件不同大小的雕像和浮雕等著他，都未必能全部完成。除了百花聖母大教堂的十二尊雕像，他還受雇替聖西耶納大教堂的聖壇，雕飾十五尊刻畫不同聖徒與使徒的大理石小雕像。在佛羅倫斯而非羅馬製作教皇陵的話，他大概就有機會完成這些委製案中的部分。

米開朗基羅樂於待在佛羅倫斯還有一個原因，即他的大家庭（包括父親、兄弟、嬸嬸、大伯）都住在該市。他有四個兄弟。他母親每隔兩年生一個兒子，共生了五個，一四八一年去世時，米開朗基羅六歲。老大是利奧納多，老二是米開朗基羅，後面依序是博納羅托、喬凡西莫

內，最小的是西吉斯蒙多。父親魯多維科於一四八五年續絃，但一四九七年第二任老婆去世，他再度成為鰥夫。

博納蒂家族家境小康。米開朗基羅的曾祖父是成功銀行家，積聚了不少財富，他的祖父繼承父業，但經營不善，不斷揮霍家產。魯多維科是低階公務員，主要靠祖產農田的收入過活。農田位在佛羅倫斯東方丘陵上的塞提尼亞諾村，米開朗基羅幼年就在這裡度過。他乳母的先生是個石匠，後來他說自己會走上雕刻這條路就歸因於早年這段淵源。一五〇六年，魯多維科將田地租給他人，全家搬到佛羅倫斯與從事匯兌的兄長佛朗切斯科、兄嫂卡珊德拉同住。這時米開朗基羅的哥哥已是牧師，底下三個弟弟（二十五、二十七、二十九歲）仍住在家裡。博納羅托和喬凡西莫內在羊毛店當助手，老么西吉斯蒙多從軍。這三人深知自己的前途就落在那才華橫溢的二哥肩上。

自願出走羅馬後，米開朗基羅住在家裡，在品蒂路的工作室製作多件雕像，小幅修補「卡西那之役」的大草圖。但這些工作彷彿還不夠他忙似的，他開始計畫承接一件比教皇陵更叫人吃驚的案子。接受奧圖曼蘇丹巴耶塞特二世開出的條件後，他打算前往君士坦丁堡，在博斯普魯斯海峽建造一條三百公尺長的橋（當時世上最長的橋），連接歐亞兩大陸*。如果教皇不願付他應得的報酬，自有其他許多贊助者捧著大把鈔票要請他。

＊在這件案子上，米開朗基羅無疑從達文西那兒得到了啟發，因為在這幾年前，達文西已寫信給蘇丹，提議建造一座連接歐亞的橋梁。但兩人的構想都未實現。蘇丹認為達文西的設計不切實際未予採用，但二〇〇一年，藝術家桑德按他的設計縮小比例，在挪威建造了一座長六十六公尺、橫跨高速公路的橋梁，證明他的設計可行。

在這同時，尤利烏斯心急如焚等他回來。米開朗基羅逃離兩個月後，尤利烏斯向佛羅倫斯執政團（佛羅倫斯新共和政府的統治機構）發出教皇通諭，文中口氣雖有些倨傲，但似乎相當寬容，對藝術家的脾氣表現了體諒之意：

雕塑家米開朗基羅因為一時衝動而無緣無故離開，據我們所知，他很怕回來，但我們並不氣他，因為我們都知道這類天才之士的脾氣一向如此。為了放下我們心中所有掛慮，我們期望忠心耿耿的你們幫忙勸勸他，告訴他如果回來，不會受到任何身心傷害，仍和過去一樣享有教皇那份恩寵。[4]

雖有安全保證，但米開朗基羅無動於衷，教皇不得不再發函請執政團幫忙。米開朗基羅還是抗不從命，而原因大概在於教皇完全未提到教皇陵的興建計畫。這時候佛羅倫斯共和國的領導人索德里尼開始耐不住性子，深怕這件事沒弄好可能引來教皇大軍壓境。「這件事得有個了結，」他板起面孔寫信給米開朗基羅。「我們不想因為你捲入戰爭，危及整個國家。下定決心回羅馬去吧。[5]」索德里尼的勸告，米開朗基羅一樣置若罔聞。

這時候，就在酷熱難耐的夏天，教皇突然發動第一次欲將侵略者逐出教皇領地的戰役，米開朗基羅逃亡不歸的問題就給擱在一旁。一五○六年八月十七日，他向眾樞機主教宣布，打算御駕親征討伐叛服的采邑佩魯賈和波隆納。眾樞機主教聽了想必是吃驚得不敢置信。教皇身為基督的

世間代理人，帶兵親上戰場是前所未聞的事。尤利烏斯第二項宣布，讓他們更是呆立當場：他們也得一同上場殺敵。但沒有人敢反對，即使羅馬天際劃過一道彗星，而彗星尾巴直指聖傑洛堡，象徵將有不祥之事，也無人敢反對。

尤利烏斯無懼凶兆，接下來一個星期，羅馬忙著準備出征。八月二十六日拂曉，舉行早彌撒之後，他坐在御輿裡，由人扛到羅馬眾東門之一的「主城門」，在此他賜福給一路上特意前來為他加油打氣的人。陪同他的有五百名騎兵和數千名配備長矛的瑞士步兵。同行者有二十六名樞機主教，以及西斯汀禮拜堂的唱詩班，一小隊的祕書、文書、名譽侍從、審計員（梵蒂岡行政機構因此空了一大半）。此外，還有教皇的御用軍事建築師布拉曼帖（軍事建築師是他在梵蒂岡的眾多職務之一）。

從「主城門」出發，大隊人馬蜿蜒走進羅馬城外乾枯的鄉間。三千多頭馬和騾子負責馱運大量輜重。位在長長隊伍最前頭的是經祝聖過的聖體，但這聖體不是今日所用白色薄薄的麵餅，而是在爐子烘焙過的大獎章狀圓餅，上面蓋了基督受難、復活等激勵人心的圖案。

儘管後面拖了一隊行動遲緩的隨行人員，大軍推進順利。每天日出前兩小時拔營，日落前推進約十二公里。一路上教皇和布拉曼帖巡視了數座城堡和要塞的防務。大隊人馬抵達北方約一百三十公里處的特拉西梅諾湖時，尤利烏斯下令駐留一天，以讓他好好滿足一下最愛的兩項消遣：划船和釣魚。他小時候曾用船幫人將洋蔥從薩沃納運到熱那亞，藉此賺錢，自那之後他就熱愛划船。話說回來，這時候他則是在瑞士步兵於岸邊打鼓吹號助興下，在湖上悠游了數個小時。此

外，他更進一步寓公務於私樂之中，抽空探視住在城堡的女兒費莉且和女婿，同時查看該城堡的防務。儘管有這些不相干的行程，大軍出發不到兩個星期，已拿下文布里亞的陡峻山丘和深谷，推進到第一個目標：高踞山頂而有城牆環繞的佩魯賈城攻擊範圍內。

過去數十年裡，佩魯賈一直受巴里奧尼家族統治。這個家族的殘暴，即使放在血腥斑斑的義大利政治鬥爭史裡，仍是佼佼者。他們屠戮多次，其中一次之血腥殘忍，導致佩魯賈大教堂不得不在事後用葡萄酒清洗，並重新予以祝聖，以求血腥之氣不致纏擾該城。但就算是殺人如麻的巴里奧尼家族，也不想和教皇交鋒。佩魯賈領主姜保羅·巴里奧尼迅即歸順教皇，九月十三日開城投降，尤利烏斯兵不血刃奪下一城。在教堂鐘聲和群眾歡呼聲中，教皇和隨行人員進了佩魯賈城。尤利烏斯感覺像是返回故里，因為年輕時他就在佩魯賈就任牧師之職。凱旋門迅即搭起。尤利烏斯坐在教皇寶座上，由人扛到大教堂舉行聖餐禮。人民湧向街頭歡呼，此刻的尤利烏斯是不折不扣的勝戰英雄。

兵不血刃的勝利讓教皇樂昏了頭，竟開始想著率領十字軍直搗君士坦丁堡和耶路撒冷。但眼前得先把其他任務完成。他在佩魯賈僅待了一星期，就往波隆納進發。大軍往東穿過亞平寧山脈山口，向得里亞海岸挺進。因天氣變壞，前進緩慢。至九月底，文布里亞山巒的峰頂已罩上厚雪，穿行山谷的狹窄道路下雨時變得危險萬分，駄運物資的馬兒因此走得跌跌撞撞，一向在羅馬養尊處優的樞機主教、教皇隨從則士氣低落。有一段路因為泥濘又陡峭，尤利烏斯不得不下馬，徒步走上去。跋涉二百四十公里後，他們終於抵達佛利，不料就在這兒，教皇的騾子竟給當地小

偷偷走，大殺教皇的威風。不久，線報傳來，自封為波隆納統治者的本蒂沃里奧和他的眾兒子已聞風逃到米蘭。

要說本蒂沃里奧家族和巴里奧尼家族有什麼區別的話，就是前者比後者更殘暴，更桀驁不馴。儘管如此，他們很得波隆納民心。數十年前，敵對勢力發動政變，結果本蒂沃里奧的支持者將一干謀反者捕獲、殺害，並將他們的心臟釘在本蒂沃里奧豪宅門上。但如今面對教皇大軍壓境，波隆納人民毫不遲疑，立即開城門迎接。進城場面的盛大熱烈，比起兩個月前進佩魯賈更有過之。教皇再度高坐在寶座上，出人扛著巡行過街，頭上戴著鑲滿珍珠的高聳三重冕，身上穿著紫色法衣，法衣上繡有許多金線，鑲有閃閃發亮的藍寶石、綠寶石。一如在佩魯賈，街上立起了數座凱旋門，群眾擠上街頭慶祝，升起了數座篝火，前後熱鬧了三天。「戰士教皇」的傳奇故事就此誕生。

教皇抵達波隆納後，有人用灰泥做了他的塑像，豎立在波德斯塔行政大廈前面。（「波德斯塔」是中世紀義大利城邦最高地方司法和軍事長官。）但教皇希望豎立更可長可久的紀念物，因此打算建造一座巨大的自身青銅像，豎立在聖佩特羅尼奧教堂門口，藉此向波隆納人民宣示該城已納入他轄下。而要塑造這麼大的青銅像（預計有四‧二公尺高），他自然想到了米開朗基羅。

尤利烏斯推斷，如果這位雕塑家不願畫西斯汀禮拜堂的拱頂，或許願意接這件雕像。

於是，教皇再度派人赴佛羅倫斯發出召令（第四次召令），不過這次是要米開朗基羅到波隆納向教皇報到。

第四章　補贖

教皇最信賴的親信暨盟友是帕維亞樞機主教阿利多西。自多年前阿利多西破壞了博爾賈欲毒死教皇的詭計之後，這位三十九歲的樞機主教就一直是尤利烏斯跟前的紅人之一。不過英俊、長著鷹鉤鼻的阿利多西，在羅馬卻少有朋友和支持者，主要因為盛傳他行為不檢。許多敵人都說他和妓女過從甚密，作女人打扮，勾引男孩且接觸神祕學。米開朗基羅是他在羅馬的少數幾位支持者之一，因為米開朗基羅在羅馬信得過的人不多，阿利多西就是其中之一。阿利多西熱愛藝術，大力促成米開朗基羅於一五〇五年來羅馬接下教皇陵的案子。在爾虞我詐的梵蒂岡政壇，他似乎將阿利多西當作靠山和盟友[1]。

米開朗基羅不肯回羅馬的原因之一，就在擔心回羅馬後無如教皇所承諾的「不受任何身心傷害」。他是否真的擔心布拉曼帖會對他不利，這點無法確知；但他的確有充分理由擔心教皇報復。因此，在這年夏天結束前，他已透過這位教皇親信，給他一份保障他人身安全的書面保證。

隨尤利烏斯遠征的這位樞機主教，照米開朗基羅所請，給了他一份書面保證。米開朗基羅帶著這份文件，以及索德里尼的親筆信函，終於前往北方的波隆納。索德里尼在信中盛讚他是「傑

出年輕人，他所從事的藝術，在義大利、甚至全世界，無人能出其右。[2]不過，索德里尼也在信中提醒道，米開朗基羅「很有個性，必須用親切、鼓勵的態度對待，才能讓他發揮所長。」

十一月底，教皇在波隆納接見米開朗基羅，距他逃離羅馬已過了七個多月。乞求尤利烏斯饒恕不是件愉快的事，尤利烏斯的敵人不久也會有同樣的體會。教皇從輕發落，但兩人重逢時氣氛很火爆。聖佩特羅尼奧教堂正舉行彌撒時，一名教皇掌馬官發現米開朗基羅，帶他穿過廣場，來到位於塞迪奇宮內的教皇下榻處。這時教皇正在用膳。

「你早該來見我們，」一臉不高興的教皇咆哮道，「卻一直等著要我們去看你。[3]」米開朗基羅跪了下來，乞求寬恕，並解釋說他生氣完全是因為從卡拉拉回來後受到的冷遇。

教皇不發一語，這時有個主教跳出來打圓場，替這位雕塑家說話。索德里尼託他在教皇跟前替米開朗基羅美言幾句。

他告訴尤利烏斯，「陛下大人不計小人過，他是出於無知才會冒犯您。畫家一出了自己的藝術領域，都是這樣。[4]」

「這種天賦異稟之人的本性」或許叫教皇火冒三丈，但作為藝術家的贊助者，他可不接受藝術家全是粗鄙無知的說法。「你才是無知兼笨蛋，不是他。」他向這主教吼道，「滾出去，滾得遠遠的！」主教嚇得動也不動。「教皇侍從剌了他幾下」，才把他趕出去[5]。

藝術家和贊助者就這樣言歸於好。但還出了個小問題。米開朗基羅不願做那尊青銅巨像。他告訴教皇，用青銅鑄像不是他的專長。但尤利烏斯不想聽任何藉口。他命令這位雕塑家，「去幹

活吧，失敗了就再重鑄，直到成功為止。6」

青銅澆鑄並不容易，像濕壁畫一樣，需要豐富經驗。鑄造一尊等身大的作品，可能得花上許

多年，如波拉約洛花了九年才完成西克斯圖斯四世墓，更何況這尊青銅像高四‧二公尺。首先

必須用乾燥處理過的黏土製成模子，作為銅像的核心，然後在表面塗上蠟。藝術家在蠟面雕出細

部，然後用以牛糞、燒化的牛角等材料調成的塗料，在蠟面上塗上數層。接著用鐵箍箍住巨像，

放進火爐烘烤，直到黏土乾硬，熔蠟從雕像底部挖就的洞（「鑄模出氣口」）流出為止。接著透

過另一套管子（「澆道」），澆進熔融的青銅，取代蠟面。覆蓋黏土的青銅變硬後，敲開牛糞、

牛角構成的外殼，雕像即現身。再雕鑿、磨光後，即是大功告成。

但上面只是理論，實際製作時很容易就會出現多種誤失和時間的失準。黏土種類必須用對，

且乾燥處理必須得當才不會龜裂；青銅加熱也必須符合正確的溫度，一度都不能差，否則青銅會

凝結。達文西替米蘭大公魯多維科‧斯佛札製作青銅騎馬像，試了多次都未成，失敗原因有好幾

個，而青銅像體積龐大正是其中之一。但至少達文西曾在佛羅倫斯的頂尖金匠維洛吉奧的工作室

待過多年，受過青銅澆鑄方面的訓練。相對的，米開朗基羅說青銅澆鑄不是他的專業，可一點都

不誇張。他可能在聖馬可學苑學過些許金屬鑄造技術，但至一五〇六年，他只完成過一件青銅

像，即一五〇二年受法國元帥羅昂之託而製作的一‧二公尺高「大衛像」*。換句話說，他在青

銅澆鑄上的創作經驗和濕壁畫一樣貧乏。

一如西斯汀禮拜堂的裝飾案，尤利烏斯根本不去操心米開朗基羅欠缺經驗這類枝節問題。他就是要造這尊銅像，不敢再逃的米開朗基羅只好乖乖聽命，進駐教皇替他在聖佩特羅尼奧教堂後面安排的工作室，開始工作。這尊銅像顯然是對他的一次考驗，考驗的不只是他的雕塑技能，還有他對教皇的忠貞。

對米開朗基羅而言，來年是悲慘的一年。他發現自己得和另外三個男人擠一張床，住所空間侷促，令他很不高興。波隆納市面上的葡萄酒不僅貴，還是劣級品。天氣也很不合他意。入夏後他抱怨道，「自從到了這裡，只下過一次雨，天氣之熱我想地球上沒有哪個地方比得上。」[7] 而且他還是認為自己有生命危險，因為到波隆納不久，他就寫信給弟弟博納羅托說道，「任何事都可能發生，粉碎我的世界。」[8] 他認定的敵人布拉曼帖仍在波隆納，他還惴惴不安指出，教廷駐在城裡後，匕首業者就一直是生意興隆。波隆納還充斥黑幫以及支持本蒂沃里奧流亡家族而不滿教皇的團體，環境險惡。

兩個月後，尤利烏斯前往工作室查看黏土模子的製作進度。後來米開朗基羅寫信給博納羅托：「祈求上帝保佑我工作一切順利，因為只要一切順利，我就大有希望博得教皇的恩寵。」[9] 重獲教皇恩寵，當然就意味著他有機會重新展開教皇陵工程。

＊ 這件作品差不多和那件更大、更出名的大理石「大衛像」同時間完成，完成後送到法國，最後下落不明。
大概和過去千百年來無數青銅雕像一樣，於戰時給送進熔爐改鑄成大砲。

但這尊雕像的製作，一開始並不順利。米開朗基羅原希望在復活節前達到可供澆鑄的程度，

但就在教皇來訪前後，米開朗基羅辭退兩名助手，進度因此慢了下來。這兩人分別是石刻匠拉

波·丹東尼奧和外號洛蒂的金匠魯多維科·德爾·博諾。其中年紀較輕的四十二歲佛羅倫斯雕塑

家拉波，特別令他惱火。「他是個騙人的飯桶，總是達不到我要求，」他寫回佛羅倫斯的家書中

如此說道10。特別令他不能忍受的是，他的助手竟在波隆納到處宣揚，他，拉波，丹東尼奧，和

米開朗基羅是完全的夥伴關係。這人的確有理由自視為米開朗基羅的平輩而非下屬。兩人都

大其頭上司至少十歲，洛蒂還曾在佛羅倫斯藝術大師波拉約洛門下學藝。米開朗基羅較尊敬洛

蒂，洛蒂的經驗與技能想必是此案子所不可或缺。但洛蒂自甘墮落，米開朗基羅覺得他是給拉波

帶壞，只好叫他們兩人捲鋪蓋走路。如果拉波、洛蒂就是與他同擠一張床者，那想必曾有幾個晚

上，激烈爭吵聲從聖佩特羅尼奧教堂後面這間工作室傳出。

不久，米開朗基羅在波隆納的處境更為艱難。拉波、洛蒂一遭辭退，教皇也以波隆納水土有

害健康為由離開。不久，彷彿是要進一步證實他的看法似的，真的爆發瘟疫，叛亂接踵而來。教

皇一踏上返回羅馬之路，本蒂沃里奧家族也趁機作亂，試圖奪回波隆納。一般來講，只

要聞到一絲煙硝味，米開朗基羅立刻就會開溜，但這時候他不得不待在工作室，因為城外已爆

發激烈衝突。他心裡想必想過一旦本蒂沃里奧家族回來，大概不會原諒替他們的死對頭製雕像的

他。但數星期後，本蒂沃里奧勢力遭擊退。這時候他們轉而來陰的，打算偷偷毒死尤利烏斯，同

樣未能得手。

七月初，也就是動工後過了六個月多一點，米開朗基羅開始鑄造他的巨像。因為青銅熔化不當，鑄造失敗，出來的銅像只有腳和腿，不見身軀、手臂或頭。接下來得等火爐冷卻，然後拆開，以便拆下已凝固的青銅，然後將青銅重新加熱，倒進模子裡，進行第二次鑄造。這一耽擱又是一個多星期。米開朗基羅將這次失敗歸咎於新助手之一的貝納迪諾，說他未將火爐升到足夠高溫，「不是出於無知，就是不小心」[11]。米開朗基羅四處宣揚貝納迪諾這件丟臉事，導致他走在波隆納街上頭都抬不起來。

第二次鑄造結果較滿意，米開朗基羅接下來花了六個月予以雕鑿、磨光、最後修整，然後整理聖佩特羅尼奧教堂的門口以備安放該青銅像。這尊雕像應是他的一大成就。高四・二公尺，重約四千四百五十公斤，是自古以來所鑄造的最大雕像之一，和拉特蘭聖約翰大教堂前面的羅馬皇帝奧勒利烏斯騎馬青銅像（評量所有青銅像的標準），幾乎一樣大[12]。此外，他還證明了他有能力完成這龐然巨物，叫一年前對他心存懷疑者不得不刮目相看。「過去全波隆納的人都認為我不可能完成，」他向博納羅托如此吹噓道[13]。完成這項任務後，可想而知，他再度博得教皇的歡心。

雕像還未完成之前，他就開始與他在羅馬最有力的盟友和支持者桑迦洛與阿利多西通信，表示希望能獲准繼續教皇陵的工程。

然而，這尊雕像的造模鑄造工作已耗盡米開朗基羅的精力。「我在這裡過得極不舒服，整個人非常疲累，」完成這工程時他寫信給博納羅托。「我其他什麼事都沒做，只是夜以繼日的工作，我一直強忍著疲累，現在還是實在是太累了。如果還得再來一次，我想我大概撐不下去。」[14]他

渴望回佛羅倫斯，就在亞平寧山的另一邊，只有二十四公里的路程。但教皇命令他直到雕像豎立在教堂門口，才可以離開波隆納。他的耐心受到更嚴厲的考驗。最後，教皇的星象學家終於宣布一五〇八年二月二十一日是安放雕像的最吉日。這時候米開朗基羅才獲准返回佛羅倫斯，離開之前，他參加了他在波隆納的助手群替他舉辦的小型慶功會。騎馬行經亞平寧山區時，他不慎跌落馬下，但返鄉的喜悅未曾稍減[15]。不過，一抵達佛羅倫斯，要他返回羅馬的教皇召令也跟著到；但就如後來的發展，不是要他回去繼續教皇陵的工程。

第五章　在濕壁面上作畫

「一五〇八年五月十日這天，我，雕塑家米開朗基羅，已收到教皇陛下尤利烏斯二世付給我的五百教皇杜卡特，作為教皇西斯汀禮拜堂頂棚畫工程的部分報酬。我也在這天開始該項工程。」[1]

米開朗基羅給自己寫下這則摘記時，已是回羅馬約一個月後的事。在這約一個月期間，教皇朋友兼親信，樞機主教阿利多西，已就該拱頂畫擬妥一份合約。在敏感易怒的教皇和同樣敏感易怒的米開朗基羅之間，阿利多西繼續扮演調解人的角色。在前述的青銅像一事上，他已與米開朗基羅聯繫密切，與他通了許多信，且親赴聖佩特羅尼奧教堂，監看該銅像安放教堂門口[2]。教皇很滿意阿利多西在波隆納的辦事成果，因此這個規模更大的新工程的許多雜務，他全交給這位寵信的樞機主教處理。

樞機主教阿利多西所擬但現已佚失的合約上載明，這位雕塑家（米開朗基羅所汲汲於替自己定位的角色）將收到三千杜卡特，作為頂棚工程的全部報酬，相當於他鑄造波隆納那尊青銅像所得報酬的三倍。三千杜卡特是很優渥的報酬，吉蘭達約替新聖母馬利亞教堂托爾納博尼禮拜

堂繪濕壁畫，也只拿到這一半的數目。金匠之類合格藝匠一年能賺到的薪水，也只有這三十分之一[3]。不過比起雕製教皇陵米開朗基羅可拿到的報酬，終究差了一大截。此外，畫筆、顏料，以及其他用料，包括搭腳手架所需的繩子、木頭，他都得自掏腰包張羅。再者，他還得自己出錢雇用一批助手，並裝修他在魯斯提庫奇廣場的房子以安頓他們。這些固定支出很快就會吃掉他的報酬。拿他從尤利烏斯青銅像分到的千枚杜卡特來說，扣除掉材料開銷、助手工資、住宿費用，最後淨所得只有微薄的四・五杜卡特[4]。而以那尊青銅像就花了十個月的工期來看，西斯汀禮拜堂拱頂濕壁畫顯然要花上更長許多的時間。

米開朗基羅在五月中旬之前都未真正動筆作畫。濕壁畫的製作，特別是這麼一片廣達一〇八〇平方公尺的濕壁畫，動筆之前得先經過充分的規畫和構思。正因為濕壁畫是出了名的難以駕馭，才如此受到看重。濕壁畫的困難重重由 stare fresco（意為「陷入困境或一團亂」）這個義大利短語，就可略窺一二。天才如達文西，都在「昂加利之役」栽了個大跟頭。許多藝術家面對待畫的牆壁或拱頂，當下一籌莫展。濕壁畫老手瓦薩里說，大部分畫家能工於蛋彩畫和油畫，卻只有少數嫻熟濕壁畫。他斷言，這是「其他所有技法中最具男人氣概、最明確、最堅決也最耐久者。」[5]與他同時代的洛馬佐也認為濕壁畫是陽剛味特別重的活動，並說相較於濕壁畫，蛋彩畫屬於「嬌弱年輕男子」的領域[6]。

史前一千餘年，克里特島上就已出現在濕灰泥上作畫的技法，數百年後的伊特拉斯坎人和之後的羅馬人，都用這方法裝飾牆壁和墳墓。但從十三世紀後半起，隨著佛羅倫斯等城鎮興起一股

自古羅馬時代以來未見的建築熱潮，濕壁畫藝術在中義大利特別盛行。光是佛羅倫斯，十三世紀下半葉就至少有九座大型教堂建成或開始興建。如果說在剛開始建築熱潮的北歐，新哥德式大教堂是以掛毯和彩繪玻璃作亮麗之裝飾，那麼濕壁畫就是這時義大利裝飾的主流。佛羅倫斯、西耶納周遭山丘，到處是濕壁畫，以及製作顏料所需的黏土和礦物。

濕壁畫和用來製作義大利康蒂酒的桑吉奧維塞葡萄一樣，非常適合托斯卡尼乾燥酷熱的夏季。

文藝復興時期所用濕壁畫技法，和伊特拉斯坎人、古羅馬人所用的大同小異。該技法誕生於一二七〇年左右，但發源地不是佛羅倫斯，而是畫家切洛尼在羅馬的工作室。這名外號「卡瓦利尼」（「小馬」）的畫家，從事濕壁畫和鑲嵌畫創作時間極長，聲名卓著，且活到百歲年紀（據說冬天時從不蓋住頭）。他的風格和技法影響了文藝復興時期第一位濕壁畫大師，佛羅倫斯人佩皮。因為他長得醜，還有個名副其實的外號「奇馬布埃」（「牛頭」）。奇馬布埃替多座新教堂繪飾過濕壁畫（包括聖三一、新聖母馬利亞）和其他畫作，以此聲名大噪於佛羅倫斯。瓦薩里贊頌他是「促成繪畫藝術革新的第一因」[7]。之後，一二八〇年左右，奇馬布埃前往阿西西，完成了他的生平傑作，聖方濟各教堂上、下院內的濕壁畫組畫[8]。

畫家喬托年輕時曾是奇馬布埃助手，後來成就更勝於奇馬布埃。喬托為小農之子，傳說奇馬布埃是在佛羅倫斯通往鄰近村落維斯皮尼亞諾的路上與他結識。奇馬布埃死後，喬托在聖方濟各教堂又加繪了一些濕壁畫，甚至搬進他師父位於佛羅倫斯阿列格里街的住所兼工作室。阿列格里街意為「歡樂街」，因那不勒斯兼西西里國王「安茹的查理」來訪時，致敬隊伍從奇馬布埃畫室

扛了一幅畫呈給查理看，扛赴途中該街區人民歡聲雷動近乎歇斯底里，因此得名。喬托將學自奇

馬布埃的技法傳授給許多弟子，其中最有才華之一的卡潘納從艱辛的摸索中體會到，非有過人毅

力者，不適合投身濕壁畫這門技藝。瓦薩里則說「因為在濕壁畫用力太甚」而病倒，他少活了不

少年9。

濕壁畫技法說來簡單，實際做來卻很難。濕壁畫原文 fresco 意為「未乾的」，緣於畫家總在

未乾的（即濕的）灰泥上作畫而得名。這種作畫方式需要完善的事前準備和精準的時間拿捏。作

畫前用鏝刀在已乾的灰泥壁上，再塗上一層約一・二公分厚的灰泥。這層新塗的灰泥名為「因托

納可」，係用石灰和沙製成的平滑灰泥，提供可讓顏料滲透的平面。這層灰泥會吸收顏料，灰泥

乾後，顏料隨之固結在磚石結構中。

藝術家上色作畫前，須先用小釘子將草圖固定在牆或拱頂上，以便將草圖上的人物或場景轉

描到這塊濕灰泥面上。轉描方式有兩種。第一種稱為針刺謄繪法，即用針循著草圖上的線條刺出

數千個細洞，然後將炭粉灑在草圖上，或用印花粉袋拍擊草圖，使炭粉或印花粉滲進細洞，接著

拆下草圖，濕灰泥壁上就會出現圖案輪廓，在輪廓裡塗上顏料，即成濕壁畫。第二種方法更省

時，藝術家用尖筆描過草圖上的粉筆線條，以在底下的濕灰泥壁上留下刻痕。

濕壁畫背後的科學，牽涉到一系列簡單的化合物。從化學來講，「因托納可」就是俗名熟石

灰的氫氧化鈣。製作氫氧化鈣的第一步就是將石灰岩或大理石放進窯子加熱（許多古羅馬古蹟因

此灰飛煙滅）。高溫驅走石中的碳酸，將石頭變成通稱生石灰（氧化鈣）的白色粉末。接著將生

石灰泡水，也就是所謂的予以「熟化」，生石灰就變成氫氧化鈣，也是造就濕壁畫的神奇原料。將它混合沙子攪拌，塗上壁面，經過一連串化學轉化，會慢慢回復原來性質。首先，水從混合塗料蒸發，接著氧化鈣與空氣中的二氧化碳作用，形成碳酸鈣（石灰岩、大理石的主要成份）。因此，濕滑灰泥用鏝刀抹在壁上短時間之後，就回復為石質，而將色料封在碳酸鈣結晶體裡。濕壁畫家稀釋顏料只需用水，簡單至極。蛋彩畫所用到的各種黏合性原料（蛋黃、膠、黃耆膠、乃至有時用到的耳垢），在此全不需要，因為顏料會固著在「因托納可」裡。

這項技法儘管極為巧妙，但稍一不慎就一塌糊塗，因此畫家每一步都是戰戰兢兢。替「因托納可」上顏料的時間有限，是濕壁畫的一大困難。「因托納可」保濕的時間只有十二至二十四小時，長短因天氣而異。過了這段時間，灰泥不再吸收顏料，因而塗抹灰泥時只能塗抹濕壁畫家一天之內能畫完的面積。義大利語將此特定的塗抹面積稱為「喬納塔」，意為「一天的工作量」。以吉蘭達約替托爾納博尼禮拜堂畫的濕壁畫為例，他將寬闊的壁面分成兩百五十個「喬納塔」，意即他和眾弟子一天通常畫約一・二乘一・五公尺的面積，相當於一幅大尺寸油畫。

因此，濕壁畫家每次作畫，時間壓力都很大，必須趕在灰泥乾硬之前完成「喬納塔」。也因此，濕壁畫製作大大不同於油畫及板上畫（panel），因為後兩者可以再做修飾，即使再散漫、再慢郎中的藝術家都可以做得來。例如提香畫油畫總是不斷在修補，終其一生都在修改、訂正，有

時候一幅畫前後補上四十層的顏料、光油，且最後幾層用指尖上色、上光，以讓畫面顯得生動有力。

在西斯汀禮拜堂，米開朗基羅沒辦法這麼從容，這麼一改再改。為加快進度，許多濕壁畫家作畫時雙手並用，一隻手拿深色顏料的畫筆，另一隻拿淺色的。據說義大利最快的濕壁畫家是亞斯佩提尼，他於一五〇七年開始在盧卡替聖佛雷迪亞諾教堂的某個禮拜堂繪濕壁畫。特立獨行的亞斯佩提尼兩隻手同時作畫，腰際皮帶上掛了一瓶顏料。瓦薩里以叫人莞爾的口吻寫道，「他看起來就像聖馬卡里奧見到的那個擺弄小藥瓶的魔鬼，戴著眼鏡工作時，大概石頭見了都會笑。10」

然而就連亞斯佩提尼這樣的快手，都花了兩年多才把聖佛雷迪亞諾這個禮拜堂的壁面畫完，而其作畫面積比起西斯汀禮拜堂的拱頂又小了許多。吉蘭達約雖然有大批助手，還是花了將近五年才完成托爾納博尼禮拜堂的濕壁畫。這個禮拜堂的壁面面積比西斯汀禮拜堂的拱頂還小，因此米開朗基羅接下此案時，想必心裡有底，得花上更長時間來完成。

米開朗基羅的首要工作之一，就是將皮耶馬帖奧所繪而已受損的濕壁畫連同底下的灰泥除去。有時候透過「錘子打毛法」，可以逕自在既有的濕壁畫上繪上新的濕壁畫。其作法就是用錘子尖的一端將舊濕壁畫面打成毛糙，以利新灰泥塗上後能附著在舊濕壁畫的灰泥上，然後顏料就可以上在新灰泥面上。但米開朗基羅未用此法來處理皮耶馬帖奧的濕壁畫。他製作的整面星空，

就快要崩落地面。

將皮耶馬帖奧的舊濕壁畫打掉後，整個頂棚被塗上約一‧九公分厚的濕灰泥作為底塗層，並藉此填平磚石接合處之類的各種縫隙和不平整處，使壁面平滑，以便作畫時塗上「因托納可」。這道工法需要從禮拜堂打掉數噸的舊灰泥，並運來數百袋沙子、石灰，以調製「阿里其奧」。

打掉皮耶馬帖奧的濕壁畫、然後塗上「阿里其奧」，這個重責大任米開朗基羅交付給石匠羅塞利，也就是替他在教皇面前仗義執言，反駁布拉曼帖中傷的那位佛羅倫斯同鄉。三十四歲的羅塞利既是雕塑家，也是建築師，接這工作勝任愉快。他也是米開朗基羅的至交好友，在信中以"charisimo fratello"（我最親愛的摯友）稱呼米開朗基羅[11]。米開朗基羅付給他八十五杜卡特作為工酬，而他和他底下那群抹灰工為此忙了至少三個月，七月底才完工。

打掉皮耶馬帖奧的星空得用到寬大的高架平台，好讓羅塞利的工人可以儘速從禮拜堂一頭清除到另一頭，而不必疲於爬上爬下。這個腳手架必須有十三‧二公尺寬，約十八公尺多高，長度當然要能涵蓋禮拜堂的縱深三十九公尺。米開朗基羅和他的團隊若要讓畫筆搆著拱頂的每個角落，勢必也需要類似的高架平台。對抹灰工管用的，對畫家顯然也管用，因此米開朗基羅和他的助手群順理成章沿用羅塞利的腳手架。不過這樣的東西得先設計、建造，因此付給羅塞利的八十五杜卡特中，有相當部分花在買木料上。

繪濕壁畫向來要用上腳手架，只是形式不盡相同。通常的辦法是設計出石匠所使用、靠地面

支撐，有梯子、斜坡道與平台的木質腳手架，對牆作畫時尤其需要這樣的工具。佩魯吉諾、吉蘭達約等人替西斯汀禮拜堂的牆面繪濕壁畫時，必然在窗間壁上建了這樣的木質腳手架。西斯汀禮拜堂頂棚就比較麻煩。針對頂棚設計的腳手架必須高約十八公尺，但又必須騰出走道供牧師和信徒在底下舉行儀式時使用。因為這個因素，落地式腳手架就不可行，因為其支架必然會堵住走道。

此外還得考慮到其他多個實際問題。腳手架必然得夠牢固、夠寬，以支撐數個助手和所用器材的重壓，這些器材包括水桶、重重的沙袋、石灰袋，以及待捲開以便轉描到頂棚上的大草圖。安全問題當然不容忽視。禮拜堂頂棚這麼高，這意味著爬上腳手架的人，受到職業傷害的風險不小。濕壁畫這行偶爾會出現死傷，例如十四世紀畫家巴爾納，據說在聖吉米尼亞諾的大聖堂繪濕壁畫「基督生平」時，從將近三十公尺高處摔落身亡。

西斯汀禮拜堂的腳手架顯然不是尋常的腳手架師傅搭建得來，但羅塞利足以膺此重任，因為他不僅是雕塑家、建築師，還是工程師。十年前，他已設計出由滑輪組和起吊裝置做成的機械，以履行對米開朗基羅的承諾，從亞諾河裡拾回一塊大理石。但最初教皇屬意布拉曼帖負責腳手架的工作。米開朗基羅為此很不高興，因為他認定布拉曼帖處處與他作對，不希望這個討厭鬼插手他的案子。不過後來布拉曼帖未能找到可行辦法，他反倒藉機將他大大羞辱了一番。布拉曼帖的點子很妙，就是從頂棚垂下繩子，懸空吊住木質平台，但如此一來，頂棚上就得鑽許多洞。手腳架不占地面空間的問題，或許就可迎刃而解，卻會給米開朗基羅留下更大的難題，即繩子拆掉後難看的洞口該如何填補。布拉曼帖不管這問題，說「他後面會想辦法解決，眼前沒有其他辦

米開朗基羅認為，這個不可行的點子，正是這位建築帥成事不足敗事有餘的最新力作。他向教皇力陳布拉曼帖的計畫不可行，最後教皇告訴他腳手架的事由他全權作主。然後，就在忙著其他準備工作的同時，他解決了腳手架設計的難題。

在工程、營建方面，米開朗基羅的經驗雖遠不如布拉曼帖，卻很有企圖心。一五〇六年人生陷入低潮時，提出建造大橋橫跨博斯普魯斯海峽的案子，就是絕佳的例子。相較之下，橫跨西斯汀禮拜堂就顯得小兒科。最後，他的腳手架設計果然有點架橋的味道，更詳細的說，就是由一連串與窗戶同高的人行天橋橫跨過禮拜堂[13]。鑽孔處緊挨著最頂上簷板的上緣，三十二尊教皇濕壁畫像的頭部上方幾呎處，打入磚石結構約三十八公分深。這些孔用來固定木質短托架，即成排的懸臂樑（義大利建築界稱此為 sorgozzoni，字面意思為「對喉嚨的擊打」）。然後配合頂棚的弧度，在托架上架起同樣弧度的階梯，串接成天橋，形成可讓畫家和抹灰工在其上工作，並搆得著頂棚任何角落的橋面。這個腳手架僅涵蓋禮拜堂一半的長度，也就是僅跨過前三面窗柱間壁。因此，羅塞利的工人完成禮拜堂前半部的打掉工作後，還得拆掉拱狀階梯，移到後半部再重組。米開朗基羅作畫時，也得重複這個過程。

這個腳手架一舉解決了不占地面空間的難題，且實際使用後證明，比布拉曼帖的設計更為經濟。據孔迪維的說法，繩子原是針對布拉曼帖懸空式平台的設計而購買，但腳手架搭好後，米開朗基羅發現根本用不著這麼多，於是將多餘的繩子送給協助搭建的那位「窮木匠」[14]。這位木匠

法。[12]」

很快將繩子賣掉，用賣得的錢作為兩個女兒的嫁妝，米開朗基羅打敗布拉曼帖這則傳奇故事，因

此有個童話般的圓滿結局。

米開朗基羅別出心裁的腳手架不占地面空間，因此一五〇八年夏，西斯汀禮拜堂的堂內活動

一如往常進行。羅塞利和他的工人在上面打掉舊灰泥，抹上新灰泥，下面照常舉行宗教儀式。但

這樣的安排難保不發生問題，果然，工程進行才一個月，羅塞利的工人就因為干擾到儀式進行而

遭新任的教廷典禮官德格拉西斥責。德格拉西為來自波隆納的貴族，負責西斯汀禮拜堂舉行彌撒

等儀式前的準備事宜，堂內到處可見他的身影。舉凡祭壇上的蠟燭架是否就定位，香爐內是否有

木炭和香，都屬於他工作範圍。他還負責督導主持儀式的神職人員，務使他們按照規定替聖體祝

聖，然後高舉聖體。

德格拉西愛吹毛求疵又沒耐性，非常注重細節。神職人員頭髮太長，講道太長，他會唸；做

禮拜者坐錯地方或太吵（常見的問題），他也會唸。任何人，包括教皇在內，都逃不過他那一絲

不苟的無情目光。教皇許多可笑的舉動，這位典禮官都很看不過去，但他通常深諳為官之道，只

把不滿擺在心裡。

六月十日晚，德格拉西從他位於禮拜堂下面的辦公室上來，發現施工揚起的塵土，導致聖靈

降臨節前夕唱頌晚禱曲的儀式無法舉行。他在日記裡憤怒寫道，「上簷板上面的工程引來漫天塵

土，就連氣氛如此肅穆時工人也不停下工作，眾樞機主教為此抱怨連連。我親自跟好幾名工人理

論過，他們不聽。我去找教皇，結果教皇以我沒有再一次告誡他們而幾乎對我發火，並為這工程辯護。然後教皇接連派出兩名名譽侍從要他們停工，他們才勉強放下工作。」[15]

如果羅塞利和他的工人干擾到晚禱曲的進行，那他們的工作時間必定很長，因為晚禱曲向來在日落時唱頌，而在六月中旬，日落都在下午九點以後。如果真如德格拉西憤憤不平所說的，尤利烏斯替抹灰工辯解，那教皇想必是同意這樣的施工。羅塞利的工人敢不理會樞機主教和典禮官的命令，這可能是原因所在。

時間想必是至關重要的考量。「阿里其奧」必須完全乾才能抹上「因托納可」，原因之一在於當時人認為未乾「阿里其奧」的腐敗蛋臭味會危害畫家健康，在密閉空間內危害尤其大。因而，從抹上「阿里其奧」到開始在濕灰泥上作畫，必得隔上數個月。至於是幾個月，又因天氣而異。羅塞利大概很想儘快完成「阿里其奧」的塗抹工作，以趁接下來酷熱的幾個月夏天讓它快速乾燥，達成米開朗基羅和教皇的要求。此外，米開朗基羅也希望最好能在冬天來臨前開始作畫。因為「因托納可」如果太冷或結凍，顏料無法充分給吸收，隨之就會剝落。

冬天一到，刺骨的北風就從阿爾卑斯山往南颳，義大利氣溫陡降，幾乎無法上顏料。因為「因托納可」無法在十月或十一月前都抹上「阿里其奧」，米開朗基羅就得等到二月才能開始作畫。急於見到成果的教皇，想必不樂見這樣的延宕。因此，一五〇八年夏季期間，羅塞利和他的工人才會工作直到晚上，才會出現敲鑿的噪音蓋過數公尺下面唱詩班美聲的現象。

第六章　構圖

羅塞利率工人打掉皮耶馬帖奧的舊濕壁畫時，米開朗基羅正忙著替新的濕壁畫構圖。他按照教皇的構想設計，因為教皇對拱頂繪飾有清楚的腹案。至於這腹案是出自教皇本人的想法，還是他諮詢顧問後發展出來，我們不得而知。米開朗基羅在個人摘記裡寫道，他根據樞機主教阿利多西訂下的「條件和協議」[1]行事。這段話表明這位樞機主教無疑涉入甚深。[2]

贊助者決定作品主題司空見慣。畫家和雕塑家被視為藝匠，得完全遵照出錢者的意思製作藝術品。吉蘭達約與托爾納博尼簽的合約就是典型例子，可充分說明贊助者委託藝術家製作大型濕壁畫組畫時，干涉創作內容和形式到何種程度[3]。托爾納博尼為有錢銀行家，委託吉蘭達約繪飾新聖母馬利亞教堂內以他之姓命名的禮拜堂，委製合約規定的事項幾乎涵蓋繪飾的所有細節，吉蘭達約少有自由揮灑的空間。合約中不僅言明哪個場景該畫在哪面牆，還清楚規定各場景的作畫順序和畫面大小。該用何種顏色，乃至該哪一天動筆作畫，也都在規範之列。托爾納博尼要求將大量人物，包括各種鳥獸，畫進各場景。吉蘭達約是個勤懇細心的藝匠，很樂於按贊助者的意思作畫。他的濕壁畫如此的「生趣盎然」，以至於某著名藝術史家形容他筆下的某些場景，「像畫

報的版面一樣塞了太多東西」[4]。在某場景中，吉蘭達約畫了一隻長頸鹿。這隻異獸大概是根據羅倫斯狹窄的生活空間，長頸鹿以頭猛撞橫梁而亡。實物畫成，因為一四八七年洛倫佐‧德‧梅迪奇的花園養了一隻非洲長頸鹿，後來因為不習慣佛

因此，米開朗基羅時代的藝術家絕非如我們今日浪漫的想像，以為他們個個是孤獨的天才，自出機杼創造出富創意的作品，不受市場需求或贊助者擺布。只有到了下個世紀，才有羅薩（一六一五年生）這樣的畫家敢於傲然拒絕贊助者的指示，並要其中一名太挑剔的贊助者直接「去找製磚工人，因為他們聽命行事。[5]」在一五〇八年，米開朗基羅的地位就像個製磚工人，只能遵照贊助者的要求行事。

在這樣的時代氣氛下，一五〇八年春米開朗基羅拿到教皇的西斯汀禮拜堂繪飾構想時，絕不會對其構圖之詳細感到驚訝。尤利烏斯的構想比皮耶馬帖奧的星空更為繁瑣複雜。他希望禮拜堂窗戶上方畫上十二名使徒，頂棚剩下的地方則覆上由方形、圓形交織而成的幾何形布局。尤利烏斯似乎喜歡這種模仿古羅馬頂棚裝飾的萬花筒似圖案。十五世紀後半已成為熱門景點的提沃里的哈德良別墅頂棚，就飾有這種圖案。同年，尤利烏斯還以類似的構圖委託另兩位藝術家繪製裝飾畫：其一位於平民聖母馬利亞教堂內布拉曼帖剛完成不久的高壇拱頂上，承製者是品圖里其奧；另一個位於梵蒂岡宮署名室的頂棚上，教皇正打算將署名室移作他個人的圖書館。

米開朗基羅努力畫了一些素描，希望能畫出令教皇滿意的圖案、人物構圖。為了尋得靈感，他似乎還在這時期前後前去請教了品圖里其奧。品圖里其奧本名貝納迪諾‧迪‧貝托，嗜喝葡萄

酒，因裝飾風格豔麗而得此稱號（意為「豔麗畫家」）。他是羅馬最有經驗的濕壁畫家之一，一五十四歲之前已繪飾過義大利各地許多禮拜堂。大概也曾在佩魯吉諾底下當助手，繪飾西斯汀禮拜堂的牆壁。品圖里其奧直到一五〇八年九月才真正開始繪飾平民聖母馬利亞教堂的高壇拱頂，但很可能這時已在畫素描，因而米開朗基羅得以在該年夏天看到。總之，米開朗基羅最初為西斯汀頂棚畫的素描，叫人覺得與品圖里其奧的很類似[6]。

不過米開朗基羅顯然仍不滿意自己的心血。教皇的構圖對他的最大難題，在於除了十二個使徒像，他沒有多少空間去探索他所熱愛的人體。他在教皇構圖裡加進有翼天使和女像柱，但這些傳統人物只是幾何布局的一部分，因此與「卡西那之役」中肌肉結實、軀體扭轉的裸像大不相同，比起他所放棄的皇陵案，更叫他覺得不值，因為他原希望在教皇陵雕出一系列充滿昂揚鬥志的裸身超人。面對這麼一個乏味的構圖，米開朗基羅對這件承製案想必更為興味索然。

這時教皇已習慣於米開朗基羅的抱怨不斷，因而該年夏初，這位藝術家再度當著教皇面表示反對意見時，他想必已不會太驚訝。米開朗基羅直言無諱一如以往，向教皇抱怨說，陛下所建議的構圖最後會是個 casa povera（「很糟糕的東西」）[7]。很難得的，尤利烏斯似乎默認，而未多說什麼。他只是聳聳肩，然後，據米開朗基羅的說法，要他放手去設計他的案子。米開朗基羅後來寫道，「他給了我一個新案子，讓我盡情發揮。[8]」

米開朗基羅是聲望崇隆的藝術家，這說法不可盡信。儘管米開朗基羅是聲望崇隆的藝術家，但要教皇將基督教世界這最重要禮拜堂的繪飾工程，全權交給僅僅一位藝術家作主，再怎麼說也

是很不合常理。這類裝飾畫的內容，幾乎都會參酌神學家的意見。西斯汀禮拜堂牆上濕壁畫顯現深厚神學素養，例如針對摩西、耶穌生平近似之處所作的一連串對照，顯示此設計背後有淵博知識支撐，而不懂拉丁文、也沒學過神學的那群畫家絕不可能想出這樣的東西。這些濕壁畫上方的拉丁銘文，事實上出自學者出身的教皇祕書特拉佩增提烏斯之手；而新成立的梵蒂岡圖書館首任館長，愛讀書成癖、外號普拉蒂納的薩奇，也指導過這支濕壁畫團隊[9]。

如果說西斯汀拱頂畫宏大的新設計圖，曾有哪位人士提供意見，除了樞機主教阿利多西，最可能的人就是奧古斯丁修會的總會長艾吉迪奧。他因生於維泰博，而以「維泰博的艾吉迪奧」之名更為人所知[10]。三十九歲的他的確勝任這項工作。他嫻熟拉丁語、希臘語、希伯來語、阿拉伯語，是當時義大利最博學的人士之一。不過真正讓他出名的地方，在於他激動人心的講道。艾吉迪奧面相凶惡，頭髮蓬亂，蓄著黑鬍子，膚色白，眼睛炯炯有神，身穿黑袍，是義大利最具魅力的演說家。聽講道十五分鐘就會打瞌睡的尤利烏斯，聽他慷慨演說兩小時，全程非常清醒，由此可見他口才之好。教皇委製這個頂棚畫，就像委製其他案子一樣，是為了頌揚自己的統治威權，口才絕佳的艾吉迪奧既是教皇最器重的宣傳高手，又善於在《舊約聖經》裡找到提及尤利烏斯的預言性字句，因而想必也曾為這項工程貢獻心力。

不管出自何人之手，西斯汀頂棚畫的設計圖都得經過異端裁判官挑剔的審查，也就是「聖宮官」（即教皇御前神學家）的同意。一五〇八年，多明我會修士拉法內利出任此職。「聖宮官」一職向來由多明我會修士擔任。由於對教皇忠心耿耿，多明我會修士（Dominican）通常又被人

以諧音雙關語謔稱為 domini cane，意為「主子的走狗」。數百年來，教皇都利用他們執行收稅或擔任宗教裁判官等不討好的工作。一四八三年西班牙重設宗教裁判所後，將兩千多名異教徒用火刑處死的托爾凱馬達，就是該會較惡名昭彰的成員之一。

拉法內利的職責在於為西斯汀禮拜堂挑選傳道士，必要時審核他們的講道內容，以及撲滅任何異端邪說。凡是有幸給拉法內利選上在西斯汀禮拜堂講道者，即便是維泰博的艾吉迪多，都必須事先交出講稿供審查。講道者言詞偏離正道時，拉法內利還有權打斷講道，將他趕下講壇。隨時在注意有誰違背神學正道的德格拉西，有時也協助拉法內利執行這些職務。

想必有某個人，像拉法內利那樣關切西斯汀禮拜堂內正統之維護的人，主動關注米開朗基羅的設計。即使拉法內利未提供具創意性的見解，米開朗基羅想必至少在數個階段和他討論過自己的設計，且有可能曾將素描和草圖拿給他過目。但耐人尋味的是，從現有史料來看，向來不會掩飾不滿之情的米開朗基羅，從未曾不滿於「聖宮官」，或者其他任何可能干涉他設計的神學家。由這件事實以及頂棚畫上某些有助我們了解此方面內情的細部，或許正說明了尤利烏斯的確放手讓米開朗基羅作主。

至於內容複雜而豐富的構圖，米開朗基羅想必比當時大部分藝術家更能勝任。他學過六年左右的語法，雖不是拉丁語法，但老師是來自烏爾比諾的專家；而在當時，烏爾比諾是羅馬及佛羅倫斯富貴人家子弟就讀的著名文化中心。更重要的是，他在十四歲左右進入聖馬可學苑後，不僅研習雕塑，還在多位傑出學者指導下研讀神學和數學。這些大學者中有兩位是當時最頂尖的哲學

家，一是已將柏拉圖著作與赫耳墨斯祕義書譯為拉丁文的柏拉圖學院院長費奇諾；一是卡巴拉教派學者，著有《論人之尊嚴的演說》的米蘭多拉伯爵喬凡尼‧皮科。

但米開朗基羅與文人學士的交往情況則不清楚。孔迪維這方面的記述很模糊，僅提到米開朗基羅的大理石浮雕「人馬獸之戰」，是在聖馬可學苑另一位老師安布洛吉尼的建議下雕成。這座浮雕是米開朗基羅現存最早的雕塑作品之一，刻畫一群裸身、扭曲的人物糾纏混戰的情景。安布洛吉尼以筆名「波利齊亞諾」而更為人知，十六歲時就將《伊利亞特》前四篇譯成拉丁文，即使在大師雲集的聖馬可學苑，學術地位仍極突出。孔迪維斷言波利齊亞諾很器重這位年輕藝術家，「雖然並非職責所需，但他鞭策他學習，一再幫他解說、幫他上課。」[11] 但這位著名學者和這位少年雕塑家來往到何種程度，仍不明朗[12]。不過，幾無疑問的是，米開朗基羅得到充分的教育，因而大有助於日後為西斯汀頂棚畫構思出新穎構圖。

隨著新設計圖於一五○八年夏完成，米開朗基羅對這案子的興致想必也熱了起來。他捨棄了由方形、圓形交織而成的抽象構圖，改採更為大膽的布局，以便能如同創作「卡西那之役」時一樣，盡情發揮自己在人體上的才華。然而，等著他作畫的這一○八○平方公尺的壁面，比起他在佛羅倫斯處理過的平牆，實在複雜棘手多了。為西斯汀禮拜堂設計的濕壁畫，除了得涵蓋整個長長的拱頂，位於禮拜堂四角落、拱頂與牆面接合處的四個帆狀大區域，即所謂的三角穹隅，也不能漏掉。此外，還包括突出於窗戶之上的八個面積較小的三角形區域，即所謂的拱肩。除了拱頂，米開朗基羅還得畫四面牆的最頂上壁面，即位於窗戶之上人稱弦月壁的弧形壁面。這些壁面

有的彎，有的平；有的大，有的小而不協調。要如何將濕壁畫鋪排在這些難以作業的次區塊上，對米開朗基羅是一大挑戰。

彭帖利所建的拱頂，是以幾無裝飾美感可言的凝灰岩塊為石材。米開朗基羅要羅塞利敲掉三角穹隅和弦月壁上的部分磚石結構，即裝飾線條和葉形裝飾柱頭之類的裝飾性小結構體。然後他開始替濕壁畫營造虛構的建築背景，藉此打造他自己的區隔畫面。這個建築背景由一連串的簷板、壁柱、拱肋、托臂、女像柱、寶座、壁龕構成，讓人想起他為尤利烏斯教皇陵所做的類似設計。這個虛構背景通常稱為 quadratura，除了賦予地面觀者雕塑性裝飾豐富的觀感，還將不搭調的三角穹隅、拱肩、弦月壁與拱頂的其他地方融為一體，讓他可以在一連串區隔分明的畫域上畫上不同場景。

整個長長的拱頂將由虛擬的大理石肋拱隔成九個矩形畫塊，並以一個預先畫就的虛擬簷板將這九個畫域和頂棚其他地方隔開。在這簷板下方，米開朗基羅設計了一連串人物端坐在壁龕中的寶座裡。這些寶座是原初構圖的殘遺，因為他原就打算在這裡畫上十二使徒。諸寶座下方，窗戶上方的空間，就是拱肩和弦月壁，這裡提供了他環繞拱頂基部的一連串畫域。

架構底定之後，米開朗基羅還得敲定新的主題。這時《新約聖經》的十二使徒主題似乎已迅遭揚棄，而為取自《舊約聖經》的場景和人物所取代。寶座上坐的不是眾使徒，而是十二先知；或者更清楚的說，來自《舊約聖經》的七先知和來自異教神話的五名巫女。這些人物上方，沿著拱頂中央縱向分布的九個矩形畫塊，則要畫上《創世記》的九個事件。拱肩、弦月壁要畫上基督

列祖（相當罕見的題材），三角穹隅則要繪上取自《舊約聖經》的另四個場景，其中之一為大衛殺死巨人歌利亞。

從《創世記》取材作畫，是很叫人玩味的選擇。這類圖畫當時普見於雕塑性浮雕，而米開朗基羅也很熟悉這方面的一些作品，其中最值得一提的就是西耶納雕塑家魁爾洽，在波隆納聖佩特羅尼奧教堂宏偉中門上製作的浮雕。這些位於波爾塔・馬尼亞（即「大門」）上的浮雕，以伊斯的利亞產的石材雕成，一四二五年動工，一四三八年完成，同年魁爾洽去世。浮雕上刻畫許多取自《創世記》的場景，包括「諾亞醉酒」、「諾亞獻祭」、「創造亞當」、「創造夏娃」。

魁爾洽雕刻這些場景那幾年，同時有位叫吉貝爾蒂的藝術家，在佛羅倫斯為聖喬凡尼（聖約翰）洗禮堂鑄造他兩組青銅門中的第二組，而門上的裝飾也以《舊約聖經》的類似場景為主題。對於魁爾洽在「大門」上的作品，他似乎也同樣贊嘆不已。一四九四年他第一次看到聖佩特羅尼奧教堂這些浮雕，一五〇七年他在波隆納鑄造尤利烏斯青銅像和後來監督該像安置在「大門」正上方時，應該更有機會親炙這些浮雕，而對它們瞭若指掌。因而一五〇八年夏設計西斯汀濕壁畫時，他腦海仍鮮活記得魁爾洽的人物形象，他替西斯汀禮拜堂設計九個場景取自《創世記》的場景，無疑受了魁爾洽和吉貝爾蒂作品的啟發。他們兩人取自《舊約聖經》的場景，事實上是與米開朗基羅自身構圖最相近的先例，而這也進一步證實了誠如米開朗基羅所言構圖一事他可全權作主[13]。

新構圖淋漓展現了米開朗基羅的雄心壯志，裡面將涵蓋一百五十餘個獨立的繪畫單元，並包

括三百多個人物，是有史以來刻畫人物形象最多的構圖之一。大膽拒絕教皇那個「很糟糕」的構圖後，他叫自己接下了更為棘手的案子，一個以善於處理龐大藝術作品而聞名的人都會備覺艱難的案子。

第七章　助手群

一五〇八年五月底，緊鄰佛羅倫斯城牆外的「牆邊聖朱斯托修道院」內，托缽修會修士雅各布·迪·佛朗切斯科，收到米開朗基羅的來信。雅各布屬於創立於一三六七年的耶穌修會（不同於後來羅耀拉創立的耶穌會）。這座修道院曾是佛羅倫斯最美的修道院之一，擁有佩魯吉諾、吉蘭達約的畫作和雅致的花園。這座修道院也曾是工業重鎮。耶穌修會修士是勤奮的工人，與摒棄體力勞動的多明我會修士不同。他們埋頭蒸餾香水，調製藥物，並在牧師會禮堂上面的房間裡，用熊熊的火爐燒製彩繪玻璃。他們製作的彩繪玻璃既漂亮，品質又好，銷售網遍及義大利各地教堂。

但牆邊聖朱斯托修道院還有一項產品比彩繪玻璃更有名，那就是顏料。他們製作的顏料為佛羅倫斯品質最好也最受歡迎，尤其是藍色顏料。佛羅倫斯歷來許多代畫家，都向這座修道院購買石青和群青兩種顏料，達文西就是該院最近的顧客之一。他承製「博士來拜」（一四八一年動筆）的合約裡就載明，只能用耶穌修會生產的顏料。

米開朗基羅似乎和雅各布修士有交情。數年前他為多尼繪「聖家族」時，很可能就已和耶穌

修會往來，因為他用石青替天空上色，用鮮豔的群青替聖母馬利亞的袍子上色[1]。他從羅馬寫信給雅各布修士，索要藍顏料樣本，信中解釋說「我這裡有些東西得叫人上色」，需要「一些高品質天藍色顏料」[2]。

「有些東西得叫人上色」這句話，說明了米開朗基羅對頂棚濕壁畫的實際上色作業，打算抱持不插手的態度。他寫信給雅各布的信顯示，初期他打算將頂棚濕壁畫的許多工作交給助手或學徒負責，作法就和吉蘭達約差不多。米開朗基羅心裡仍想著皇陵案，回羅馬不久他寫了一份個人摘記，上面說他希望教皇立刻付他四百杜卡特金幣，以及隨後每個月固定付他一百杜卡特[3]。他所企盼的這些錢不是西斯汀頂棚濕壁畫的報酬，而是教皇陵的報酬。值得注意的是，就在樞機主教阿利多西已在替他草擬西斯汀頂棚案的承製合約時，他還在想著教皇的巨墓。由於對皇陵案念念不忘，他來羅馬還帶了協助他完成波隆納青銅像的雕塑家烏爾巴諾巴諾同行[4]。

米開朗基羅在同一份摘記裡寫道，他在等其他數名助手從佛羅倫斯趕來（他可能盤算著要將頂棚畫的許多繪製工作分派給這些人）。即使米開朗基羅決定更積極投入，也需要助手，因為濕壁畫繪製向來靠團隊作業。此外，將近二十年沒碰濕壁畫，他需要一組助手幫他熟悉各種流程。

米開朗基羅生性愛獨立作業，很不喜歡有助手幫忙，在波隆納與拉波發生那件風波後，他更是這麼覺得。因此，他把招募助手的工作全權交付最老交情的朋友，佛羅倫斯畫家格拉納奇。交友非常謹慎的米開朗基羅，最看重格拉納奇的看法。「那時候，他（米開朗基羅）最願意與之一起討論自己作品或分享藝術見解的人，就是他，」瓦薩里如此寫道[5]。米開朗基羅和格拉納奇相

交很久，兩人同在聖克羅奇教堂附近的本蒂科爾蒂路長大，後來又同在吉蘭達約門下、聖馬可學苑研習。年紀較長的格拉納奇先拜吉蘭達約為師，因他的推薦，米開朗基羅也進入吉蘭達約門下。在形塑米開朗基羅的個人生涯上，格拉納奇可說是功不可沒。

格拉納奇是吉蘭達約最得意的門生之一，但至這時，三十九歲的他卻遲遲未能闖出名號。米開朗基羅以一件又一件的傑作重新界定雕塑的創作潛能時，格拉納奇卻只是勉強完成了一系列技術純熟但缺乏新意、大部分仿吉蘭達約風格的板上畫。最後才在劇戲布景、遊行用凱旋門、船旗、教堂和騎士團錦旗的繪飾上，找到自己的一片天。

格拉納奇未能闖出名號，原因可能在於他鬆散、欠缺企圖心、甚至懶惰的性格。瓦薩里寫道，「他很少為事情操煩，很好相處，樂天開朗。」[6] 他生活講究安閒舒適，厭惡不舒服的體力勞動，由他幾乎只畫蛋彩畫和油畫，從不碰較難的濕壁畫，可見一斑。

淡泊名利，加上無憂無慮的個性，正合米開朗基羅的意。更有才華、野心更大的藝術家，例如達文西、布拉曼帖這樣的勁敵，讓米開朗基羅覺得芒刺在背，而格拉納奇樂於接受他的指揮，且如瓦薩里所說的，「無比用心、無比謙卑、（竭力）要隨侍這偉大天才左右」[7]，自然讓米開朗基羅備覺放心。在西斯汀禮拜堂的繪飾案上，米開朗基羅需要的就是這種忠心耿耿、徹頭徹尾的支持。他不需要格拉納奇幫他畫濕壁畫，這工作自有其他助手可幫忙。他所冀求於格拉納奇的，無寧是當他可靠的副手，當這整個工程的副指揮官，不僅負責物色助手，支付助手工酬，還負責監督羅塞利，幫米開朗基羅料理各種瑣碎雜事，例如顏料等必需品的採購。

決定幫老朋友後，格拉納奇也收起了懶散的習性。米開朗基羅回羅馬不久，格拉納奇就送來

四名有意襄助西斯汀禮拜堂案的畫家人選，分別是巴斯提亞諾‧達‧桑迦洛、布賈迪尼、董尼諾

與泰德斯科。可想而知，他們的才華雖不如二十年前繪飾西斯汀禮拜堂牆壁的那群畫家，但能力、經驗都不

缺。這四人都出身佛羅倫斯畫家吉蘭達約或科西莫‧羅塞利門下，意味著在濕壁畫製

作上受過充分訓練。他們還在托爾納博尼禮拜堂的繪飾工程有過實地的歷練。最重要的，他們不

久前才製作過濕壁畫，而這正是米開朗基羅所欠缺的經驗。基於這種種因素，加上是多年舊識，他

米開朗基羅想當然耳接納了他們。

這組團隊的第一批成員大概在春末，羅塞利開始打掉拱頂舊灰泥壁之前不久，進駐位於魯斯

提庫奇廣場的工作室。不過，這批畫家中年紀最輕，只有二十七歲的藝術家暨建築師巴斯提亞

諾‧達‧桑迦洛，這時可能人已在羅馬。巴斯提亞諾是桑迦洛的侄子，因長相與某尊亞里斯多德

古代半身像頗似，而有「亞里斯多德」的外號。因為這層關係，他大有可能早經桑迦洛引薦，投

入米開朗基羅工作室。他年紀太輕，無緣跟吉蘭達約（死於一四九四）習藝，倒是跟該畫家兒子

里道爾夫學了一段時間，然後投入米開朗基羅對手之一的佩魯吉諾門下。

巴斯提亞諾在佩魯吉諾身邊當助手的時間不久。一五〇五年，他隨佩魯吉諾繪製某祭壇畫時，

得佩魯吉諾的畫作迂腐落伍。佩魯吉諾的畫作向來以「天使般的氣質和無比的悅目」而著稱[8]，

但在「卡西那之役」狂暴僨張、肌肉鼓漲的人像裡，巴斯提亞諾知道自己已窺見繪畫的未來趨

見到在新聖母馬利亞教堂展出的米開朗基羅「卡西那之役」草圖。草圖高超的手法，當場讓他覺

勢。他深深著迷於米開朗基羅大膽的新風格，毅然離開佩魯吉諾工作室，開始臨摹米開朗基羅這幅草圖。佩魯吉諾在佛羅倫斯的承製案不久告吹，一年後，五十六歲的他離開該城，從此未再回來。他的離開標誌著十五世紀那種甜美優雅的風格式微，而由米開朗基羅所引領的那種魁梧強壯的新造形所取代。*

離開佩魯吉諾工作室後，巴斯提亞諾卻又投入米開朗基羅另一位勁敵門下。巴斯提亞諾的兄弟喬凡‧佛朗切斯科為建築師，這時正在羅馬負責為聖彼得大教堂開採石材、燒製石灰。他於是搬到羅馬與兄弟同住，並開始學習建築，先後跟喬凡‧佛朗切斯科和布拉曼帖習藝（諷刺的是，布拉曼帖替新聖彼得大教堂擬的設計圖，就是透過他叔叔桑迦洛的關係獲得採用）。儘管他與布拉曼帖有過這段淵源，米開朗基羅似乎並不在意。巴斯提亞諾的濕壁畫經驗不如團隊中其他成員，因而米開朗基羅可能因他的建築專才而予以重用。米開朗基羅希望將建築上的錯覺手法融入他未來的濕壁畫中，而建築師加入正有助於完成這一構想。

布賈迪尼也是吉蘭達約門下出身。他和米開朗基羅年紀一樣大，因而有機會跟著吉蘭達約繪飾托爾納博尼禮拜堂。如果才質平庸的格拉納奇不致讓米開朗基羅感到威脅，那布賈迪尼更可以

＊巴斯提亞諾臨摹米開朗基羅草圖中央部位，此舉也惠及後人。三十年後，米開朗基羅的草圖已佚失許久之際，巴斯提亞諾（顯然在瓦薩里提議下），以自己所臨摹的草圖，替法國國王法蘭索瓦一世，繪製了一幅油畫。如今，我們能知道「卡西那之役」的內容，完全拜這幅油畫之賜（現藏英國諾佛克的霍爾克姆府邸）。

叫他放心。以曾受吉蘭達約調教來看，他應該是畫藝不差，但瓦薩里稱他是差勁的藝術家，甚至是個蠢蛋。據瓦薩里的描述，可憐的布賈迪尼替米開朗基羅畫肖像時，竟將米開朗基羅一隻眼睛畫到太陽穴上。後來，據說他為構思一幅描繪聖凱瑟琳殉道的祭壇畫，絞盡腦汁了至少五年，米開朗基羅還教他該如何以前縮法呈現人物，最後還是搞砸。

布賈迪尼之能得到米開朗基羅青睞，就和格拉納奇一樣，不是靠藝術才華，而是因性格合米開朗基羅的意。據瓦薩里記述，他「稟性頗敦厚，生活簡單，不惹人忌，不招人怨。」由於性情敦厚，米開朗基羅替他取了外號「貝亞托」（Beato），意為「快樂之人或有福之人」。才華更為洋溢（但同樣好脾氣）的托斯卡尼畫家安傑利訶修士，也有外號「貝亞托」，但在他身上，這外號可能也帶有嘲諷意味。

四十二歲的亞紐洛・迪・董尼諾出身於畫家科西莫・羅塞利門下。兩人亦師亦友，交情直維繫到羅塞利六十八歲去世時，而亞紐洛也在好友去世一兩年後辭世。他在這四位畫家中年紀最大，可能早在一四八○年十四歲時就跟著羅塞利習藝，因而可能曾襄助羅塞利繪飾西斯汀禮拜堂牆壁濕壁畫。不過，亞紐洛在濕壁畫上還有更新近的實地經驗，那就是替佛羅倫斯的聖博尼法齊奧育嬰院繪了數幅濕壁畫。他作畫極為用心，素描因不合意而不斷重畫，畫就的素描少有真正拿去作畫，導致他窮途潦倒以終。他因嗜賭而有外號「發牌者」，而這或許是他工作遲緩、死時一文不名的另一個原因。但另一方面，這也顯示他和好逸惡勞的格拉納奇、性情敦厚的布賈迪尼一樣，人緣好而擅交際。

格拉納奇提及的第四名助手是雅各布‧迪‧桑德羅，有時又名雅各布‧德爾‧泰德斯科或「德裔」雅各布。他父親的名字桑德羅‧迪切塞洛，雖是不折不扣的義大利人名，但「德裔」的外號顯示他有條頓血統。早年生平不詳，但在這之前至少已投身畫壇十年。格拉納奇提及他時只稱名而略姓，意味他和其他三人一樣與米開朗基羅一樣相熟。但與其他三人不同的是，對於前來羅馬接下禮拜堂這份助手工作，他答應得並不是很乾脆，而曾心存疑慮。格拉納奇寫道，「雅各布顯然很想知道可拿多少報酬[10]。」

事實上，每個人都可拿到二十杜卡特的優渥報酬，若來了羅馬之後決定不幫米開朗基羅，不管出於什麼原因，都還可拿到其中十杜卡特作為車馬費補助。但這樣的價錢並不是頂吸引人。米開朗基羅就付給他在波隆納時的助手拉波‧丹東尼奧，每月八杜卡特的工資。因而，二十杜卡特是一般水平之上的藝匠幾個月就能賺得的數目。不算高的報酬，意味著米開朗基羅無意全程雇用這批助手，因為這整個工程至少得花數年才能完成。他打的如意算盤似乎是僅雇用他們一段時間，在初期階段利用他們的專業知識，一旦工程開始，就代之以較廉價的勞工。

因此，泰德斯科會裹足不前也是其來有自。畢竟離開佛羅倫斯，是放棄其他承接機會，到羅馬另起爐灶，而且只是眾多助手之一；薪水又不算頂優渥，還可能只是短期工作，犧牲不可謂不大。

不過，不久之後泰德斯科還是放下所有疑慮（他和米開朗基羅都將為此而悔不當初的疑慮），於一五〇八年夏和其他助手就工作位。格拉納奇緊接著來到羅馬，開始幫米開朗基羅處理雜務。

第八章 博納羅蒂家族

米開朗基羅得自父親的，幾乎只有疑病症（病態的自疑患病）、自憐自艾，以及堅信博納羅蒂家族為貴冑世家之後的自命不凡心態。米開朗基羅甚至堅信自己是卡諾薩貴族之後[1]。這主張非同小可。卡諾薩貴族最顯赫的先祖，有「偉大女伯爵」之稱的托斯卡尼的馬蒂爾達，可是義大利歷史上赫赫有名的人物。這位有錢又有學識的伯爵夫人，通義大利語、法語、德語，用拉丁文寫信，蒐集手稿，領土涵蓋義大利中部大部分地區。一一一五年去世後，她所擁有的大片土地，全依她的遺囑住在雷吉奧·埃米利亞附近的城堡裡。

米開朗基羅晚年，非常珍視當時卡諾薩伯爵（他的事功大不如馬蒂爾達）寫給他的一封信，別有居心的伯爵在信中表示他與自己確有親緣關係，稱他是「米凱列·安基羅·博納羅托·德·卡諾薩閣下」[2]。

米開朗基羅年老時信誓旦旦說他人生唯一的目標，就是為重振博納羅蒂家族雄風盡份心力。若真是如此，那為恢復家族往日榮光而努力不輟的他，倒是不斷被自己四個兄弟、乃至父親魯多維科那些小丑般的行徑扯後腿。但在魯多維科眼中，米開朗基羅什麼不做，卻偏偏決定投身藝術

創作，首先就危害到博納羅蒂家族的名聲。據孔迪維記述，米開朗基羅剛開始畫畫時「常挨父親和叔伯沒來由毒打」，他們不懂藝術的卓越與尊貴，厭惡藝術，認為家中出現藝術是有辱門風。[3]

當時人認為畫畫這門行業不是有身分有地位者所應為，魯多維科發現家裡出現了藝術會這麼驚駭，原因就在此。畫家靠雙手工作，因而時人認為他們與工匠無異，地位和裁縫師或製靴匠相同。畫家多半出身寒微。薩托父親為裁縫師（薩托 Sarto 意為「裁縫師」），金匠波拉約洛的父親養雞（波拉約洛 Pollaiuolo 意為「雞販」）。卡斯塔紐家裡是牧牛的，而年輕喬托為奇馬布埃所發掘時，據推測正在放牛。

正因為這種種連帶意涵，自認出身貴胄的魯多維科，很不想讓孩子去跟畫家習藝，即使是像吉蘭達約這樣有名望的畫家也一樣。因為吉蘭達約忙著完成十五世紀最大的濕壁畫時，也還靠更卑微的工作，如替簍籮上色作畫，貼補生計。

但到了一五〇八年，破壞家族名聲的不是米開朗基羅，而是他的眾兄弟，特別是三十一歲的博納羅托和二十九歲的喬凡西莫內。這兩兄弟在羊毛作坊做苦工，社會地位卑微，讓米開朗基羅抬不起頭。去年，他已答應買個作坊給他們兩個自己經營。在過渡期間，他督促他們兩個把這一行學精，自己當老闆才能成功。但博納羅托和喬凡西莫內野心更大，希望二哥幫他們在羅馬找個好差事。

在炎熱的初夏當頭，喬凡西莫內前往南方的羅馬，心裡就打著這個算盤。一年前，他就打算到波隆納找米開朗基羅，但米開朗基羅拿瘟疫橫行和政局不穩為藉口（不盡然是誇大不實的藉

口），打消了他的念頭。而這一次，似乎擋不了他來。

喬凡西莫內想必覺得到了羅馬就可以出人頭地，因為他二哥這時是教皇跟前的紅人之一。但我們不清楚他希望米開朗基羅替他安排什麼差事。佛羅倫斯因羊毛貿易而繁榮發達，羅馬沒有羊毛工業，少有他適合的工作。這時的羅馬市以神職人員、信徒、妓女居多。在尤利烏斯治下，羅馬或許已是藝術家、建築師薈萃之地，但喬凡西莫內沒有這兩方面的經驗，更別提這兩方面的才華。這位缺乏定性的年輕人，野心雖大卻游移不定，做什麼事都不投入。他未婚，仍住在父親家裡（給家裡的生活費極少），與父親、兄弟時起衝突。

可想而知，喬凡西莫內羅馬之行空手而回，且還惹得二哥不高興。米開朗基羅正忙著為西斯汀頂棚畫素描和其他準備工作，喬凡西莫內現身只是讓他覺得礙手礙腳。更糟的是，喬凡西莫內來羅馬沒多久就生重病，米開朗基羅擔心他得了瘟疫。他寫信給父親說，「如果他聽我規勸，我想他很快就會回佛羅倫斯，因為這裡的空氣和他不合。」[4] 後來，羅馬惡劣的空氣就成了他現成的藉口，用來趕走他不想見到的家人。

喬凡西莫內最後康復，禁不住米開朗基羅催促，回了佛羅倫斯。但他一離開，博納羅托就吵著說也要來羅馬。十年前米開朗基羅雕製「聖殤」時，他已來過羅馬兩次，而羅馬給他的印象想必很好，因為接下來幾年，他就決心在羅馬找個差事，或者應該說要米開朗基羅幫他找個差事。

一五〇六年初，他已寫信給二哥，請他幫忙「找個空缺」。米開朗基羅潑了他冷水，很不客氣回說，「我怎麼知道可以找到什麼差事或該去找什麼差事。」[5]

博納羅托比喬凡西莫內可信賴，是米開朗基羅最喜歡的兄弟。米開朗基羅給兄弟寫信，就屬寫給他最頻繁，且信上稱他「博納羅托‧迪‧魯多維科‧迪‧西莫內」，非常莊重。米開朗基羅在羅馬時平均每幾個星期寫信回家一次，通常寫給博納羅托或父親。兩人將這些信細心保存，信末署名一律是「雕塑家米開朗基羅在羅馬」。當時義大利還沒有公共郵遞服務，這些信全是託人轉送，轉送者不是欲前往佛羅倫斯的友人，就是每個星期六早上離開羅馬的驛車隊。寄給米開朗基羅的信不是寄到他工作室，而是寄到羅馬的巴爾杜奇奧銀行，他再去領取。他很關心家中的音訊，常怪博納羅托疏於通信[6]。

博納羅托最後聽勸，打消了來羅馬的念頭，因為米開朗基羅告訴他說，需要他在佛羅倫斯代為料理一些事，包括購買一盎斯的胭脂蟲紅（用發酵的茜草根製成的顏料）。博納羅托重遊羅馬的夢想，就像自己開家羊毛作坊的夢想一樣，短期之內不可能實現。

一五〇八年夏讓米開朗基羅心煩的親人，不只是他的兄弟。該年六月，他接到消息說伯父佛朗切斯科‧博納羅蒂去世。佛朗切斯科是米開朗基羅決定投身畫壇之後揍他的眾位叔伯之一，一生成就並不突出。他以貨幣兌換為業，在奧爾珊米凱列教堂外擺張桌子做生意，生意普通，下雨時就把桌子移進附近的一家裁布店裡。米開朗基羅的父母結婚前後，佛朗切斯科也與卡珊德拉成婚，兩兄弟婚後共住一個屋簷下。佛朗切斯科一死，卡珊德拉就宣布說打算控告魯多維科和他一家，以討回她的嫁妝，嫁妝大概相當於約四百杜卡特[7]。

對米開朗基羅而言，這場官司給他的感覺，想必就像是遭自己的代理母親所背叛一樣，對他父親而言，則是一記不樂見的經濟打擊。經濟拮据的魯多維科很想保住這些嫁妝，但他嫂子依法有權取回[8]。在佛羅倫斯一如其他地方，丈夫一死，嫁妝向來歸還妻子，好讓她有意再婚時能尋得歸宿。以卡珊德拉的年紀，再婚的可能性微乎其微[9]，因而自己過日子想必比留在博納羅蒂家族更合她的意。過去十一年裡，她一直是博納羅蒂家中唯一的女人，先生一死，她顯然無意再和叔侄住在一塊。

為嫁妝打官司當時司空見慣，而寡婦有法律支持，幾乎每打必贏。魯多維科因此告訴米開朗基羅，作為他伯父的繼承人之一，萬一他們敗訴，他必須宣告放棄對佛朗切斯科遺產的繼承權，否則就得負起佛朗切斯科的債務，包括歸還卡珊德拉嫁妝。

就在米開朗基羅忙著設計禮拜堂拱頂壁畫，籌組助手群時，喬凡西莫內來訪而後生病，還有伯父去世、嬸嬸打官司，在在干擾他的工作進度。喬凡西莫內一康復，米開朗基羅身邊突然又多了個病號。除了烏爾巴諾，他還有一名從佛羅倫斯帶出來而一直跟著他的助手，即巴索。巴索（「矮子」）是木匠，但什麼事都能幹上一手，受雇於博納羅蒂家族已有很長時日[10]。他生於塞提尼亞諾，出身寒微，在博納羅蒂田裡工作了許多年。米開朗基羅於四月時帶他到羅馬，希望他幫忙建構腳手架，可能也希望他協助羅塞利清除拱頂上的舊灰泥。在米開朗基羅工作室，他的角色同樣重要，擔任家僕，幫主人料理事務、跑腿。他一身肩負多項職責（最重要的就是監督主人房舍的營造工程），一般來講，等於是魯多維科的管家。

但巴索已六十七歲，身體很不好。和喬凡西莫內一樣，受不住羅馬驕炎的豔陽，七月中旬就已病倒。米開朗基羅不僅難過於巴索病倒，更苦惱於這位老人家一能走動，就奔回佛羅倫斯，為此，他深深覺得自己給家裡這位老僕擺了一道。

「我要告訴你，」他一肚子火寫信給博納羅托，「巴索生病了，且於星期二離開了這裡，完全不管我怎麼想。這件事讓我很不高興，不僅因為他把我一個人丟在這裡，還有我擔心他可能死在路上。」因此，他要博納羅托找個人遞補巴索，「因為我不能沒有人幫，此外，這裡沒有人可信任。」[11]

米開朗基羅當然並不孤單，因為還有烏爾巴諾和另外四名助手在羅馬。但他仍需要人幫他料理家務，亦即幫忙採買吃的、料理三餐，以及維持工作室順利運作之類的卑下工作。所幸博納羅托找到了一名小男孩遞補這工作，但姓啥名誰史上未留記載。畫家或雕塑家在工作室雇個跑腿的小男孩，在當時很普遍。義大利語稱這種雜役為 fattorino，供食宿而不支薪。但這名小男孩很不尋常的地方在於，年紀這麼小就得離家到遙遠的羅馬。米開朗基羅明顯偏愛用佛羅倫斯人，不信賴羅馬人，連雜役這麼低下階層的職務也不例外。

這名雜役離開佛羅倫斯幾天後，博納羅托所物色的另一人也離開該城前往同一目的地。話說在這之前不久，米開朗基羅收到一封署名喬凡尼・米奇的自薦信，表示如有需要，他很願意效犬馬之勞，做任何「有益而可敬」之事。米開朗基羅趕快寄了一封信給博納羅托，要他轉交米奇。博納羅托適時找到他，確認他的確有空幫忙，於是告訴米開朗基羅，米奇一把在佛羅倫斯的事情辦

完，三四天內就會動身。

米奇生平不詳，大概學過繪畫，因為一五〇八年他在聖洛倫佐教堂工作（可能是北耳堂的濕壁畫），而且他的確與佛羅倫斯的藝術圈有往來[12]。但與其他助手不同的是，他與米開朗基羅不熟，據推測也不見熟於格拉納奇[13]。不過米開朗基羅很願意冒這個險，於是米奇在八月中旬來到羅馬，整個助手團隊自此齊備。

七月底，病弱的巴索回佛羅倫斯之時，米開朗基羅收到父親一封來信。魯多維科已從喬凡西莫內那兒約略知道，自己那能幹的二兒子正忙得昏天暗地，知道他心中的焦慮。擔心兒子健康出問題，魯多維科寫了這封信給米開朗基羅，說他很難過米開朗基羅接了這麼一件繁重的工作。他說，「我覺得你好像太過操勞。我知道你身體不好，人很不快樂。真希望你避開這些案子，因為人一旦憂慮不快樂，就做不好事。」[14]

這可能都是實情，但這時候西斯汀計畫案已進行得如火如荼，無法「避開」。助手群就定位後，格拉納奇即回佛羅倫斯採購更多顏料樣品。動身前他付了羅塞利最後一筆款子。這時，拱頂上的舊灰泥已清除乾淨，且塗上了新灰泥。不到三個月，羅塞利和他的工作團隊已建了一座腳手架，打掉頂棚上一〇八〇平方公尺的灰泥，並塗上一層新的「阿里其奧」，工作之快著實驚人。

這項重大任務完成後，西斯汀禮拜堂拱頂就隨時可以上色作畫。

第九章　大淵的泉源

濕壁畫作畫前需要許多準備階段，而畫好素描，決定全畫構圖，並轉描到壁上，是最關鍵、最不可或缺的階段之一。真正在西斯汀禮拜堂拱頂作畫之前，米開朗基羅得先紙上作業，畫好數百張素描，確定每個人物個別的肢體語言和每個場景的整體構圖。他筆下許多人物的姿態，包括手部姿勢和臉上表情，都經過六七次試畫才敲定，意味著他為這件濕壁畫工程可能畫了上千張素描。這些素描小者只是草草數筆的簡圖，即義大利語稱為 primo pensieri（最初構想）的簡筆素描，大者如數十張鉅細靡遺、造形誇張的草圖。

米開朗基羅以包括銀尖筆在內的多種媒材，為這面頂棚繪素描，但留存至今的不到七十幅。

銀尖筆作畫法是在吉蘭達約門下習得，以尖筆在特製材質打底的紙上刻畫，紙面塗有薄薄數層混合鉛白和骨粉的塗層，各塗層間以膠水固結，骨粉來自廚餘裡的骨頭。尖筆劃過毛糙的紙面，筆上的銀隨之刮落，銀屑快速氧化，而在所經之處留下細細的灰線。這種媒材作業緩慢而必須非常小心，因為畫上就擦不掉，因此，碰上需要更快完成的素描，米開朗基羅就用炭筆和名為比斯特爾（bistre）的褐色顏料。比斯特爾以煤煙調製而成，用羽毛筆或刷筆蘸來畫。他也用紅粉筆（即

赤血石）來畫更精細的素描。紅粉筆是新媒材，十年前達文西試畫「最後晚餐」中的使徒像時創先使用，性質硬脆，特別適合用來畫精細的小型素描。紅粉筆的暖色調則提供寬廣的表現空間，讓達文西得以在使徒像臉上表現出意味深長的表情。米開朗基羅也以同樣精湛的技法善用這項特性，在肌肉糾結處表現出漸層變化的色調。

正當羅塞利忙著替拱頂作好畫前準備時，米開朗基羅也忙著畫第一批素描。他似乎在九月底左右已完成第一階段的素描，至此他已花了四個月時間在構圖上，與他為面積較小許多的「卡西那之役」所花的構圖時間一樣。這時候他大概頂多只畫好最前面幾個場景的素描。他在西斯汀禮拜堂的作業習慣，是只在最後一刻，即真的需要素描和草圖時，才動手去畫這些東西。替頂棚一部分畫好構圖並繪上濕壁畫後，他才會再拿起畫板，畫下一個部分的素描和草圖[1]。

十月第一個星期，米開朗基羅終於完成作畫準備。這時候，送繩子和帆布到西斯汀禮拜堂的製繩匠馬尼尼，拿到三杜卡特的報酬。馬尼尼也是佛羅倫斯人，但在羅馬討生活。帆布懸鋪在腳手架下方，主要在防止顏料滴落禮拜堂的大理石地板，但在米開朗基羅眼中，帆布更重要的作用在於不讓在禮拜堂走動的人看到未完成的作品。他理所當然擔心輿論反應，因為他的「大衛像」搬出他在大教堂附近的工作室後，就遭人擲石抗議。一五〇五年，他在聖昂諾佛里奧的個人房間完成「卡西那之役」草圖，也是這麼嚴防他人窺視，除了最可靠的朋友和助手，其他人都不准進他房間。他位在魯斯提庫奇廣場後面的工作室，據推測也有這樣的管制規定，除了助手和可能獲准探視的教皇、聖宮官，任何人不得窺探素描內容。米開朗基羅自認時機到了，就會讓他的濕壁

畫公諸於世，在這之前他不想讓羅馬人民了解其內容。

每天上工時，米開朗基羅和助手群都得爬十二公尺長的梯子，抵達窗戶的上端，然後跨上懸臂梁最低的支撐板，再走階梯上六公尺，到腳手架最頂上。腳手架上可能築有欄杆以防墜落，而懸鋪在腳手架下方的帆布也有同樣作用，防止他們直墜十八公尺到底。拱狀工作台上散落他們吃飯的傢伙，包括鏝刀、顏料罐、刷筆，以及已先用絞車拉上腳手架的水桶、沙袋、石灰袋。照明則來自窗戶採光，以及羅塞利的工人天趨工時用的火把。在他們頭上幾十公分處，就是禮拜堂弧狀的拱頂，等著他們動筆揮灑的一大片灰白色空間。

每天上工後的首要工作，無疑就是塗抹「因托納可」。攪拌灰泥這個棘手工作，很可能交給羅塞利底下的某個人負責。畫家在學徒階段就學到怎麼調製、塗抹灰泥，但實際作業時，這工作大部分交給專業的抹灰工（muratore），原因之一在於調製灰泥是不舒服的例行工作。舉例來說，生石灰腐蝕性很大，因此屍體下葬之前會灑上生石灰，加速屍體分解，減少教堂墓地散出惡臭。此外，生石灰摻水熟化時很危險，因為氧化鈣膨脹及分解過程中會釋放大量熱氣。這工作至關緊要，生石灰如果熟化不當，不僅危害濕壁畫，還會因其腐蝕性危及拱頂的磚石結構。這時必須用鏟子不斷攪拌氫氧化碳（熟石灰）一旦形成，接下來就純粹是累人的勞力工作。這個混合物，直到塊狀消失，成為膏狀物或油灰。膏狀物經捏揉並摻和沙子後，還要再攪拌，直到整個變成如油膏一樣的東西。接下來，灰泥擱著期間還要再攪拌，以防出現裂隙。

抹灰工以鏝刀將「因托納可」塗在畫家指定要作畫的區域。塗上後，抹灰工用布，有時是裡

面綁有亞麻的布，擦拭新塗的灰泥面，藉此抹去鏝刀痕跡，並把泥面弄得些微毛糙，以利顏料固著。接下來再擦拭一遍新塗的灰泥面，這一次用的是絲質手帕，且動作更輕，以除去泥面上的沙粒。

塗抹後一兩小時，「因托納可」形成可上顏料的壁面，可以將草圖上的圖案轉描上去。

在上色作業初期，米開朗基羅扮演的角色必類似工頭，負責指派工作給各個助手。腳手架上隨時可能有五六個人，兩人磨顏料，一些人拉開草圖，還有一些人拿著畫筆待命。腳手架給了他們寬敞而便利的工作空間。它順著拱頂弧度而建，每處距拱頂都有約二‧一公尺，因而他們工作時可挺直身子。塗「因托納可」或上顏料時，只需微微後仰，把手臂往上伸。

因此，米開朗基羅並未如一般人所認為的仰躺著畫濕壁畫。這種深植人心的看法其實不符史實，就像牛頓坐在蘋果樹下悟得地心引力一樣無稽。世人之所以有這一錯誤認知，肇因於《米開朗基羅傳》這本小傳中的某個用詞。這本書寫於約一五二七年，作者是諾切拉主教喬維奧[2]。喬維奧以 resupinus 一詞形容米開朗基羅在腳手架上的工作姿勢，resupinus 意為「往後仰」，但此後一再遭人誤譯為「仰躺著」。米開朗基羅和他的助手群在這種姿勢下作畫，實在是匪夷所思，更別提塞利一群人要如何在狹窄的空間裡，以仰躺姿勢，打掉一○八○平方公尺的灰泥壁。米開朗基羅製作這面濕壁畫時，確實得面臨許多障礙和不便，但腳手架不在其中。米開朗基羅和其團隊作畫時大體上由東向西畫，從入口附近開始，向至聖所（sanctum sanctorum）移動，至聖所即是專供教皇禮拜團成員使用的西半部。但他們的起畫點不在緊鄰入口上方的壁面，而在入口西邊約四‧五公尺處，從大門算來第二組窗戶上方的頂棚部分。米開朗基羅打算在這裡畫上〈創世

記〉第六至八章所描述的啟示性故事：諾亞的大洪水。

米開朗基羅先畫「大洪水」出於多個理由，而最重要的理由或許是它所在位置很不顯眼。他欠缺濕壁畫經驗，因而一開始刻意挑較不突出的地方來下手，也就是訪客一進來較不會注意到，或更貼切的說，教皇坐上至聖座時較不會注意到的地方。其次，這場景無疑是他頗感興趣的場景，因為他先前的作品（特別是「卡西那之役」），已幫他做好繪這場景的準備。他早有繪這幅場景的打算，才會在八月中旬時匯錢到佛羅倫斯，向牆邊聖朱斯托修院的耶穌修會修士購買預訂的天藍色顏料（他後來用來替上漲洪水上色的顏料）。

米開朗基羅的「大洪水」，刻畫上帝創造天地後不久，就開始後悔創造人類的故事。由於人類一心為惡，上帝決定摧毀所有人，而只留下諾亞這位「正義、完美之人」，已高壽六百的農民。他要諾亞用歌斐木建造一艘船，船長三百肘尺，寬五十肘尺，三層樓高，開一扇窗和一道門。搭上這艘船的除了諾亞本人、他的妻子、兒子、媳婦，還有世上各種動物各雌雄一對。然後，《聖經》記載道，「大淵的泉源都裂開了……四十晝夜降大雨在地上。」[3]（譯注：肘尺是古代長度單位，約合四十五公分至五十五公分。）

「大洪水」的人物、動作和「卡西那之役」明顯類似，意味著他構思「大洪水」的布局時，心裡仍深深念著這件早期作品。甚至，「卡西那之役」中一些姿勢，只是稍作變動，然後重現在「大洪水」裡[4]。就一五〇八年開始構思這頂棚時的米開朗基羅來說，既然「卡西那之役」三年前曾轟動一時，而且沿用早期的一些姿勢可稍稍減輕繁重的工作量，那麼動用自己早期的創作經

驗自是順理成章的事。米開朗基羅還沿用了另一件早期作品裡的人物，因為「大洪水」中那個努力想登上這艘已擠不下之小船的裸身男子，其軀體姿勢和十五年前雕刻作品「人馬獸之戰」裡某個戰鬥人物的姿勢一模一樣。

「大洪水」和前述兩件早期作品一樣擠滿了人體。畫面裡洪水漫漫，狂風大作，景象淒涼，數十個裸身人體，有男有女有小孩，四處逃難。在畫面左邊，有些人秩序井然登上了高地；有些人棲身在岩島上臨時搭設的帳篷裡，帳篷給風吹得飄搖不定；還有些人帶著梯子，竭力想衝上方舟。方舟位在背景處，為長方形的木船，上覆斜屋頂，蓄鬍紅袍的諾亞倚身船上唯一的窗口往外望，似乎渾然不覺周遭的慘劇。

米開朗基羅熱愛以誇張、肌肉緊繃的姿勢，表現成群劫難逃的人物，「大洪水」正好讓他可以盡情發揮，儘管如此，他也在那些搶救寒微家當的人物身上，賦予較為平實的筆觸。畫中有一名婦女，頭頂著倒過來的凳子在走，凳子裡滿是麵包、陶器、刀叉之類餐具，附近則有兩名裸身男子，一個扛著一捆衣服，另一個挾著一捆衣服和一只煎鍋。米開朗基羅無疑在台伯河或亞諾河氾濫成災時，看過類似的逃難場景。台伯河沒有堤岸防護，河水時常溢出河岸，幾小時內周遭地區就水鄉一片，深達數公尺。米開朗基羅本人也有在洪水裡搶救個人物品的親身經驗，那是一五〇六年一月，他正在梵蒂岡下游約三公里處的里帕港卸下平底船上的大理石，但台伯河因數場豪雨而氾濫，大理石沒入水裡。

儘管助手都有濕壁畫專技，西斯汀頂棚濕壁畫開始時似乎並不順利，因為這幅場景一完

成不久，就有大片面積必須重做。這種修改措施，義大利人有個古怪說法，稱之為「悔改」（pentimenti），而對濕壁畫家而言，「悔改」向來表示碰上了大麻煩。以油彩或蛋彩作畫，畫壞了只要在原處再塗上顏料蓋過即可，但濕壁畫家悔改沒這麼容易。如果是「因托納可」乾之前就發現畫壞，可以刮掉灰泥重塗，再畫一遍；但如果「因托納可」已乾，就必須用錘子和鑿子將整面「喬納塔」（畫家一天的作畫區域）敲掉，而米開朗基羅正是這麼做。更具體的說，他清掉了至少十二面「喬納塔」，打掉該場景一半以上，包括左半部全部，然後重畫[5]。

為何要打掉一半以上，原因不詳。米開朗基羅或許不滿意左半邊人物的構圖，也或許開始作畫幾星期後，他的濕壁畫技巧有所改變，或有所提升。但不管怎樣，這都表示將近一個月的心血將就此毀於錘鑿之下，相關人士想必很沮喪。

這面濕壁畫唯一完整保留的，就是一群人驚恐萬分擠縮在岩島上帳篷裡的部分。這些人因而是該頂棚濕壁畫裡現存最早完成的部分。這一部分由多人之手共同完成，顯示早期階段米開朗基羅毫無保留重用重要助手群，只是如今難以斷定哪個部分出自哪人之手。「大洪水」裡唯一確知出自米開朗基羅之手的，就是該岩島邊緣的兩個人，即健壯的老者和他雙手抱著、已無生命氣息的年輕男子軀體。在這整幅場景中，米開朗基羅親繪的僅占極小部分。

重畫「大洪水」左半部用了十九個「喬納塔」（即十九個工作天）。若加上因節日和彌撒導致的停工，這項工作想必做了將近四個星期，完成時已接近十一月底。而這時已逼近眾樞機主教戴起毛皮襯裡兜帽，以及若天氣變壞，濕壁畫就得停工數星期的季節。

「大洪水」的工作進度慢慢得叫人洩氣。不計算毀掉重做所花時間，這幅場景總共用了二十九個「喬納塔」。這些「喬納塔」面積不大，每個平均不到〇‧六三平方公尺，大約是在托爾納博尼禮拜堂時一般日工作量的三分之一。這幅場景裡最大的「喬納塔」，也不過是一‧五公尺寬，〇‧九公尺高，比起吉蘭達約工作室的平均工作量，仍差得遠。

進度如此緩慢，除了因為米開朗基羅沒有經驗，還因為「大洪水」裡人物眾多。就濕壁畫而言，畫人體比畫風景要花時間，如果人物姿勢複雜、罕見，且力求符合人體結構，更是費時。臉部特別費工。轉描時使用刻痕法，即用尖筆描過草圖上的線條，以在底下的濕灰泥壁上留下刻痕的作法，較為省時，可用於轉描場景裡較大、較不要求細部刻畫的局部，例如臂、腿、衣紋。但轉描臉部時，濕壁畫家幾乎都是透過較精準但更費時的針刺謄繪法，即用炭粉灑在草圖上已用針刺過的圖案線條上，將圖案輪廓轉印在底下的濕灰泥上。但叫人不解的是，儘管冬天快速逼近，米開朗基羅和他的團隊繪製「大洪水」時全程使用針刺謄繪法，而不用刻痕法。[6]

在米開朗基羅眼中，洪水一直含有某種鮮明的意涵。他信教極誠，向來認為天候上的遽變是上帝發怒施予的懲罰。許多年後，佛羅倫斯和羅馬因數場秋雨而水患成災時，他就哀嘆道，「因為我們的罪行」，義大利人受到這浩劫般的氣候鞭笞[7]。這種人終將墮入地獄永受火刑的悲觀，以及創作「大洪水」背後的靈感，無疑有部分源自他年少易感時多明我修士薩伏納羅拉加諸的影響。

薩伏納羅拉最著名的事蹟，大概就是發起所謂的「焚燒虛妄」運動，即在執政團廣場中央，堆起十八公尺高的「虛妄之物」和「奢侈之物」，放一把火燒掉*。他於一四九一年從費拉拉來到佛羅倫斯，擔任多明我會聖馬可修道院的院長，時為三十九歲。當時佛羅倫斯在洛倫佐·德·梅迪奇治下，頌揚古希臘羅馬文化。時人翻譯、研習柏拉圖著作，大學裡講授希臘語，牧師於講壇講道時引用古羅馬詩人奧維德的句子，老百姓時常到古羅馬式澡堂泡澡，波提且利之類藝術家以異教而非基督教為創作題材。

古典文化的發皇和眾人對該文化的著迷，令薩伏納羅拉不滿。他認為這股上古世界狂熱把佛羅倫斯年輕人變成罪惡深重之人，而在講壇上大聲疾呼，「聽我說，拋棄你們的情婦，你們的年少無知。聽我說，拋棄那已惹來上帝懲罰於你們的可惡罪行，否則，就會大禍臨頭！」[8]。他解決這問題的辦法很簡單，將罪惡深重之人與虛妄之物一起燒掉。而他所謂的「虛妄之物」不只是棋、紙牌、鏡、時髦衣服、香水。他還鼓勵佛羅倫斯市民，將樂器、掛毯、繪畫、佛羅倫斯三大文豪但丁、佩脫拉克、薄伽丘的著作，都丟進他的「焚燒虛妄」之火。

正當青春期的米開朗基羅，很快就成為這狂熱份子的忠實信徒，且終身奉他的訓誡為圭臬。據孔迪維的記述，米開朗基羅「一直很仰慕」薩伏納羅拉，且數十年後說他仍聽得到這位修士的聲音[9]。一四九二年大齋節期間，瘦削、蒼白、黑髮、濃眉、綠色眼睛炯炯有神的薩伏納羅拉，

＊　「焚燒虛妄之火」事實上有兩場，一在一四九七年二月七日，一在隔年的二月二十七日。

在百花聖母大教堂的講壇上，講述他所見到那令人毛骨悚然的幻象，佛羅倫斯全城隨之震懾在他驚悚的布道裡。他說他在幻象裡看到，佛羅倫斯城籠罩在陰暗天空下，雷聲大作，匕首和十字架出現他眼前。這些幻象清楚告訴世人，佛羅倫斯人若不修正生活方式，將遭憤怒的上帝懲罰。總是自比為《舊約聖經》中之先知的他，以先知的口吻高聲叫道，「噢！佛羅倫斯，噢！佛羅倫斯，因為你的罪惡，因為你的殘暴，你的貪婪，你的淫欲，你的野心，你將遭受許多痛苦和磨難！」[10]

結果，這修士的預言果真應驗。兩年後，一心要奪下那不勒斯王位的法國國王查理八世，率領三萬餘人的部隊揮師越過阿爾卑斯山，入侵義大利。薩伏納羅拉將這支入侵大軍（當時有史以來踏上義大利領土的最大一支入侵部隊），比擬為漫漫的大洪水。一四九四年九月二十一日早上，他在講壇上高聲說道，「瞧！我將放水淹沒大地！」他自比為諾亞，大聲說道佛羅倫斯人若要躲過這些洪水，就必須避難於方舟，即百花聖母大教堂。

這場布道激起了全佛羅倫斯人的驚恐。當時有人寫道，薩伏納羅拉的布道「極盡恐怖與驚駭，哭喊與傷慟，以致每個人茫然若失、不發一語，彷彿行屍走肉般在城裡四處游走。[11] 薩伏納羅拉追隨者那種驚惶的舉止，使他們有了「哭哭啼啼者」（Piagnoni）的綽號。梅迪奇家族不久就遭驅逐，十一月，薩伏納羅拉口中的「天譴代行者」，矮小瘦削、有著鷹鉤鼻與薑黃色鬍子的查理八世，騎馬進入佛羅倫斯城。查理在這裡待了愉快的十一天，受到熱切款待，然後前往羅馬，會晤腐敗墮落直教佛羅倫斯人相形見絀的教皇亞歷山大六世。彷彿真如上天所安排的，這時

的羅馬城裡台伯河氾濫成災，在有心人眼中，再再證明了上帝不滿羅馬人的所作所為。

因而，在米開朗基羅眼中，洪水是寓意深遠的意象，是強有力的警示，但警示的不是大自然的力量，而是薩伏納羅拉布道中所生動描述、《舊約聖經》中暴怒上帝的威力。後來西斯汀頂棚上其他一些形象的出現，也受自這些布道文的啟發；整面濕壁畫的主要內容，由以《新約聖經》為題材（十二使徒像），轉變為一系列《舊約聖經》故事，可能也緣於這些布道文的影響（其中有些故事正是該修士最駭人聽聞的布道中的主要情節）[12]。在這之前兩百年裡，義大利藝術家主要著墨於《新約聖經》題材，例如天使報喜、耶穌誕生、聖母升天……等等，柔和、優美的場景描述上帝恩典和人類經由基督獲得救贖的光明故事，讓觀者對人生更覺樂觀。米開朗基羅雖然製作過聖母子題材的浮雕和板上畫，也完成了他最著名的《新約聖經》題材作品「聖殤」，卻對這類主題興趣缺缺。他所著迷的毋寧是充滿悲劇與暴力（具有吊死、瘟疫、贖罪及砍頭場景）、報復心切的上帝、劫難與罰的故事，例如他不久後就要在西斯汀禮拜堂拱頂上所繪的濕壁畫，無疑都有薩伏納羅拉的影響[13]。

數難逃的罪人、曠野裡呼喊的先知，這些騷動不安的形象，薩伏納羅拉最後以悲劇收場。他在某場布道上高談火刑、憤怒與報應，結果殃及自身，死時遭到同樣的命運。他寫了一本名叫《預知真相的對話》，書中宣稱上帝仍如《舊約聖經》時代派遣先知行走人間，並說他，吉洛拉莫修士，正是這樣一位代傳神諭者。他深信他所見的幻象是天使介入的結果，他的布道和對話解釋了最近的歷史事件如何應驗他那些劫數難逃的悲觀預言。

但這些預言反倒成了他失勢的導火線，因為根據教會的正統觀念，聖靈只跟教皇說話，而不會跟

來自費拉拉、蠱惑人心的修士講話。因此，一四九七年，亞歷山大六世命令薩伏納羅拉不准再布道、預言，但他我行我素，結果遭教皇逐出教會。儘管已遭開除教籍，他仍不改其志，繼續布道，最後遭教皇命人拘捕，一四九八年五月吊死在執政團廣場中央。屍體還遭火刑焚毀，骨灰丟入亞諾河，成為史上一大嘲諷。

當時米開朗基羅在卡拉拉開採「聖殤像」所需的大理石，但很快就會知道薩伏納羅拉的下場，尤其是從哥哥利奧納多那兒，因為身為多明我會修士的利奧納多，於薩伏納羅拉遭處決後不久就到羅馬探望米開朗基羅，且因為身為薩伏納羅拉信徒而受牽連，遭免去聖職。刻畫聖母懷抱基督屍體的「聖殤」，生動體現了《新約聖經》的基督教救贖精神[14]，但十年後，隨著開始繪製西斯汀禮拜堂的濕壁畫，米開朗基羅已能夠更自由去發揮受薩伏納羅拉所形塑的想像力，描繪更具世界末日恐怖意味的景象。

第十章　競爭

米開朗基羅和其助手群開始繪製濕壁畫時，教皇忙於處理國事。自一五〇七年從波隆納返回羅馬，尤利烏斯就一直在籌畫進一步的征討計畫。他或許已收回佩魯賈和波隆納，但威尼斯人仍握有他認為應屬教會所有的領土。為和平解決這問題，他已派他的主要擁護者艾吉迪奧前往威尼斯，以索回法恩札。但即使是辯才無礙的艾吉迪奧，也無法說服威尼斯議員交出他們的不當所得。威尼斯人還自命主教，觸怒教皇。更嚴重的是，他們收容波納隆的前當權者本蒂沃里奧家族，嚴拒將他們轉交教皇。尤利烏斯受了這些羞辱，怒不可遏。「不把你們打回原來的窮漁民身分，絕不罷休，」他向威尼斯使節咆哮道[1]。

事實上，威尼斯還惹了比教皇更不好惹的敵人。該共和國過去幾年掠奪了多塊土地，已使法國和它反目。法國和尤利烏斯一樣，希望威尼斯交出原屬法國的采邑，包括布雷西亞、克雷莫納等城市。尤利烏斯不信任法國國王路易十二，因為路易十二對義大利的領土野心令羅馬教廷憂心。但如果威尼斯人堅不讓步，尤利烏斯也表明不惜和法國結盟。

政治上的尖銳鬥爭並未讓教皇就此疏於個人事務，也就是他私人居所的裝飾。自當選教皇以

來，尤利烏斯就竭盡所能將他所痛恨的博爾賈家族名字自歷史抹除。他已命人將梵蒂岡所有文獻上的亞歷山大六世名號拿掉，博爾賈家族人的肖像全蓋上黑布，並命人撬開這位已死教皇的墳墓，將遺骸運回西班牙。一五○七年十一月，他更是昭告天下，不想再以梵蒂岡二樓樓上亞歷山大住過的那套房間為官邸。德格拉西記述道，陛下「再也無法住在那裡，終日面對那段邪惡而可恥的回憶。」2

這些房間位於梵蒂岡宮北翼，飾有品圖里其奧於十二年前製作的濕壁畫。品圖里其奧以聖經和諸聖徒生平為題材，替天花板和牆壁飾上濕壁畫。畫中聖徒之一的聖凱瑟琳，就是以金髮的魯克蕾齊亞‧博爾賈為模特兒畫成。品圖里其奧也在各面牆上繪上亞歷山大肖像和博爾賈家族的盾徽，因而這些房間的裝飾也不為尤利烏斯所喜。德格拉西建議將這些牆上的濕壁畫打掉，但教皇認為這有辱聖物，不妥3。最後，他決定往上搬，搬到該宮三樓上一套相通的房間，從那裡望出去，布拉曼帖新設計的觀景庭院更是美不勝收。教皇進住之前，這些房間（其中包括後來闢出的觀見廳和圖書館各一）自然先得裝飾美化一番。

一五○四年索德里尼找上米開朗基羅作為達文西在「大會議廳」的友好競爭對手時，或許是想藉此良性競爭激勵達文西如期完成工作，因為達文西是出了名的慢郎中。4一五○八年，教皇可能也對米開朗用了類似的手段。不管是否真有此動機，米開朗基羅一動手繪飾西斯汀禮拜堂，就知道不遠處也有一項重大裝飾工程已展開。繼四年前與達文西在佛羅倫斯交手之後，米開

朗基羅再度給推入公
開的競賽。

　　米開朗基羅的新
競爭對手不是一人，
而是一支團隊，且個
個身手不凡。這位教
皇向來只雇請最優秀
的藝匠，這次他所糾
集的濕壁畫家，更是
自佩魯吉諾領軍繪飾
西斯汀禮拜堂牆壁以
來，羅馬所出現過陣
容最堅強的濕壁畫團
隊。佩魯吉諾再度名
列這個新團隊之中，
此外還包括至少六
位經驗豐富的濕壁畫

觀景庭院

北

鸚鵡庭院

博爾賈
庭院

西斯汀
禮拜堂

國王廳

1. 火災室
2. 署名室
3. 艾里奧多羅室
4. 君士坦丁廳
5. 侍從室
6. 教皇寢室
7. 鸚鵡室
8. 尼古拉五世禮拜堂

圖四　梵蒂岡房間平面圖

家，例如現年五十八歲的西斯汀禮拜堂牆壁濕壁畫另一位製作老手西紐雷利，以及曾在博爾賈居室製作過令當今教皇不悅的濕壁畫，但尤利烏斯仍予重用的品圖里其奧。

米開朗基羅想必知道這些人的濕壁畫技術是他團隊裡任何一人所無法企及，尤其是他本人所無法企及。由於米開朗基羅痛惡佩魯吉諾，這場競爭更為白熱化。數年前在佛羅倫斯時，兩人就曾公開羞辱對方，最後甚至對簿公堂，在佛羅倫斯治安官瓜爾迪亞面前互相指控，關係之惡劣由此可見一斑[5]。更叫米開朗基羅心驚的是，這群畫家是布拉曼帖替教皇召募來；布拉曼帖與他們私交深厚，其中有些畫家最初就是由布拉曼帖帶來羅馬而進入畫壇[6]。

布拉曼帖團隊裡的其他畫家，米開朗基羅較不熟悉，但也都頗有名聲；例如為向恩師致敬而有外號「小布拉曼帖」的蘇亞爾迪，以及現年三十一歲，外號索多瑪的倫巴底人巴齊。小布拉曼帖的本事尤其為人所稱道。現年四十三歲的他，畫人物極為逼真，有人因此稱他筆下的人物除了不會講話，和真人沒有兩樣。這支團隊具有國際色彩，延聘了荷蘭藝術家魯伊施和以彩繪玻璃設計而最著稱的法國人馬西拉。還有一位成員是前途看好的威尼斯年輕畫家洛托，他更早些時候就來到羅馬了。

比起米開朗基羅，這支團隊工作起來想必更有幹勁、更為從容，因為他們在四個房間所要繪製的濕壁畫面積，不及米開朗基羅在西斯汀禮拜堂所要繪飾的一半。此外，各房間的頂棚距地板不到九公尺，從人力、物力的調配上看，也比較容易。他們的腳手架無疑由布拉曼帖設計，而且這次他的設計大概比他替西斯汀禮拜堂所設計者更為成功。更值得注意的是，各室拱頂上色彩豔

麗的神話、宗教畫，構圖也出自他之手[7]。

布拉曼帖參與這項重大工程，還有更進一步、更為深遠的影響。這四個房間的繪飾工程一展開，該建築師的另一位門生，該團隊中最年輕的一員，也在新一年年初開始繪製梵蒂岡這些濕壁畫。他是義大利畫壇熠熠耀眼的新神童，現年二十五歲而天賦過人的拉斐洛・桑蒂。

拉斐洛・桑蒂就是拉斐爾（畫上落款名），這時在佛羅倫斯名氣愈來愈響亮，米開朗基羅應已知道有這號人物。拉斐爾來自佛羅倫斯東方一百二十公里處的山頂城市烏爾比諾，與布拉曼帖同鄉。這支梵蒂岡團隊裡，就屬他前途最被看好而又最有企圖心。他出身良好，與農家出身的布拉曼帖不同。父親喬凡尼・桑蒂是烏爾比諾公爵費德里戈・達・蒙帖費爾特羅的宮廷畫師，這位公爵財力雄厚，熱中贊助藝術，且有藝術眼光。喬凡尼於拉斐爾十一歲時去世，生前將兒子托給助手埃凡傑利斯塔調教[8]。埃凡傑利斯塔畫藝平庸，但絲毫無礙於這位男孩不久後嶄露天份。拉斐爾十七歲時拿到第一件承製案，受聘為卡斯泰洛城聖奧古斯丁教堂繪製祭壇畫。

圖五　拉斐爾自畫像

卡斯泰洛為小型要塞城，距烏爾比諾四十公里[9]。

拉斐爾早慧的才華，很快就為一位比埃凡傑利斯塔更出色的畫家所注意到。約一五○○年，佩魯吉諾正在故鄉佩魯賈，為銀行同業公會會館的濕壁畫大工程做準備。佩魯吉諾有識人之明，擅於物色具天份的年輕人納入門下，已調教出多位出色畫家，例如曾在西斯汀禮拜堂當他助手的品圖里其奧。佩魯吉諾還有一位得力助手，來自阿西西的弟子安德雷亞·路易基，因畫藝精湛而為妒羨者取了外號「天才」。不幸安德雷亞似錦前程因眼盲而成為泡影，就在這之後，佩魯吉諾發掘到來自文布里亞山區的另一位神童，當時的他想必激動莫名。

佩魯吉諾替銀行同業公會會館繪濕壁畫時，似乎已邀請拉斐爾到佩魯賈和他一起工作[10]。這件工程完成後不久，該城巴里奧尼和奧迪這兩個世仇家族，爭相聘請這位畫壇的青年才俊為自己效力。兩家族的殘暴不仁，反倒為畫家帶來生意。奧迪家族的女族長馬達蓮娜夫人，雇請拉斐爾替他們家族舉行喪禮所在的某禮拜堂繪製一幅祭壇畫。十年前，該家族有一百三十人遭巴里奧尼家族屠殺，其中某些人的遺骨就安放在這座禮拜堂內。他一完成這件作品，巴里奧尼家族的女族長跟著請他繪一幅「埋葬」，好掛在聖方濟教堂內，彌補兒子的罪過。她兒子在某場婚禮後，趁眾人正好眠時殺死四名自家族人，釀成史稱「猩紅婚禮」屠殺事件。即使就佩魯賈視人命如草芥的標準來看，這仍是場駭人的屠殺。

但拉斐爾無意委身佩魯賈這兩個殺伐不休的家族，而要尋找地位更崇高的贊助者，也無意留在佩魯吉諾門下，而要投身更有名的大師。一五○四年，他在西耶納幫品圖里其奧繪製皮科洛米

尼圖書館的濕壁畫時，得知達文西和米開朗基羅正在替執政團行政大廈的牆壁繪濕壁畫，立即離開佛羅倫斯，前往北方的佛羅倫斯，冀望能觀摩這兩位前輩藝術家的作品，並在歐洲最是人材薈萃、眼光最高的藝術圈裡尋找發跡機會。

欲在佛羅倫斯掙出一片天，就得先得到該共和國政府領導人索德里尼的關愛。因此，他決定利用已故父親與蒙帖費爾特羅家族的交情，請費德里戈之女喬凡娜·費爾特利亞替他寫封引薦信。拉斐爾並未因此得到索德里尼的垂青，但接下來四年裡，他在佛羅倫斯接到許多委製案，替許多有錢商人畫了許多作品。這些畫作大部分以聖母子為主題而略作變通，即畫中都有這兩人，但旁邊或伴隨一隻黃雀，或一隻羔羊，或者將他們畫在草坪上、華蓋下，或兩位聖徒之間等等。畫中聖母淨是貞靜安詳的形象，深情看著害羞愛玩的幼年基督。他也展現了與父親一樣的專業技能，替多位佛羅倫斯權貴人士畫了維妙維肖的肖像畫，其中之一的多尼是羊毛商人和骨董收藏家，一年前才請米開朗基畫了「聖家族」。

儘管有這些案子，拉斐爾仍希望接到索德里尼的大案子，也就是類似達文西、米開朗基羅所承製的「大會議廳」那種叫人拍案叫絕的案子。因此，一五〇八年春，他再度走後門，請叔伯說動費爾特里亞的兒子佛朗切斯科·馬利亞寫信給索德里尼，表示應給他機會替執政團行政大廈的一面牆繪濕壁畫。這項請託的內容不詳，但拉斐爾可能希望完成「大會議廳」那兩幅未完成濕壁畫的其中一幅，甚或兩幅都攬下[11]。如果是如此，那可真是大膽的請求，顯示了這位年輕畫家過人的雄心抱負。至這時為止，他所完成的作品除少數例外，絕大部分畫在板上，且媒材不是油彩就

蛋彩。他和米開朗基羅一樣，濕壁畫經驗不豐，這時的名聲完全建立在另一種媒材上。他雖曾跟著佩魯吉諾和品圖里其奧製作過多幅濕壁畫，獨力製作的濕壁畫卻只有一件，即佩魯賈聖塞維洛修道院內聖母堂一面牆壁的濕壁畫。這幅作品於一五〇五年左右動工，進展似乎頗順利，但經過約一年斷斷續續的工作，最終卻未完成，原因至今不詳。不過，這座聖母堂位於小教堂內，且小教堂又屬於籍籍無名的修道會，位處偏僻的佩魯賈，替這樣的聖母堂繪飾一面牆壁，根本不是他期望中那種叫人肅然起敬的案子。

拉斐爾這次的請託，和四年前透過費爾特里亞請託時一樣無疾而終，原因可能就出在托斯卡尼沙文主義作祟。索德里尼是佛羅倫斯愛國主義者，執政團行政大廈既是佛羅倫斯共和國的政治中樞，大廈內的牆壁繪飾工程，他怎麼可能交給非托斯卡尼出身的藝術家？藝術家再有才華，若出身不正確，也不大可能有此機會。[12] 但當教皇有意聘用這位年輕藝術家，能不能在佛羅倫斯接到大案子也就變得無關緊要。拉斐爾之獲得尤利烏斯垂青，可能因為不只一層關係。費爾特里亞的丈夫是尤利烏斯的兄弟，因而尤利烏斯可能透過她或她兒子佛朗切斯科‧馬利亞得知拉斐爾這個人。但同樣不無可能的是，因為布拉曼帖的介紹，教皇知道有這位才華洋溢的青年畫家。[13] 據瓦薩里的說法，這位建築師與拉斐爾還有親戚關係。

不管實情如何，一五〇八年秋，拉斐爾應教皇之召來到羅馬，不久就得到布拉曼帖的忠實支持，與布拉曼帖成為親密戰友。拉斐爾住在聖彼得大教堂附近的無騎者之馬廣場，距米開朗基羅的工作室不遠。他將在此大展身手，完成他在佛羅倫斯一直無緣承接的那種叫人肅然起敬的大案子。[14]

第十一章 不知怎麼辦才好

經過秋天數場豪雨，羅馬在新的一年之初颳起了寒冷刺骨的北風（tramontana）。這種風除了讓義大利氣溫陡降，還颳得人身心疲累，意氣消沉。就濕壁畫的繪製而言，這是最不利的天候，但米開朗基羅和其團隊咬緊牙根苦撐，一心要將「大洪水」完成。不過，一月時出現了大麻煩，濕壁畫面發霉，且因為鹽結晶而起霜，畫中人物因此漫漶不清，幾乎無法辨識。「不知怎麼辦才好，」米開朗基羅於畫面起霜後寫信給父親。「我的工作似乎不順利，因為這工作本身就難，也因為這不是我的專業。結果，白忙一場。」[1]

就濕壁畫的繪製而言，這是最不幸的開始，偏偏就給米開朗基羅和其助手群碰上。整個工程才剛開始，濕壁畫面就出現鹽結晶，對接下來的工作顯然不是好兆頭。這項傷害最可能的禍首大概是硝酸鈣，硝酸鈣通常因受潮而起，是濕壁畫家的夢魘。雨水滲進拱頂並不容易，但一旦滲進，雨水所挾帶的鹽份就會一路以溶濾的方式滲進灰泥，分解碳酸鈣晶體，造成顏料起泡、剝落。偶爾還會出現比雨水更可怕的滲透。佛羅倫斯和羅馬時常為洪水所淹沒，洪水使教堂地底下飽含水份，使屍體腐化所產生的硝酸鈣釋出，進而將硝酸鈣帶到牆上的濕壁畫，然後硝酸鈣就像

癌細胞一樣，在濕壁畫上大肆擴散。

為防濕壁畫受潮，進而遭鹽與硝酸鹽毀於一旦，畫家無不想方設法預為防範。喬托在比薩替大教堂廣場墓地的正門立面繪飾時，就深知這項危險。正門立面迎海而立，他深知濕壁畫勢必難逃潮濕悶熱的南風挾帶海鹽侵襲，於是他在「阿里其奧」和「因托納可」裡摻進磨碎的磚粉，以克服這項問題，結果無效，「因托納可」不久就開始剝落。有時候濕壁畫家在牆上鋪上蘆葦草墊，再塗上「阿里其奧」，藉此保護作品免於受潮，同樣無濟於事。與喬托同時代、但年紀更輕的布法爾馬可，在該墓地繪製「死神的勝利」時，就用了這些草墊，以保護作品免受含鹽海風侵襲，結果反倒加速灰泥崩解。對濕壁畫家而言，布法爾馬可是個叫人沮喪的借鏡。薄伽丘和吉貝爾蒂盛讚他是技術精湛的大師，不幸的是，他的作品抵不住自然力的摧殘，竟無一留存。

米開朗基羅似乎用另種方法防範濕壁畫受潮。他和助手群調製「因托納可」時不摻沙子，而是以名叫「波措拉納」的火山灰混合石灰調製而成。波措拉納常見於羅馬的營建工程，但由佛羅倫斯人組成的米開朗基羅助手群對此大概一知半解，因為他們的師父吉蘭達約，和托斯卡尼地區的大部分濕壁畫家一樣，以沙子而不以火山灰調製灰泥。但米開朗基羅可能看中波措拉納的特性而用了它。這種火山灰稍帶黑色，來自維蘇埃火山，是古羅馬人建造大型拱頂和穹頂時不可或缺的材料，也是這麼多這類建築歷經千餘年得以大致完好無缺的原因。羅馬建築工人在砌磚用的灰漿裡摻入火山灰，藉此調製出強固、凝結快速而又幾無滲水之虞的混凝土。傳統灰泥只在石灰與空氣中的二氧化碳起作用時才會變硬實，波措拉納則替這調合物加進另一種成分，即二氧化矽或

氧化鋁的化合物。這些化合物直接作用於氧化鈣（生石灰），不受氧化鈣是否與空氣接觸影響，因而產生在水裡也能凝固的快速黏結劑。

隨著寒冷北風從阿爾卑斯山橫掃而下，羅馬天氣變得多雨潮濕，而波措拉納應當有助於調製出適合這天氣的灰泥。不過，這時候，情況已明顯失控。

飽受打擊的米開朗基羅覺得，眼前的麻煩正是他無力完成這任務的具體證明。他甚至以起霜為藉口，丟下畫筆，罷手不幹。「老實說，陛下，這不是我的專長，」他告訴教皇。「我已經搞砸了，你如果不信，可以派人來看看。[2]」

尤利烏斯於是派建築師桑迦洛前去西斯汀禮拜堂察看。他關注的焦點可能不只是米開朗基羅的濕壁畫，很可能懷疑禮拜堂的屋頂本身有嚴重問題，甚至是數年前毀掉皮耶馬帖奧濕壁畫、危及整座禮拜堂穩固的結構瑕疵再度出現也說不定。

一五○四年的加固工程，即安插十二根鐵條，暫時抑制該禮拜堂南牆移動的工程，主事者就是桑迦洛。一五○九年檢視拱頂的任務，自然落到他頭上。但教皇派他出於另一項原因，即桑迦洛是米開朗基羅在羅馬所信任的少數人之一。鑑於米開朗基羅揚言罷手不幹，尤利烏斯知道若要安撫他，除了桑迦洛，大概找不到第二人選。

這時候西斯汀禮拜堂很可能已因為屋頂有問題而有水氣滲進，因為幾年後的一五一三年，屋頂就進行整修，更換了十二平方公尺的屋面[3]。但米開朗基羅的問題，就如桑迦洛所見的，沒那麼嚴重。桑迦洛雖生於佛羅倫斯，且在該城習藝，但已在羅馬居住、工作多年。他修復過聖安傑

洛堡，建過數座大宮殿，因而比米開朗基羅還熟悉羅馬人的建材。石灰華（travertine）製成。米開朗基羅那群佛羅倫斯助手，不了解石灰華一如不了解波措拉納，因而熟化生石灰時用大量的水，添加波措拉納後，也立即用大量水以調製出可塑性足堪塗抹的灰泥。但波措拉納石灰硬得快，石灰華乾得慢許多。米開基羅和其助手群不知這個道理，在灰泥還太濕時就拿來塗在牆上。因而，鹽霜的禍首主要是助手調製灰泥時加進的大量水，而非外部滲進拱頂的水。經桑迦洛指正，這問題就解決了。

西斯汀禮拜堂用以調製「因托納可」的石灰，在這之前一直是用石灰岩，採自羅馬東方三十二公里處的提沃里附近。

華為稍帶白色的石灰岩，

的黏著劑。

米開朗基羅面臨的另一個麻煩，即拱頂發霉，問題則不同。霉大概集中出現在某些特定區域，即灰泥已乾之後，藉膠或油之類固著劑塗上顏料的區域。眾所周知，濕壁畫家與蛋彩畫家、油彩畫家不同，一般只用水來稀釋顏料。顏料會隨著灰泥乾化而固著在牆上，因而不需要進一步的黏著劑。

但有時濕壁畫家會想用乾壁畫法，亦即以摻合固著劑的顏料，在已乾的灰泥面上作畫。乾壁畫法的優點在於色彩表現範圍較廣，特別是適合朱砂、銅綠、群青之類較鮮亮的礦物基顏料。濕壁畫家的色彩運用則有所限制，因為許多鮮亮色料承受不住富含石灰的「因托納可」的腐蝕。例如，藍色顏料石青（有時又稱德國藍），與灰泥中的水氣接觸後會漸漸轉綠（濕壁畫之所以常見到綠色天空原因在此）。變化更為劇烈的是白鉛，它會氧化，變黑，將最亮處變成陰暗處，雪白袍服變成黑袍，白皮膚變成黑皮膚，種種變化不一而足。這種逆轉作用使濕壁畫變成類似本身的

負像。

因而，濕壁畫家若想用石青或銅綠之類鮮亮色料，就會選在「因托納可」乾後塗上。但這種方法有個大問題。充當固著劑的膠（用動物的皮、骨、蹄等熬製而成）和樹膠，固著力不如堅硬無比的「因托納可」，因此用乾壁畫法畫上的顏料總是第一個剝損。瓦薩里曾提醒世人這項技法的風險，指出「顏色因那潤飾而變暗，不久即轉黑。因此，那些有志於在壁上作畫者，不妨大膽去畫濕壁畫，而不要用乾壁畫法潤飾，因為這本身既不可取，且有損畫面的生動。」[4]

至米開朗基羅時代，凡是想展現高超技藝，並測試自己藝術能力者，都必須能做到只以真正的濕壁畫法作畫，即不以乾壁畫法作畫任何添筆潤色。贊助者常要求承製藝術家，繪製較耐久的真正濕壁畫。例如托爾納博尼與吉蘭達約的委製合約裡言明，新聖母馬利亞教堂的濕壁畫應完全以真正濕壁畫法完成，而吉蘭達約工作室以高超技法實現了這項要求。[5] 米開朗基羅的工作團隊裡，雖有一些畫家在吉蘭達約門下學過這項高超技藝，他和助手群繪製「大洪水」時，仍用了不少乾壁畫筆法。[6] 處理過壁紙的人都知道，霉往往長在裸露易受潮的黏接劑處，西斯汀禮拜堂這支畫家團隊苦惱的也是同樣問題。霉必須立刻清除，否則會像鹽份一樣毀了濕壁畫。桑迦洛適時施以援手，指導米開朗基羅如何清除發霉，然後命令這位藝術家繼續工作。[7] 米開朗基羅要擺脫在羅馬的合約義務，並不容易。

起霜、發霉的插曲或許讓米開朗基羅對助手群心生不滿。傳說他不滿意他們的工作表現，開工不久就把他們都辭掉，然後一肩挑下所有工作。這傳說其實與史實不合，始作俑者大體上就

是替他寫傳的友人瓦薩里。瓦薩里記述道，有一天，助手群前來上工，米開朗基羅突然鎖上禮拜堂門，不讓他們進來。瓦薩里寫道，「他們覺得這玩笑未免開得太過火，於是摸摸鼻子，很沒面子的回佛羅倫斯。」[8]然後，套句孔迪維的說法，米開朗基羅繼續繪飾頂棚，「沒有任何幫助，甚至連替他磨碎顏料的人都沒有。」[9]

這則故事，就像聲稱米開朗基羅仰躺著繪拱頂的故事一樣吸引人，也一樣牽強不可信。瓦薩里所描述的這件事不可能發生，更何況在這初期階段，米開朗基羅需要各種援助和專業人才。格拉納奇雇用他們時，雙方已有非正式協議，即米開朗基羅覺得不需要他們時，就會予以辭退。時機到了，就會有一群較不知名的藝術家取代他們。但他們之離開羅馬，完全不如瓦薩里所說的那麼戲劇性，那麼不光彩，最重要的證據在於他們之中大部分人於離開後，仍與米開朗基羅保持了多年的友好關係。

不過，確實有個助手很不光彩離開羅馬，那人就是一月底前往佛羅倫斯就沒再回來的雅各布・德爾・泰德斯科。他的離去，米開朗基羅不覺難過。「他犯的錯不計其數，我對他的不滿罄竹難書，」米開朗基羅在寫給父親魯多維科的信中如此恨恨說道，並提醒父親泰德斯科若說他什麼壞話，絕不要聽信[11]。他擔心這個滿腹牢騷的助手，會像幾年前的拉波、洛蒂一樣，在佛羅倫斯詆毀他的名聲。這兩名金匠在波隆納遭米開朗基羅開除後，就直奔魯多維科那兒數落他的不是，導致他挨了父親一頓罵。這一次，米開朗基羅先發制人，告訴父親「隨他怎麼說，別聽他

的」，免得泰德斯科拿一類似的謊言破壞他名聲。

泰德斯科犯的無數錯之一，就是抱怨聖卡帖利娜教堂後面這間工作室生活條件很差。泰德斯科在波隆納時就抱怨過同樣的問題，但這次米開朗基羅對他毫不諒解。這位助手的問題似乎就在他的性格和永不滿於現狀的米開朗基羅太像。

泰德斯科抱怨馬生活條件太差，倒也非無的放矢。這群人除了得在腳手架上緊挨著工作，回到魯斯提庫奇廣場附近的工作室，還得在幾乎和米開朗基羅在波隆納住所一樣狹促的空間裡一起吃住。這間工作室瑟縮在高聳城牆下，狹窄的陋巷中，毗鄰聖安傑洛堡沼澤般的護城河，四周住著在聖彼得大教堂、觀景庭院工作的大批石匠與木匠，無法提供居住者舒適或安寧的生活環境。而秋冬兩季期間，隨時可能演變成活生生大洪水的豪大雨，也無助於紓解他們抑鬱的心情。

工作室裡的生活無疑有歡樂快活的時候，但落實到物質層面，想必是寒酸、刻苦而談不上舒適。米開朗基羅大有理由自認博納羅蒂家族是王公之後，但他本人的生活一點也不闊綽，而是正好相反。他曾向忠心的徒弟孔迪維頗為自豪說道，「孔迪維，不管本來可能多麼富有，我一直過得像個窮人。」12 例如他吃東西不講究，飲食是「為了填飽肚子而非為了享樂」13，常常只以一塊麵包和一些葡萄酒果腹。有時邊工作邊以粗礪的食物果腹，例如邊素描或作畫，邊啃麵包皮。

米開朗基羅除了生活儉省，他的個人衛生——或者說根本不講究個人衛生，更叫人吃驚。喬維奧在替他所寫的傳記裡寫道，「他天性粗野鄙俗，因而生活習慣邋遢透頂，也因此沒有人投他門下跟他習藝。」14 米開朗基羅這項習性，無疑是謹遵自父親教誨。「千萬別洗澡，」魯多維科

如此告誡他兒子。「擦洗可以，但別洗澡。[15]」就連孔迪維都不得不在目睹以下情景後，承認米開朗基羅有些生活習慣叫人作嘔：他「睡覺時往往就穿著他那八百年沒脫過的衣服和靴子……有時候因為穿了太久，脫靴時皮膚就像蛇褪皮一樣，跟著靴皮一起脫落。[16]」儘管當時人頂多一個星期才到公共澡堂洗一次澡、換衣服，這種景象還是叫人難以忍受。

但更糟糕的或許應是米開朗基羅孤僻不愛與人來往的習性。他有能力交到志同道合的朋友，這是毋庸置疑。他那群佛羅倫斯助手之所以會來羅馬，正因為與他有長久的交情。但米開朗基羅常不愛與人交往，因為他天性孤僻而憂鬱。孔迪維坦承，米開朗基羅年輕時，就以「不愛群居」這種「古怪而匪夷所思」的性格著稱[17]。據瓦薩里的說法，這種孤僻並非傲慢或厭惡人世的表現，毋寧是創作偉大藝術作品的必要先決條件，因為他認為藝術家都應「逃避社會」，以專心投身於個人事業[18]。

這有益於米開朗基羅的藝術創作，卻有害於他的個人關係。他的友人姜諾蒂說，有次邀米開朗基羅來家中作客，結果遭他回絕。米開朗基羅希望朋友別為難他，但姜諾蒂堅持要他出席，並說米開朗基羅參加一場晚宴，讓歡樂氣氛稍稍紓解一下俗務塵慮，又有何妨。米開朗基羅仍不為所動，心裡很不高興想著這世界既充滿苦痛，又何必去尋歡作樂[19]。還有一次，他竟接受了朋友的宴會邀請，「原因是憂鬱，或者更確切的說，是悲傷，暫時離開了我。[20]」然後他訝然發現，他竟真的可以樂在其中。

天佑米開朗基羅，泰德斯科離開時，他已添了另一名助手。這人想當然耳與泰德斯科大不相

同。一五〇八年秋末，外號「靛藍」，現年三十二歲的畫家托爾尼，加入這支團隊。「靛藍」也出身吉蘭達約門下，雖無赫赫名聲，但能力出色，和格拉納奇、布賈迪尼一樣健談、爽朗，與米開朗基羅相知已有十餘年，米開朗基羅自然樂於採用。事實上，「靛藍」是米開朗基羅的知交之一。瓦薩里寫道，「再沒有人比這個人更能讓他高興或與他合得來了」[21]。

走了脾氣壞、讓人頭痛的泰德斯科，換上開朗詼諧的托爾尼，想必是米開朗基羅所樂見。「靛藍」儘管易於相處，但就西斯汀禮拜堂繪飾案而言，並不是理想人選。十年前他首次來羅馬，跟著品圖里其奧一起繪製了令尤利烏斯大為感冒的博爾賈居所濕壁畫。但最近，他的作品少得可憐。瓦薩里寫道，「托爾尼在羅馬工作多年，或者更確切的說，在羅馬居住多年，很少工作。[22]」即使是不愛工作的格拉納奇看來，「靛藍」也是好逸惡勞透頂的傢伙，「若非不得已」，絕不工作[23]。「靛藍」本人宣稱，只有工作，沒有玩樂，絕不是基督徒該過的生活。

在工作室或腳手架上，特別是在工作如此不順利的當頭，這種人生觀或許有助紓解緊繃的心情，但就一個即將幫米開朗基羅繪製一〇八〇平方公尺頂棚濕壁畫的人而言，這似乎不是恰當的行事準則；更何況米開朗基羅所面對的贊助者，是像尤利烏斯這樣壞脾氣而嚴苛的人。

第十二章 剝瑪爾緒阿斯的皮

如果說米開朗基羅是個邊遠而有時憂鬱、孤僻的人，拉斐爾則正好相反，是有教養人士的絕佳典範。當時人無不豎起大拇指稱讚他彬彬有禮、性情溫和，並且為人寬厚。就連以惡意誹謗他人名聲而著稱的詩人暨劇作家阿雷提諾，也找不出壞字眼來批評他。他寫道，拉斐爾生活「闊綽不像一般老百姓，凡是有需要的文科學生，他都不吝給予精神和金錢上的濟助。[1]」教皇副文書之一的卡爾卡尼尼則盛讚拉斐爾雖有過人天賦，卻「一點也不高傲；事實上，他為人和善有禮，不排斥任何建議，也樂於聆聽他人意見。[2]」

與拉斐爾無直接認識的瓦薩里也稱讚拉斐爾品格高尚無瑕。他說在拉斐爾出現之前，大部分藝術家顯得「有些粗俗、甚至野蠻」（米開朗基羅無疑也在他此一評價之列）[3]。瓦薩里將拉斐爾和藹有禮的特質，歸因於他是由母親馬姬雅·洽爾里一手奶大，而未送到鄉下由奶媽帶大。瓦薩里認為，若是由奶媽帶大，他很可能「在農民或一般人家裡」，耳濡目染到的「較不文雅、甚至粗俗的生活方式和習性。[4]」拉斐爾在母親親自哺育下，發展出聖人般的高潔性格，據說連動物都樂於與他親近（不由得讓人想起來自文布里亞山區，同樣聖潔的人物：阿西西的聖方濟，據

說鳥獸也愛與他為伍）。除了性格討人喜歡，相貌俊美更為拉斐爾增添魅力。修長頸子、橢圓的臉、大大眼睛，還有橄欖色皮膚，俊秀非常，讓扁鼻、招風耳的米開朗基羅相形之下更顯望塵莫及[5]。

米開朗基羅正努力解決「大洪水」問題時，拉斐爾也開始其在梵蒂岡教皇住所的繪飾工作。這兩人應聘與他合作的既不是佩魯吉諾，也不是品圖里其奧（兩者都曾是他師父），而是巴齊。這兩人搭檔實在叫人大出意外，因為巴齊這個人比米開朗基羅還更「古怪而匪夷所思」。他的濕壁畫製作經驗豐富，才剛在西耶納附近的橄欖園山修道院花了五年時間，完成以聖本篤生平為題的大型組畫。他還是齊吉這個有錢的銀行業家族最欣賞的藝術家。但比起畫作，他不合流俗的怪異行徑更為人所知。他最古怪的行為無疑就是在家裡養了多種動物，包括獾、松鼠、猴子、母矮腳雞，以及他會教其講話的渡鴉。他還一身奇裝異服，例如凸花紋緊身上衣、項鍊、色彩濃豔的帽子，以及瓦薩里所大為不屑，「只有小丑和江湖郎中才會穿戴的類似飾物」[6]。

巴齊小丑般的怪誕打扮，讓橄欖園修道院的僧侶看得目瞪口呆，因而替他取了外號「瘋子」。修道院以外，他則以「索多瑪」之名而為人所知。「索多瑪」意為「雞姦者」，據瓦薩里的說法，「他身邊總有男孩子和臉上白淨的小伙子為伴，而且對他們的愛有失禮俗」[7]，因此而有這個外號。若考慮到文藝復興時期一般畫家的性傾向，為何獨獨巴齊有這外號，就有點令人費解。在羅馬，雞姦者得受火刑處死，索多瑪既然有個公然帶有雞姦者意涵的外號，卻不只活得好好的，還功成名就，箇中原因為何，實在叫人費疑猜。無論如何，他不僅不排斥，還樂於使用這個外號，

「以三行詩節隔句押韻法撰寫以它為題的詩歌，並和著魯特琴音，流暢唱出這些詩歌。[8]」

拉斐爾、索多瑪受命繪飾的那間房間，距尤利烏斯寢室只有幾步之遙。這間房間曾充作教皇法庭（Signatura Graziae et Iustitiae）所在，因而在十六世紀下半葉有了「署名室」的稱呼。但尤利烏斯當時打算用來作為私人藏書室[9]。他不是愛讀書之人，卻費心蒐羅了兩百二十卷的可觀書籍，並以這些珍藏關成名頭頗為顯赫的伊尤利亞圖書館。這些書籍由博學的人文主義學者因吉拉米保管，他也是藏書更豐富許多的梵蒂岡圖書館館長[10]。

圖書館的裝飾風格，自中世紀起就一直依標準格式。拉斐爾應已從當時的多個圖書館，包括烏爾比諾公爵費德里戈·達·蒙帖費爾特羅的圖書館，熟悉此類裝飾的布局。圖書館的牆或天花板上，飾上四個寓言中的女性人物，以分別代表圖書分類的四大主題，即神學、哲學、法學、醫學。畫家通常還會加上在各特定領域卓然有成的男女人物肖像。署名室的裝飾構圖謹遵這項傳統，但詩學取代了醫學，而這無疑因為尤利烏斯偏愛詩人甚於醫生。每面牆上各繪一幅場景闡述一個主題，牆上方的拱頂上，則對應四主題，畫上四名女神，女神畫在圓形或方形框裡。這種幾何形外框構圖，正是尤利烏斯原屬意在西斯禮拜堂頂棚上呈現的構圖，後來摒棄未用，卻在此得到實現[11]。繪飾時，書籍裝箱，成排堆放在地板上。

這個構圖在拉斐爾抵達羅馬前就已定案，拉斐爾加入繪飾行列前，索多瑪已開始在拱頂作畫。瓦薩里在索多瑪的傳記裡說，這位怪人藝術家花太多心思在養動物上，延宕了拱頂工作進度，教皇不滿，才找來拉斐爾。但署名室繪飾工程初期的分工情形，就和西斯汀禮拜堂初期一樣不詳。

不管是否屬實，拉斐爾開始繪飾署名室頂棚角落的矩形畫，最後完成了這四幅畫中的三幅[12]。這四幅畫每幅均是一〇五公分寬，一二〇公分高，面積不算太大，有經驗的濕壁畫家，用一個「喬納塔」就可畫完。

第一幅完成的是「伊甸園裡的誘惑」。拉斐爾應已從多處他人作品，包括馬索里諾在佛羅倫斯布朗卡奇禮拜堂所繪的作品，熟悉這個題材。在拉斐爾筆下，夏娃拿小果給亞當，蛇則盤繞在智慧樹樹幹上，從粗枝後面探頭看。蛇作女人相，長髮，裸露胸脯（堪稱是不帶鰭而盤捲身子的美人魚），符合中世紀厭惡女人的傳統。

但夏娃這個形象比蛇還有意思。裸像是當時人品評大藝術家高下的標準，而這幅場景正給了拉斐爾機會，在濕壁畫上畫出一對裸像。他筆下的夏娃赤身裸體，只有重點部位靠灌木枝葉遮住，臀部和肩膀分別轉向不同方向，全身重量靠右腳支撐，使左半身拉長，右半身縮短。這種非對稱姿勢，通稱「對應」，為起源於古希臘的人體表現手法，一個世紀前經多納太羅等雕塑家之手而重又勃興。以多納太羅為例，他使人物的臀部軸線、肩膀軸線形成對比，藉此營造出動態幻覺。多納太羅的早期著名作品，佛羅倫斯奧爾珊米凱列教堂外壁龕裡的「聖馬可像」，拉斐爾這時很可能已見過。不過，他的夏娃形象，創作靈感不來自多納太羅，而是來自另一位藝術家的作品。過去四年，這位藝術家的影響力，就像仰之彌高的巨像時時籠罩著他。

一五〇四年拉斐爾搬到佛羅倫斯，以欣賞米開朗基羅和達文西的濕壁畫競技。他們兩人的宏大草圖於新聖母馬利亞教堂一起展出時，拉斐爾和佛羅倫斯每個上進心切的藝術家一樣，將兩幅

草圖都依樣畫了下來。但當時，達文西似乎比米開朗基羅啟發他更多，且他研究達文西風格之仔細，比幾年前他之研究佩魯吉諾風格更甚。他所受的影響顯然不僅來自「昂加利之役」，因為達文西其他素描、畫作的主題，很快也出現在他自己的作品裡。達文西的「聖母子與聖安娜」草圖（一五○一年在佛羅倫斯首度公開展出），教他將人物以金字塔狀布置，藉此平衡構圖，讓成群人物顯得緊湊而井然有序。拉斐爾在佛羅倫斯期間所畫的許多幅聖母子畫作，每一幅均竭盡所能探索此一構圖的不同布局，因而有藝評家稱它們是「根據達文西某一主題所作的種種變化」[13]。

同樣的，從大概繪於一五○四年左右的「蒙娜麗莎」，拉斐爾找到了肖像畫的姿勢典範，而體現在他所繪的一些佛羅倫斯人肖像畫上。肖像畫通常以側面像呈現畫中人，此一手法有可能仿自古代獎章、錢幣上的側面人像。但達文西筆下的喬康達夫人，臉幾乎正對觀者，雙手交疊，背景處詭異的風景以空氣透視法呈現。（空氣透視法是在繪畫時模擬物體在遠處受大氣作用所呈現的顏色變化，藉以引起景深層次錯覺的方法。）這種姿勢的出現其實是一大創新，但因為後來在人像上屢見不鮮，致使今人不識這深遠意義。拉斐爾於一五○六年替馬達蓮娜‧史特羅齊繪肖像時，幾乎全盤照用這姿勢。

約與「蒙娜麗莎」同時，達文西在佛羅倫斯完成了另一件傑作，即佚失已久的「勒達與天鵝」。這件作品於完成後立即送往法國，一百五十年後遭付之一炬，下令燒毀者據推測是路易十四的第二任妻子曼特儂夫人。這位令人敬畏的夫人，以多種倒行逆施的措施（包括大齋節期間禁絕歌劇演出），改革凡爾賽宮廷的道德風氣。達文西這件作品因遭她認為有傷風化，而遭此厄

運。不管是否有傷風化，這件令人只能透過仿作了解的作品是達文西少有的裸像作品之一。裸身的勒達採對應姿勢，雙手放在使勁高舉的天鵝脖子上。

達文西雖然很提防後輩藝術家，特別是米開朗基羅，卻似乎允許拉斐爾一覽他的一些素描，原因可能在於這位年輕藝術家與他的好友布拉曼帖有交情＊。無論如何，拉斐爾總是見到達文西為「勒達與天鵝」所繪的草圖，並素描了下來，後來即根據此作品，確立了署名室中夏娃的姿勢。拉斐爾的夏娃其實並不是原樣照搬達文西之勒達，而是如鏡中影像般左右調其局部後呈現，這是藝術家為免遭人譏破抄襲常用的手法。

署名室頂棚上四幅矩形畫的最後一幅，「阿波羅與瑪爾緒阿斯」，大部分藝術史家同意係出自索多瑪而非拉斐爾之手。這幅畫以音樂競技為題，對一五〇八至〇九年冬的羅馬而言是很適切的題材，而對索多瑪而言，事實證明也是很適合發揮的題材。

瑪爾緒阿斯與阿波羅較量音樂的故事，歷來包括希羅多德、奧維德等多人談過。這場競賽實力懸殊，一方勝算不大，一方擁有無上權力。阿波羅是大神，掌管包括音樂、射術、預言、醫學之內的眾多事物；瑪爾緒阿斯屬於西勒尼（級別較低的森林之神），即長相醜陋、類似薩梯（森林之神）的動物種族，在藝術家筆下，常給畫成長著驢耳朵的樣子。

＊沒有證據顯示拉斐爾和達文西在佛羅倫斯或其他地方見過面，但一五〇二年，達文西身為切薩雷・博爾賈的軍事工程師走訪文布里亞時，兩人或許見過面也不無可能。

根據神話，馬爾緒阿斯揀到雅典娜所發明的笛子。話說雅典娜為模仿蛇髮女怪美杜莎遇害後，另兩名蛇髮女怪淒切的慟哭聲，製作了這支笛子。它的確逼真再現了這悲傷的聲音，但這位愛慕虛榮的女神用它來吹奏曲子時，從水中倒影發現自己長相變醜，憤而將它丟掉。瑪爾緒阿斯有這笛子後很快就成為吹笛高手，於是自信滿滿向阿波羅叫戰，要以笛子挑戰他的絃樂器里拉。瑪爾緒阿斯此舉實在魯莽，因為阿波羅曾以大膽向他挑戰射箭為由，殺了自己孫子歐律托斯。阿波羅同意應戰，但加了可怕的條件，誰輸了誰就任由對方處置。

結果一如預期。在眾繆斯神作裁判下，阿波羅和瑪爾緒阿爾各使出渾身解數，一時仍分不出高下，但阿波羅巧妙倒轉里拉，繼續彈奏，無法如法炮製的瑪爾緒阿斯立即技窮。獲勝的阿波羅隨後履行他應有的權益，將瑪爾緒阿斯吊在松樹上，活活剝皮致死。林中動物為他慘死而嚎哭，淚水化作米安德河支流瑪爾緒阿斯河。笛子隨河水漂流而下，最後為一牧童從水中拾起。牧童頗識時務，將笛子獻給也掌管牛羊的阿波羅。馬爾緒阿斯的皮則成為博物館展示品，據說古時候放在位於土耳其境內的凱萊奈展出。

千百年來，世人賦予這則神話多種詮釋。柏拉圖在《理想國》一書中說，這故事闡述了笛子所激起的陰沉、狂暴的激情，如何為較平靜的阿波羅里拉琴聲所征服。基督教的道德家一樣不同情瑪爾緒阿斯的遭遇，認為這場競賽如同一則寓言，說明了人類的狂妄自大，如何在更高明者面前彈指間灰飛煙滅。

索多瑪這幅畫描繪阿波羅得勝那一刻。阿波羅接受月桂冠，同時向落敗的瑪爾緒阿斯伸出食

指左右搖動，輕蔑地噴噴作聲。馬爾緒阿斯綁在柱子上，阿波羅的一名心腹站在他身旁，手拿著刀子在這位落敗者鼻子下面，急切等著主子的命令，準備一刀割下。

索多瑪畫這幅畫時，赫然發覺上天彷彿跟他開了個大玩笑，與才華洋溢的拉斐爾共事的他，竟就像那位處於劣勢的瑪爾緒阿斯一樣，那份嘲弄，想必是點滴在心頭。在梵蒂岡工作的這些畫家，不僅要和西斯汀禮拜堂的米開朗基羅及其團隊競爭，團隊內彼此之間顯然也在競爭。舉例來說，一文西、米開朗基羅所發現的，贊助者常在他們所聘的濕壁畫團隊裡安排內部競賽。就像達四八〇年代佩魯吉諾和其團隊飾西斯汀禮拜堂牆面時，教皇西克斯圖斯四世決定頒獎給他認為最優秀的藝術家，結果跌破眾人眼鏡，竟由一般認為這裡面最差的科西莫‧羅塞利獲得。

梵蒂岡這場競賽的條件，在某種程度上，比西克斯圖斯所訂定的條件還更無情。索多瑪和其他藝術家一樣，已拿到五十杜卡特的報酬，作為他繪飾這房間的前金[14]。這筆錢約略相當於六個月的工資，因而他想必心知肚明合約期滿後，他大概不會再獲續聘，且深知教皇有意要他和拉斐爾以及其他藝術家一較高下，以便在布拉曼帖所找來的眾藝術家中，找出最勝任各室繪飾工作的濕壁畫家。

索多瑪就和瑪爾緒阿斯一樣，不久就落敗。「阿波羅與瑪爾緒阿斯」是他替梵蒂岡宮所繪的最後一幅畫，因為一五〇九年初他就給拿掉職務，為拉斐爾所取代，原因非常簡單，拉斐爾在構圖和執行上都比他來得出色。索多瑪還常採用乾壁畫法時，這位年紀較輕、較無經驗的藝術家，已展現出色的真正濕壁畫法功力[15]。

遭請出梵蒂岡的不只索多瑪，包括佩魯吉諾、品圖里其奧、小布拉曼帖、魯伊施在內的該團隊其他人，也都失去了承製權，他們半完成的濕壁畫則注定得全部刮掉，以騰出空間讓拉斐爾恣意揮灑。教皇驚嘆於拉斐爾在署名室的表現，於是下令將梵蒂岡各房間的繪飾工作全交給這位來自烏爾比諾的畫家，他與米開朗基羅的對抗因此更為白熱化。

第十三章　真色

佩魯吉諾在和索多瑪等該團隊其他人一樣，遭邊然解除梵蒂岡職務時，創作生涯可能已開始走下坡。但約三十年前，他曾是西斯汀禮拜堂牆面繪飾團隊最傑出的成員。吉蘭達約和波提且利都未在這個禮拜堂完全發揮潛能，佩魯吉諾卻明顯更勝一籌，在該禮拜堂北牆完成一件公認的傑作（十五世紀最出色的濕壁畫之一），「基督交鑰匙給聖彼得」。因而，米開朗基羅深知自己的拱頂濕壁畫完成後，必會有人拿它來和這件傑作品評高下。

「基督交鑰匙給聖彼得」就在「大洪水」正下方九公尺處，屬於西斯汀禮拜堂北牆上以基督生平為題的六幅畫作之一。該畫闡述〈馬太福音〉第十六章第十七至十九節上的事件，基督授予聖彼得獨一無二的祭司之權，使他成為第一任教皇。在佩魯吉諾筆下，基督身著藍袍，將「通往天國的鑰匙」，交給跪受的弟子。兩人和身邊的其他弟子位在文藝復興風格的大廣場中央，廣場邊有座八角形神殿、兩座凱旋拱門，作為整幅畫的背景，所有人、物的呈現完美符合透視法。佩魯吉諾的濕壁畫含有為教皇宣傳的幽微意涵，因而彼得身上的衣著以藍、金黃兩色（羅維雷家族的顏色）呈現，藉此強調此作品的贊助者，教皇西克斯圖斯四世，是彼得衣缽的承繼者之一。

佩魯吉諾的濕壁畫極受推崇，以致完成不久，此畫就帶有神祕意涵。西斯汀禮拜堂是樞機主教舉行祕密會議選出教皇的所在（今日仍是），堂內築有數排木製小房間，使禮拜堂有如一棟宿舍。在小房間內，樞機主教可以吃、睡、密謀策畫。祕密會議舉行前數天，以抽籤方式分派房間，但有些房間被認為較吉利，特別是「基督交鑰匙給聖彼得」下方的那間小房間，原因大概在於該畫的主題[1]。這則迷信或許不是毫無根據，因為一五○三年十月三十一日開始舉行的祕密會議，抽中佩魯吉諾濕壁畫下面房間的正是朱利亞諾・德拉・羅維雷，即該會議後來推選出的教皇尤利烏斯二世。

米開朗基羅每次爬梯子上腳手架，都會爬過佩魯吉諾的傑作，以及吉蘭達約、波提且利、該團隊其他人的作品，這些畫想必有個地方令他印象深刻，即用色的鮮豔。這些濕壁畫用了許多金色和群青色，營造出大片華麗、甚至華麗得有些俗氣的色彩。據說西克斯圖斯四世驚嘆於羅塞利使用這些顏料營造出的效果，而下令其他藝術家如法炮製，以營造出輝煌的效果。

據瓦薩里的說法，米開朗基羅決心要向世人證明，「那些在他之前在那兒（即西斯汀禮拜堂）作畫的人，注定要敗在他的努力之下。[2]」他向來鄙視那些作畫時塗抹大片鮮亮色彩之徒，譴責「那些眼中只有濃豔的顏色，注意綠、黃或類似之強烈色彩更甚於展現靈魂與動感之人物的傻瓜。[3]」但他也深知這些傻瓜會拿他的作品和佩魯吉諾與其團隊的作品相提並論，因而他似乎有所妥協，在這禮拜堂的拱頂上用了許多令人炫目的色彩。

在拱肩和弦月壁，即位於禮拜堂諸窗戶上方和周邊而最接近牆壁的拱頂邊緣地區，這種強烈

設色特別顯著。一五〇九年初「大洪水」完成後，米開朗基羅的繪製腳步未往門口回推，因為他顯然仍對在頂棚上較顯眼部位工作有所顧慮。因此，完成中間那幅〈創世記〉紀事場景後，他反倒著手畫兩側的部分，而這也成為他往後繪飾西斯汀頂棚的習慣[4]。

米開朗基羅打算以基督列祖的肖像，即《新約聖經》開頭幾節所列、作為亞伯拉罕後代而為基督先祖的諸位人物，裝飾拱肩和弦月壁。每個畫域裡將各畫上數個人物，裡面有男有女，有大人有小孩，構成一系列家族群像，並於弦月壁的姓名牌上標出各人的身分。這些肖像最後將出現在窗間壁面上方幾吋之處，窗間壁上則已有佩魯吉諾和其團隊，以極盡華麗鮮豔的色彩所繪的三十二位教皇肖像濕壁畫（其中有位教皇身穿帶有橙色圓點花紋的袍服）。米開朗基羅打算以同樣鮮亮的服飾，為基督列祖打扮。為不讓自己作品相形失色於前代畫家，他需要頂級顏料。

藝術家的高下無疑取決於所用的顏料。當時最好、最有名的顏料，有些來自威尼斯。從東方市場載著朱砂、群青之類外國原料返航的船隻，第一泊靠的港口就是威尼斯。畫家有時和贊助者商定，親自跑一趟威尼斯，以購得所需的顏料。品圖里其奧承製皮科洛米尼圖書館濕壁畫的合約裡，言明撥出兩百杜卡特金幣作為這方面的開銷[5]。到威尼斯雖得費些旅費，但由於到該地購買顏料，少掉中間的運送、物流成本，價格較便宜，也就抵銷了旅費開銷。

但米開朗基羅一般來講選擇從佛羅倫斯購買顏料。他是無可救藥的完美主義者，自然對顏料品質頗為挑剔。有次他寄錢託父親買一盎斯的胭脂蟲紅，言明「務必是佛羅倫斯所能買到的最好

顏料。如果買不到最好的顏料，寧可不買。[6]」這種品質控管確有必要，因為許多昂貴顏料摻了廉價品。當時人建議欲購買朱紅（用朱砂製成的顏料）者，要買塊狀，而不要買粉狀，因為粉狀朱紅裡常摻了廉價替代品鉛丹。

米開朗基羅會選擇從故鄉而非威尼斯進顏料，並不叫人奇怪，因為他在威尼斯沒什麼熟人。佛羅倫斯有約四十間畫家工作室[7]，以及許多修道院、藥房供應這些工作室顏料。最著名的顏料製造商，當然非耶穌修會修士莫屬。但要買顏料不必然就非得親自跑一趟牆邊聖朱斯托修道院不可。佛羅倫斯的畫家屬於藥房與醫師同業公會的成員。將藝術家納入這公會的理由在於，藥房販售許多顏料與固著劑的原料，而這些原料有許多同時充作藥物使用。舉例來說，黃者膠為治療咳嗽、嗓音粗啞、眼皮腫痛的處方藥，卻也是畫家廣泛用來使顏料均勻消散於液體中的材料。茜草根除可製胭脂蟲紅，還是當時人大力提倡的坐骨神經痛治療藥。顏料與藥物的共通現象，曾在帕杜亞藝術家瓦拉托里身上引發一件趣事。話說有次他邊接受醫生護理、邊畫濕壁畫。服完藥劑準備上工時，他聞了一下藥液味道，突然將畫筆浸入藥罐中，然後拿起沾了藥液的畫筆在牆上大塗特塗（對濕壁畫和他本身健康顯然都無害）[8]。

顏料製造為棘手而極專業化的行業。例如，米開朗基羅在「大洪水」裡用來替天空、洪水著色，屬於耶穌修會修士所製顏料之一的蘇麻離青，是用含鈷的玻璃粉製成。蘇麻離青製造困難、甚至危險，因為鈷既具有腐蝕性，且含有帶毒的砷（砷毒性很強，因而過去也用做殺蟲劑）。但以彩繪玻璃聞名全歐的耶穌修會修士，處理鈷很拿手。他們將鈷礦放進爐內烘烤（蘇麻離青原文

smaltino 意為「熔煉」，因此得名），然後因此形成的氧化鈷加進融熔的玻璃裡。替玻璃上色後，修士將玻璃壓碎，以製造顏料。以蘇麻離青上色的作品，若以顯微鏡觀察其橫斷面，可以看到這些玻璃粉末。即使是低倍率顯微鏡，也可看到玻璃碎片和小氣泡。

藝術家買進的蘇麻離青等顏料未經精煉，必須在畫室裡經過特別配製，才能加進「因托納朗基羅來說，還需要助手群的建議和專業。他和其大部分助手一樣，曾在吉蘭達約門下學過這門技術。但西斯汀頂棚所需的顏料，有許多他已將近二十年沒碰，必得藉助格拉納奇之類人士的經驗。

配製工作因顏料種類而異。有些顏料得磨成細粉，有些製成較粗的顆粒，有些則得加熱，以醋分解，或不斷沖洗、過濾。顏料的色調，一如咖啡的口味，取決於磨細的程度，因此確保一致的研磨程度至關緊要。例如，蘇麻離青若是粗磨，顏色是深藍，若細磨，顏色是淡藍。此外，蘇麻離青若只到粗磨程度，就必須在灰泥仍濕而有黏性時就加入。因此，蘇麻離青總是第一個上的顏色，但幾小時後可再塗一層以加深顏色。這類技巧攸關濕壁畫的成敗。米開朗基羅最近一次執筆作畫（「聖家族」）未用到蘇麻離青，因此一旦真要配製這顏料，勢必非得大大仰仗助手不可。

西斯汀頂棚上所用的其他顏料，大部分較容易配製[9]。許多顏料是用黏土和其他泥土調製而成，而這些土全從義大利多個地方挖來。托斯卡尼在這方面特別豐富。一三九〇年代琴尼尼為畫家所寫的《藝人手冊》，就提到該地土壤的多種顏色。琴尼尼小時候，父親帶他到西耶納附近埃

爾薩河谷的某個小山山腳。後來他寫道，在那兒「我用鏟子刮峭壁，看到多種不同顏色的土層，有赭色、深綠和淺綠、藍色和白色……在這裡，還有一層黑色的。這些顏色出現在土裡的方式，就和男女臉上出現皺紋的方式一樣。[10]」

歷代的顏料製造者都知道哪裡可找到這些黏土，以及接下來如何將黏土製成顏料。西耶納附近丘陵出產富鐵的黏土，名叫西耶納土，可製作褐中帶黃的顏料。這種黏土放進火爐加熱後，產生褐中帶點紅的顏料，名叫鍛黃土。色澤較深的富錳棕土，用富含二氧化錳的土製成；紅赭石則是用另一種從托斯卡尼山區挖出的紅土製成。聖約翰白為佛羅倫斯本地生產的白色顏料，因該城的主保聖人而得名。這種顏料係將生石灰熟化後，埋入洞中數星期，直到轉為濃膏狀後，在太陽下曝曬成堅實塊狀而成。

其他顏料來自更遠的地方。綠土（terra verte）以綠中帶灰的海綠石（glauconite）製成，海綠石採自佛羅倫斯北方一百六十公里處的威洛納附近。群青的原料來自更遙遠許多的地方。誠如其義大利原文 azzurro oltramarino（「海那邊的藍」）所示，群青是來自海另一頭的藍色顏料，海另一頭指的就是天青石的產地阿富汗。耶穌修會修士製作這種昂貴顏料的方式，係先將這糊狀物混頭在銅鉢裡磨成粉，再混入蠟、樹脂、油，然後放入陶罐融成糊狀物。接著用亞麻包住這糊狀混合物，放入盛有溫鹼液的容器裡，如麵團般揉捏。鹼液一旦飽含顏色，將鹼液倒入第二個碗裡，接著再將新的鹼液倒入放有這麵團狀物的容器裡，待鹼液飽含藍色，將鹼液再倒入第二個碗裡，如此重複做，直到這軟塊再無法使鹼液顯色為止。最後，將各碗裡的鹼液倒掉，留下藍色殘餘物。

這套工法可生產出數個層次的群青。第一次捏揉產生的粒子最大、最藍，接下來所蒐集到的粒子，品質愈來愈差。米開朗基羅向佛朗切斯科索取「一些高品質天藍色顏料」時，要的很可能就是來自第一次捏揉的藍顏料。若是如此，價錢想必不低。群青每盎斯值八杜卡特，價值幾和黃金一樣，是次藍顏料石青（azurite）的三十倍，相當於佛羅倫斯一間大工作室半年多的租金[11]。

因為群青非常昂貴，佩魯吉諾替牆邊聖朱斯托修道院迴廊繪飾濕壁畫時，院長堅持只要用到該顏料他就要在場監看，以防佩魯吉諾順手牽羊。佩魯吉諾是個老實人，但院長大有理由保護他的群青，因為無恥藝術家會拿石青代替群青，賺取中間的差價。佛羅倫斯、西耶納及佩魯賈三地的同業公會，均嚴禁這種詐欺行為。

當時群青幾乎都以乾壁畫法加上去，亦即在「因托納可」乾後，藉助固著劑塗上去。但在這之前，也不乏在真正濕壁畫上塗群青的例子，吉蘭達約在托爾納博尼禮拜堂的繪飾作品就是最著名的例子。米開朗基羅挑上這群佛倫斯助手的原因之一，可能就在他們出身吉蘭達約門下，學過如何在真正濕壁畫上敷設群青之類鮮亮顏料。不過，他在這拱頂上，使用群青似乎不多[12]。經濟考量無疑是原因之一，因為後來他向孔迪維得意說道，西斯汀禮拜堂的顏料開銷，他只花了二十或二十五杜卡特[13]（這筆錢只能勉強買到三盎斯群青，更別提買其他顏料）。其他傳統上以乾壁畫法添上的礦物基顏料（石青、朱砂、石綠），他即使有用，也用得不多。解決了「大洪水」的發霉問題後，他和其助手群主要以較不易壞、但也較困難的真正濕壁畫法作畫，不過偶爾也用乾壁畫法添上幾筆[14]。值得注意的是，基督列祖像將幾乎全以真正濕壁畫法畫成。

位於「大洪水」兩邊，突出於窗戶之上的拱肩，面積雖小，卻不容易作畫。米開朗基羅必須在這兩片拱狀的三角形壁上，表現他所擬畫的人物[15]。不過工作似乎進展頗速。「大洪水」花掉一個多月，這兩面拱肩卻各只花了八天就完成繪飾[16]。米開朗基羅和其團隊先畫位於北側的拱肩，並以穿插運用針刺謄繪法和尖筆刻痕法的方式，將草圖謄繪上去。輪到姓名牌上寫著「約西亞・耶哥尼雅・撒拉鐵」[17]的南側拱肩時，米開朗基羅顯然更有自信，以針刺謄繪法轉描各人物頭部後，就棄草圖不用，在灰泥上逕自上色，畫了起來。想想當初畫「大洪水」時因為出了差錯，導致得打掉灰泥，重新再來，這次不轉描就直接畫起來，不可謂不大膽。不過，這招似乎頗管用，因為順利完成，既不用重畫，也不需用乾壁畫法添筆。這面拱肩呈現三個人垂頭彎腰坐在地上，畫面不大，又位在頂棚上不顯眼的地方，卻標誌著一個重要階段的邁入。經過數個月工作，米開朗基羅似乎終於摸到了竅門。

這兩面畫完成後，米開朗基羅走下腳手架幾步，準備繪飾弦月壁。他在西斯汀的作畫習慣，每次以中央的〈創世記〉場景為起點，接著繪飾兩邊拱肩，最後完成兩邊的弦月壁，而完成一條橫向畫帶。如此依法炮製，逐條完成所有橫向畫帶。他發現弦月壁比上方四・五或六公尺處的拱頂，要容易作畫許多。拱頂繪飾時人不得不往後仰，畫筆必須舉到頭上方，但弦月壁不同，作畫面是垂直、平坦的壁面。弦月壁作畫實在容易，因此他再度採用先前的罕見作法，完全不靠草圖，在灰泥壁上逕自畫了起來。

不需要花時間在工作室裡畫草圖，不用將草圖轉描到壁上，米開朗基羅工作速度快了許多。

第一面弦月壁只花三天就畫好，第一個「喬納塔」完成方形金邊姓名牌；第二個完成窗戶左邊的人物；第三個完成右邊的人物。這面弦月壁上的人物各有二‧一公尺高，由此看來，米開朗基羅可說是進展神速，比起濕壁畫界的快手也不遜色。姓名牌由助手藉尺和線製成，所有人像則無疑由米開朗基羅親手繪成。

由於心急，有時灰泥還太濕，米開朗基羅就開始在上面作畫。畫筆擦過壁面，把濕壁畫賴以在其上作畫的脆弱薄膜也劃破。用松鼠或白鼬毛做成的畫筆無法承受「因托納可」裡石灰的腐蝕，因此他幾乎只用豬鬃做的畫筆。有時畫得太快太順，筆上的豬鬃還給留在灰泥裡。

畫弦月壁時，米開朗基羅先參考早先完成的小素描，以細筆蘸深色顏料，在「因托納可」上勾勒出列祖輪廓。接著改用較粗的筆，蘸上名叫「莫雷羅內」的顏料，畫出列祖周遭的背景。莫雷羅內學名「倍半氧化鐵」，顏色粉紅中帶點紫，係以硫酸混合明礬，放入爐中加熱，直到轉為淡紫色為止而製成。煉金術士很熟悉這種東西，稱它是 caput mortuum（「渣滓」），因留在燒杯底部的殘餘物而得名。

完成背景後，米開朗基羅回頭處理人物，設色賦予他們血肉，先畫暗部，再畫中間色調，最後處理最亮處。濕壁畫家習藝時，師父通常教他們要讓畫筆飽蘸顏料，然後用拇指、食指緊捏筆毛，招除多餘的水。但米開朗基羅畫弦月壁時，筆毛很濕，上色時塗層薄而多水，以致有些地方呈現出類似水彩畫的半透明效果。

鮮黃、鮮粉紅、鮮紫紅、鮮紅、鮮橙以及鮮綠，米開朗基羅繪飾拱肩和弦月壁時，以濕壁畫

領域這些最鮮亮的顏色作畫，顏色間的搭配極為出色，有些部位因此呈現類似閃色綢的效果。舉例來說，「大洪水」下方的某面拱肩，描繪一名橙髮婦女坐在年老丈夫旁邊，婦女身穿亮眼的粉紅兼橙色衣服，男人則是一身鮮紅袍服。這些絢麗色彩直到最近才重見天日。經過五百年蠟燭、油燈煙薰，畫表面積了數層油垢，加上歷來無數次不當修復，整片濕壁畫給塗上厚厚數層的膠和亞麻籽油清漆，拱肩和弦月壁變得暗淡而汙穢不堪。二十世紀最偉大的米開朗基羅研究者，匈牙利裔的德托爾內，因此稱它們是「幽暗與死亡的蒼穹」[18]。直到一九八〇年代，梵蒂岡找來更專業的文物保護人士，除掉濕壁畫表面層層汙垢，米開朗基羅所敷設的顏色，才得以本來面目示人。

以如此執著於自己家世的米開朗基羅來說，決定畫基督的列祖列宗，或許不足為奇。但在當時的西方藝壇，基督列祖並非常見的主題。在這之前，喬托已在帕杜亞的史科洛維尼禮拜堂拱頂上，畫了數條同主題的濕壁畫飾帶，法國數座哥德式大教堂的正門立面上，也有同主題的裝飾。

不過，比起先知或使徒等《聖經》上其他人物，基督列祖一直比較不受青睞。此外，米開朗基羅還選擇以別出心裁的方式，即文學或藝術上都前所未有的方式，刻畫這不尋常的題材。在這之前，救世主耶穌的先祖向來是以頭戴王冠、手持節杖的王者形象呈現。耶穌先祖起於亞伯拉罕，終於約瑟，中間包括了大衛、索羅門等以色列、猶大兩國國王，家族顯赫，以王者形象呈現的確適當。喬托甚至替他們頭上加上光輪。但米開朗基羅打算以平凡許多的形象呈現。

這種特有的詮釋手法，可見於米開朗基羅所繪的首批列祖像之一。約西亞是《舊約聖經》裡

最偉大的英雄人物之一，故事見於〈列王紀下〉。這位猶太國王厲行多項改革，包括開除崇拜偶像的祭司、燒毀他們的偶像、終止以兒童獻祭的儀式、禁絕靈媒和男巫，以及拆掉一群男妓用以崇拜邪教的房子。在位三十一年，一生多采多姿，最後在與埃及人的小戰鬥時中箭傷重不治，英勇死在戰場上。《聖經》上寫道，「在約西亞以前，沒有王像他⋯⋯在他以後，也沒有哪個王像他。」（〈列王紀下〉第二十三章第二十五節）

米開朗基羅以設計、雕塑男性英雄人物而著稱。但他描繪約西亞時，這位大舉迫害男巫、偶像崇拜者、男妓的國王，完全不見其令人敬畏的形象。弦月壁上呈現的似乎是家庭小口角的場景，丈夫努力想制服在他腿上吵鬧的小孩，憤怒而又無奈的望著妻子，而妻子則抱著扭動不安的另一名小孩，生氣轉過身去不理他。在這弦月壁上面的拱肩上，則描繪一名妻子抱著小嬰兒坐在地上，丈夫懶散坐在她身旁，閉目垂頭。他們那有氣無力的裸像大異其趣。米開朗基羅在腳手架上運筆疾揮，一、兩天就畫成拱肩、弦月壁上的一位人物，大開大闔的從容自信，也與這些人像的呆滯大相逕庭。

米開朗基羅後來畫基督列祖的其他人物，手法類似，最後共畫了九十一人，而在整排窗戶上方形成豐富多彩的飾帶。他為此準備的草圖裡，到處是垂著頭、手腳頹然落下、無精打采或坐或靠的人物，姿勢一點也不像是「米開朗基羅風格」。其中許多人做著單調的日常瑣事，例如梳頭髮、纏紗、剪布、入睡、照顧小孩或照鏡子。由於這些動作，基督列祖像幾乎可以說是米開基

羅一生絕無僅有的異類作品，因為日常生活形象在他作品裡極為少見。列祖像值得注意之處還不僅止於此。他所畫的這九十一位神情呆滯、消極的人物裡，有二十五位是女性，這在歷來所繪的基督列祖像裡，除了聖母馬利亞這位基督最親的直系女性親人，幾乎是前所未聞，前所未見＊。

在這些世俗場景裡納入女性人物，有助於米開朗基羅將列祖像轉化為數十個家族群像。由於父、母、子的布局，他筆下的人物其實較類似聖家族，而較不似前人所繪的列祖像。數年後，提香甚至以「約西亞‧耶哥尼雅‧撒拉鐵」中的某些人物，作為詮釋聖家族題材的範本，而在約一五一二年繪成「逃往埃及途中的歇腳」[19]。

「聖家族」是較新的藝術題材，從聖母子畫像發展而來，往往強調「道成肉身」（與上帝同在的基督透過童貞女馬利亞而取肉身成人）裡的凡人與家庭層面，而以自然寫實的手法呈現約瑟、馬利亞為特色。畫中的他們表現出尋常生活姿態，令觀者備覺親切。拉斐爾在佛羅倫斯畫了數幅聖母子，其中為卡尼賈尼所繪的那幅，慈詳的約瑟倚著拐杖，望著坐在地上休息的聖母和聖伊莉莎白，她們兩人的兒子則在草地上嬉戲。米開朗基羅的「聖家族」，繪於約一五〇四年，描繪馬利亞坐在地上，大腿上放了本書，白鬍子約瑟將小孩基督抱到她手上。

聖家族畫像常是私人委製品，作為委製者家中祈禱之物。它們掛在家中或先祖禮拜堂裡，作用在於藉畫中夫婦和親子間的親愛和睦，作為家人的榜樣，以塑造、強化家族認同[20]。米開朗基羅的「聖家族」也不例外。該畫係多尼娶進馬達蓮娜‧史特羅齊時請米開朗基羅繪製，為這對新人提供了天倫和樂的家庭生活典範，作為他們攜手共度未來時互勉的榜樣[21]。

幾年後，米開朗基羅畫出了與此大不相同的家居生活場景。西斯汀禮拜堂的拱肩和弦月壁上，一對對陷入爭執而疲累不堪的夫婦，比起聖家族體裁作品裡　貫慈愛的約瑟、一貫怡然自得的聖母，呈現的是更不和諧、更不幸的婚姻生活面貌。米開朗基羅的列祖像未呈現和樂的家居生活作為家庭倫理的榜樣，反倒表現出多種較不為人所樂見的情緒，例如憤怒、無聊、極盡的無精打采。這些少了生命衝勁而陷入口角的人物，誠如某藝術史家所說的，生動刻劃了「不幸的家庭生活」[22]，因而不由得讓人懷疑，他們是否和米開朗基羅本人不和樂的家庭所帶給他的不滿、挫折有關。他或許和父親、兄弟往來密切，但博納羅蒂家族仍是爭吵頻頻、分裂對立、叫人煩心，而且索求、抱怨不斷。思索拱肩、弦月壁的構圖時，正有嬌嬌官司和兄弟不成材之類家庭問題煩惱著他，因而米開朗基羅似乎將某精神分析學家所謂的「對自己先祖混亂而矛盾的情感」[23]，畫進了濕壁畫裡，而將基督的家族畫成和自己家族一樣的不幸、充滿爭執對立。

*

《聖經》所列的四十位基督先祖裡，共有五位女性，除了聖母馬利亞，還有他瑪、拔示巴、拉赫、路得。但米開朗基羅並未將她們的名字刻在姓名牌上。

第十四章 錫安的民哪，應當大大喜樂

一五〇九年五月十四日，威尼斯軍隊於北義大利的阿尼亞德羅遭法軍擊敗。一萬五千多名士兵不是被俘就是被殺，威尼斯最高階指揮官達爾維亞諾也成了俘虜（一五一三年獲釋）。對威尼斯共和國而言，這是場重大挫敗，也是自四五二年進軍羅馬的匈奴王阿提拉沿途劫掠義大利城鎮以來，威尼斯在陸上的第一場敗戰。而這一次，情勢顯示，另一支跨越阿爾卑斯山而來的敵人，似乎也準備要橫掃這半島。

路易十二，當時歐洲最強國的領袖，派兵四萬入侵義大利，一心要收復他所認為的法國失土。他此舉得到教皇的祝福。三週前，尤利烏斯以威尼斯共和國不願交出羅馬涅，將該共和國逐出教會。戰事爆發前，教皇宣稱威尼斯人既像狼一樣狡詐，又像獅一般凶惡，而威尼斯諷刺作家則回敬以他是同性戀、戀童癖者、酒鬼。

尤利烏斯不僅開除威尼斯教籍，一五〇九年三月，還公開表示加入康布雷聯盟。此聯盟於一五〇八年十二月成立，表面上是路易十二和神聖羅馬皇帝馬克西米連一世為發動十字軍對抗土耳其人而簽訂的協議，實際上還包含一祕密條款，要求兩造聯合尤利烏斯和西班牙國王，逼迫威尼

斯交出其掠奪的土地。得知該聯盟的真正目的後，威尼斯人趕緊表示願將法恩札、里米尼歸還教皇。但這一表態為時已晚，路易十二大軍已開進義大利。阿尼亞德羅戰役之後幾星期，尤利烏斯姪子佛朗切斯科・馬利亞（新任烏爾比諾公爵）率領教皇部隊，於法軍之後掃蕩殘餘反抗勢力，在羅馬涅所向披靡，收復該地諸城和要塞。

威尼斯人大敗，羅馬人在聖安傑洛堡上空放煙火大肆慶祝。在西斯汀禮拜堂，名字聽來像是皇室出身的傳道士馬庫斯・安東尼烏斯・馬格努斯，發表演說盛讚法軍大勝和教皇順利收回失土。但教皇本人卻一點也無欣喜之情。不到十年前，法國國王查理八世才軍入侵義大利，在這半島上燒殺劫掠，迫使教皇亞歷山大逃入聖安傑洛堡避難。一五〇九春，歷史似乎重演。

四十七歲的路易十二為查理八世的堂兄弟。一四九八年，查理八世在昂布瓦茲堡頭撞到矮樑而傷重不治，由路易十二繼位為王。他身材瘦弱，體質虛弱，望之實在不似人君，且還有個頤指氣使的王后。但因為王室血統，他自認比尤利烏斯還更高一等。「羅維雷家族是小農人家，」他曾語帶不屑向佛羅倫斯某特使如此說道。「除了他身後那根棍子，沒有什麼東西能讓這位教皇循規道矩。」[1]

他就「時時刻刻在期盼法國國王離開義大利。」[2]

儘管羅馬各界熱鬧慶祝，尤利烏斯卻大有理由憂心忡忡。他聲稱，阿尼亞德羅之役一結束，親眼看到羅馬歡慶威尼斯兵敗阿尼亞德羅的那些人，腦海裡想必會浮現教皇收服佩魯賈、波

隆納後凱旋的慶祝場景。當時，尤利烏斯和他的眾樞機主教騎馬走在盛大遊行行列裡，從平民門走到聖彼得大教堂，足足走了三個小時。在這座半毀的大教堂前，已仿君士坦丁拱門搭起一座同樣尺寸的拱門，擲向群眾的錢幣上，刻了 IVLIVS CAESAR PONT II（尤利烏斯‧凱撒教皇二世）幾個字，大刺刺將這位勝利教皇比擬為與他同名的古羅馬獨裁者尤利烏斯‧凱撒*。科爾索路上搭起了數座凱旋門，其中一座上面甚至寫著「Veni, vidi, vici」（「我來，我見，我征服」）。

教皇不只是以凱撒再世自居。他回到羅馬的日子，還刻意挑選在棕櫚主日（復活節前的星期日）。該日係為紀念耶穌騎驢進入耶路撒冷那一天，群眾擲棕櫚樹葉於基督行經之路以示歡迎，尤利烏斯凱旋遊行時，在自己前頭安排了一輛馬拉戰車，車上有十名少年作天使打扮，持棕櫚葉向他揮舞。尤利烏斯‧凱撒進入耶路撒冷時，狂喜的民眾就呼喊這句話。如此赤裸裸的狂妄，想必就連教皇最死忠的支持者都不禁要懷疑是否不妥。

基督騎驢進入耶路撒冷一事，就和彌賽亞（猶太人盼望的復國救主）其他許多作為一樣，在《舊約聖經》中就有預示。「錫安的民哪，應當大大喜樂！耶路撒冷的民哪，應當歡呼！看哪！你的王來到你這裡！他是興高采烈的、獲勝的，謙謙和和騎著驢，就是騎著驢駒的子。」（〈撒迦利亞書〉第九章第九節）」耶穌進入耶路撒冷時，錢幣的反面，印了棕櫚日的聖經經文：「奉主之名前來的人有福了，」先知撒迦利亞寫道。「耶路撒冷的民哪，應當歡呼！

五八七年，巴比倫國王尼布甲尼撒攻陷並摧毀耶路撒冷，打倒該城城牆，燒掉城中宮殿，奪走索

猶太人結束在巴比倫的長期流放重返耶路撒冷之時，撒迦利亞預見到基督來到耶城。西元前

羅門神殿裡包括熄燭器在內的所有東西，並將猶太人擄到巴比倫。七十年後，猶太人回到飽受摧殘的故城之時，撒迦利亞在不只預見到一名彌賽亞騎著驢駒進城，還預見到神殿的重建：「看哪，那名稱為大衛苗裔的，他要在本處長起來，並要建造耶和華的殿。他要建造耶和華的殿，並擔負尊榮，坐在位上掌王權。」（〈撒迦利亞書〉第六章第十二至十三節）」

《舊約聖經》七位先知中，撒迦利亞是第一位畫上西斯汀禮拜堂拱頂者。畫中他高三‧九公尺，身上裹著深紅暨綠色袍服，上身穿著橙黃色上衣，露出鮮藍色衣領，手上拿著一本書，書封面以莫雷羅內顏料繪成。西斯汀禮拜堂是按照所羅門神殿的長寬高比例建成，撒迦利亞像坐落在該堂入口正上方的顯眼位置，正符合他預言該神殿重建的角色。投入濕壁畫工程約六個月後，米開朗基羅終於對自己的能力有了信心，而開始在禮拜堂大門上方作畫。

撒迦利亞像下方，大門上方，放有羅維雷家族盾徽。盾徽選擇放在大門上方這個顯眼位置，出於教皇西克斯圖斯四世的安排。「羅維雷」（rovere）字面意思為矮櫟，羅維雷家族的盾徽也帶有相關意涵，而以一棵枝枒交錯、長出十二顆金色櫟實的櫟樹呈現。誠如路易十二所不假辭色指出的，羅維雷家族並非貴族出身。西克斯圖斯四世襲用了杜林某貴族的盾徽，這貴族亦姓羅維雷，但與西克斯圖斯沒有親緣關係。因此，就如某評論家所說的，「羅維雷家族教皇稱矮櫟為其

＊當時患有凱撒情結的領袖不只尤利烏斯一人，之前的切薩雷‧博爾賈，就以 Au Caesar, aut nihil（「要就當凱撒，不然就當個無名小卒」）作為座右銘。

家族盾徽的說法雖有杜撰之嫌，他們卻是一有機會就搬出這盾徽。」西斯汀拱頂上的濕壁畫，給了尤利烏斯機會，堂而皇之展示這盾徽。在某些《創世記》場景的邊界，以櫟樹葉和櫟實構成的茂盛華飾之處，頻頻可見到暗指該盾徽（和該禮拜堂兩大贊助者）的圖飾。

米開朗基羅在西斯汀頂棚畫裡向尤利烏斯致意之處，不只這些。他為教皇所製的青銅像安放在聖佩特羅尼奧教堂大門上方剛過一年，就又在西斯汀禮拜堂大門上方，替他的贊助者畫了一幅肖像。撒迦利亞不僅就位在羅維雷盾徽上方幾呎處，還穿上帶有羅維雷家族色（藍、金色）的衣服。此外，他的光頭、鷹鉤鼻、鮮明五官、嚴峻面容，更都疑似就是尤利烏斯的翻版。米開朗基羅筆下的撒迦利亞與教皇本人極其相似，有幅該先知頭部的黑粉筆習作，因此直到一九四五年都給視為尤利烏斯肖像畫的預擬素描 4。

將贊助者畫入濕壁畫中，在當時藝術界很常見。吉蘭達約將喬凡尼‧托爾納博尼和他太太畫進托爾納博尼禮拜堂的繪飾裡。品圖里其奧繪飾博爾賈居所時，將教皇亞歷山大和他的小孩大刺刺畫進濕壁畫，而令後來的尤利烏斯大為不悅。但如果說撒迦利亞像真是刻意照尤利烏斯本人形貌而繪，那米開朗基羅大概做得心不甘情不願。自一五○六年那幾件事之後，這位藝術家和其贊助者的關係就一直未像過去那麼好，因為要他將他所認為迫害他的人畫入畫中流芳百世，可能性實在不大。最起碼這幅畫顯示，不是教皇就是教皇身邊顧問，向他下了明確的指示或要求。

米開朗基羅仍為陵墓案胎死腹中深感遺憾。這幅人像的存在，幾乎表示了有旁人插手這幅畫的構圖，因為他將他所認為迫害他的人畫入畫中流芳百世，可能性實在不大。最起碼這幅畫顯示，不是教皇就是教皇身邊顧問，向他下了明確的指示或要求。

一般認為，撒迦利亞的預言最後由索羅巴伯實現。西元前五一五年，索羅巴伯完成神殿重建。但尤利烏斯在位期間，不無可能出現另一種詮釋。這位以抽條樹枝為盾徽的教皇，既不怕天下人恥笑，以凱撒和基督再世自居，大概也會認為撒迦利亞的預言在自己身上應驗，更何況他著手修葺西斯汀禮拜堂，重建聖彼得大教堂。

教皇的官方宣傳家，擅於在《舊約聖經》諸預言中找出暗指尤利烏斯之處的艾吉迪奧，就帶有這麼點狂妄自大。一五〇七年十二月，他在聖彼得大教堂布道，闡述烏西雅王死去後，先知以賽亞於所看到的「主坐在高高寶座上」的靈象。艾吉迪奧深信這位先知表達不夠明確。他告訴聽講會眾，「他的意思在說，『我看到教皇尤利烏斯二世，既繼承了已故的烏西雅，並坐在日益壯大的宗教王國寶座上』。」[5] 就像艾吉迪奧在布道中所闡明的，尤利烏斯是主派下來的救世主，是生來實現聖經預言與上帝意旨之人。因此，他會在三月時規畫這些富象徵意味的棕櫚日慶祝活動，也就不足為奇。

對於教皇這項光榮使命，米開朗基羅沒有這些不切實際的幻想。他不支持教皇的軍事野心，曾寫了首詩哀悼尤利烏斯治下的羅馬。他語帶挖苦寫道，「他們用聖餐杯造劍或頭盔，在這裡一車車賣基督的血，十字架與荊棘成了盾，成了刀。」[6] 詩末署名「米開朗基羅在土耳其」，諷刺性對比了尤利烏斯治下的羅馬與奧圖曼蘇丹（基督教世界最大敵人）治下的伊斯坦堡。若米開朗基羅深信尤利烏斯是新耶路撒冷的締造者，不大可能會有這樣的感嘆。

西斯汀禮拜堂大門上方的教皇畫像，並非一五〇九年梵蒂岡出現的唯一一幅尤利烏斯畫像。

拉斐爾與索多瑪完成署名室拱頂繪飾後，一五○九年頭幾個月，開始繪飾他的第一個牆上濕壁畫。有幾位助手輔助，但這些助手姓名已不可考[7]。這面大濕壁畫面積約三十六平方公尺，畫在日後將放置尤利烏斯神學藏書的書架後面牆上，因此以宗教為主題。自十七世紀起，這幅畫就通稱為「聖禮的爭辯」，但它描繪的重點其實不在爭辯上，反倒是讚美或頌揚聖餐和整個基督教。

拉斐爾所要繪飾的區域，是個底部寬約七・五公尺的半圓形牆面。比起米開朗基羅所繪飾的弧形壁面，這片平坦的牆面較容易作畫，也因高度較低，上下輕鬆許多。和所有濕壁畫家一樣，拉斐爾從最上面開始畫起，然後逐漸往下畫，腳手架也逐漸往下拆，畫最下方區域時離地只有幾呎。藝術史家均認同，這面濕壁畫大部分是拉斐爾親手繪成。叫人不解的是，和藹可親而好交朋友的拉斐爾，開始繪這件濕壁畫時為何外來援助這麼少；相對的，在西斯汀禮拜堂，孤僻而沉默寡言的天才，卻有一群鬧哄哄的助手供他調度。

拉斐爾將花上六個多月時間規畫、繪製「聖禮的爭辯」。據某項估計，他為此畫了三百多幅預備性素描，且如米開朗基羅，在這些素描中勾勒出筆下各個人物的姿勢和面貌[8]。畫中共有六十六位人物，群集在祭壇周遭和上方，最大的人像高一・二公尺多一點。這些人物陣容堅強，由眾多名人組成。基督和聖母馬利亞身邊環繞著聖經上的其他許多人物，例如亞當、亞伯拉罕、聖彼得、聖保羅。另一群意態生動的人物，包括基督教史上許多家喻戶曉的人物：聖奧古斯丁、阿奎納、多位教皇、但丁，乃至廁身背景處的薩伏納羅拉。還有兩位人物同樣一眼就可認出，因為拉斐爾將布拉曼帖和化身為格列高里一世的尤利烏斯二世教皇，也畫了進去。

尤利烏斯一點也不排斥自己化身為藝術家筆下人物，但他和布拉曼帖之所以給畫進「聖禮的爭辯」中，不只是為了虛名。如在米開朗基羅的濕壁畫中，尤利烏斯在拉斐爾筆下，也是以耶和華之神殿的建造者或重建者的形象出現。「聖禮的爭辯」左側，背景遠處，有座教堂正在興建，外牆上架了鷹架，幾個身形渺小的人在工地裡走動。但在這面濕壁畫的另一側，數塊半修整的大理石塊聳立在群集的詩人、教皇身後，彷彿正要動工興建某個雄偉建築。右側這一建築場景，使畫中人物看來就像是在聖彼得大教堂半完工的支柱間活動（一五〇九年時該教堂應已施工到這進度）。

因此，拉斐爾這幅以羅馬教會為題的畫，隱含了頌揚該教會的雄偉建築和其兩位主要建造者（尤利烏斯教皇和他的御用建築師）的意圖。這一意圖，就和撒迦利亞畫像一樣，帶有艾吉迪奧的認可。在艾吉迪奧眼中，新聖彼得大教堂的興建（艾吉迪奧希望高聳「直達天際」），是上帝計畫裡重要的一環，且是尤利烏斯實現其教皇使命的象徵[9]。

布拉曼帖入畫，或許意味著他和教皇居所的繪飾工程關係密切。但更可能的情況是，他已將牆面濕壁畫的構圖責任交給別人。與拉斐爾為友並替他立傳的諾切拉主教喬維奧寫道，「聖禮的爭辯」的構圖，和教皇居所其他濕壁畫一樣，都是尤利烏斯本人的心血結晶[10]。教皇大概勾勒出主題和人物的大要，且無疑是讓薩伏納羅拉入畫的推手，因為他們兩人在反對教皇亞歷山大六世上立場一致，尤利烏斯一直很認同薩伏納羅拉的革命目標。事實上，薩伏納羅拉遭處決的原因之一，在於招認（儘管是在刑求下招認），他和流亡的朱里亞諾‧德拉‧羅維雷串謀殺害亞歷山

大[11]。

但這面濕壁畫的更細節處，例如拉丁銘文，絕非由教皇或不識拉丁文的布拉曼帖所決定。事實上，畫中詳細的歷史場景勢必是拉斐爾和某位顧問合力構思出來，而這人最合理的推測，應是艾吉迪奧的弟子，尤利烏斯的圖書館長，三十八歲、外號「菲德羅」的因吉拉米。菲德羅是梵蒂岡較勇於創新的人士之一，不只是圖書館長、學者，還是演員、演說家。有次演出塞內加的悲劇《菲德拉》時，菲德羅身後一塊布景突然塌下，舞台工作人員趕緊上去更換，就在更換的當頭，他當場即興唸出押韻的對句，因此贏得羅馬最偉大演員的美名，「菲德羅」的外號也不脛而走。

無論如何，菲德羅很快就與拉斐爾交好，幾年後，拉斐爾替他畫了幅肖像，畫中的他圓臉、肥胖，作大教堂教士打扮，雙眼往上斜睨，右拇指戴了隻戒指[12]。

這面濕壁畫的繪製並非一帆風順，開頭幾次失敗，延宕了拉斐爾的進度。現存的構圖性素描顯示，這位年輕藝術家曾努力摸索合適的構圖，擬出多種布局和透視圖，但不久之後還是全部棄之不用。他和米開朗基羅一樣，努力想在這個創作經驗有限的困難媒材上，開出自己的一片天；而且，這件出乎意料落在他肩上的工作，工程浩大又動見觀瞻，無疑叫他有點不安。「聖禮的爭辯」有許多筆觸需以乾壁畫法畫上，意味著拉斐爾和米開朗基羅一樣，剛開始對真正濕壁畫很沒把握。

彷彿「聖禮的爭辯」還不夠難、不夠看似的，拉斐爾來羅馬不久，還接了數個案子兼著做。剛開始製作這面濕壁畫，他就受教皇之請，著手畫一幅聖母子（即後來的「洛雷托的聖母」），

以掛在平民聖母馬利亞教堂。不久，他又接受喬維奧委託，著手繪製所謂的「阿爾巴聖母」。喬維奧打算將此畫送到諾切拉・戴帕迦尼的奧里維塔尼教堂懸掛。署名室繪飾工作為何進展緩慢，這些作品的牽絆是原因之一。

不管在構圖和繪製「聖禮的爭辯」上曾遭遇什麼樣的小挫折，拉斐爾以最後的成果證明了教皇沒看錯人。他在七・五公尺寬的牆上畫上姿態生動而優雅的各式人物，不僅展現了完美的透視和精湛的繪畫空間運用，且證明了他的繪畫功力之高超，的確是那群因他而黯然退出教皇居所繪飾工程的濕壁畫家所望塵莫及。拉斐爾不僅超越了佩魯吉諾、索多瑪之類資深藝術家。「聖禮的爭辯」裡數十名人物在一個空間裡各安其位，彼此毫不扞格，相形之下，米開朗基羅在數月之前畫成的「大洪水」，不由得顯得笨拙而雜亂。拉斐爾技驚四座，嶄露頭角，把米開朗基羅甩在了後頭。

第十五章 家族事業

羅馬逐漸步入炎夏之時，拉斐爾看來仍將繼續保持優勢。米開朗基羅和其助手群回拱頂中軸畫更難而面積更大的「諾亞醉酒」（頂棚上九幅〈創世記〉故事畫的最東一幅）後，先前畫首批拱肩與弦月壁上基督列祖像的俐落與自信，也隨之消失。這幅畫位於禮拜堂大門上方壁面，共用了三十一個「喬納塔」，約五、六個禮拜完成，繪製時間比「大洪水」還長。

這位教皇當然不是有耐心之人。據瓦薩里的記述，建觀景庭院時，尤利烏斯急得希望它「不用蓋就立刻從土裡冒出來」[1]，負責督造的布拉曼帖為此壓力甚大，連夜將建材運到工地，就著火把的光亮卸下。西斯汀禮拜堂的濕壁畫，尤利烏斯同樣急於完成，而米開朗基羅進度緩慢，無疑令他不滿。米開朗基羅繪飾這面拱頂時，不斷因教皇不耐的催促而惱火，偶爾還挨教皇的怒聲斥責，兩人關係因此每下愈況。孔迪維記錄了這樣一個例子。他寫道，「有一天教皇問米開朗基羅什麼時候可完成禮拜堂繪飾，教皇的催促妨礙到他的工作，他於是答道，『我能的時候』。教皇聽了大為光火，回道，『你是不是要我把你從腳手架上丟下去』。[2]」

還有一次，據瓦薩里記述，教皇非常火大米開朗基羅的進度遲緩和回應的放肆，用棍子痛打

了他一頓。米開朗基羅希望回佛羅倫斯過節，但尤利烏斯以他進展太慢，厲聲駁回他的請求。

「很好啊！但請問你什麼時候可完成禮拜堂工程？」「我會盡快完成，陛下。」米開朗基羅答道。尤利烏斯聽了，拿起棍子就打米開朗基羅。「盡快完成！盡快完成！你是什麼意思？我很快就會有辦法要你完成。」

這段故事的最後，以教皇致歉收場。教皇要米開朗基羅相信，打他是「出於好意，是關愛的印記」。教皇還很聰明的給了這位藝術家五百杜卡特，「以免他有什麼意外之舉。[3]」

五百杜卡特的賞賜可能是瓦薩里所捏造，因為尤利烏斯向來很小氣。但棒打一事至少有幾分真實。廷臣、僕人不合他意，常會挨來類似的「關愛的印記」，或者遭他推倒、拳打[4]。但教皇心情好時，靠近他也不一定就沒事。收到前方傳來捷報或其他好消息，尤利烏斯會猛力拍打下屬肩膀，因而有人說要靠近他得先穿上盔甲。

尤利烏斯令米開朗基羅惱火之處，不僅在於強要他回答何時可完工，還在於教皇想親臨現場看他作畫。米開朗基羅堅持不讓自己作品曝光，因此，這一特權他特別不想答應。署名室的氣氛則全然相反，尤利烏斯愛什麼時候來就來看，絲毫不受限制。拉斐爾繪飾的房間，距教皇寢室只隔了兩間房間（走不到二十公尺就到），而他既是這面濕壁畫主題的催生者之一，想必花了很多時間在這房間，查看拉斐爾工作進度並提供建議。

在西斯汀禮拜堂，教皇甫想受到同樣的優遇。據瓦薩里記述，尤利烏斯非常火大米開朗基羅的隱密作風，有一晚就賄賂助手群讓他溜進禮拜堂一睹工程進度。米開朗基羅早懷疑教皇可能

喬裝打扮，混上腳手架偷看。因此，這一次，聽到風聲之後，他就躲在腳手架上，一看到有人侵

入，拿起木板就往那人頭上砸。尤利烏斯放口大罵，忿忿逃離現場，米開朗基羅不由擔心教皇震

怒之後不知會怎麼對付他，於是從窗戶爬出，逃回佛羅倫斯避風頭，等教皇

那著名的脾氣消下來[5]。

這故事很可能有所誇大，甚至根本是瓦薩里杜撰。不過，不管如何可疑，終究是因為米開朗

基羅和贊助者之間已無好感，才會予人大作文章的機會。主要問題似乎在於米開朗基羅和尤利烏

斯兩人的脾氣實在相近。「他的急躁和脾氣惹火每個跟他在一起的人，但他叫人生起的是害怕而

不是恨，因為他的所作所為全從大處著眼，絕非出於卑鄙的自私心。[6]」給尤利烏斯折磨得身心

俱疲的威尼斯大使，如此形容他，而這段話用在米開朗基羅身上大概也很貼切。尤利烏斯最常為

人形容的個性就是「恐怖」。但尤利烏斯本人也用這字眼形容米開朗基羅。在羅馬，敢昂然面對

他的人不多，而米開朗基羅正是其中之一。

讓米開朗基羅和其團隊備感吃力的「諾亞醉酒」，取材自〈創世記〉第九章的二十至二十七

節。這段插曲描述諾亞於大洪水退去後種了一園葡萄，然後過度沉溺於自己的勞動成果。「他

喝了園中的酒便醉了，在帳棚裡赤著身子，」《聖經》上記載。諾亞赤身裸體、不省人事倒在地

上，兒子含碰巧進來，看到父親失態的模樣，就到外邊叫兩名哥哥，還嘲笑這老人家。閃和雅弗

對這喝醉的大家長較尊敬，拿件衣服倒退著走進帳棚，替父親蓋上，同時背著臉，以免看見父親

的醜態，保住父親的尊嚴。諾亞酒醒後，得知小兒子曾嘲笑他，於是不留情面詛咒含的兒子迦南。迦南日後不僅成為埃及人的祖先，還遭其中一個兒子無情嘲笑，這番情景和一五〇九年春米開朗基羅自己家中的情況何其相似。那時候米開朗基羅寫了封信給魯多維科，「至敬的父親，從你上一封信，我知道家中情形，也知道喬凡西莫內多麼可惡。那一晚讀你的信，我收到這十年來最壞的消息。[7]」

老父任由三個兒子擺布，還是索多瑪、蛾摩拉城居民的先祖。

家庭問題再一次干擾米開朗基羅工作，且問題又是出自那不受教的喬凡西莫內。自喬凡西莫內來羅馬、生病、然後回羊毛店而讓米開朗基羅如釋重負以來，已過了將近一年。米開朗基羅仍希望博納羅托和喬凡西莫內好好做羊毛生意，前提是兩人肯學乖，且用心學這門生意。但實際情形仍讓米開朗基羅大為失望。魯多維科來信告知他們兩人不學好後，他怒不可遏寫信回給父親，

「我知道他們的所作所為讓人大失所望，喬凡西莫內尤其糟糕，由此，我知道幫他根本是白費力氣。」

喬凡西莫內到底犯了哪些錯，惹得米開朗基羅在信中又氣又憎，如今仍不詳。這錯絕對比他在家裡無所事事混日子還嚴重。他似乎偷了父親魯多維科的錢或東西，然後事跡敗露時還打了父親，或至少恐嚇說要打父親。不管是哪種錯，人在羅馬的米開朗基羅一接到這消息，當場怒不可遏。「如果可以的話，接到你信那一天，我會騎上馬趕過去，然後這時候，問題應該都已解決，」他要父親放心道。「雖然沒辦法這麼做，但我會寫信好好教訓他。」

而這真不是封普通的信。他痛罵喬凡西莫內，「你是個畜生，而我也要用畜生的方式來對待

你。」他的反應就如過去家裡出了問題時一樣，揚言要回佛羅倫斯，親自擺平問題。「如果再讓

我聽到你惹出一丁點麻煩，我會快馬奔回佛羅倫斯，當面教訓你犯了什麼錯……你別以為過了

就算了。我如果真的回到家裡，我會讓你哭得一把鼻涕一把眼淚，讓你知道自己是多麼放肆無

禮。[8]」

信的最後，米開朗基羅語帶哀怨的痛罵了弟弟一番，而老挨他罵的喬凡西莫內，想必早習慣

他這種口氣。米開朗基羅寫道，「二十年來，我走遍義大利各地，生活悽慘。我受過各種羞辱，

吃過各種苦，給各種工作折磨得不成人形，冒過的生命危險數不勝數，一切只為了幫助家裡。如

今，就在我讓家裡開始有些改善的時候，你卻偏偏要搞破壞，一個小時之內把我這麼多年來歷盡

這麼多艱辛掙來的成果毀掉。」

喬凡西莫內的惡行，迫使米開朗基羅重新評估他為家人的規畫。他不想再幫這年輕人開店立

業，反倒信誓旦旦向父親說，「這混蛋不想有出息就讓他去吧！」他談到要拿走羊毛店的錢，轉

給當軍人的么弟西吉斯蒙多。接著，他要將塞提尼亞諾那塊農地和佛羅倫斯三棟相接的房子租出

去，租金則用來幫魯多維科和一名僕人找個理想的房子住。他向父親保證，「等拿到我要給你的

東西，你就可以過得像上流人士。」至於他那些趕出祖田和房子的兄弟，只能自食其力。他甚

至提到要把魯多維科接來羅馬同住，但後來又突然打消這念頭。「季節不對，因為這裡的夏天你

捱不了多久，」他這麼說，再度提及羅馬不適人居的氣候。

屋漏偏逢連夜雨，米開朗基羅在六月病倒，原因大概是過於勞累，加上羅馬有害的空氣。病情最後非常嚴重，以致佛羅倫斯那邊不久就接到消息說這位大藝術家已撒手人寰。為此，他不得不寫信要父親放心，說他已死的傳言完全是誇大不實。他告訴魯多維科，「這件事不值得掛懷，因為我還活著。」[9] 但他也告訴父親，他的情況並不好。「我在這裡過得不如意，不是很寬裕；工作繁重，卻沒人來幫我處理，且沒錢。」

米開朗基羅的第二幅巨幅濕壁畫，和「大洪水」一樣算不上很出色。他應已看過魁爾洽在聖佩特羅尼奧教堂門廊的浮雕版「諾亞醉酒」，但他筆下的作品卻比較類似於另一件他同樣熟悉的作品，即吉貝爾蒂在佛羅倫斯天堂門上同主題的青銅浮雕。由米開朗基羅從吉貝爾蒂作品汲取靈感來看，他仍大體上從雕塑而非平面構圖的角度來思考，只注意勾勒個別人物，而忽略了人物在畫面上的位置或人物間的互動。因此，「諾亞醉酒」裡的四個人物，缺乏「聖禮的爭辯」裡人物的優雅與生動。後一作品雖有數十人物，但拉斐爾以生動的姿勢、流暢的頭手動作，使他們均活靈活現；相對的，「諾亞醉酒」裡的四人僵硬而凝滯，如某評論家所說的，是群「石人」[10]。

說到群像構圖的栩栩如生，功力最高者當屬達文西。他的「最後晚餐」，透過意味鮮明的動作，例如扭曲的臉龐、皺眉、聳肩、手勢、內斂的自信表情，展現出喚起所謂「靈魂熱情」的過人天賦。因為這些動作，人物顯得活靈活現，整幅壁畫有了整體效果和強烈戲劇性，而拉斐爾在署名室裡也精湛捕捉到這些特質。

吉貝爾蒂和魁爾洽呈現的諾亞三兒子，各穿著飄飛的袍服，但在米開朗基羅筆下，他們卻和父親一樣赤身裸體。從這個故事的寓意來看，這種安排不免叫人吃驚。視裸身為羞的主題，使「諾亞醉酒」放在西斯汀禮拜堂大門上方，雖顯奇怪卻不失當。在這之前沒有哪幅濕壁畫有這麼多肉體橫陳，更別提在如此重要的禮拜堂的拱頂上呈現。裸像雖是在上個世紀期間光榮重返歐洲藝壇，但即使在米開朗基羅創作生涯的顛峰之際，仍是頗受爭議的藝術題材。如果說對古希臘羅馬人而言，裸像是性靈美的象徵；在基督教傳統裡，裸像幾乎只限於在地獄裡受折磨的裸身罪人。

例如喬托在帕杜亞史科洛維尼禮拜堂「最後晚餐」裡的裸像，與古希臘羅馬藝術裡高貴而理想化的人體大相逕庭。這幅繪於一三〇五至一三一一年間的濕壁畫，描繪一群赤身裸體的人，承受中世紀人所能想像得到的某些最可怕的折磨。

直到十五世紀開頭幾十年（即挖掘、蒐集上古藝術品的時代），多納太羅等佛羅倫斯藝術家重拾古典時代的審美典範，裸像才重獲青睞。即使如此，裸像欣賞並非毫無限制。「大家應時時謹守禮法，心存正念，」阿爾貝蒂在其為畫家所寫的手冊《論繪畫》（一四三〇年代問世）裡如此呼籲。「人體上猥褻的部位，以及看了叫人難堪的所有部位，應以布或葉或手遮住。」[11] 米開朗基羅雕塑大理石像「大衛」時，忽略了這項要求，導致委製該雕像的大教堂工程局，堅持加上二十八片無花果葉構成的華飾，以遮住私處*。

米開朗當學徒時，對著裸體模特兒作畫已是畫室最看重的練習之一。有志投身畫壇者，剛開始先對著雕像、濕壁畫畫草樣，接著晉升為素描真人模特兒，也就是輪流擺姿勢，包括裸身

的和有穿衣的姿勢，給同門師兄弟畫素描，最後再對著模特兒上色作畫、塑像。例如達文西曾勸畫家「要以自己作品裡已定案的姿勢，要人擺出同樣的有穿衣或裸身姿勢。」他還相當體貼的建議道，只在暖和的夏季幾個月才用裸體模特兒[12]。

米開朗基羅繪飾西斯汀頂棚時，常然雇了裸體模特兒。即使畫中有穿衣的人物，也是根據裸體模特兒畫成素描。阿爾貝蒂提倡這一作法，呼籲藝術家「畫裸像……再替它蓋上衣服。」[13]當時人認為只有透過這方法，才能描繪出逼真入微的人物形體和動作。米開朗基羅以在吉蘭達約門下學得的方法設計袍服。拿一塊長布浸入濕灰泥裡，然後放在支撐物上折成褶狀。支撐物若非工作台，就是專為此用途而製的模型[14]。灰泥乾後，衣褶隨之凝固定型，藝術家就可拿來作為繪製衣紋和起皺袍服的模型[14]。在吉蘭達約門下，對著這些衣紋模型畫素描是學習課程之一，素描成果隨後匯集成冊，作為吉蘭達約作畫時的現成圖樣範本[15]。米開朗基羅可能為圖省事，以這其中一本圖樣範本為依據，畫了一些衣服，但根據他工作室自製的灰泥模型畫成的衣袍，無疑也不少。

弦月壁上某幅基督祖先像，可以說明米開朗基羅的作法。畫中是個金髮女子，左腳抬高，左手拿著鏡子支在左大腿上，若有所思望著鏡子。濕壁畫中這位年輕女子雖身穿綠色、橙色衣服，

<hr />

＊五百年後，米開朗基羅的裸像作品仍引來爭議。一九九五年，以色列王國建都耶路撒冷三千周年，耶城當局拒絕了佛羅倫斯致贈「大衛」複製像的好意，理由是該像一絲不掛。後來該城領袖勉強接受，但接受前該像已套上內褲遮住私處。

但在素描裡明顯一絲不掛，且光是大略瞄一下這張素描，也可看出畫中人一點也不像女人，反倒是個腹部微凸、臀部下垂的老男人。拉斐爾以女人作模特兒，毫無顧忌，米開朗基羅則不一樣，不管畫中人物是男是女，模特兒清一色用男性。

就算米開朗基羅注意到達文西暖和天氣的建議，當他的模特兒想必有時還是得吃苦。頂棚上某些人物的姿勢扭曲得很不自然，要模特兒擺出這樣的姿勢，即使是體態柔軟至極者，大概也撐不久。這些叫人駭異的姿勢如何擺出來、如何固定不動，以及擺出這些姿勢的模特兒到底是誰，仍是米開朗基羅工作習性上叫人費解的謎團之一。據說為了研究男人身體結構，他曾走訪羅馬的澡堂16。這些地下水療場闢成一間間蒸汽浴室，原是為治療風濕病、梅毒之類疾病而興起，但不久就成為妓女與尋歡客流連之地。米開朗基羅是否為了尋找模特兒和靈感而走訪澡堂，我們不得而知，但從他找老人作為弦月壁上這位基督女祖先的模特兒，以及頂棚上無數人物肥胖的身軀來看，顯然他不只是拿年輕弟子當模特兒。

米開朗基羅當時的藝術家，還有另一種方法研究人體，即解剖屍體。藝術家之所以會感興趣於肌腱、肌肉這些枝微末節，阿爾貝蒂的提倡是原因之一。他認為「畫活生生的人物時，先描出骨頭……接著添上肌腱、肌肉，最後替骨頭、肌肉覆上肉和皮，會很有幫助。」要掌握肉和皮如何包覆骨頭、肌肉，藝術家就不能只是粗淺了解人體如何組成。因此達文西主張解剖是藝術家必要的基本訓練之一。他寫道，畫家若不了解身體結構，畫出來的裸像不是像「裝滿乾果的袋子」，就是像「一捆蘿蔔」18。第一位解剖屍體的藝術家，似乎是一四三〇年左右出生，熱中刻

畫裸像的佛羅倫斯雕塑家波拉約洛。另一位熱中解剖的藝術家是西紐雷利，傳說曾夜訪墓地尋找人體器官。

這類駭人聽聞的活動，或許是一則有關米開朗基羅的謠言之所以會在羅馬傳開的原因之一。

傳說他準備雕垂死基督像時，為研究垂死者的肌肉而將模特兒刺死。這種變態的藝術追求，讓人想起布拉姆斯也曾遭受的惡意中傷。謠傳這位作曲家曾勒死貓兒，以便將牠們垂死的叫聲改編入交響樂裡。話說回來，據說模特兒遇害遭人發現後，米開朗基羅逃到羅馬東南方三十二公里處，帕列斯特里納的卡普拉尼卡村避風頭。這則軼事無疑是杜撰*，但也隱隱透露出米開朗基羅這位喜怒無常、孤僻、追求完美而挑剔成性的藝術家，在羅馬人心目中是怎樣一個人。

米開朗基羅當然研究然研究過屍體的肌肉，但不是死於他刀下的屍體。年輕時在佛羅倫斯，聖史皮里托修道院院長畢奇耶里尼撥了醫院裡一間房間供他使用，他在這裡解剖過數具院長給他的屍體。米開朗基羅這叫人毛骨悚然的研究，得到孔迪維的贊揚。孔迪維敘述道，有次院長帶他去看一具摩爾人的屍體，那是「個非常俊俏的年輕男子」，躺在解剖台上。然後，米開朗基羅就像個

* 沒有確鑿證據可以證明這件事為真，因為有助於撥開疑雲的文獻，即「慈愛聖吉洛拉莫團」（在各刑事案裡擔任公證人的宗教團體）的紀錄，許多不是遭部分或全部毀壞，就是失竊。如今根據卡普拉尼卡村的傳說，米開朗基羅在抹大拉的聖母馬利亞教堂留下了繪畫、雕刻各一件作品。但卡普拉尼卡有米開朗基羅的作品這件事，當然不能做為他殺人的證據。

醫生一樣拿起手術刀，開始描述起「許多罕有聽聞、深奧而或許是從未有人知道的東西。」[19]

孔迪維的記述有時流於誇大不實，但這一段無此問題，因為米開朗基羅確是個傑出的解剖學家。今日的表面解剖學，指稱骨骼、腱、肌肉的術語有約六百則，但據某項估計，米開朗基羅的繪畫、雕塑刻畫了至少八百個不同的生理結構[20]。有人因此指控他捏造或歪曲人體結構。事實上，他的作品精確刻畫了人體幽難明的結構，以致五百年後，仍有些結構是醫學解剖學所不知而必須予以命名者。少數地方他的確竄改了人體本有的結構，例如「大衛」像的右手，他正確呈現了約十五個骨頭和肌肉──卻刻意拉長小指展肌的邊緣，只為了稍稍放大拿著用來打死哥利亞之石頭的那隻手[21]。

在西斯汀禮拜堂工作時，米開朗基羅已暫時停止解剖屍體。據孔迪維所述，他是不得不然，「因為長期摸碰死屍大大壞了他的胃口，讓他吃不進也喝不下任何東西。」[22]但在聖史皮里托修道院噁心的研究，這時派上了用場，他對人體輪廓與結構無人能及的了解，開始在西斯汀拱頂上展現。

第十六章　拉奧孔

一四八一年吉蘭達約前來羅馬繪飾西斯汀禮拜堂牆面時，曾帶著素描簿走訪古蹟，尋找可用的題材。素描技藝精湛的他，很快就完成了數十幅古蹟局部速寫，題材包括柱子、方尖碑、水道、以及當然會有的雕像。這些素描中，有一幅畫的是羅馬最著名大理石雕像之一，「磨刀人」。這座雕像為複製品，原作為西元前三世紀佩加蒙所雕，刻畫一名裸體青年跪著磨兵器。幾年後回佛羅倫斯繪飾托爾納博尼禮拜堂時，吉蘭達約將這素描裡的人物照搬進濕壁畫，而成為「基督受洗」裡跪著脫鞋的裸身男子。

由米開朗基羅最早期的某些素描來看，他於一四九六年首度來到羅馬後，也曾帶著素描簿在街上獵尋題材。在羅浮宮有幅素描，畫的是羅馬切希花園裡的某個小雕像，一個胖嘟嘟、肩上扛著酒囊的小孩。還有一座雕像，在他這幾次出門獵尋題材時給畫進素描簿，即立於皇宮丘上的諸神信使墨丘利像。他和吉蘭達約一樣，將這些素描匯整成冊，成為日後繪畫、雕塑時可資取材的古典姿勢寶庫。他所素描的大理石像之一，某古羅馬石棺一隅的一尊裸像，甚至似乎是他創作「大衛像」時姿勢的靈感來源[1]。

西斯汀禮拜堂的繪飾工程得到數百種姿勢，光靠裸體模特兒不敷米開朗基羅所需。因而，一旦要為濕壁畫繪素描，他想必會從佛羅倫斯、羅馬的古文物尋找靈感。面對如此浩大的工程，他決定借助（或者如藝術史家所謂的「援用」）古雕像和古浮雕。援用痕跡特別明顯的，就是五幅〈創世記〉紀事場景兩側的二十尊巨大裸像。米開朗基羅並借用 nudo（裸體的）一詞造出新詞 Ignudo（伊紐多，「裸像」之意），以稱呼這些各高一．八公尺的裸像。

頂棚最早的繪飾構想，以十二使徒像為主體作幾何狀構圖，其中有幅構圖打算以天使支住大獎章。這整個構想很快就因「很糟糕」而揚棄，但天使支住大獎章的想法留了下來。不過米開朗基羅將這些天使「異教化」，拿掉他們的翅膀，轉型為體態健美的年輕裸像，而類似他原欲在尤利烏斯陵墓雕刻的奴隸像。部分「伊紐多」的姿勢，仿自羅馬的希臘化時代浮雕和佛羅倫斯洛倫佐・德・梅迪奇收藏的上古雕飾寶石[2]。其中兩個裸像，他甚至以當時最著名的古雕刻「拉奧孔」為藍本，稍加變化而呈現（當時他獲特殊任命負責鑑定這件作品）[3]。

這件大理石群像係西元前二十五年羅德島上三位藝術家合力雕成，刻畫特洛伊祭司拉奧孔和其兩個年輕兒子與海蛇搏鬥的情景。拉奧孔識出希臘人的木馬詭計，竭力阻止特洛伊人打開木馬，阿波羅因此派海蛇前去勒死他們。千古名言「當心送禮的希臘人」，即出自拉奧孔之口。西元六十九年，古羅馬皇帝提圖斯命人將這件雕刻運到羅馬，後來長埋在該城的殘垣碎瓦之間達千百年。一五○六年，這件群像（拉奧孔少了右臂）於埃斯奎里內山丘上費里且・德佛雷迪的葡萄園裡出土。米開朗基羅奉尤利烏斯之命，前去該葡萄園協助桑迦洛鑑定該雕像，因而挖掘

時人在現場。

雕像出土後，尤利烏斯如獲至寶，以每年付給六百杜卡特金幣且支付終身的代價，向費里且買下，然後運到梵蒂岡，與「觀景殿的阿波羅」等其他大理石雕像，一同放在布拉曼帖所設計的新雕塑花園內。當時的羅馬正興起上古藝術品熱，這件雕像一出，即風靡全城。運送雕像的車子行經街頭時，有教皇唱詩班歌詠歡迎，街旁有大批群眾與高采烈擲花慶祝，因人潮眾多，車子行進緩慢。各種仿製品隨之紛紛出現，材質有蠟、有灰泥、有青銅，還有紫水晶。薩托畫了它的素描，帕馬賈尼諾也是。班迪內利為法國國王雕了複製品，提香畫了「猴子拉奧孔」，學者薩多列托寫詩頌揚這雕像。羅馬甚至出現飾有拉奧孔群像的錫釉陶盤，當紀念品販售。

米開朗基羅和其他人一樣著迷於這件上古雕像。他年輕時的浮雕「人馬獸之戰」，就是以扭動、健美的人物來表現，如今見到「拉奧孔」裡痛苦扭動的男性裸像，風格與他遙相契合，他當然深受吸引。雕像一出土，他即將這三個遭蛇緊緊纏住而死命掙扎的人體素描下來。藝術史界稱正埋頭於尤利烏斯陵墓，因此，畫這雕像的素描時，無疑有意將它複製於陵墓的雕飾上。後來，這類作痛苦扭動狀的人像為 figura serpentinata（如蛇扭動的人像），實在貼切。當時米開朗基羅陵墓案束之高閣，受「拉奧孔」啟發的人物造形轉而在西斯汀禮拜堂頂棚實現，但在這裡，人物所亟欲掙脫之物不是蛇，而是由羅維雷家族櫟樹葉和櫟實所構成的巨大華飾。

受拉奧孔群像啟發的兩尊伊紐多，位於「諾亞獻祭」的下方。米開朗基羅以諾亞生平畫了三

幅，「諾亞獻祭」是其中最後創作的一幅，描繪這位年邁的族長與其大家庭，於洪水退去後以燔

祭品（祭壇上焚燒祭神之物）感謝耶和華的情景[4]。米開朗基羅和其助手群花了一個多月，就畫

好諾亞諸子在祭壇前搬木頭、照料火、挖出小羊內臟等工作場景。媳婦拿火把點燃祭壇，同時用

手遮臉以擋住熱氣，諾亞身穿紅袍在旁邊看著。這二人像也受了上古雕塑作品的啟發。前述的諾

亞媳婦直接仿自古羅馬石棺（現藏羅馬托爾洛尼亞別墅）上的人物阿西婭[5]，而照料火的那位年

輕人，則來自某上古獻祭浮雕（此浮雕的素描也是米開朗基羅某次出門獵尋題材時所繪）[6]。

「諾亞獻祭」裡的人物雖仿自上古雕塑，整個構成的場景卻比前兩幅諾亞生平畫更為生動有

力許多。米開朗基羅在此創造出一幅結構緊湊而充滿動感的動人畫面，畫中人物經精心安排而

彼此呼應。他們抓住小羊或傳遞獻祭家禽時相對應的肢體語言，平衡了構圖，並孕育出「諾亞醉

酒」所欠缺的互動氣氛。

以諾亞生平為題的這三聯畫於一五〇九年秋初全部完成，這時候，米開朗基羅和其團隊已畫

了禮拜堂頂棚三分之一面積[7]。進度愈來愈穩定，在腳手架上工作了一整年後，拱頂上已有約三

百六十平方公尺的壁面布上了色彩豔麗的濕壁畫，包括三名先知、七個伊紐多、一對拱肩、四面

弦月壁、兩處三角穹隅。這一年內實際的工作天數是兩百多天，其間曾數次因冬天天候而猝然停

下工作，米開朗基羅也曾在夏天時生病。

但面對這樣的成果，米開朗基羅卻高興不起來。「我在這裡過得很焦慮，且身體極度疲

累，」他寫信告訴博納羅托。「連個朋友都沒有，也不想有任何朋友。甚至連用餐的時間都不

夠。因此，不要拿其他煩心事來煩我，因為眼前已夠我受的了。[8]

惱人的家庭問題還是惹得米開朗基羅無法專心工作。一如預期，魯多維科輸掉了與大嫂卡珊德拉的官司，必須將嫁妝歸還她。同樣一如預期的是，他為了得付出這筆錢而煩惱不已。過去一年，他一直生活在米開朗基羅所謂的「恐懼狀態」中[9]。得知官司敗訴後，米開朗基羅竭力替心情低落的父親打氣。他鼓勵父親，「別為此而擔憂，別為此而意氣消沉，因為失去財產不代表失去生命。我會更努力，把你將失去的賺回來。」[10]事實擺在眼前，掏腰包還錢給這位心懷怨恨的寡婦者不是魯多維科，而是米開朗基羅。所幸他剛從教皇那兒拿到第二筆的五百杜卡特報酬。

向來讓米開朗基羅放心的博納羅托，也給他帶來「其他煩心事」。博納羅托不滿於在洛倫佐·史特羅齊的羊毛店的生活，希望拿些錢開個烘焙店，而出錢對象當然找上米開朗基羅。他是在看到自家農地處理多餘農產的方式之後，而有改行的念頭。家裡生產的多餘小麥，有時會以低價賣給朋友，生性有點小氣的米開朗基羅並不贊成這麼做。一五〇八年大豐收後，魯多維科把價值相當於一百五十索爾多（當時義大利銅幣）的小麥送給友人米凱列的母親，為此惹來兒子米開朗基羅的責罵。因此，博納羅托決定改行，似乎是為了讓多餘農產有更高利潤。他興致勃勃欲展開這項新事業，於是派信差帶著一塊麵包到羅馬，請米開朗基羅嚐嚐味道。米開朗基羅吃了覺得很可口，卻對他的創業計畫潑了冷水。他直截了當要這位一心創業的弟弟腳踏實地，在羊毛店好好待著，「因為你如果像個男人的話，我希望我回家時看到你自力創業。」[11]。

就連米開朗基羅的么弟、當軍人的西吉斯蒙多，那年秋天也讓他頭大。一年前，喬凡西莫內

抱著美麗的憧憬來到羅馬，以為就此前途無量，如今西吉斯蒙多也因為同樣的憧憬作祟，打算到羅馬闖闖。米開朗基羅不喜歡有客人在他住所過夜或暫住，尤其是像西吉斯蒙多這種處處需要代為張羅的人。瘟疫和瘧疾的季節都已過去，米開朗基羅再不能像以前一樣拿羅馬空氣不好當擋箭牌，只好同意這個弟弟前來。但他請博納羅托提醒公弟，來了之後別指望他幫忙，並強調說「不是因為我沒有兄弟之愛，而是因為我無力幫忙。」[12] 如果西吉斯蒙多真的來了羅馬，想必沒給米開朗基羅惹來麻煩，因為此後他未再提這件事。

佛羅倫斯傳來的唯一喜訊，就是喬凡西莫內終於乖了點。米開朗基羅大發雷霆那封信，嚇壞了這個年輕人。在這之前，喬凡西莫內若不是無所事事在家裡，就是在塞提尼亞諾的農田閒晃，如今終於開始關心前途，展現自信與企圖心。但比起將未來寄託在麵包上的博納羅托，喬凡西莫內野心更大，希望靠進口舶來品發達致富。他打算買艘船當船東，雇人駕船從里斯本出發，航向印度，帶回滿船香料。甚至談到如果這高風險創業一擊成功，要親自航行到印度（遵循十年前達伽瑪所發現的航海路線）。

這條航行路線想必極危險，而米開朗基羅勢必也知道，如果同意資助他這最新的創業構想，投下去的錢很可能就此泡湯，且弟弟很可能就此天人永隔。但喬凡西莫內躍躍欲試，即使丟了性命也要放手一搏。米開朗基羅曾說，他冒過的生命危險「數不勝數，一切只為了幫助家裡」，喬凡西莫內現在這種一往無前的決心，說不定就是哥哥前面這段話激出來的。

米開朗基羅向博納羅托訴苦說，他「身體極度疲累」，說明了頂棚濕壁畫的繪飾令他壓力極大。約略在這時候，他寫了首趣味詩給朋友喬凡尼・達・皮斯托依亞，敘述他畫這拱頂時身體所受的煎熬，詩旁還附上素描，描繪他拿著畫筆高舉作畫的情形。他告訴喬凡尼，工作時不得不頭向後仰，身體彎得像弓，鬍子和畫筆指向天頂，顏料濺得滿臉。由此看來，他在腳手架上畫濕壁畫時極為吃力，身體之痛苦扭曲，和快遭勒死的拉奧孔幾無二致。在拉奧孔群像裡，拉奧孔也是頭部向後仰，背部彎曲，手臂高舉向天：

顏料下滴，把臉滴成大花臉[13]。

畫筆總在我臉部上方，

貼在頸子上，長出哈比*的胸脯；

鬍子朝天，我感覺到後腦

腳手架雖然別具匠心而有效率，但因工程浩大，身體吃苦仍是不可避免，畢竟痛苦和不適是濕壁畫家必要面對的職業風險。米開朗基羅曾告訴瓦薩里，濕壁畫「這藝術不適合老人家從事」[14]。瓦薩里本人也說，他替托斯卡尼大公宮殿的五個房間繪飾濕壁畫時，不得不造支架，以

*　哈比是希臘羅馬神話中的怪物，臉及身軀似女人，翼、尾、爪似鳥。

在作畫時撐住脖子。「即使如此」，他訴苦道，「這工作還是讓我視力大損，頭部受傷，至今仍覺得不舒服。」[15] 彭托莫也身受此害，一樣嚴重。他在一五五五年的日記裡寫道，在佛羅倫斯聖洛倫佐教堂的諸王公禮拜堂畫濕壁畫時，不得不長期弓著身子硬撐。結果，當然導致背部劇烈疼痛，有時甚至痛到無法進食[16]。

米開朗基羅最嚴重的症狀之一，就是出現眼睛勞損這種怪病。眼睛長期往上看，導致他看信或研究素描時，必須放在頭上方一定距離處才看得到[17]。這一退化現象持續了數個月，勢必影響到他畫素描和草圖。但瓦薩里說米開朗基羅毫無退縮，承受了工作上的種種艱辛和痛苦。他說，「事實上，對這份工作的執著使他愈做愈有幹勁，嫻熟與精進讓他信心大增；因此，他絲毫不覺疲累，把不舒服都拋到九霄雲外。」[18]

他是否真如此一往無前，身體上的苦痛全不放在心上，從他寫給博納羅托那封訴苦的信，我們找不到什麼證據。在腳手架上非人般工作了一年，加上家庭困擾，似乎讓米開朗基羅身心俱疲。還有其他因素可能導致他心情低落，因為他也說他覺得了少精神支持。「連個朋友也沒有」，他在信中訴苦道。如果格拉納奇、「靛藍」、布賈迪尼還在，他大概不會哀嘆身邊沒有朋友。他所親手挑選的助手，到了一五〇九年夏或秋，也就是為這項工程效力一年後，因任務已了，大部分大概都已離去。因此，接下來的三分之二，米開朗基羅只能和新助手群合力完成。

第十七章　黃金時代

米開朗基羅相信靈異之說。有次，以彈詩琴為業的朋友卡迪耶雷告訴他夢見異象，他毫不懷疑就信以為真[1]。異象出現在一四九四年，即查理八世揮軍入侵義大利那年。卡迪耶雷夢見洛倫佐一世的幽魂一身破爛出現面前，並要這位詩琴彈奏家前去警告他兒子皮耶洛·德·梅迪奇，佛羅倫斯的新統治者，除非改變作風，否則王位不保。米開朗基羅要飽受驚嚇的卡迪耶雷，把夢中所見告訴傲慢而昏庸的皮耶洛，但卡迪耶雷擔心挨皮耶洛罵，不同意前往。幾天後，卡迪耶雷又來找米開朗基羅，神情更為驚恐。洛倫佐又現身他面前，還因為他未照吩咐辦事，打了他一耳光。米開朗基羅再次請這位詩琴彈奏家把所見幻象告訴皮耶洛。最後，卡迪耶雷終於鼓起勇氣面見皮耶洛，結果惹來皮耶洛嘲笑，說他父親絕不會自貶身價，找個卑賤的詩琴彈奏者面前顯靈。不過米開朗基羅和卡迪耶雷對這預言深信不疑，迅即逃往波隆納避禍。不久，皮耶洛·德·梅迪奇果然給拉下台。

相信夢境與兆頭者不只米開朗基羅。當時，社會各階層的人狂熱著迷於靈異兆頭，從幻象、星象到「畸胎」和蓄鬍隱士的叫嚷等各種怪現象，他們都認為隱含了某種預兆。即使是馬基維利

這種持懷疑立場的思想家，也接受預言和其他凶兆的深層意涵。他寫道，「城裡或地區裡發生的

大事，無一不是已由占卜者或天啟或奇事或天象所預告。」2

凡是能預知未來者，必然可在羅馬之類城市引來大批信眾，而街頭上也多的是預言家和自命

為聖人者，碰上肯聽他們一言者，就大談眼前之人大難將如何臨頭。一四九一年，羅馬出現了

這麼一則當世神喻。一名不知打哪來的乞丐，在街頭、廣場上流浪，大喊：「羅馬人，我告訴你

們，一四九一年，會有許多人要哭泣，苦難、殺戮、流血會降臨你們身上！」3一年後，羅德里

戈·博爾賈膺選為教皇。然後城裡又出現一名這樣的預言家。他的預言較為樂觀（「和平，和

平」），引來大批市井小民信從，稱他是「伊萊賈」（西元前九世紀以色列的先知）再世，最後

遭當局擲入獄中。4

從當時迷信預言的現象來看，米開朗基羅在頂棚濕壁畫裡畫了五位身形巨大的巫女，顯然有

其時代背景。這些巫女是預言家，住在神祠，受神靈啟示後在發狂狀態下預卜未來，所發之言常

是謎語或離合詩*之類晦澀的語句。古羅馬史學家李維寫道，巫女的預言集受祭司保護，元老院

於需要時前去查閱。一直到四○○年，古羅馬人還利用預言集來斷定吉凶，但不久之後，大部分

毀於汪達爾人首領斯提利科的焚毀令。但從些典籍的灰燼中，當時人又發現大批新預言，且聲稱

是巫女智慧的展現。米開朗基羅在世時，這些預言性著作流通甚廣，其中包括一部人稱《巫女神

諭集》的手抄本。這本書其實並非巫女所作，而是猶太教和基督教作家的著作合集，內容雜亂而

虛妄，但一五○九年時少有學者懷疑其真實性。

基督教禮拜堂裡出現異教神話的人物似乎頗為突兀，但早期基督教教會裡制定教義、儀禮的學者拉克坦提烏斯和聖奧古斯丁，已賦予了巫女在基督教世界的崇高地位。他們宣稱巫女的預言的確預示了聖母誕生、基督受難、最後審判之類事件，因而理當獲得尊敬；並認為她們替異教世界做好準備，以迎接基督降臨，就像《舊約聖經》中的先知替猶太人作好準備，做法並無二致。

因此，對那些有志調和異教神話與正統基督教教義的學者而言，巫女和她們的預言性著作是值得探究的對象。她們巧妙彌合了這兩個世界的隔閡，以令人信服的方式，將神聖與凡俗，將羅馬天主教會與神祕難解而又令藝術家、學者同感著迷的異教文化，連接起來。

有些神學家，例如阿奎納，認為這些巫女的能力及不上《舊約聖經》中的先知，但到了中世紀，她們在基督教藝術裡的地位已屹立不搖。德國烏爾姆大教堂內，十五世紀雕製的唱詩班座位上，大膽將她們與女聖徒、《舊約聖經》中的女英雄並置作為裝飾。在義大利藝術裡，她們幾乎無所不在，西耶納大教堂的正門立面上、皮斯托伊亞和比薩兩地的教堂講壇上、吉貝爾蒂為佛羅倫斯洗禮堂雕製的青銅門上，都可見到她們的身影。她們也是濕壁畫常見的題材。吉蘭達約於聖三一教堂薩塞蒂禮拜堂拱頂上畫了四名巫女後，品圖里其奧也在博爾賈居所如法炮製，畫了十二名巫女搭配十二名《聖約聖經》中的先知。不久，佩魯吉諾在佩魯賈的銀行同業公會會館，巫女

<hr>

＊ 離合詩是短詩的一種，由每行詩句中特定位置的字母，例如首字母，可組合成詞或詞組。這種詩實際上是種字謎。

和先知各畫了六名。

米開朗基羅在西斯汀禮拜堂畫的第一個巫女，就是以告知伊底帕斯注定要弒父並娶母為妻而著稱的德爾菲巫女。德爾菲巫女住在德爾菲神示所裡，這個神示所是希臘最具威信的神示所，位在帕納塞斯山坡上的阿波羅神廟內，廟的正門立面上刻有箴言「了解自己」。巫女發出的神諭晦澀難解，需要祭司代為解讀。呂底亞國王克羅索斯就碰上這麼一個模稜兩可的神諭而反受其害。神諭告訴他攻擊波斯後，將摧毀一個強大帝國，他果真率兵進攻，結果慘敗，自己王國反倒滅亡，這時才知道神諭指的帝國是自己的王國。《巫女神諭集》裡的預言就沒這麼模稜兩可，據說其中精準預測到基督會遭出賣，落入敵人手中，遭士兵嘲笑，而給戴上荊棘冠，釘死在十字架上。

一五〇九年秋，米開朗基羅和其助手群花了十二個「喬納塔」畫成德爾菲巫女，花費時間和稍早之前完成的撒迦利亞像差不多。米開朗基羅將她畫成年輕女子像，微微張嘴，雙眼圓睜，帶著一絲苦惱，彷彿剛給哪個冒失鬼嚇到。巫女以狂亂瘋癲而著稱，但在他筆下，幾無這樣的特質。她其實是米開朗基羅數個聖母像的集大成。以蘇麻離青繪成的藍色頭巾，與「聖殤」、「布魯日聖母」這兩尊聖母雕像上的頭巾類似。「布魯日聖母」為聖母子像，完成於一五〇一年，法蘭德斯一布商家族買下後，將它安放在該家族位於布魯日的禮拜堂裡。德爾菲巫女的頭部和姿態，讓人想起米開朗基羅「皮蒂圓雕」（約一五〇三年完成的大理石浮雕）中的聖母，而多褶的衣服和九十度彎曲的結實臂膀，則來自他為多尼所繪的「聖家族」5。

「米開朗基羅記性絕佳，」孔迪維如此說道，「因此，儘管畫了數千個人物，長相或姿勢各

不相同。[6]正因為記性絕佳，他才能在短短時間內，為西斯汀頂棚創造出如此數百個姿態各異的人物。

米開朗基羅接著會在拱頂上再畫上四名巫女，包括古羅馬最著名的女預言家，庫米城的巫女。據神話記載，庫米巫女住在羅馬南方一百六十公里處，那不勒斯附近阿維努斯湖邊的岩洞裡。據說埃涅阿斯，古羅馬詩人維吉爾所寫史詩《埃涅阿斯記》中的主人公，就是在這裡看到她陷入可怕的恍惚狀態，聽到她發出「神祕而可怕的言語」[7]。在米開朗基羅當時，這裡，這散發硫黃味的深邃湖泊旁的惡臭洞穴，彷彿成了宗教聖地，前來朝聖的學者絡繹於途。這洞穴大概是古羅馬宰相阿格里帕所開鑿的隧道，作為尤利烏斯港的一部分。但這些有學問的信徒，卻是來此做無邊的懷想：埃涅阿斯和其特洛伊友人與庫米巫女交談後，就從這裡直下冥府。

巫女既是義大利藝術裡很受歡迎的題材，米開朗基羅將庫米巫女和其他古代女預言家畫進頂棚，也就不必然是出於艾吉迪奧之類顧問的要求。西斯汀禮拜堂所繪的巫女，正好是拉克坦提烏斯在其《神聖教規》裡所列十名巫女的前五位，這意味著米開朗基羅畫進這些巫女並未予以顯著呈現的推手，然後作出如此選擇。不過艾吉迪奧可能是促成米開朗基羅畫進這些巫女的預言，特別是庫米巫女的預言[8]。他曾親赴阿維努斯湖邊的巫女洞穴，因為他極感興趣於巫女的預言，大膽下到洞裡，而後表示洞裡惡臭的地下空氣，會讓人產生如埃涅阿斯所見到的那種恍惚狀態和幻覺[9]。

庫米巫女有則預言，艾吉迪奧覺得特別饒富深意。在維吉爾的《牧歌》中，她預言將誕生一

小孩，這小孩將促成世界和平，回歸黃金時代：「公義回歸人間，黃金時代／重現，而其第一個子女降臨自天上。」[10] 對聖奧古斯丁之類神學家而言，以基督教觀點詮釋該預言，而將這「第一個子女」視為耶穌，顯然是再自然不過的事。心思機敏的艾吉迪奧附會更甚，於聖彼得大教堂演說時宣稱，庫米巫女所預言的新黃金時代其實就是尤利烏斯所開啟的時代。[11]。

當時義大利的預言者有兩類，一類是預言末日逼近，劫數難逃，如薩伏納羅拉，一類是以較樂觀態度前瞻未來，例如艾吉迪奧。艾吉迪奧深信上帝的意旨正透過尤利烏斯二世和葡萄牙王馬努埃爾逐漸實現，因而抱持樂觀心態。例如，一五○七年，馬努埃爾寫信給教皇，宣布葡萄牙發現馬達加斯加，並征服遠東數處。尤利烏斯接到這喜訊，在羅馬大宴三天以示慶祝。在這些慶祝活動中，艾吉迪奧登上講壇，宣布在世界彼端發生的這些大事（加上國內的其他盛事，特別是聖彼得大教堂的重建），在在證明了尤利烏斯正逐步實現上帝所賦予他的使命。在向教皇的講道中，他興奮說道，「看看上帝以何許多的聲音，何許多的預言，何許多的豐功偉蹟召喚你。」[12]

審視過這些成就後，他深信《聖經》和庫米巫女的預言確實正逐漸應驗，而全球拜服基督教下的黃金時代就要到來 [13]。

羅馬並非人人同意艾吉迪奧的觀點。若說庫米巫女就是預言黃金時代將由尤利烏斯開啟的先知，那西斯汀頂棚上的庫米巫女形象顯然與此不合，讓人覺得古怪。米開朗基羅將她畫成醜陋的龐然大個，手長，二頭肌和前臂粗壯，肩膀寬厚如亞特拉斯（以肩頂天的巨神），頭部相形之下變得很小，體形之怪異駭人在整個拱頂上並不多見。這幅明顯帶有貶意的人像，還將她畫成遠視

眼，因為畫中看書的她把書拿得頗遠。眼力不好當然不代表眼光見識不佳。事實正好相反，因為根據某些版本的提瑞西阿斯*神話，他因看了雅典娜洗澡而瞎了眼睛，於是得到預卜未來的法力作為補償。庫米巫女視力不佳，或許也可解讀為具有靈視眼力的跡象[14]。同樣的，米開朗基羅說不定也在藉此表明，她的靈視和她的肉眼視力同樣不可靠。不管何者為真，他對這乾癟醜老太婆和其預言的看法，似乎由她身旁兩位裸童之一的手勢概括表露出來。這位男童對她「比出了將拇指夾在食指與中指之間的手勢」，意涵就和今日的比出中指一樣。這一粗鄙動作曾出現於但丁筆下，至今仍為義大利人所熟知[15]。

米開朗基羅在其濕壁畫裡加入了一些不大見得了光的玩笑，上述猥褻動作就是其中之一，但在攝影術和望遠鏡問世之前，從地上靠肉眼看不出這些「蹊蹺之處」。這位藝術家雖然性情乖戾，卻以話中帶刺的妙語而著稱。例如有次他開玩笑說某藝術家畫牛畫得很好，因為「畫家都善於畫自己」[16]。裸童在庫米巫女後面比山不雅手勢，顯示他終究不失其幽默風趣。但就像他關於十字架與荊棘的那首詩一樣，這也代表他對艾吉迪奧之熱烈稱頌教皇和黃金時代，心裡頗不以為然。

米開朗基羅不看好教皇能完成其收復教廷領土這所謂的天職，而在羅馬，持此觀點者不只他一人。一五〇九年夏天走訪羅馬的一位大有來頭的人物，對尤利烏斯表現出更為強烈的懷疑。這人就是來自鹿特丹的四十三歲神父伊拉斯謨斯，當時歐洲最受崇敬的學者之一。他在三年前已來

*古希臘城邦底比斯的盲人先知。

過義大利一次，那時是受英格蘭亨利七世的御醫之聘，前去教導他幾個就要完成海外教育的兒子。當時他在威尼斯和波隆納兩地奔波，而在波隆納他碰巧目睹了尤利烏斯征服該城後的光榮入城儀式。這次他則是帶著新學生，蘇格蘭國王詹姆斯四世的私生子斯圖亞特，來羅馬作客於教皇的表兄弟、富可敵國的樞機主教里亞里奧家。這趟來義大利，除了教斯圖亞特古典文學，伊拉斯謨斯還希望取得教皇的特許，赦免他當神父的父親違反不婚的誓言所犯下的罪過。

伊拉斯謨斯在羅馬受到盛情款待。樞機主教里亞安排他住進自己位於百花廣場附近的豪華寓所，並讓他在西斯汀禮拜堂的至聖所內參加彌撒，備極尊榮。他見到了艾吉迪奧和同樣好讀書而聰穎的因吉拉米。和艾吉迪奧一樣，他去了一趟阿維努斯湖邊，參訪庫米巫女的洞穴。他還受招待參觀了羅馬的古蹟和多所圖書館裡的珍藏，留下永難忘懷的美好回憶，說不定也獲准參觀了西斯汀禮拜堂內帆布幕後面正漸具規模的濕壁畫。一五〇九年夏，西斯汀頂棚已名列羅馬的偉大奇觀之一。曾受教於吉蘭達約的教士團成員阿爾貝提尼，這時剛完成其羅馬城市導覽小冊《Opusculum de mirabilibus novae et veteris urbis Romae》，書中列出羅馬最值得一覽的古蹟和濕壁畫。阿爾貝提尼寫道，「米凱利斯·阿坎傑利（即米開朗基羅）」正在西斯汀禮拜堂埋頭繪飾他的濕壁畫[17]。

米開朗基羅處處提防，不讓閒雜人等靠近腳手架，當然不願讓民眾看他的濕壁畫。但伊拉斯謨斯受邀登上腳手架，欣賞他的作品，倒也並非全然不可能。伊拉斯謨斯雖然對書的興趣遠大於繪畫，但他大有機會和米開朗基羅打上照面，特別是如果艾吉迪奧真的涉入頂棚構圖的話，更是

大有可能。他們甚至可能在波隆納就已認識，因為伊拉斯謨斯一五〇七年走訪該城期間，米開朗基羅幾乎同時也在那裡。不過，沒有文獻或軼事足以證明兩人見過面，兩位大師像黑夜中悄悄擦身而過的船隻，也同樣可能。

伊拉斯謨斯最後如願以償，因為尤利烏斯公開宣布這位大學者是「單身漢與寡婦」之子。從字面上講，這番宣告確屬實情，但整件事的爭議不只在這裡。總之，教皇避重就輕，解決了這件事。教皇的特許，幫伊拉斯謨斯拿掉了私生子的汙點，自此有資格任職英格蘭的教會。不久，就有人找他出任聖職。邀他回倫敦者正是坎特伯里大主教，大主教還寄了五百英鎊當旅費。他還收到友人蒙喬伊勛爵的信，信中興奮描述英格蘭新國王多麼叫人激賞。亨利七世於一五〇九年四月去世，由其十八歲兒子繼位。新王年輕又英俊，虔敬且有學問。「天國居民開顏，世間眾民歡騰，」蒙喬伊如此描述新王亨利八世治下，「到處是奶與蜜」[18]。

但伊拉斯謨斯動身前往英格蘭卻是極不情願。「若不是忍痛告別，」他後來回憶道，「我絕對下不了決心離開羅馬。那兒有愜意的自由、藏書豐富的圖書館、相交甚歡的作家與學者、可欣賞到多種古蹟。高級教士圈敬重我，因而我實在想不到還有什麼比重遊該城更叫我心快意。」[19]

不過，羅馬並非事事都合伊拉斯謨斯的意。一五〇九年秋抵達倫敦後，因為長途舟車勞頓和橫越洶湧的英吉利海峽引起腎痛，他不得不住進好友莫爾位於切爾西的住處休養一陣子。莫爾曾寫詩祝賀亨利八世登基，叫新王龍顏大悅。詩中和艾吉迪奧之頌揚尤利烏斯一樣，稱新黃金時代即將降臨。由於出不了門，只能和莫爾的眾小孩為伍，伊拉斯謨斯於是花了七天時間寫成《愚人

《頌》，而種下日後聲名狼藉的禍因。這件作品表明伊拉斯謨斯對羅馬的看法，比後來所寫頌揚該

城「愜意的自由」那封信，更敏銳切實。《愚人頌》以毫不留情面的語句，嘲諷貪汙的廷臣、航

髒而無知的僧侶、貪婪的樞機主教、傲慢的神學家、講話囉唆冗長的傳道士，乃至聲稱可預卜未

來的那些瘋預言家，因而至少在某部分上，矛頭是對準尤利烏斯二世及其眾樞機主教治下的羅馬

文化。

與艾吉迪奧奧不同，伊拉斯謨斯不相信尤利烏斯有意開啟新黃金時代。一五○九年夏，他站在

瀰漫硫黃味的阿維努斯湖邊時，庫米巫女的另一項預言想必更合他的意。「我看見戰爭和戰爭

的所有恐怖，」她在《埃涅阿斯記》裡告訴埃涅阿斯和其同伴。「我看見台伯河都是血，冒著血

泡。」20 在伊拉斯謨斯眼中，這則戰爭即將爆發而血流成河的預言，似乎正在好戰的尤利烏斯手

中逐漸應驗。《愚人頌》批判對象眾多，其中包括以天主教會之名發動戰爭的多位教皇。「滿懷

基督教的狂熱，他們以火和劍作戰……而付出了無數基督徒的血，21」他寫道，心中無疑想起威

尼斯人的戰敗。而就在伊拉斯謨斯抵達英格蘭，寫出這些語句的幾星期後，基督徒再度因教皇而

相互殺戮。

尤利烏斯再次和威尼斯起衝突。威尼斯人兵敗阿尼亞德羅後，即遣使向羅馬求和。但背地裡

又同時求助於奧圖曼蘇丹，猛烈反擊，奪下帕杜亞和曼圖亞，接著揮師指向費拉拉。這時統治費

拉拉者，是教皇部隊總指揮官暨魯克蕾齊婭·博爾賈的丈夫阿爾豐索·戴斯帖。威尼斯人駕著槳

帆船，他們引以為傲的強大軍力象徵，於一五○九年十二月初溯波河而上。

戴斯帖已擺好陣勢迎敵。這位費拉拉公爵雖只有二十三歲，卻是當時歐洲最出色的軍事指揮官之一，戰術高明，麾下的火炮部隊聞名天下。他對大炮深感興趣，於是在特殊鑄造廠鑄造了許多火炮，部署在能重創來敵的有利位置。「大王的惡魔」是他最叫人膽寒的武器之一，套句費拉拉宮廷詩人亞里奧斯托的話，這種著名的火炮「由陸、海、空噴火，無堅不摧」[22]。

還不到二十歲，戴斯帖就受教皇提拔，總綰兵符。一五○七年以猛烈炮火將本蒂沃里奧家族逐出波隆納。接下來，威尼斯人也要受到他致命炮火的洗禮。他的炮兵將火炮部署在陸地和水上，威尼斯艦隊還來不及反擊或逃逸，就遭炮火殲滅。這場炮戰取勝之快速，戰果之驚人，為歐洲前所未見。這一役不僅打掉了威尼斯東山再起的希望，也預示了義大利半島即將籠罩在疾風暴雨中，將有天翻地覆的鉅變。

伊拉斯謨斯於《愚人頌》中抨擊好戰的歷任教皇時，措詞謹慎，並未指名道姓。但幾年後，他匿名出版的《尤利烏斯遭拒於天國門外》，則不留情批評尤利烏斯，稱他是酗酒、褻瀆、有斷袖之癖而好自我吹噓之人，一心只想著征伐、貪汙與個人榮耀。這本小冊子的扉頁插畫，呈現詼諧的譏刺與敏銳的史識，插畫上描繪尤利烏斯穿著血跡斑斑的盔甲，帶著一干隨從來到天國門口，隨從「全是叫人退避三舍的流氓，渾身只散發出妓院、酒館、火藥的味道。」[23]聖彼得不讓他進去，勸他承認自己犯過的無數罪惡，然後譴責他治下的羅馬教廷是「全世界最殘暴的政權，基督的敵人，教會的禍根。」[24]但尤利烏斯不為所動，誓言召集更大兵馬，強行奪占天國。

第十八章 雅典學園

聖彼得：你因神學而得享盛名？

尤利烏斯：沒這回事。我不斷在打仗，沒時間搞這個。[1]

伊拉斯謨斯如此貶損尤利烏斯二世的學術和宗教成就。在神學研究上，這位教皇的確不如他叔伯西克斯圖斯那樣傑出，但在獎掖學術上卻頗有建樹。伊拉斯謨斯貶斥尤利烏斯在任期間的學術成果全是「華而不實的舞文弄墨」，只為討教皇的歡心[2]，但其他人的看法卻較為肯定。教皇提倡設立梵蒂岡圖書館等公共機構，進而重振羅馬的古典學術學習，這點特別受到他支持者的讚揚。例如一五〇八年的割禮節，詩人暨傳道者卡薩利於西斯汀禮拜堂講道，頌揚教皇獎勵藝術和學術功績卓著[3]。卡薩利慷慨說道，「您，至尊的教皇，尤利烏斯二世，當您如起死回生般喚起那一蹶不振的學術界，並下令⋯⋯重建雅典、雅典的露天體育場、劇場，與雅典娜神殿之時，您已建造了一新雅典。[4]」

拉斐爾抵達羅馬時，距他這篇講道已過了將近一年。但這位年輕畫家後來繪飾署名室第二面牆面濕壁畫時，就以尤利烏斯建造新雅典娜神殿的概念為主題。為「聖禮的爭辯」投入將近一年

時間後，一五一〇年初，他已轉移到對面牆壁，「哲學繆斯」的下面，開始繪製自十七世紀起通稱「雅典學園」的濕壁畫（因某法國指南如此稱呼而沿用至今）[5]。「爭辯」一畫以眾多傑出神學家為特色，這幅新濕壁畫則在教皇打算放置他哲學藏書所在上方的牆面上，畫了許多希臘哲學家和他們的學生。

「雅典學園」畫了包括柏拉圖、亞里斯多德、歐幾里德等五十多位人物，群集在古典神殿的花格鑲板拱頂下，或討論，或研讀。神殿內部頗像布拉曼帖所設計的聖彼得大教堂內部。據瓦薩里的說法，布拉曼帖曾幫拉斐爾設計這面濕壁畫的建築要素。這位偉大建築師這時雖然仍負責督造新大教堂，底下有數千名木工和石匠歸他指揮，但似乎還不全於忙到抽不出時間幫他這位年輕門生[6]。拉斐爾則以布拉曼帖為模特兒，畫成歐幾里德，回報他的關照，並表示敬意。畫中彎著腰，手拿圓規在石板上說明自己所發現之定理者，就是歐幾里德。

除了布拉曼帖，拉斐爾還畫進了曾指點過他濕壁畫的另一人。畫中的柏拉圖（禿頭、灰金色頭髮、長而捲曲的鬍子），一般認為就是以達文西為模特兒畫成[8]。替柏拉圖套上藝術家的臉龐，此舉多少帶點嘲諷意味（拉斐爾本人或許正有此意），因為在《理想國》一書中，柏拉圖痛斥藝術，將畫家逐出他的理想國。不過，將這位才氣縱橫的藝術家與歐洲最偉大的哲學家合而為一，或許與達文西的學問、成就之淵博有關，畢竟一五〇九年時他已是全歐的傳奇性人物。此外，此舉也是在向仍是拉斐爾靈感來源的這位大畫家致敬，因為環繞畢達哥拉斯（畫面前景左側）身邊的眾人物，徹底仿自達文西「三賢來拜」中簇擁在聖母馬利亞身邊的那些神情生動鮮明的人物[7]。

達文西這件祭壇畫始繪於三十年前，但終未完成。

這面濕壁畫向達文西致敬之舉，似乎意味著這位偉大賢者就像柏拉圖一樣，是萬人所必須師法的導師。有位藝術史家認為，這種師徒關係是拉斐爾創作上的一大特色。[8]「雅典學園」畫了多處師生關係場景，可見到歐幾里德、畢達哥拉斯、柏拉圖之類哲人身邊各圍繞著弟子，此中意味著學習以哲學角度思考事情的過程，和拜師學作畫的過程無異。[9] 拉斐爾也把自己畫進畫裡，但頗謙遜自抑，讓自己廁身亞歷山大天文學家和地理學家托勒密的弟子群中。不過，以他在署名室的精湛表現，他就要躋身為當之無愧、望重藝壇的大師，年輕後輩爭相拜師請益的對象。瓦薩里曾描述到這位年輕畫家身邊，總是簇擁著數十個弟子和助手，景象和「雅典學園」正相彷彿：

「他每次上朝，一如每次出門，身邊必然都會跟著約五十名畫家，全是能幹而優秀的畫家。他們緊追隨他，以示對他的崇敬。[10]」

因此，和藹可親而又受歡迎的拉斐爾，正是他在「雅典學園」所描繪的那種群體裡很討人喜歡的一員。他性情的寬和仁厚，由他將索多瑪畫入這面濕壁畫正可見一斑。畫面最右邊，身穿白袍而膚色黝黑，與瑣羅亞斯德、托勒密高興交談之人，就是索多瑪。[11]

索多瑪雖已不在署名室工作，拉斐爾仍將他畫入畫中，或許是為了向他此前在拱頂上的貢獻表示敬意。

這種熱切和善的交際氣氛（和藝術風格），當然和孤僻、自我的米開朗基羅格格不入。米開朗基羅的群體場景，例如「卡西那之役」或「大洪水」，從未見到姿態優雅、溫文有禮、討論學

問的群體，而總是群體裡人人各為生存而極力掙扎、四肢緊繃、軀幹扭曲。米開朗基羅身邊也從無弟子環繞。據說，有次拉斐爾在大批隨從簇擁下要離開梵蒂岡，在聖彼得廣場中央正好遇上一向獨來獨往的米開朗基羅。「你跟著一群同夥，像個流氓，」米開朗基羅譏笑道。「你獨自一人，像個劊子手，」拉斐爾回道。

居住、工作地點如此接近，這兩位藝術家不免偶爾會不期而遇。但米開朗基羅和拉斐爾似乎刻意各在梵蒂岡的固定角落活動，王不見王。米開朗基羅對拉斐爾的猜忌之心甚重，認為拉斐爾心懷不軌，一有機會就想模仿他，因而這位後輩藝術家是米開朗基羅最不願讓其登上腳手架的人士之一。他後來寫道，「尤利烏斯與我的不和，全是布拉曼帖和拉斐爾眼紅我所造成」，並認定這兩人一心要「毀掉我」[12]。他甚至深信不移認為，拉斐爾曾和布拉曼帖合謀，企圖溜進禮拜堂偷看濕壁畫。據說，米開朗基羅丟板子砸教皇而後逃往佛羅倫斯這件事，拉斐爾是幕後卑鄙的推手之一。然後，趁著米開朗基羅不在，他徵得布拉曼帖同意，偷偷溜進禮拜堂，研究其對手的風格和技法，試圖師法米開朗基羅作品的磅礡氣勢[13]。拉斐爾好奇想一窺米開朗基羅的作品是很自然的事，但若說到為此而耍這樣的陰謀，實在有些無稽。但無論如何，拉斐爾那風靡羅馬的魅力，碰上粗魯而好猜忌的米開朗基羅，顯然完全失靈。

繪製「雅典學園」時，拉斐爾已開始有師傅架式，底下有一群能幹的助手和弟子歸他差遣。

一九九〇年代的保護工作，在灰泥裡發現多個不同大小的手印，證實他動用了至少兩名助手。這

些手印是畫家在腳手架上扶牆以站穩身子，而在未乾的「因托納可」上所留下，且是從繪製這面濕壁畫時就開始留下[14]。

雖有這些助手，這幅畫的實際繪製，大部分似乎出自拉斐爾本人之手。這幅畫共用了四十九個「喬納塔」，也就是約兩個月的工期。他甚至在歐幾里德的短袖束腰外衣衣領上，刻上自己的落款 R V S M（Raphael Vrbinus Sua Mano 的頭字語簡稱，意為「烏爾比諾的拉斐爾親筆」）。這件作品主要出自何人之手，由這落款幾已毋庸爭辯。

拉斐爾為「雅典學園」畫了數十張素描和構圖，最先畫「初步略圖」，即寥寥勾勒的小墨水圖，再用紅粉筆或黑粉筆將其畫成更詳細許多的素描。他為那位躺在大理石階上的第奧根尼所畫的銀尖筆習作，可清楚說明他先在紙上用心試畫人物姿勢，包括手臂、身軀、乃至腳趾等所有細部，一點也不馬虎。米開朗基羅的濕壁畫高懸在觀者頭上十五公尺多的高處，細部不容易看到；相對的，拉斐爾的作品得受到觀者就近的檢視。進入教皇圖書館的學者和其他訪客，可逼近到距畫中下層人物只有幾呎處觀看，因而拉斐爾不得不一絲不苟注意每個細小的皺紋和手指、足趾。

為五十多位哲學家的臉部和姿態完成無數素描後，拉斐爾運用所謂的「方格法」，將人物放大、轉描到以膠水黏拼成一塊的紙張上，構成草圖。這種放大轉描法相當簡單，用尺將素描畫分成一定數目的方格，然後用炭筆等易於揩擦的工具，把每一方格的內容，轉描到放大三、四倍的草圖上的相應格子內。

這些放大格子如今仍可見於拉斐爾的「雅典學園」草圖上。這是署名室和西斯汀禮拜堂唯一

存世的草圖[15]，高二・七公尺，寬超過七・二公尺，以黑粉筆繪成，在柏拉圖、亞里斯多德及其一夥人的詳細素描底下，可看到用尺畫成的放大格子線。耐人尋味的是，草圖上完全不見建築背景（或許這正是建築細部確由布拉曼帖設計的明證[16]）。

這幅草圖耐人尋味之處不只一個。草圖上的圖案輪廓線，確實經拉斐爾或其助手一針針打過洞，但它卻從未給貼上濕灰泥轉描。要把這麼大張的草圖轉描到牆上，即使不是不可能，想必也很困難。在這種情形下，藝術家通常會將草圖切割成數張較小、較好轉描的局部草圖。但拉斐爾沒這麼做，反倒大費周章，以針刺謄繪法將草圖圖案轉描到數張較小的紙上，也就是所謂的「輔助草圖」上[17]。然後將輔助草圖固定在「因托納可」上轉描，大張的「母草圖」則擱在一旁不用。這麼大費周章，令人不禁納悶，拉斐爾為何想保存草圖，既然草圖似乎是為轉描上灰泥而畫，為何畫好了卻不作此用途。

一直到這四、五年前，草圖都還只是功能性素描，替濕壁畫作嫁後就功成身退，幾乎不留。草圖天生生命短暫，固定在潮濕的「因托納可」上，給人用鐵筆在其上描痕或用針刺上數百個孔後，注定就要棄如敝屣。但一五〇四年，達文西和米開朗基羅在佛羅倫斯展示他們的大草圖後，草圖的命運隨之改觀。這兩幅大素描如此受歡迎，影響力又如此之大，從此之後，草圖地位逐漸提升，而成為自成一格的藝術品。大會議廳這場競賽雖胎死腹中，誠如某藝術史家所說，卻一舉將草圖推上「最重要的藝術表現位置」[18]。

拉斐爾為「雅典學園」畫出一張展示用的草圖，此舉既是在效法他心目中的兩位藝壇英雄，

也是在以他們為對手，測試自己的素描與構圖功力。他的草圖是否公開展示過，沒有史料可佐證，但年輕而雄心勃勃的拉斐爾，一直渴望自己作品完成後能門庭若市，參觀者眾。米開朗基羅不必擔心自己在西斯汀禮拜堂的心血結晶揭幕後門可羅雀，因為屆時來參觀者不只教皇禮拜團的兩百位成員，還有來自全歐各地的數千名信徒。相對的，拉斐爾所繪飾的教皇私人圖書館，只有最有名望、最有學問的神職人員得以進出，能欣賞到他心血結晶者較侷限於特定人士。因此，他留下宏偉的草圖，用意可能在使自己作品能為梵蒂岡以外的人士所知，使世人得以拿它和米開朗基羅、達文西的作品品評高下。

拉斐爾有心廣為宣傳「雅典學園」，自有其充分的理由，因為這無疑是他投身藝術創作以來的顛峰代表作。在這件構圖精湛的傑作裡，這位年輕藝術家將神情各異的大批人物，巧妙融入叫人耳目一新的建築空間裡，超越藝術家運用大量姿勢、頭手動作（祝福、祈禱、崇拜）的慣常手法，而藉由想像的頭手動作、身體動作、人物間的互動，表達更為幽微的情感[19]。例如環繞歐幾里德的四位年輕弟子，姿態、表情各異，藉此表現出各自的心情（驚訝、專注、好奇、理解）。整體給人的感覺，就是一群各具特色的人，他們優雅的動作在整面牆上跌宕起伏，吸引觀者的眼睛一個一個人物看下去，而這些人物全巧妙融入了雖是虛構卻生動如真有其境的空間裡。簡而言之，這幅畫展現了戲劇性和統一性，而這兩者正是米開朗基羅在前幾幅〈創世記〉紀事場景裡所未能營造的。

第十九章　禁果

一五一〇年二月的羅馬嘉年華會，超乎尋常的歡樂、狂野。叫得出名號的藝人全都出來一展身手。公牛放出牛欄，奔上街頭，由攜長矛的騎士當街屠殺。罪犯拉上平民廣場，由一身丑角打扮的劊子手處決。數場比賽在廣場南方的科爾索路邊舉行，包括妓女競賽。更受歡迎的活動是「猶太人競跑」，各種年紀的猶太人被迫穿上奇裝異服，在街上飛跑，承受兩旁群眾羞辱，後面有戰士挺著尖矛騎馬急追。殘忍、粗俗無以復加。甚至有騎馬者與跛子的競賽。

除了這些慣常的娛樂活動，一五一〇年的嘉年華會還有一場備受矚目的重大活動。恢復威尼斯共和國教籍的官方儀式，在舊聖彼得大教堂殘留的台階上舉行，大批民眾湧入教堂前廣場觀禮。五名貴族身分的威尼斯使節，全穿著猩紅色（聖經中代表罪惡的顏色）衣服，被迫跪在台階上，俯首於教皇和十二名樞機主教之前。尤利烏斯一手拿《聖經》，一手握金色權杖，高坐在寶座上。五名使節親吻他的腳，然後跪著聆聽赦罪文宣讀。最後，教皇唱詩班突然唱起「米澤里尼里」（《聖經》第五十一詩篇），教皇以權杖輕拍每位使節肩膀，魔法般赦免他們和聖馬可共和國叛教的罪惡。

誠如這些三下跪使節所聽到的，教皇赦免威尼斯的條件很苛。除了得放棄羅馬涅地區的所有城鎮，威尼斯還得喪失大陸上所有其他領地，以及亞得里亞海的獨家航行權。教皇還勒令威尼斯停止向神職人員徵稅，歸還從宗教社團奪來的東西。在兵敗阿尼亞德羅和戰艦遭戴斯帖全殲之後，威尼斯共和國面對這些索求，幾無討價餘地。

法國得悉教皇與威尼斯和解後，既驚又怒。路易十二原來的盤算是完全滅掉威尼斯，如今教皇竟與威尼斯和解，留了威尼斯活路，路易十二因此大為不滿，抗議教皇無異往他心臟捅了一刀。尤利烏斯也一樣對路易不滿。他一心要與威尼斯和，完全是為了抑制日益壯大的法國。路易這時已控有米蘭和威洛納，佛羅倫斯和費拉拉受親法政權統治，而在教皇的故鄉熱那亞，法國剛建好巨大要塞，以壓制叛服的民心。尤利烏斯深知，若滅掉威尼斯，將讓法國獨大於義大利北部，使羅馬難以抵抗法國的支配與攻擊。在這之前，路易堅持自派主教，干預教會事務，早已令尤利烏斯非常不滿。他曾向威尼斯大使高聲叫嚷道，「這些法國人竭力想把我貶為他們國王的御用牧師，但我決心當教皇，而他們也將大失所望體認到這點。」[1]

Fuori I barbari（「蠻族滾出去」）成為他的戰鬥口號。在尤利烏斯心中，凡是非義大利人，特別是法國人，都是「蠻人」。他竭力爭取英格蘭、西班牙、日爾曼幫助，但他們都不想惹法國人，只有瑞士聯邦願與他結盟。因此，一五一○年三月，尤利烏斯批准與瑞士十二州簽訂五年條約，後者同意保衛教廷和教皇免受敵人侵害，並承諾只要教皇需要，願出兵六千襄助。

收回失土並與威尼斯言和之後，尤利烏斯轉而致力於下一個目標，即將外國人逐出義大利。

瑞士士兵是全歐最善戰的士兵，但面對駐義大利的四萬法國部隊，即使瑞士真出動六千步兵，仍是寡眾懸殊。但有這項同盟條約在手，尤利烏斯壯膽不少，開始籌畫在瑞士、威尼斯協助下，向法國全線（熱那亞、威洛納、米蘭、費拉拉）進攻。他任命二十歲的姪子，烏爾比諾公爵佛朗切斯科・馬利亞・德拉・羅維雷，為教廷總司令，統領教皇部隊。然後他鎖定了特定一場戰役，即討伐戴斯帖。

在這之前，費拉拉公爵戴斯帖一直是教皇好友暨盟友。就在兩年之前，尤利烏斯還曾以無價之寶金玫瑰。教皇每年均會賜贈此飾物給捍衛教廷利益最力的領袖，以示嘉許。戴斯帖就因協助教皇將本蒂沃里奧家族逐出波隆納，而得到這項賞賜。更晚近，戴斯帖在波河兩岸展示強大火力，更是讓威尼斯人俯首稱臣的大功臣。

但此後，戴斯帖的作為就沒這麼順教皇的意。即使和約已簽，他仍繼續攻擊威尼斯人。更糟的是，他是應盟邦法國的要求這麼做。最後，他無視於教會的獨家採鹽權，繼續開採費拉拉附近的某鹽沼，使雙方關係更形惡化。艾吉迪奧還曾於講道時公開斥責他這項犯行。為此，尤利烏斯決心好好教訓這位年輕公爵叛徒。

羅馬人民似乎支持尤利烏斯的武力恫嚇。四月二十五日，聖馬可節那天，歡度節日者將納沃納廣場附近某墊座上的老舊雕像「帕斯奎諾」，打扮成砍掉九頭蛇的大力神海格立斯的模樣，藉此喻指攻無不克的教皇。這尊古雕像據說不久前出土自某位姓帕斯奎諾的校長家花園裡，刻畫一男子抱著另一名男子，大概取材自古希臘史詩《伊利昂記》中，斯巴達國王梅內萊厄斯抱著遇害

的普特洛克勒斯之遺體的情節。「帕斯奎諾」是羅馬最受歡迎的景點之一，也是米開朗基羅繪飾西斯汀禮拜堂所援用的另一尊上古雕像，「大洪水」中蓄鬍老人抱著已僵硬之兒子軀體的場景（最早畫成的場景之一），明顯受此雕像啟發。

但並非每個羅馬人都頌揚教皇的新軍事行動。那年春天，卡薩利，即先前讚揚尤利烏斯締造「新雅典」之人，在西斯汀禮拜堂再度登壇講道。這一次，他沒那麼諂媚教皇，反倒斥責交相征伐而讓基督徒流血喪命的國君和王公。蓄著長髮的卡薩利口才一流，聰明也一流，這番講道既針對路易和戴斯帖，也針對教皇。但言者諄諄，聽者卻似乎藐藐，遭米開朗基羅寫詩諷刺正忙著用聖餐杯造劍和頭盔的教皇，當然也聽不進去。

一五一○年最初幾個月，米開朗基羅過得並不快樂，原因不只是教皇蓄勢待發的戰爭。四月時，他接到哥哥利奧納多死於比薩的消息。利奧納多遭免去聖職後已再獲得多明我會接納，死前在佛羅倫斯的聖馬可修道院住了幾年，一五一○年初搬到比薩的聖卡帖利娜修道院，隨後死於該院，死因不詳，享年三十六歲。

米開朗基羅似乎未回佛羅倫斯家中奔喪，但究竟是因為羅馬工作繁忙不克前往，還是因為生前和利奧納多不和（他在信中幾乎未提過哥哥），無從論斷。奇怪的是，他和哥哥之間還遠不如三個弟弟來得親近，而這三個弟弟在知識追求和信仰上和他根本道不同不相為謀。

這時候，米開朗基羅已開始畫位於「諾亞獻祭」旁邊而接近拱頂正中央的大畫域。在這裡，

他完成「亞當與夏娃的墮落與放逐」，取材自〈創世記〉的最新力作。這幅畫的繪製比前幾幅都快，只用了十三個「喬納塔」就完成，約略是其他作品的三分之一時間。這時，「靛藍」、布賈迪尼等老助手已返回佛羅倫斯，複雜的準備和例行工作，都靠米開朗基羅和幾名新助手一起完成。在這情況下能有如此佳績，實在叫人刮目相看。一五〇八年夏就加入團隊的米奇，這段期間仍和米開朗基羅並肩作戰，雕塑家烏爾巴諾也是[2]。新加入的濕壁畫家包括特里紐利和札凱蒂，但這兩人都不是佛羅倫斯人，而是來自波隆納西北方八十公里處的雷吉奧艾米利亞。這兩人藝術才華平庸，但後來與米開朗基羅結為好友。

米開朗基羅這幅最新的〈創世記〉紀事場景，分為兩個部分。左半邊描繪亞當與夏娃在多岩而貧瘠的伊甸園裡伸長手欲拿禁果，右半邊則描繪接下來天使在他們頭上揮劍，將他們逐出伊甸園的場景。和拉斐爾一樣，米開朗基羅將蛇畫成帶有女性軀幹和女人頭的模樣。她以粗厚的尾巴緊緊纏住智慧樹，伸出手將禁果交給夏娃，夏娃斜躺在地上，亞當的身旁，伸出左手承接。這是他至目前為止構圖最簡單的〈創世記〉紀事場景，畫中只有六個人物，每個人物都比前幾幅的人物大許多。相對於「大洪水」裡渺小的身影，「墮落」裡的亞當，身高將近三公尺。

《聖經》清楚記載，誰是初嘗禁果而導致「人類墮落」的始作俑者。〈創世記〉記載道，「於是女人見那棵樹的果子好作食物，也悅人的耳目，且是可喜愛的，能使人有智慧，就摘下果子來吃了，又給她丈夫，她丈夫也吃了。」〈創世記〉第三章第六、七節）歷來神學採用這段經文，而怪罪夏娃將亞當帶壞。夏娃帶頭觸犯天條，不僅導致遭逐出伊甸園，還受到更進一步的

處罰，從此得聽從丈夫使喚。耶和華告訴她，「你必戀慕你丈夫，你丈夫必管轄你。」（〈創世記〉第三章第十六節）

一如古希伯來人，教會根據這段經文，合理化男尊女卑的倫理。但米開朗基羅筆下的「墮落」，不同於《聖經》裡的相關經文，也不同於包括拉斐爾作品在內的此前藝術作品。拉斐爾筆下的夏娃體態豐滿性感，遞禁果給亞當嚐，但在米開朗基羅筆下，亞當更主動許多，伸長手到樹枝裡，欲自行摘下禁果，而夏娃則在底下，意態更為慵懶、消極許多。亞當貪婪、積極的舉動，幾乎可說替夏娃洗脫了罪名。

一五一〇年時，夏娃重新定位之說甚囂塵上。米開朗基羅畫此畫的一年前，德國神學家阿格里帕・馮・內特斯海姆推出《論女性的尊貴與優越》，書中主張獲告知禁食智慧樹之果者是亞當，而非夏娃，「因此，犯偷吃禁果之罪者是男人，而非女人；人類之所以有罪，全來自亞當，而非夏娃。」根據這些理由，阿格里帕斷言，不讓女人出任公職或宣講福音，不合公義。原在第戎附近的多勒教授猶太教神祕哲學的他，也因為這項開明觀點賈禍，立即遭逐出法國。

米開朗基羅有別於傳統觀點的「墮落」，並未引起如此大的騷動。他的動機主要不在替夏娃脫罪，而在予亞當一樣程度的譴責。他們所犯罪過的真正本質，似乎由畫中挑逗性的場景所不言而喻。強壯、緊繃的男體又開雙腿，立在斜倚的女體一側，充滿挑逗意味，而夏娃臉之逼近亞當的生殖器，更是引人遐思。米開朗基羅還將智慧樹畫成無花果樹，藉此更進一步凸顯此畫的性意

味，因為無花果是眾所皆知的肉欲象徵。長久以來，評論家皆同意「人類的墮落」（原始的純真在此因女人與蛇的結合而一去不返）亟需從性的角度詮釋[4]，由此看來，該畫隱含上述的情欲意味，也就完全說得過去。如果說肉欲真如當時人所認為係引生罪惡與死亡的禍首，那麼歷來描繪伊甸園中熾烈而致命的情欲最為生動淋漓者，非米開朗基羅的「墮落」莫屬。這幅畫完成近三百年間，一直未有人像頂棚濕壁畫的其他部位一樣將它複製為雕版畫，此一事實佐證了該畫的確含有鮮明的性意涵[5]。

米開朗基羅以禁欲、不安的態度看待性，這點具體而微呈現在他給孔迪維的一道建議中。他告訴這個弟子，「如果想長命百歲，就絕不要做這檔事，不然也儘可能少做。[6]」他刻畫「聖殤」中的聖母像時，心裡就隱藏著這種禁欲觀。雕像裡做兒子的已是個大人，做母親的卻還如此年輕，因而引來批評。但米開朗基羅聽到這樣的批評，大概不會接受。他曾問孔迪維，「你難道不知道，處子之身的女人比非處子之身的女人還更能長保青春？淫欲會改變處女的身體，而處女若從無淫念，連一絲絲淫念都沒有，那青春還更能長保。[7]」

米開朗基羅這幅畫右半邊的夏娃身上，則無疑留下了淫欲的印記。在「墮落」中，夏娃年輕的胴體斜倚在石上，雙頰紅潤，姿態撩人（有人說是米開朗基羅筆下最美的女性人物之一[8]），但到了右邊的場景，遭天使逐出伊甸園的夏娃，變成奇醜無比的老太婆，頭髮凌亂，皮皺背駝。她縮著身子，雙手掩住胸脯，和亞當一起逃出伊甸園，亞當同時伸出雙臂，欲抵擋天使揮來的長劍。

米開朗基羅擔心房事會削弱人的身心，可能是受了學者費奇諾的影響。費奇諾寫了篇論文，探討性如何消耗元氣、削弱腦力、導致消化和心臟功能出問題，而有害於做學問之人。費奇諾是教會任命的牧師，潛心吃素，以禁欲、獨身而著稱。但他卻也與名叫喬凡尼·卡瓦爾坎帖的男子譜出戀情（精神式而非肉體之愛），曾寫給這位「我摯愛的喬凡尼甜心」許多情書。

米開朗基羅對性的不安，有時與他自認具有的同性戀特質有關。但由於證據佚失或遭刻意湮滅，米開朗基羅的性傾向究竟如何，無從研究。此外，「同性戀」大抵是近代的、後佛洛伊德的一種情欲經驗，中世紀和文藝復興時期的人用以了解此一經驗的用語，顯然和我們所用者含意並不相同 9。這些不同的文化實踐和信念反映在新柏拉圖主義的愛情觀，而米開朗基羅透過聖馬可學苑的教誨對此大概並不陌生。例如，費奇諾造了「柏拉圖式愛情」這個新詞，形容柏拉圖《會飲篇》中所表述男人與男孩之間心靈的相契。柏拉圖在該著作中，頌揚這類結合是貞潔與知性之愛最極致的表現。如果說男女之愛純粹基於肉欲，導致腦力和消化功能衰退；柏拉圖式愛情，據費奇諾的說法，則是「致力於讓我們重返崇高的天頂。10」

從同是聖馬可學苑出身的皮科·德拉·米蘭多拉身上，我們知道文藝復興時期的上流人士，其愛情生活是如何叫人難以捉摸。一四八六年，這位年方二十三歲、年輕英俊的伯爵，與稅務員妻子瑪格莉塔私奔，逃離阿雷佐，成為轟動一時的醜聞，並引發械鬥。數人因此喪命，皮科本人也受傷，隨後給拖到地方行政官面前審問。最後，他不得不向那位稅務員道歉，並立即歸還瑪格莉塔。這位作風大膽的年輕戀人隨後搬到佛羅倫斯，結識男詩人貝尼維耶尼，兩人形影不離，並

以深情的十四行詩互訴衷情。儘管有這斷袖之癖，卻絲毫無損於皮科對薩伏納羅拉的崇拜與支持，各位可別忘了，有不少愛「臉上白淨小伙子」、暗地搞著「不可告人之惡」者，皆慘遭薩伏納羅拉迫害。但是我們絕不能因此說皮科虛偽。皮科雖愛貝尼維耶尼，卻明顯不認為自己是雞姦者，或者至少不是薩伏納羅拉所公開斥責的那種雞姦者。皮科和貝尼維耶尼最後如夫妻般同葬一墓，長眠薩伏納羅拉所主持的聖馬可修道院的院內教堂。

至於米開朗基羅的同性戀傾向，歷來史家常以他和卡瓦里耶利存有類似關係作為證據。卡瓦里耶利是羅馬年輕貴族，米開朗基羅約一五三二年與他邂逅，而深深著迷於他。但米開朗基羅只是藏著愛意，還是與他發展到肉體關係，無從論斷。他是否曾與哪個所愛的人，不管是男人還是女人，發展到肉體關係，也同樣是個謎[11]。綜觀一生，他似乎對女人幾乎不感興趣，至少就情愛上來講是如此。「女人實在大不相同／任何聰明的男性，心靈都不該為她瘋狂，[12]米開朗基羅在一首十四行詩裡寫道。

但他在波隆納十四個月期間所發生的一段插曲，說不定表示他對女人並非全然無動於心。某些替米開朗基羅立傳者深信，當時正在製作尤利烏斯青銅像的他，可能還抽出時間和一年輕女子談戀愛。這段異性戀情的證據十分薄弱，只是一首十四行詩。這首詩寫在一五〇七年十二月他寫給博納羅托的一封信的草稿背後，是他三百多首十四行詩與愛情短詩中現存最早的作品之一。在這首詩中，米開朗基羅頗為輕佻，想像自己是蓋住少女額頭的花冠，緊縛少女胸脯的連衣裙、環住少女腰部的腰帶[13]。但即使他真的在製作這尊青銅巨像時還有時間談戀愛，由詩中精心雕琢的比

喻來看，這首詩倒比較像是詩文習作，而不像是對真有其人的某個波隆納少女赤裸裸表露愛意。

還有位立傳者推測這位藝術家可能得過梅毒，試圖藉此替米開朗基羅關除不舉、戀童癖、同性戀之類謠言[14]。得性病的證據來自友人寫給他的一封令人費解的信，信中恭賀這位藝術家已給「治好一種男人染上後鮮能痊癒的病」[15]，但比起與波隆納女性熱戀那個證據，這個證據更為薄弱。米開朗基羅活到八十九歲，一生未出現眼盲、癱瘓之類與梅毒有關的衰退症狀，就是駁斥這一說法最有力的證據。總的來說，他身體力行向孔迪維所提的禁欲教誨，似乎很有可能。

這種克己精神絕對不常見於拉斐爾工作室。這位年輕藝術家不僅在男人圈人緣極佳，還很愛在女人堆裡混，很善於向女人獻慇勤。瓦薩里說，「拉斐爾這個人很風流，喜歡和女人混，無時不愛向女人獻慇勤。[16]」

如果說米開朗基羅在羅馬刻意自絕於肉體歡愉的機會，拉斐爾則大有機會好好滿足他那似乎無可饜足的欲望。羅馬有三千多名教士，而教士的獨身一般來講只要不娶妻就算符合規定，因此城內自然有很多娼妓，以滿足他們的性需求。當時的編年史家聲稱，羅馬人口不到五萬，卻有約七千妓女[17]。較有錢、較老練的「尊貴交際花」所住的房子非常醒目易找，因為正門立面飾有俗豔的濕壁畫。這些交際花不避人眼目，在窗邊和涼廊搔首弄姿，或懶洋洋躺在絲絨墊上，或以檸檬汁打濕頭髮後，坐在太陽下，把頭髮染成金色。「燭光交際花」則是在較不健康的地方接客，幹活地點不是澡堂，就是傑納斯拱門附近環境髒汙、小巷縱橫的紅燈區。皮肉生涯最後，不是在

西斯托橋（尤利烏斯叔伯所建之橋）下了此殘生，就是給關進聖喬科莫絕症醫院，接受癬瘡木（從巴西某樹材提製的藥物）的梅毒治療。

一五一〇年，羅馬最著名的上際花是名叫因佩莉雅的女子，住在無騎者之馬廣場附近，而拉斐爾住所就近在咫尺。父親曾是西斯汀禮拜堂唱詩班歌手的她，住所大概比這位年輕畫家的還要豪華，因為牆上掛滿金線織圖的掛毯，簷板塗上群青，書櫃裡擺滿拉丁文、義大利文精裝書。地板甚至鋪了地毯（當時少見的居家裝潢方式）。此外，還有一項令人豔羨的裝飾，傳說拉斐爾和其助手群繪飾梵蒂岡教皇住所時，還抽出時間替她房子的正門立面繪了維納斯裸像濕壁畫。

若說拉斐爾和因佩莉雅見過面，一點也不足為奇，因為當時藝術家和交際花時相往來。交際花為畫家提供了人體模特兒的來源，而且有錢贊助者有時還出錢請畫家畫他們的情婦。舉例來說，在這幾年前，米蘭公爵魯多維科·斯佛札就雇請達文西替他情婦賽西莉雅·迦萊拉尼畫肖像。就連「蒙娜麗莎」的畫中人，都可能是交際花，因為有人造訪達文西書房後聲稱，看過一幅「蒙娜麗莎」畫好後未交給朱里亞諾，他所謂的朱里亞諾·德·梅迪奇之情婦的肖像畫[18]。這幅「蒙娜麗莎」畫好後未交給朱里亞諾，或其他任何可能的委製者。達文西非常喜歡這件作品，留在身邊許多年，後來跟著他移居法國，而為法國國王法蘭索瓦一世買下。但沒有證據顯示，達文西對這位謎樣的畫中人，除了審美興趣，還有其他非非之想。拉斐爾與因佩莉雅的關係則不是如此。兩人過從甚密，這位風流倜儻的年輕畫家（或許可想而知）最後成了她的眾多愛人之一[19]。

第二十章　野蠻之眾

「我現在工作一如往常，」一五一〇年盛夏米開朗基羅寫了家書給博納羅托。「下個禮拜底

我會完成我的畫作，也就是我開始畫的那個部分，畫作公諸大眾之後，我想我可以拿到酬勞，然

後想辦法回家休一個月假。1

這是令人興奮的一刻。經過兩年不懈的努力，這支團隊終於畫到拱頂中央。2雖然一心想保

密，但米開朗基羅還是打算在動手繪製第二部分之前，拆掉帆布和腳手架，將自己作品公諸於

眾。尤利烏斯已下令這麼做，但米開朗基羅本人無疑也很想知道，從地面看上去濕壁畫會呈現什

麼效果。不過他在寫給博納羅托的信中，心情出奇低落。「我不知道接下來會如何，我不是很

好，沒時間，必須停筆了。3

相對於初期某些時候，近來工作非常順利。米開朗基羅以較短的時間，畫了另兩組拱肩和弦

月壁、先知以西結像、庫米巫女像、另兩對「伊紐多」像、以及第五幅〈創世記〉紀事場景「創

造夏娃」。「創造夏娃」裡的三名人物，只用了四個「喬納塔」就畫成，速度之快若吉蘭達約得

知都要佩服不已。米開朗基羅進度能這麼快，部分得歸功於他已開始用針刺謄繪法和刻痕法雙管

齊下的方式，將草圖轉描到「因托納可」上，吉蘭達約和其助手群在托爾納博尼禮拜堂用的也是同樣辦法。草圖上較細微的局部，例如臉和毛髮，一律用針刺孔，然後以炭筆拍擊其上，至於身軀、衣服這些較大的部位，則以尖鐵筆描過。這顯示米開朗基羅愈來愈有信心，或許也顯示他愈來愈急於完成這項任務。

「創造夏娃」就位在大理石祭壇圍屏（將神職人員與禮拜堂內其他人員隔開的屏風）的正上方。夏娃在睡著的亞當身後，張著嘴，一臉驚訝，似要倒下般躬身合掌，迎接創造她的耶和華，耶和華則望著她向她賜福，動作頗似巫師在施法術，神情幾乎可說悲傷。這是米開朗基羅第一次畫上帝，在他筆下，上帝是個英俊的老者，有著捲曲的白鬍，身穿鬆垂的淡紫色袍服。背景處的伊甸園，類似「亞當與夏娃的墮落與放逐」裡的伊甸園，乏善可陳。米開朗基羅不喜歡風景畫，曾嘲笑法蘭德斯畫家筆下的自然風景，是只適合老婦、少女與僧尼欣賞的藝術作品[4]。因而，他筆下的伊甸園，呈現的是荒涼的土地，點綴以一棵枯樹和幾塊露出地面的岩石。

相較於先前「墮落與放逐」人物處理的老練而富巧思，「創造夏娃」的人物處理則有些叫人失望。米開朗基羅的構圖，大幅借用了魁爾洽在波隆納聖佩特羅尼奧教堂大門上同主題的浮雕，因而顯得有點不自然。未使用前縮法，三名人物縮為只剩幾吋高，從地面看上去難以看清楚。至目前為止，先知像、巫女像、以及伊紐多像，一直是頂棚上最出色的部分。如果說要設計出如拉斐爾一樣生動流暢而井然有序的場景，米開朗基羅力有所未逮，但單人巨像則讓善於刻畫壯實巨人的他可以一展所

長。工程進行到一半，他已畫了七名先知和巫女，個個身形碩大，或聚精會神看書，或如「諾亞獻祭」下方的以賽亞，眉頭深皺，凝神注視中央，神情類似沉思、憂心的「大衛」。臉龐英俊而頭髮蓬亂的以賽亞，事實上就是這尊著名雕像的坐姿翻版，左手不合比例的大（「大衛」是右手不合比例的大）。

以西結的加入為這群虎背熊腰的巨人更添光采。據《聖經》記載，他於見一異象後，鼓勵猶太人重建耶路撒冷神殿，因為這個事蹟，以他繪飾西斯汀禮拜堂至為恰當。在異象中，他看見一測量員帶著麻繩和量度的竿出現他面前，並以竿丈量該建築的長寬高，包括牆有多厚，門檻多深（西斯汀禮拜堂就完全遵照該殿格局而建）。米開朗基羅將他畫成坐在寶座上，上半身大幅度轉向右邊，然後前傾，彷彿要面對某人。畫中他的頭呈側面，臉上神情專注，眉毛皺起，下巴外伸。

除了以西結和庫米巫女，「創造夏娃」兩側還有四尊「伊紐多」、兩面穿了黃絲帶的銅色大獎牌。一如頂棚上的建築性裝飾，大獎牌部分，米開朗基羅幾乎全交給助手負責。出自助手之手的大獎牌共有十面，其中至少有一面不僅是助手所畫，且是助手所構圖。這人很可能是巴斯提亞諾・達・桑迦洛，因為風格與被斷定出自他之手的一些素描類似[5]。這些大獎牌直徑一・二公尺，全以乾壁畫法畫成，且畫了第一對之後就不再靠草圖指引：米開朗基羅畫了素描之後，就由助手徒手轉描到灰泥上。古銅色係以鍛黃土這種顏料畫成，然後再用樹脂暨油固著劑貼上金葉。

這十面大獎牌上的情景，靈感全來自一四九三年版《伊斯托里亞塔通俗聖經》中的木版插

畫。這部義大利文《聖經》係馬列米根據《通俗拉丁文本聖經》譯成，一四九〇出版，為最早印行的義大利文聖經之一。由於極受歡迎，到了西斯汀禮拜堂頂棚開始繪飾時已出現六種版本。米開朗基羅想必擁有一部這樣的《聖經》，並於畫大獎牌的素描時拿來參考。

馬列米聖經的風行，意味著米開朗基羅有意讓進入西斯汀禮拜堂參加彌撒的信徒，一眼就認出大獎牌上的情景。但即使是未看過馬列米聖經的文盲，無疑也將因為其他地方的同主題藝術作品，而熟悉其中許多情景，就像他們一眼也能認出「大洪水」和「諾亞醉酒」一樣。絕大部分藝術家都認知到，藝術創作是為了替未受教育者闡明故事。西耶納畫家公會章程明白寫著，畫家的任務就是「向不識字的愚夫愚婦闡明聖經」[6]。因此，濕壁畫的功用極似《窮人聖經》（供文盲看的圖片書）。彌撒可能持續數小時，因此信徒有充裕時間細細欣賞周遭的壁畫。

那麼，來自佛羅倫斯或烏爾比諾的信徒，會如何理解西斯汀禮拜堂頂棚上的大獎牌？米開朗基羅對馬列米聖經木版畫的選用，很耐人尋味。五面大獎牌仿自〈馬加比書〉上、下卷（《次經》十四卷的最後兩卷）中的插畫。《次經》為聖哲羅姆所編譯之《通俗拉丁文本聖經》中，在內容、文字、年代、作者方面有爭議的經卷總稱，經名 Apocrypha 源自希臘語 apokrupto，意為「隱藏的」。〈馬加比書〉描述一家族「驅逐野蠻之眾，再度收回舉世聞名之聖殿」的英勇事蹟[7]。該家族最著名的一員是戰士祭司猶大·馬加比，他於西元前一六五年率猶太軍攻入耶路撒冷，恢復聖殿，猶太教的獻殿節至今仍紀念他這項功績。

米開朗基羅筆下的馬加比家族故事畫，呈現猶太人的敵人如何得到應有的報應。在先知約珥

像上方，最靠近大門的大獎牌之一，描繪〈馬加比書〉下卷第九章的場景：敘利亞國王安條克四世率軍進逼耶路撒冷，欲征服猶太人，途中耶和華使神力讓他從戰車跌落。沿著拱頂更往內，位於先知以賽亞像上方的大獎牌，內容取材自〈馬加比書〉下卷第三章，描繪安條克四世的大臣赫里奧多羅斯，奉命前往耶路撒冷欲掠奪聖殿中的錢財，卻在途中遭上帝所展現的景象所阻。景象中一名「可怕的騎士」騎著馬而來，赫利奧多羅斯不僅遭馬踐踏，還遭兩名男子持棍毆打，大獎牌上所呈現的就是這一刻的情景。

〈馬加比書〉中這些人事物，包括宗教戰爭、有意掠奪者、受入侵者威脅的城市、在主協助下為人民打敗敵寇的戰士祭司，對於在尤利烏斯二世治下的動亂年代裡走訪西斯汀禮拜堂的人而言，大概會覺得別具深意。藝術的目的當然不只在教育民眾《聖經》上的故事，還能肩負重大的政治作用。例如佛羅倫斯統治者在舉兵討伐比薩之際，委製「卡西那之役」（描繪佛羅倫斯擊敗比薩的一場小衝突），就絕非偶然。西斯汀禮拜堂拱頂上的〈馬加比書〉紀事場景，同樣意味著米開朗基羅（或者應該說某位顧問）汲汲於藉此表明教皇的威權。

一五一〇年春或夏繪製的某面大獎牌，尤其有這方面的意涵。馬列米聖經在〈馬加比書〉下卷第一章，放了一幅亞歷山大大帝跪見耶路撒冷大祭司的木版畫，但畫中事件其實不見於《次經》。亞歷山大欲進城洗劫耶路撒冷途中，在城外遇見大祭司，大祭司極力警告會有惡果，致亞歷山大心生恐懼，而放過耶城。大獎牌上刻畫頭戴王冠的亞歷山大，跪在頭戴主教冠、身穿袍服的人面前。一五〇七年梵蒂岡委製的一面彩繪玻璃，描繪路易十二跪見尤利烏斯，場景與此類

似。這面玻璃和這面古銅色大獎牌均清楚表明，國王和其他世俗領袖都必須聽命於教皇之類的宗教領袖。

因此，米開朗基羅頌揚羅維雷家族教皇的用心，不只可見於替禮拜堂飾上櫟葉、櫟實的作法，還在於透過這些古銅色大獎牌上的場景，強化教會的敵人應受到無情制伏這個堅定信念。不過，米開朗基羅私底下反對教皇的好戰作風，因此，替尤利烏斯的征伐行動宣傳，似乎非他所願。對進入此禮拜堂的信徒而言，〈馬加比書〉故事畫大概不致陌生，但要從地面上看清楚這些小圖畫裡畫些什麼，大概只有眼力過人者才有辦法。畫面小，加上周遭還有數百個更大、更顯眼、讓它們相形失色的人物，意味著它們的政治影響力必然有限。後來，拉斐爾在署名室隔壁房間的繪飾，才讓這類富政治寓意的場景有了較壯觀的呈現。

如果說開始繪製頂棚濕壁畫時，米開朗基羅對教皇的征戰舉動，心情是喜惡參半，那麼，一五一〇年夏（他準備公開前半部成果之際），他對教皇的支持想必很快就更為低落。無懼於戴斯帖威猛的戰名，也無畏於法國駐義大利的大軍，尤利烏斯秣兵厲馬，準備一戰。他胸有成竹告訴威尼斯使節，由他來「懲罰費拉拉公爵，拯救義大利擺脫法國的掌控」，是「上帝的旨意」[8]。他說，一想到法國人駐軍義大利，就讓他食不下嚥，枕不安眠（對愛美食與睡眠的尤利烏斯而言，這的確非比尋常）。他向這位使節抱怨道，「昨晚我睡不著，起來在房間裡踱步。」[9]

尤利烏斯大概深信懲罰戴斯帖、驅逐法國人是上帝下給他的使命，但他也深知沒有俗世的幫助，不足以成事。因此，他趁著與瑞士聯邦結盟的機會，成立菁英部隊「瑞士侍衛隊」，並賜頒隊服（黑扁帽、禮刀、深紅與綠色條紋的制服）。尤利烏斯幾如信教般信賴瑞士士兵，歐洲最叫人喪膽的步兵。在前一世紀，瑞士突破性革新了長矛的運用（這時的長矛長五‧四公尺），組成數支紀律嚴明而隨時可上場殺敵的部隊。為求動作靈活迅捷，他們作戰時幾乎不著盔甲，組成一支支緊密的小戰鬥單位，集體衝向敵軍（至當時為止，這項戰術幾未吃過敗仗）。一五○六年討伐佩魯賈和波隆納時，尤利烏斯已雇用了數千瑞士軍人。那一趟遠征，除了在教皇泛舟特拉西梅諾湖時在岸上吹號角伴奏，他們幾無表現，但大勝而歸似乎讓他盲目相信他們的戰力。

瑞士部隊還未越過阿爾卑斯山前來會合，討伐費拉拉之役就於一五一○年七月發動。時值盛夏，絕非開戰良機。炎人的驕陽讓長途跋涉的部隊叫苦連天，因為身上盔甲重逾二十二公斤，且幾乎不透氣。更糟的是，夏季是瘟疫、瘧疾與斑疹傷寒好發的季節，歷來這時候出征，死於這些疾病的士兵比死於敵人之手者還多。偏偏費拉拉周邊又環繞滋生瘧疾的沼澤，因而，在戴斯帖的地盤作戰，得克服的危險不只該公爵聞名天下的炮手。

開戰初期教皇部隊在佛朗切斯卡‧馬利亞帶領下挺進順利，攻入波隆納東邊的戴斯帖轄地。

鑑於情勢逆轉，戴斯帖主動提議願放棄他在羅馬涅地區的所有土地以求自保，前提是尤利烏斯無意協就此罷兵，不取費拉拉。他甚至承諾願補償教皇這次出兵的開銷。但殺紅了眼的尤利烏斯無意協商，並要戴斯帖駐羅馬大使立即離境，否則就要將他丟入台伯河。這位倒楣的大使，正是後來以

長篇敘事詩《瘋狂奧蘭多》著稱於世的義大利詩人亞里奧斯托。這年春、夏期間，他已來回奔走於相距三百二十公里的費拉拉、羅馬五趟。也就在這時候，他埋頭撰寫他的傳世詩篇，長三十萬字、描寫查理曼大帝時代騎士與騎士精神的《瘋狂奧蘭多》10。黑而鬈的頭髮、銳利的眼神，加上濃密的鬍子以及凸出的鼻子，亞里奧斯托看來頗有詩人樣。他還以善戰而著稱，但他可不想和教皇比畫，趕緊逃回費拉拉。

對戴斯帖而言，更壞的事還在後頭。八月九日，教廷以背叛教會之名，將他開除教籍。一個星期後，教皇決定御駕親征，顯然希望重溫當年大膽征服佩魯賈、波隆納的光榮。這次一如一五○六年時，除了老朽者，所有樞機主教全奉召入伍，並受命於羅馬北邊約一百公里處的維泰博集合。在這同時，尤利烏斯先到奧斯蒂亞（一如往常以聖餐作為隊伍前導），巡視艦隊。然後在那兒搭威尼斯戰艦北行到奇維塔維基亞，再改走陸路，於三星期後的九月二十二日抵達波隆納。

遠征軍不擔心天熱，反倒必須和惡劣天氣博鬥。德格拉西沮喪寫道，「雨一路緊跟著我們11」。他還抱怨說，車隊在爛泥裡吃力行進時，所行經的各城（安科納、里米尼、佛利）人民「照理應歡迎教皇，結果不

圖六　亞里奧斯托《瘋狂奧蘭多》扉畫

歡迎，反倒轟然大笑。[12]」並非所有樞機主教都奉召前來，一些法國高級教士仍忠於路易，而投奔位於米蘭的敵營。但至少進波隆納時場面風光，開場喇叭聲一如以前響亮響起，一五○六年的勝利進城場面於焉再現。波隆納人的熱烈歡迎，似乎讓這位戰士教皇覺得再獲勝利似乎是指日可待。

第二十一章　重返波隆納

就米開朗基羅而言，教皇決定御駕親征，來得實在不是時候。尤利烏斯離開羅馬，意味著拱頂前半部繪飾無法揭幕；更糟的是，原答應完成一半就付給米開朗基羅的一千杜卡特報酬也要落空。米開朗基羅急於拿到工資，因為距上次教皇付錢給他已過了一年。九月初寫給魯多維科的家書裡他已抱怨道，「根據協議，我現在應該拿到五百杜卡特，但教皇還沒給。教皇還必須給我同樣數目的錢，以便進行剩下的工程。但他就這麼走了，沒留下任何交代，因此我現在是身無分文，不知道怎麼辦。」[1]

不久米開朗基羅又碰上其他麻煩，因為傳來博納羅托病重的消息。他要父親從他位於佛羅倫斯的銀行戶頭提錢，好替弟弟請大夫、買藥。日子一天天過去，博納羅托病情沒有好轉，而教皇那兒也沒指示撥付錢款，米開朗基羅於是決定親自出馬。九月中旬，他離開在工作室裡幹活的助手，騎馬踏上睽違兩年多的北返佛羅倫斯之路。

返抵位於吉貝里那路的老家時，魯多維科正準備走馬上任為期六個月的波德斯塔（即刑事執法官）一職，管轄地是佛羅倫斯南方十六公里處的小鎮聖卡夏諾。這個官不是小官，因為波德斯

塔有權定犯人罪並判刑。魯多維科還負責該鎮防務，握有城門鑰匙，若情勢需要，還要率民兵上戰場。因此，他覺得有必要打扮得體面點，風光上任。波德斯塔顯然不需要自己下廚、掃地、洗鍋盤、烘焙麵包，以及幹其他各種讓他在佛羅倫斯抱怨不停的卑下工作。聽到米開朗基羅好心說可從他戶頭提錢幫博納羅托治病，他靈機一動，跑到新聖母馬利亞醫院，從兒子戶頭提了兩百五十杜卡特（夠他打扮得體面而綽綽有餘）＊。

得知父親挪用存款，米開朗基羅大為震驚，因為製作濕壁畫的經費已經不足。更糟的是，這筆錢拿不回來，魯多維科已花得差不多。

「動用這筆錢時，我是打算在你回佛羅倫斯前把它補回去，」魯多維科後來寫信向兒子道歉。「看了你上一封信，我當時暗自想著，『米開朗基羅要等六或八個月後才會回來，而屆時我應該已經從聖卡夏諾回來』。現在，我會賣掉所有東西，竭盡所能，賠償我所拿走的。2」

博納羅托的病情很快好轉，米開朗基羅覺得沒必要再留在佛羅倫斯，於是動身前往波隆納，而於九月二十二日，與教皇同一天，抵達該城。米開朗基羅對波隆納的印象並不好，這一次重遊，他還是一樣失望，因為他發現教皇身體不好，且脾氣更壞。穿越亞平寧山路途艱辛，讓尤利烏斯大吃不消，一抵達波隆納，就發燒不適。御用星象學家行前已預測會有此病，但尤利烏斯當時覺得若真發生，也不算什麼嚴重事，因為尤利烏斯已經六十七歲，且有痛風、梅毒、瘧疾後遺症等病痛纏身。

不過，讓尤利烏斯病倒波隆納的不是瘧疾，而是間日熱，教皇亞歷山大六世也死於此病。除

了發燒，尤利烏斯還患有痔瘡。御醫無疑紓解不了他多少病痛。當時用歐洲毛茛治療痔瘡，而當時人之所以認為這種植物有療效，純粹因為它的根長得像擴張後的直腸靜脈。這就是當時醫學一廂情願式的錯覺。大概是因為排斥醫生，加上先天體質壯實，尤利烏斯這時才能健在。他是個很不聽話的病人，醫生囑咐不能吃的東西他照吃，還威脅下人若敢告訴醫生，就要他們的命。

瑞士部隊未履約攻打法軍，尤利烏斯收到這壞消息，身體和心情更是好不了。瑞士軍心不甘情不願越過阿爾卑斯山後，卻突然在抵達科莫湖最南端時折返。瑞士人的背叛，對尤利烏斯打擊甚大，致使他難以抵擋法軍進攻；而這時候，法軍進攻似已無可避免。路易十二早先已在圖爾召進法國各主教、高級教士和其他有影響力人士共商大計，與會者異口同聲表示，向教皇開戰順天應人。受此鼓舞，法國軍隊在米蘭總督蕭蒙率領下，進逼波隆納，法軍後面還跟著矢志報仇雪恥的本蒂沃里奧家族。教皇雖因發燒而神志昏亂，卻仍誓言寧可服毒自盡，也不願落入敵人手中受辱。

天佑尤利烏斯，法軍未立即發動攻勢。九月的豪雨，入了十月仍下不停，法軍營地變成一片泥淖；泥濘道路妨礙補給運達，迫使法軍不得不後撤到波隆納西北方二十四公里處的艾米利亞自

＊新聖母馬利亞醫院創立於一二八五年，既是醫院也是存款銀行。該醫院靠精明投資賺了鉅額收入，把錢存在這裡，比存在動不動就破產的較傳統銀行更為保險。因為安全可靠，佛羅倫斯許多有錢人（包括米開朗基羅和達文西）把錢存在這醫院，賺取百分之五的利息。

由堡，沿途一路劫掠。

　　情勢轉危為安，教皇喜不自勝，就連燒似乎都退了下來。聽到波隆納人民在他陽台下高呼他名字，他還勉強撐著身子走到窗邊，搖搖晃晃向群眾賜福。波隆納人高聲喊著效忠陛下，誓言追隨他抗敵。助手扶他回床上時，他喃喃說道，「現在，我們已打敗法國人。」[3]

　　米開朗基羅在波隆納待不到一個禮拜，九月底離開。但這趟漫長而危險的遠行，並非全無收穫。他帶了佛羅倫斯友人、雕塑家塔那利送的一塊乳酪返回羅馬；更叫他高興的是，十月底，拜見教皇一個月後，他終於收到教皇撥下的五百杜卡特，拿到他完成一半頂棚繪飾應得的報酬。這是他拿到的第三筆款子，至此他已賺進一千五百杜卡特，也就是他所預期將得到的總報酬一半。這筆錢他大部分寄給博納羅托，請他存進新聖母馬利亞醫院的戶頭，藉此填補魯多維科留下的虧空。

　　但他還是不滿。他覺得根據樞機主教阿利多西所擬的合約，教皇還欠他五百杜卡特，他打定主意，不拿到這筆錢，拱頂後半工程就不開工。因此，十二月中旬，他再度冒著惡劣天氣，踏上難行的路途，要向教皇當面爭取自己權益。除了索討另外五百杜卡特，他還打算向尤利烏斯面呈文件，要求教皇讓他免費使用聖卡帖利娜教堂後面那間房子和工作室[4]。

　　米開朗基羅於隆冬之際抵達波隆納，這時候，他想必和其他每個人一樣，驚訝於教皇的改頭換面。秋天燒退後，尤利烏斯住進友人馬爾維奇的宅邸休養。就在這裡，在十一月初，眾人注意

到一個怪現象，教皇竟留了鬍子。眾樞機主教和大使無不瞠目結舌，不可置信。教皇留鬍子，破天荒的奇事。曼圖亞的使節寫道，沒刮鬍子的教皇像隻熊；還有個看了之後大為震驚的人，將他比擬為隱士[5]。到了十一月中旬，他的白鬍子已長到三、五公分長，十二月，米開朗基羅抵達時，尤利烏斯已是滿臉絡腮鬍。

當時的廷臣和藝術家，蓄鬍並不稀奇。著名外交官卡斯蒂利歐內蓄鬍，米開朗基羅和達文西也是。甚至，威尼斯諸總督之一，死於一五○一年的巴巴里哥（「大鬍子」）也人如其名留了鬍子。但尤利烏斯蓄鬍不符教皇傳統，甚至違反教會法規。一○三一年，利摩日公會議經多方審議後斷定，第一任教皇聖彼得不蓄鬍，因此希望繼任教皇也應效法。教士不得蓄鬍則另有原因。當時人認為鬍子會妨礙教士飲聖餐杯裡的葡萄酒，且滴下的葡萄酒會留在鬍子上，而對基督之血不敬。

後來伊拉斯謨斯在《尤利烏斯遭拒於天國門外》，戲稱這位教皇留了長長的白髯是為了「易容」[6]，以躲過法軍的追捕；但事實上，他蓄鬍是在效法與他同名的古羅馬獨裁者尤利烏斯‧凱撒。據歷史記載，西元前五十四年，凱撒得悉自己部隊遭高盧人屠戮後，蓄鬍明志，表示不報此仇，誓不刮鬍。尤利烏斯如法炮製，據波隆納某編年史家記述，教皇蓄鬍「為了報仇」，若不「嚴懲」路易十二，將他趕出義大利，絕不刮鬍[7]。

因此，米開朗基羅面見尤利烏斯時，正在馬爾維奇宅邸休養而元氣慢慢恢復的教皇，已留起鬍子。休養期間，布拉曼帖唸但丁著作幫他打發無聊，艾吉迪奧也在病房陪他，讓他心情好些。

不久之後，艾吉迪奧在一場講道中，將尤利烏斯的新鬍子比擬為摩西之兄暨猶太教大祭司亞倫的鬍子。

生病期間，因對費拉拉的攻勢遲遲無進展，教皇心情一直低落。為打開僵局，十二月時在教皇寢室開了一場作戰會議，最後總結出最可靠的突破作為就是攻擊米蘭多拉——費拉拉西邊四十公里處的要塞鎮。米蘭多拉和費拉拉一樣，受法國保護，主要因為米蘭多拉伯爵遺孀佛朗切絲卡·皮科，為法軍義大利裔指揮官特里武爾齊奧之私生女的關係。尤利烏斯宣布決意親自率兵打這一仗，眾醫生和樞機主教聽了嚇得面無血色。但這主意並不可行，因為他的燒沒有稍退，天氣也異常的冷。

雖然病痛和軍務纏身，教皇還是同意再撥款給米開朗基羅。然後，這位藝術家回佛羅倫斯過聖誕，得知家裡遭小偷闖空門，偷走西吉斯蒙多的衣服。兩星期後，他回到羅馬的工作室。

教皇遠征和一五一〇年底的惡劣天氣，也給兩位因公前來羅馬的德國僧侶帶來不便。兩人長途跋涉翻過阿爾卑斯山，於十二月抵達羅馬北門附近的平民聖母馬利亞修道院，卻發現他們修會的會長艾吉迪奧隨教皇同赴波隆納。

在艾吉迪奧指導下，奧古斯丁隱修會這時正進行會規改革，欲讓修士接受更嚴格的戒律規範。在這些改革下，奧古斯丁修士將得隱居修道院不得外出，穿制式衣服，捨棄所有私人財物，不與女人往來。艾吉迪奧和其他「嚴守傳統會規者」推行這些改革，受到修會內主張較寬鬆戒律

的「變通派修士」反對。

德國愛爾福特的奧古斯丁修道院，是反對派的大本營之一。一五一○年秋，該院公推兩名修士，帶著變通派的觀點，跋涉一千公里前往羅馬，欲向艾吉迪奧請願。年紀較大的那名修士，精通義大利語，且遊歷豐富；但因為會規限制，不得獨自出門，連到附近都不行，更別提遠行。因此，院方替他安排了一位旅伴，二十七歲的愛爾福特修道院修士馬丁・路德。這是路德唯一一次的羅馬之旅。一五一○年十二月，路德一望見平民門，立即趴在地上，大叫道，「應受稱頌的你，神聖羅馬！」[8]但他的興奮將為時不久。

為得到艾吉迪奧的答覆，路德在羅馬待了四個星期，在這期間，他帶著專為朝聖者所寫的指南《羅馬城奇觀》遊覽羅馬各地。前來羅馬朝聖者，少有人像他那麼虔誠（或者說精力充沛）。他還下到街道底下的早期基督教徒地下墓窟，憑弔狹窄墓道裡四十六位教皇和八萬基督教殉教者的遺骨。在拉特蘭宮，他登上從彼拉多（主持耶穌審判並下令把耶穌釘死在十字架上的羅馬猶太巡撫）家中搬過來的「聖梯」。他爬上二十八級台階，唸誦主禱文，然後一一吻過每個台階，希望藉此讓祖父的亡靈脫離煉獄。他看到還有太多機會可以替死者靈魂做功德，以致，誠如他後來所說的，他開始惋惜自己父母還在世間。

但路德對羅馬的憧憬逐漸破滅。教士可悲的無知，叫他無法視若無睹。許多教士不知道聽告解的正確方式，其他教士則如他所寫的，主持彌撒「倉促馬虎，好像在玩雜耍。」[9]更叫他看不

七座朝聖教堂，他一一走訪過，先到牆外聖保羅教堂，而以聖彼得大教堂為終站。

下去的是，有些教士完全反基督教，宣稱不相信靈魂不滅這類基本教義。義大利教士甚至嘲笑德國信徒的虔誠，並且駭人聽聞地以「好基督徒」一詞指稱笨蛋。

在路德眼中，羅馬城本身無異垃圾場。台伯河兩岸堆滿垃圾，城民隨意把垃圾倒出窗外，垃圾隨露天汙水道流入台伯河。瓦礫似乎到處可見，許多教堂的正門立面成了鞣皮工掛曬獸皮的所在，莊嚴掃地。空氣非常不利健康，有次路德不小心睡在未關的窗邊後，覺得身體不適，還誤以為自己得了瘧疾。後來，他吃石榴治好了這病。

羅馬人給他的印象一樣壞。後來以淫猥妙語和廁所笑話而著稱的路德，很反感羅馬人視若無睹當街小便的行為。為嚇阻隨地小便，羅馬人得在外牆掛上聖塞巴斯蒂安或聖安東尼之類聖像，肆無忌憚的程度可見一斑。義大利人說話時誇張的手勢，也讓他覺得好笑。他後來寫道，「我不了解義大利人，他們也不了解我。」[10] 在他眼中，義大利男人要妻子戴上面紗才能出門的作風，同樣讓他覺得可笑。妓女似乎無所不在，窮人也是，其中許多是一貧如洗的修士。這些下層人窩居在古代廢墟裡，朝聖者稍不提防就可能遭他們竄出攻擊；相對的，樞機主教住在豪宅裡，生活靡爛。路德發現梅毒和同性戀盛行於神職人員間，連教皇都染上梅毒。

因此，返回德國時，路德已看盡神聖羅馬的醜態。這趟遠行的任務也沒有達成，一心推動改革的艾吉迪奧駁回他的訴願。兩名修士經佛羅倫斯和充斥法國兵的米蘭，於隆冬時節再翻越阿爾卑斯山，約十星期後抵達紐崙堡。羅馬雖沒有給他留下美好的回憶，後來他仍表示這趟遠行讓他眼界大開，讓他得以親眼見識羅馬如何為魔王所宰制，教皇又是如何不如奧圖曼蘇丹。

第二十二章　俗世競逐

聖誕節至新年期間，教皇病情沒有好轉。因為病得不輕，聖誕節那天他發燒躺在床上，在他臥房裡舉行彌撒。不久之後的聖史蒂芬節，由於發燒不退，天氣更壞，他想到不遠處的波隆納大教堂都出不了門。因而，他侄子佛朗切斯科‧馬利亞率領教皇部隊在雪地上吃力往米蘭多拉進發時，他仍臥病在床。

馬利亞吃了大敗仗，讓他伯父大失所望。他是龐大的羅維雷家族裡尤利烏斯特意栽培的少數族人之一，烏爾比諾公爵圭多巴爾多‧達‧蒙帖費爾特羅死後，尤利烏斯指派他繼任其職，後來又提拔他出任羅馬教廷總司令。比起殘暴嗜殺的前任總司令切薩雷‧博爾賈，馬利亞的軍事作為沒那麼強勢。拉斐爾將他畫進「雅典學園」，把他畫成畢達哥拉斯旁邊之人。畫中的他年輕、靦腆，幾乎可說是帶著脂粉味，身穿寬鬆白袍，髮長取肩，望之不似軍人。尤利烏斯挑上他，大概著眼於他的忠心耿耿，而非看上他有什麼領導統御之才。

教皇知道另一位指揮官，曼圖亞侯爵龔查加，更不能倚仗。即使在順境之中，龔查加的帶兵才能都叫人打問號。他曾以所謂的梅毒發作（其實他真有此病）作藉口，逃避上戰場。如今，他

的效忠面臨兩難。他女兒嫁給馬利亞，使他歸入教皇的陣營，但他本人娶了戴斯帖的姊妹，意味著他若效忠教皇，就得攻打自己的舅子。教皇也因此對龔查加起了疑心，為表態效忠，他不得不在夏天送自己十歲的兒子費德里科到羅馬當人質。

日子一天天過去，前線部隊依然未攻打米蘭多拉。眾指揮官的遲疑不前，令教皇愈來愈火大。一月二日，他終於耐不住性子，不顧有病在身和惡劣天氣，毅然起身，開始準備開拔。他打算冒著結冰的道路，親赴約五十公里外的米蘭多拉，包括把他的病床運到前線。「看看我的睪丸

（膽識）是不是和法國國王一樣大！」[1]他低聲說道。

到了一月，西斯汀禮拜堂的繪飾工程已停頓了四個多月。但工作室內並未停工，因為九月時米開朗基羅收到米奇一封信，信中提到特里紐利和札凱蒂正忙著為該工程畫素描。但米開朗基羅卻惱火於未能利用這個寶貴機會作畫。教皇和眾樞機主教不在羅馬，代表不會有彌撒打斷他在禮拜堂的工作，正是絕佳的作畫時機。教皇禮拜堂每年約舉行三十次彌撒，這時候，米開朗基羅和其助手均不得不登上腳手架。除了彌撒儀式要拖上數小時之外，德格拉西督導的事前準備也占去不少時間。

十年後，米開朗基羅忿忿回憶道，「拱頂快要完成時，教皇回波隆納，我於是去了那裡兩次，索討該給我的錢，但徒勞無功，浪費時間，直到他回羅馬才拿到錢。」[2]米開朗基羅說他去波隆納兩趟「徒勞無功」，這話誇大不實，因為聖誕節後的幾星期後，他就拿到所要求的五百杜

卡特，並將其中將近一半寄回佛羅倫斯老家。不過，拱頂後半部的繪飾工程，直到教皇回來舉行前半揭幕式後才得以開始，卻是實情。

這段漫長的停工，至少讓米開朗基羅和其助手得以稍喘口氣，暫時擺脫腳手架上累人的工作，也讓米開朗基羅有機會畫好更多素描和草圖。一五一一年頭幾個月，他就專心做這件事，其中有幅極詳盡的素描，以紅粉筆畫在寬高各只有二十六、十九公分的小紙上，一名裸身男子斜倚著身子，左臂伸出，支在彎曲的左膝蓋上，而形成如今聞名全球的姿勢。米開朗基羅為著名的「創造亞當」所畫的亞當素描，只有這幅流傳至今[3]。魁爾洽在波隆納聖佩特羅尼奧教堂大門上，也製作了「創造亞當」浮雕，米開朗基羅這幅亞當素描，可能就受了該浮雕作品裡的亞當像啟發。他最近去了波隆納兩趟，其中一趟他可能抽空再去研究了該作品。魁爾洽的亞當裸身斜躺在斜坡地上，伸出手欲碰觸穿著厚重袍服的上帝。但米開朗基羅筆下亞當的姿勢，其實受吉貝爾蒂的影響更甚於魁爾洽的影響，因為佛羅倫斯洗禮堂天堂門上的亞當，伸出左臂，左腳彎曲，正是米開朗基羅素描亞當的範本。

米開朗基羅這幅細膩的素描，沿襲他個人某一尊「伊紐多像」的風格，而賦予吉貝爾蒂青銅浮雕裡較僵硬的亞當慵懶而肉感的美感。這幅人像無疑是根據人體模特兒畫成。決定採用吉貝爾蒂青銅浮雕裡的亞當姿勢後，他想必請人體模特兒擺出同樣的姿勢，然後仔細描畫出軀幹、四肢、肌肉。亞當像的模特兒，說不定就和他許多「伊紐多像」所用的模特兒是同一人。由於正值隆冬，米開朗基羅大概未遵照達文西只在較暖和天氣用人體模特兒的建議。

亞當素描的細膩，意味這很可能是製成草圖前最後完成的素描。而它的面積之小，當然表示轉繪到頂棚上時得放大七、八倍。但不管是這幅放大素描，還是為這頂棚所畫的其他素描，都沒有留下方格的痕跡，因而米開朗基羅到底如何放大素描仍是個謎[4]。或許在完成這幅紅粉筆素描之後，製成「創造亞當」的草圖之前，米開朗基羅還畫了一個用來格放的素描。也或者米開朗基羅畫了兩幅同樣的紅粉筆素描，而在其中一幅上面畫了放大用的格子，另一幅則留下作為紀念，而保留本來的面貌。

不管實情為何，「創造亞當」的草圖想必在一五一一年頭幾個月期間就已完成，但卻等了滿長一段時間，才能轉描到禮拜堂拱頂上。

「這是可載入全球史冊的大事，」吃驚的威尼斯使節利波馬諾，於重病在床的尤利烏斯奮然起身的幾星期後，從米蘭多拉發出急報，急報上如此寫道。「有病在身的教皇，在一月份，冒著這麼大的雪、這麼冷的天氣，竟親身來到軍營。史家將對此大書特書！」[5]

這或許真是歷史壯舉，但遠征米蘭多拉一開始卻出師不利。眾樞機主教和使節仍覺得教皇的計畫不妥，勸他三思，但教皇置若罔聞。編年史家圭洽爾迪尼後來寫道，「別人勸他以羅馬教皇如此尊貴之位，親自帶兵攻打基督徒城鎮，實在有失身分，但尤利烏斯不為所動。」[6]於是，在冷冽空氣中，號角伴奏下，尤利烏斯於一月六日開拔，往波隆納進發。開拔之時，尤利烏斯無視於教皇身分的莊嚴，高聲喊著粗鄙的言語，粗鄙到利波馬諾根本不想寫下那些話。教皇還開始叫

喊「米蘭多拉，米蘭多拉！」惹得眾人樂不可支。

戴斯帖以逸待勞。教皇一行人剛經過聖費莉且，距米蘭多拉只有幾哩之處，即遭戴斯帖部隊伏擊。藉助法國一火炮師傅巧心製作的炮橇，戴斯帖部隊的火炮在厚雪裡移動迅捷。尤利烏斯趕緊後撤，移入聖費利且的強固城堡裡。戴斯帖的炮兵部隊緊追不捨，為免被擒，尤利烏斯顧不得教皇身分，趕忙爬下御輿，幫忙拉起城堡的開合橋。法國某編年史家記道，「這是明智的作法，因為只要等上唸完一遍主禱文那麼長的時間，他性命大概就不保。」

但戴斯帖部隊未乘勝追擊，他們一撤兵，教皇再度上路。前行不久，他在米蘭多拉城牆外數百公尺處的農場停住，決定在屋內過夜，眾樞機主教則在馬廄搶棲身之處。經過短暫的好天氣，冬天再度發威。河川結冰，平原上寒風呼號，雪下得更大，馬利亞因此仍無心戰鬥，瑟縮在風吹得劈啪作響的帳篷裡，與屬下打牌消磨，一心想躲著他伯父。但教皇豈是等閒之輩。大冷天裡光著頭，只穿著教皇袍，騎馬來到營地，邊破口大罵，邊叫士兵擺好火炮。「他顯然復原了不少，」利波馬諾寫道。「他有著巨人般的力氣。[8]」

圍攻米蘭多拉始於一月十七日。在這前一天，教皇站在農舍外面時，差點遭火繩槍子彈擊中。但他不因此而退縮，反倒更逼近戰場，徵收了牆邊聖朱斯托修道院的廚房，在炮手將火炮瞄準敵人防禦工事時，坐鎮該處指揮。這些武器有部分係布拉曼帖設計，甚至攻城梯、弩炮也是。這位建築師放下了羅馬的數項工程，除了唸但丁著作給教皇聽，還忙於發明對圍城戰「最管用的精巧玩意」[9]。

炮擊第一天，教皇再度與死神擦身而過。一枚炮彈砸入廚房，傷了他兩名僕人。他感謝聖母馬利亞讓這發炮彈射偏，並保留這炮彈作為紀念。落在聖朱斯托修道院的炮火愈來愈多，威尼斯人開始懷疑尤利烏斯部隊裡，是否有人向米蘭多拉城內的炮手洩露了他所在的位置，想藉猛烈炮擊將他擊退。但尤利烏斯宣布，他寧可遭擊中頭部，也不願後退半步。「他更恨法國人了，」利波馬諾說道[10]。

米蘭多拉禁不住炮火轟擊，受圍三天後就投降。教皇大樂，急於想踏進這座攻下的城鎮，但守軍在城門後堆起的大土丘一時難以移走，他於是坐在吊籃裡，由人拉上城牆。旗開得勝，教皇頒令士兵可自由劫掠作為賞賜，而米蘭多拉伯爵夫人佛朗切絲卡·皮科則迅即遭流放。但教皇並不因此次得勝而滿足。「費拉拉！」他很快又開始叫道。「費拉拉！費拉拉！[11]」

教皇不在羅馬期間，署名室的繪飾工程也有所延宕，這或許是米開朗基羅感到些許安慰的事[12]。但拉斐爾不像米開朗基羅那樣追著教皇跑，而是趁機接了其他委製案，展現了他創新求變的本事。其中一件委製案是索多瑪贊助者暨西耶納銀行家阿戈斯提諾·齊吉，委託他設計一些托盤。這位藍眼紅髮的齊吉家族成員，名列義大利首富行列，除了托盤，還有更大的案子打算委託拉斐爾。一五〇九年左右，他已開始在台伯河岸替自己興建豪宅，即法內西納別墅。這座由佩魯齊設計的豪宅，建成之後將擁有數座花木扶疏的庭園、數個拱頂房間、一座供戲劇演出的舞台，及一道俯瞰河水的涼廊[13]。羅馬最出色的濕壁畫，有些也將坐落於此。為繪飾該別墅的牆面和頂

棚，齊吉雇用了索多瑪和曾受教於吉奧喬內的威尼斯年輕畫家皮翁博。決心只雇用一流藝術家的齊吉，也找來拉斐爾裝飾該別墅一樓寬敞客廳的某面牆。一五一一年，拉斐爾開始為這繪飾工程做準備，最後完成濕壁畫「海洋女神伽拉忒亞之凱旋」。畫中有人身魚尾海神特萊登和丘比特各數名，還有一名美麗的海洋女神駕馭一對海豚，行走在海上[14]。

但拉斐爾並未停下他在梵蒂岡的工作。完成「雅典學園」後，他轉而去繪飾有窗可俯瞰觀景庭園的那面牆，也就是將放置尤利烏斯詩藏書所在後面那面牆。這幅濕壁畫現名「帕納塞斯山」。「聖禮的爭辯」描繪著名神學家，「雅典學園」描繪傑出哲學家，「帕納塞斯山」則以二十八位古今詩人，在帕納塞斯山圍在阿波羅身邊為特色。詩人中有荷馬、奧維德、普羅佩提烏斯、薩福、但丁、佩脫拉克、薄伽丘，全都戴著桂冠，且以馬丁‧路德所看不順眼的豐富手勢在交談。

拉斐爾所畫詩人有在世者，也有已作古者，而這些人像，據瓦薩里記述，全根據真人繪成。亞里奧斯托是他所採用的諸多名人模特兒之一，拉斐爾是在他遭威脅要丟入台伯河而在一五一〇年夏逃離羅馬之前，素描了他的人像[15]。亞里奧斯托則在《瘋狂奧蘭多》裡，將拉斐爾刻畫為「烏爾比諾的驕傲」，稱他是當代最偉大的畫家之一，作為回報[16]。

相較於「爭辯」和「雅典學園」裡幾乎清一色的男性群像，「帕納塞斯山」放進了一些女性，包括來自萊斯博斯群島的古希臘偉大女詩人薩福。拉斐爾常以女人為模特兒，這點和米開朗基羅不同。羅馬謠傳他曾要求羅馬最美麗的五名女子在他面前裸身擺姿，好讓他從每位美女身上各挑出最美麗的部位（某人的鼻子、另一人的眼睛或臀部等等），以創造出一幅完美女人的人像

（這則軼事讓人想起西塞羅筆下一則關於古希臘畫家宙克西斯的故事）。不過，據說拉斐爾畫薩福時，需要的只是羅馬一名美女的面貌，因為據說他筆下的這位偉大女詩人，係受他在無騎者之馬廣場的鄰居、著名交際花因佩莉雅的啟發而畫成。因此，當米開朗基羅正僕僕風塵於義大利結冰的道路上，以向教皇索討報酬時，拉斐爾似乎正在台伯河邊的齊吉宅邸裡，過著舒適而又有羅馬最美女子相伴的好日子。

拿下米蘭多拉後，教皇並未向費拉拉發動攻勢。他一如往常希望親自帶兵攻打，但由於法軍增援部隊不斷沿波河岸集結，他擔心若敗北可能被俘。因此，二月七日，他坐著牛拉的雪橇，穿過深積雪的大地，回到波隆納。不久，波隆納也籠罩在法軍威脅之下，一個星期後，他又搭雪橇東行八十公里，到亞得里亞海岸的拉文納。在這裡他待了七星期，籌畫攻費拉拉的事宜，閒暇時則看樂帆船迎著強風在沿岸海面上下奔馳為樂。三月時拉文納發生小地震，眾人都認為這是凶兆，但尤利烏斯鬥志絲毫不減。數場豪雨導致水塘外溢，河堤決口，也未澆熄尤利烏斯的雄心。

少了教皇坐鎮督軍，對費拉拉的攻勢很快就像洩了氣的皮球。四月第一個禮拜，尤利烏斯回波隆納，親自掌理軍務。在這裡，他接見了神聖羅馬帝國馬克西米連皇帝的使節。該使節敦促他與法國言和，討伐威尼斯，而非反其道而行；結果無功而返。另一場調停也是同樣結果。尤利烏斯女兒費莉且提議將她年幼的女兒與戴斯帖年幼的兒子聯姻，試圖藉此讓父親與公爵和好。尤利烏斯回絕她的提議，將她送回丈夫身邊，要她乖乖學她的針線活[17]。

五月到來，天氣轉好。法軍再度兵圍波隆納，而尤利烏斯再度遁逃拉文納。馬利亞和他的部隊也無心戀戰，倉皇狼狽而逃，火炮和行李全來不及搬走，而成為法軍戰利品。不久波隆納不戰而降，本蒂沃里奧家族回來重掌政權，結束了將近五年的逃亡生涯。令人驚訝的是，教皇得知大敗，卻未如平常一樣勃然大怒，反倒語氣平和告訴眾樞機主教，這次敗戰他姪子要負全責，馬利亞將以死相抵。

馬利亞卻認為該負責者不是他，而是樞機主教阿利多西。一五〇八年獲教皇任命為駐波隆納使節後，阿利多西作威作福，跋扈不仁，把自己搞得和在羅馬一樣不得民心，人民因而渴望本蒂沃里奧家族回來。波隆納易手後，阿利多西易容逃出城門，對波隆納人民的害怕甚於法軍。

樞機主教阿利多西和馬利亞奉召前往拉文納，當面向教皇說個清楚。兩人於五月二十八日抵達，晚尤利烏斯五天。好巧不巧，兩人在聖維塔列路狹路相逢，阿利多西騎著馬，馬利亞徒步。樞機主教笑笑向這位年輕人打招呼，馬利亞的回應則沒這麼友善。「叛徒，你終於現身了？」他不客氣說道。「接下你的報應！」隨即從皮帶抽出短劍，刺向阿利多西，阿利多西中劍落馬，一小時後一命嗚呼。死前最後說：「我這是自作自受。[18]」

阿利多西死於非命的消息傳出，許多地方大肆慶祝以示歡迎。德格拉西甚至感謝上帝奪走這位樞機主教的性命。「上帝啊！」他在日記裡高興寫道。「你的判決何其公正，你讓這位虛偽的叛徒得到應有的報應，我們何其感激你。[19]」只有教皇哀痛他這位長期摯友的死，「悲痛至極，放聲大叫，慟哭失聲[20]」。他無心再事征伐，下令班師回朝。

但更嚴重的問題赫然降臨。回羅馬途中，傷心的教皇在里米尼某教堂門口發現貼了一張文件，文件上寫著路易十二和神聖羅馬帝國皇帝提議召開教會全體公會議。這種公會議非比尋常，參加者包括所有樞機主教、主教和教會裡的其他高級教士，為制定新政策、修改既有政策的重大會議。這種會議很少召開，但只要召開，常負有重大目標，且影響常非常深遠，有時甚至把現任教皇拉下來。一四一四年召開的康士坦茨公會議，就是較晚近的例子之一。這場為期四年的會議罷黜了偽教皇若望二十三世，選出新教皇馬丁五世，結束了「教會大分裂」。路易十二宣稱他所提議的公會議，目的在矯正教會內的弊病，為發動十字軍東征土耳其人做準備；但明眼人都知道真正目的在剷除尤利烏斯，另立一敵對教皇。如果康士坦茨公會議結束了「大分裂」，這場預定九月一日召開的新公會議，則可能讓教會再度陷入分裂。

波隆納失守，樞機主教阿利多西死後，教皇身邊的顧問沒人告知他這項消息。因此，看到教堂門口貼的這張開會通知時，他無比震驚。對波隆納的世俗威權才剛失去不久，他突然又面臨了宗教威權也可能遭剝奪的險境。

六月二十六日，一行人穿過平民門進入羅馬時，個個心情低落。教皇在平民聖母馬利亞教堂前停下，入內舉行彌撒，將託聖母之福而未落在他身上的炮彈吊掛在祭壇上方的銀鏈上。接著，一行人頂著烈日，左彎右拐，前往聖彼得大教堂。「我們辛苦而徒勞的遠征就此告終，」德格拉西嘆息道[21]。為驅逐法國人而踏上征途的教皇，終於回到睽違整整十個月的羅馬。穿著全套法衣走在科爾索上時，他仍留著他的白色長鬚，而情勢看來他短期內不會刮掉。

第二十三章　絕妙新畫風

一五一〇年七月，米開朗基羅就寫信告訴博納羅托，西斯汀拱頂的前半部繪飾即將完工，這個星期內就可能揭幕展出。一年後他的期望才終於實現，不過，教皇從拉文納回來後，米開朗基羅又足足等了七個星期，才盼到他夢寐以求的揭幕儀式。揭幕儀式所以拖這麼久，全因為尤利烏斯選定聖母升天節（八月十五日）舉行。這一天對他意義深重，因為一四八三年他任亞維儂大主教時，就是在聖母升天節那天為西斯汀禮拜堂祝聖（這時禮拜堂已飾有佩魯吉諾團隊的濕壁畫）。

尤利烏斯無疑已在不同的製作階段看過拱頂上的濕壁畫，因為據孔迪維記述，他曾爬上腳手架巡視米開朗基羅的工作進度。但拆掉巨大的腳手架後，他才得以首次從禮拜堂地面上欣賞，畢竟這些畫本來就是要讓人從地面欣賞。將木質托架拆離窗戶上緣磚石結構的耳孔，想必弄得塵土飛揚，但教皇毫不在意。急於一睹米開朗基羅的作品，節日前一天晚上，「拆除腳手架揚起的漫天灰塵尚未落定」，他就衝進禮拜堂[1]。

十五日早上九點，一場別開生面的彌撒在西斯汀禮拜堂隆重舉行[2]。教皇一如往昔，在梵蒂

岡三樓，因室內養了隻籠中鸚鵡而得名的鸚鵡室，穿上禮袍（梵蒂岡鳥禽眾多。尤利烏斯從寢室走上樓梯，就可來到四樓的一座大型鳥舍。著袍儀式後，他坐上御轎，由人抬下兩段樓梯，抵達國王廳。接著，在兩排瑞士衛兵左右隨侍下，他和眾樞機主教隨十字架和香爐之後進入西斯汀禮拜堂。教皇和眾樞機主教在位於地板的石盤上跪下，接著起身，緩緩穿過禮拜堂東半部，經過大理石唱詩班圍屏，進入最後面的至聖所。

禮拜堂內擠滿信徒和其他想搶先一睹頂棚繪飾的人士。孔迪維記述道，「眾人對米開朗基羅的評價和期待，使它成為全羅馬注目的焦點。」[3] 會眾中有一人特別急切。拉斐爾大概給安排了很舒適的座位，而可以好好欣賞對手的成果，因為兩年前獲任命為 scriptor brevium apostolicorum （教廷的祕書）時，他已是教皇禮拜團的一員。這個榮譽職很可能是他花了約一千五百杜卡特買來，但讓他有資格於至聖所坐在教皇寶座附近。

看著米開朗基羅的濕壁畫，拉斐爾和羅馬其他人一樣，為這已成為羅馬人話題的「絕妙新畫風」[4]驚嘆不已。甚至，據孔迪維的記述，拉斐爾極欣賞這面濕壁畫，以致想搶下這件委製案，完成後半部。孔迪維說，他再度求助於布拉曼帖，而聖母升天節過後不久，布拉曼帖即代他向教皇請命。「這讓米開朗基羅大為苦惱，他在教皇面前，極力辯駁布拉曼帖加諸他的冤枉⋯⋯將歷來受自布拉曼帖的迫害一股腦宣洩出來。」[5]

拉斐爾竟會想奪走米開朗基羅的案子，乍看之下頗叫人難以置信。署名室四面牆壁的濕壁畫，他在尤利烏斯回羅馬不久後就已完成（總共花了約三十個月時間）[6]。畫完「帕納塞斯山」

後，他轉而去畫該室的最後一面牆，即預定放置教皇法學藏書所在後面的牆。在該面牆的窗戶上方，他畫了三位女性，分別代表審慎、節制、堅毅這三個基本美德，且將作為堅毅化身的女性畫成手握結有橡實之橡樹的模樣，以向尤利烏斯致意（在這人牛失意時刻，他的確需要這一美德）。窗戶兩旁各畫了一幅紀事場景，右邊那幅有個又臭又長的名字「教皇格列高里九世認可佩尼弗特的聖雷蒙德交給他的教令集」，左邊那幅「特里波尼安獻上《法學匯編》給查士丁尼大帝」，名字同樣長得叫人不敢領教。前一幅畫將格列高里九世畫成尤利烏斯的模樣，臉上蓄著白鬍。由一臉絡腮鬍的尤利烏斯認可教令集實在夠諷刺，因為這部教皇敕令集清清楚楚寫著禁止教士蓄鬍。

尤利烏斯顯然很滿意署名室的繪飾，一完工，就再委任拉斐爾替隔壁房間繪飾濕壁畫。不過，若孔迪維的說法可信，拉斐爾獲委派這項新任務，並不算特別榮寵。

取代米開朗基羅完成西斯汀頂棚後半繪飾，拉斐爾或許真有這樣的念頭。他應已體認到，擁有龐大會眾的禮拜堂，比起進出較受限制的署名室，更能展示、宣揚個人的本事。拉斐爾的濕壁畫雖然傑出，「雅典學園」也的確比米開朗基羅任一幅「創世記」紀事畫還要出色，卻似乎未能在一五一一年夏天引來同樣的矚目，也就是未如米開朗基羅作品那般轟動。拉斐爾刻意留下「雅典學園」草圖以供展示，試圖藉此吸引更多目光，就是為了彌補這一劣勢，畢竟教皇的私人住所仍是羅馬大部分人的禁域。不過，這幅草圖似乎從未公開展示。

不管要了什麼計謀，野心有多大，拉斐爾終究未能拿到西斯汀禮拜拱頂西半部的繪飾案。米

開朗基羅的濕壁畫揭幕後不久，拉斐爾就開始繪飾署名室隔壁的教皇另一間房間。不過，首先他修改了「雅典學園」，顯示他受了米開朗基羅風格的影響——而這個人曾被他取笑為孤僻的「創子手」。

一五一一年初秋，「雅典學園」完成一年多後，拉斐爾重回這幅畫前，拿起紅粉筆，在柏拉圖與亞里斯多德下方已上色的灰泥壁上，徒手速寫了一名人物。然後，替這人像反轉打樣，作法就是用油紙貼在壁上，印下粉筆速寫圖案。接著將這張印有粉筆線條輪廓的紙轉成草圖，將待添繪處的「因托納可」刮掉，塗上一層新灰泥，然後將草圖貼上壁面，將圖案轉描上去。最後，拉斐爾用了一個「喬納塔」，畫成獨自一人落寞坐著的哲學家「沉思者」[7]。

這名人物（此畫中第五十六人），一般認為畫的是以弗所的赫拉克利特。拉斐爾認為知識是透過師徒來傳承，因而「雅典學園」裡到處可見這樣的群體，孤家寡人的人物不多，而赫拉克利特正是畫中這少數之一，身邊沒有求知心切的弟子環繞。黑髮蓄鬍的他，專注沉思，神情落寞。畫中其他哲學家全是赤腳，身著寬鬆的袍服，只有他腳穿皮靴，上身是腰部繫緊的襯衫，打扮相對來講現代許多。最有趣的是，他鼻大而扁，一些藝術史家因此認為這名人物的模特兒正是米開朗基羅，拉斐爾於看過西斯汀拱頂畫後將他畫進此濕壁畫中，藉此向他致意[8]。

如果赫拉克利特真是根據米開朗基羅畫成，那這份恭維可真叫人搞不清是褒是貶。以弗所的赫拉克利特，又名晦澀者赫拉克利特、「哭泣的哲學家」，深信世界處於不斷流變之中，他的兩

句名言「人不可能踏入同一條河兩次」、「太陽每天都是新的」，正可概括說明這一觀點。但拉斐爾會起意將他畫成米開朗基羅的模樣，似乎不是因為這一萬物不斷變化的哲學觀，而比較可能是因為赫拉克利特著名的壞脾氣和對其他哲學家尖刻的鄙視。他冷嘲熱諷畢達哥拉斯、色諾芬尼、赫卡泰奧斯等前輩哲學家，甚至辱罵荷馬，說這位盲詩人該用馬鞭抽打一頓。以弗所居民也不得這位乖戾哲學家的意。他曾寫道，他們每個人都該給吊死。

因此，拉斐爾替「雅典學園」添上赫拉克利特，可能既是在讚美他所大為景仰的米開朗基羅，也是在拿米開朗基羅乖戾、孤僻的個性開玩笑。此外，這一舉動背後也可能表示，米開朗基羅西斯汀頂棚畫風格的雄渾偉岸（及畫中魁梧的人體、健美的姿態、鮮明的色彩），已超越了拉斐爾自己在署名室的作品。換句話說，米開朗基羅充滿個性、孑然獨立的舊約聖經人物，已把帕納塞斯山和「新雅典」優雅、和諧的古典世界比了下去。

兩個半世紀後，愛爾蘭政治家兼作家勃克，在其《關於壯美與秀美概念起源的哲學探討》（一七五七年發表）中，提出兩種審美範疇。透過這對範疇，有助於我們了解這兩位藝術家風格的差異。勃克認為，秀美者具有圓潤、細緻、色彩柔和、動作優雅等特質，壯美者則包含壯闊、晦澀、強健、粗糙、執拗等讓觀者心生驚奇甚至恐懼的特質。就一五一一年的羅馬人而言，拉斐爾是秀美，米開朗基羅是壯美。

拉斐爾比任何人更深刻體會到這份差異。如果說他的署名室濕壁畫，代表過去數十年一流藝術（佩魯吉諾、吉蘭達約、達文西的藝術）的極致與顛峰，當下他似乎了解到米開朗基羅在西斯

汀禮拜堂的作品，正標誌著全新的畫風。特別是在先知像、巫女像、「伊紐多像」裡，米開朗基羅將「大衛」之類雕塑品所具有的氣勢、生動、大尺寸等特徵，帶進了繪畫領域。濕壁畫藝術已走到轉捩點，將蛻化出新的面貌。

不過，兩人就要再度展開較量。拉斐爾帶領助手進駐新房間時，米開朗基羅和其團隊也開始準備在西斯汀禮拜堂西半部搭起腳手架。經過一年延宕，「創造亞當」終於可以畫上去。情勢看來頗樂觀，但就在濕壁畫揭幕三天後，教皇發燒，頭劇痛，病情嚴重惡化。御醫斷定得了瘧疾。教皇大限不遠的消息傳出，羅馬城陷入混亂。

第二十四章　至高無上的造物主

教皇自六月從拉文納回來後就一直很忙。七月中旬，他在聖彼得大教堂的銅門上貼上詔書，宣示召開自己的教會全體公會議。這場公會議預定於隔年在羅馬舉行，用意在反制路易十二和他身邊那群搞分裂的樞機主教所要召開的同類型會議。接下來，教皇積極拉票、動員，分送教皇通諭，派遣使節到歐洲各地，以壯大自己公會議的聲勢，孤立對手。當然，在這時候，他仍跟往常一樣大吃大喝。

為了紓解辛勞，八月初，疲累而憂愁的教皇赴台伯河口的古羅馬港口奧斯蒂亞·安提卡，做一天的雉雞狩獵。教會規章嚴禁神職人員狩獵，但就像先前之看待禁止蓄鬚令一樣，他完全不甩這規定。他非常喜歡獵雉雞，據隨行參與這次狩獵的曼圖亞使節說道，每用槍打下一隻，教皇就會抓起這血肉模糊的小動物，展示「給身邊的每個人看，同時放聲大笑，講話講得口沫橫飛。」[1]但是在八月天，走在奧斯蒂亞蚊子充斥的沼澤地，獵殺空中的飛鳥，實在不甚明智。回羅馬不久，他就出現微燒。幾天後復原，但聖母升天節那天，很可能仍不舒服。濕壁畫揭幕後幾天，他就病重。

相關人士都認知到，教皇這次的病比去年那次要嚴重許多。「教皇就快要死了，」圍攻米蘭多拉城時曾目睹尤利烏斯神奇復原的威尼斯使節利波馬諾寫道。「樞機主教梅迪奇告訴我他撐不過今晚」[2]。他捱過了這一晚，但隔天，八月二十四日，病情卻惡化到藥石罔效，教皇開始接受臨終聖禮。尤利烏斯本人也深知自己大限不遠，於是彷彿告別演出般，他撤銷了對波隆納、費拉拉的開除教籍令，赦免了侄子馬利亞。德格拉西寫道，「我想我的『起居注』大概就此要停筆，因為教皇生命即將走到終點。[3]」眾樞機主教要德格拉西籌備教皇喪禮，準備開祕密會議選新教皇。

教皇重病導致梵蒂岡陷入無法無天的混亂。尤利烏斯臥病在床，動彈不得時，他的僕人和教皇內府的其他人員（施賑吏、麵包師傅、執事、管葡萄酒的男僕、廚師），全都開始收拾自己在宮中的財物，此外，還開始掠奪教皇的東西。眾人亂哄哄爭搶時，教皇寢室裡，有時除了十歲的年輕人質費德里科·襲查加，沒有人照顧垂死的教皇。從拉文納回來後，尤利烏斯就非常喜歡費德里科，而眼前，在他垂死之際，似乎只有這個男孩不會背棄他。

梵蒂岡外的街頭，也出現無法無天的場面。「城裡一片混亂，」利波馬諾報告道。「人人都帶著武器」[4]。科隆納和奧爾西尼這兩個世代結仇的男爵家族，決意趁教皇行將就木之際控制羅馬，建立共和。兩家族代表赴卡皮托爾山與羅馬某些民間領袖會面，宣誓捐棄歧見，共同為建立「羅馬共和國」而奮鬥。起事領袖龐貝·科隆納向群眾演說，呼籲他們推翻教士統治（意即教皇統治），奪回古時擁有的自由。震驚的利波馬諾寫道，「歷來教皇臨終前，從未出現如此刀光劍

影的場面。」[5] 大亂眼看就要發生，羅馬的警政署長嚇得逃到聖安傑洛堡避難。

就在準備於禮拜堂西半部搭起腳手架，以便繪製「創造亞當」時，米開朗基羅發現面臨了新變數。樞機主教阿利多西遇害於拉文納後，他已失去一位盟友和保護者。教皇若也死了，他的工程將面臨更嚴峻的阻礙。他深知，濕壁畫工程不僅會因西斯汀禮拜堂舉行推選教皇祕密會議而延擱，選出新教皇後，甚至可能整個中止。利波馬諾記述說，樞機主教圈已共同認知到，勝利很可能落在「法方」，即可能選出支持路易十二的樞機主教為新教皇。只要是親法王者當選，不管誰當選，他的濕壁畫都可能要大難臨頭，因為親法王的教皇大概不會樂見西斯汀禮拜堂成為羅維雷家族兩位教皇的紀念堂。品圖里奧在博爾賈居室牆面所繪，旨在頌揚亞歷山大六世的濕壁畫，尤利烏斯上任後未下令刮除，但新教皇上任後未必如此自制。

就在這一片混亂之際，尤利烏斯奇蹟似出現復原跡象。他一百是個不聽話的病人，這次死到臨頭還是一樣。醫生囑咐不可吃沙丁魚、醃肉、橄欖、以及當然在禁制之列的葡萄酒，他照吃（當然是在他極難得能進食的時候）。御醫只好任由他去，心想他不管吃什麼、喝什麼，終歸要死。他還叫人送上水果（李子、桃子、葡萄、草莓），由於果肉吞不下去，他只能嚼爛果肉、吸取汁液、然後吐掉。

就在這奇怪的療程下，他病情好轉，不過御醫還是給他開了較清淡的飲食，即清淡的原味清湯。他拒喝這種清湯，除非是費德里科．龔查加端來。「在羅馬，每個人都在說如果教皇復原，都是費德里科先生的功勞，」曼圖亞使節語帶驕傲告訴這男孩的母親伊莎貝拉．龔查加。[6] 他還

向她誇耀，教皇已要拉斐爾將費德里科先生畫進他的濕壁畫裡[7]。

到了這個月底，接受臨終儀式後才一個禮拜，教皇已好到能在房內聽樂師演奏，和費德里科下古雙陸棋（與巴加門類似的棋戲）。他還開始計畫鎮壓卡皮托爾山上的共和派暴民。得知教皇神奇復原，這些叛亂分子驚恐萬分，很快就作鳥獸散。科隆納逃出城，剩下的陰謀作亂者很快自清，否認自己有意推翻教皇。幾乎是一夜之間，和平再度降臨。看來光是想到尤利烏斯仍活得好好的，就連羅馬這群最無法無天的暴民都不敢作亂。

教皇康復想必讓米開朗基羅鬆了一口氣。這時他已獲准繼續他的工程，禮拜堂西半部的腳手架於九月間搭好。十月一日，他拿到第五筆款子，四百杜卡特；至此，他總共拿到兩千四百杜卡特的報酬。腳手架重搭好之後，停筆整整十四個月的他們，十月四日再度提筆作畫。

聖母升天節不僅讓羅馬人民有機會首次目睹西斯汀禮拜堂的新濕壁畫，米開朗基羅反對自己手法有些許保留，因為他繪飾拱頂後半部時，一開始風格就明顯有別於前半。如果說羅馬其他人全都嘆服於這件作品，米開朗基羅反對自己手法有些許保留，因為他繪飾拱頂後半部時，一開始風格就明顯有別於前半。

米開朗基羅主要的疑慮似乎在於許多人物尺寸太小，特別是「大洪水」之類群集場景裡的人物。他理解到從地面看上去，這些小人物難以辨識，因此決定增大〈創世記〉紀事場景裡的人物尺寸。先知像和巫女像後來也比照辦理，因為拱頂後半部的這些人像畫成後，平均來講比前半部的要高約一・二公尺。弦月壁、拱肩上的人物，同樣尺寸放大，數目減少。愈往靠祭壇一邊的牆

壁推進，基督列祖像裡扭動身子的嬰兒就愈少。

「創造亞當」是依據這新觀念完成的第一幅畫，共用了十六個「喬納塔」，也就是兩到三個禮拜。米開朗基羅畫這個場景時從左往右畫，因此第一個畫的人物就是亞當。亞當是西斯汀頂棚上最著名、最一眼就認出的人物，只花了四個「喬納塔」就完成。第一天花在亞當的頭部和周遭天空上；第二天花在他的軀幹和手臂；雙腿則各花了一個工作天。米開朗基羅畫亞當的速度，和畫個別「伊紐多像」差不多，畢竟裸身而肌肉緊繃的亞當和伊紐多像也極其相似。

亞當像的草圖完全以刻痕法轉描到灰泥壁上，作法和米開朗基羅先前幾幅《創世記》紀事場景的轉描方法不同；後者的臉、髮這些較細微的部位，他一律用針刺法轉描。米開朗基羅只在濕灰泥上轉描出亞當的頭部輪廓，然後就以在弦月壁上練就的技法，逕自動筆替他畫上五官。

繪飾工程被迫中斷了一年多，加上教皇隨時可能駕崩，教皇討伐法軍失利又引發政局動盪，重新動工的米開朗基羅，這時心裡是多了份著急，急於想盡快完成。繼「創造亞當」之後不久畫成的一面弦月壁，可進一步證明他的趕工心態。相較於前半部的弦月壁每面都花了三天，刻有「羅波安・亞比雅」這個名牌的弦月壁只用了一個「喬納塔」，說明這一天他幾乎是以驚人的速度在趕工。

米開朗基羅的亞當的姿勢，類似拱頂上幾公尺外醉倒的諾亞。但米開朗基羅筆下醉倒的諾亞，呈現的是不光彩的形象；相對的，這位新誕生的亞當則是完美無瑕而又符合神學觀點的人體。在這兩個半世紀前，以絢麗矯飾的散文而著稱的方濟各會修士聖博納溫圖雷，極力稱讚上帝

所創造的第一個人類的肉體之美：「他的身體無比優美、奧妙、機敏、不朽，散發出熠熠耀人的

光采，因而無疑必然比太陽還要耀眼。8 瓦薩里認為這些特質全淋漓呈現在米開朗基羅的亞當

身上，因而嘆服道，「如此美麗、如此神態、如此輪廓之人，彷彿就是至高無上的造物主剛創造

出來，而非凡人設計、畫將出來。」9

文藝復興時期，藝術家最高的追求就是創造出栩栩如生的人物。薄伽丘說，喬托之所以異於

之前歷代畫家，就在於「他不管畫什麼，都能得其神似，而非形似」，因而觀他畫者「會將畫誤

以為真」10。但瓦薩里對米開朗基羅亞當像的評論，不只是稱讚他技法高超，能把兩度空間的平

面形象畫得宛如真人，還說這位藝術家的濕壁畫是重現而非只是描繪「人類的創造」，藉此將米

開朗基羅這件創造性作品和其筆法，拿來與上帝的神旨（「我們要照著我們的形象造人」）相提

並論。如果說米開朗基羅的亞當就是上帝所造亞當百分之百的翻版，那麼米開朗基羅就與神無

異了。簡直再沒有比這更高的讚美了，但瓦薩里在其替米開朗基羅所立的傳中，賦予了更高的推

崇。該傳開宗明義說米開朗基羅是上帝在人間的代表，上帝派他下凡以讓世人了解「繪畫藝術完

美之所在」11。

米開朗基羅筆下的上帝，和亞當像一樣，共花了四個「喬納塔」。輪廓雖主要是以刻痕法轉

描到灰泥上，頭部和左手（非伸向亞當那隻手）卻帶有撒印花粉的痕跡。上帝騰空往亞當飄去的

姿勢頗為複雜，但米開朗基羅所用的顏料卻很簡略。袍服用莫雷羅內，髮鬚用聖約翰白和幾筆象

牙黑（以燒成炭的象牙製成的顏料）。

米開朗基羅眼中的上帝，與一年多前畫「創造夏娃」時已有所不同。「創造夏娃」裡的上帝，身穿不只一件的厚重袍服，直挺挺站在地上，右手掌心向上，拿亞當的肋骨憑空變出夏娃。而在「創造亞當」中，上帝穿得單薄許多，身子懸在空中，身後罩著一面翻飛的斗篷，斗篷裡有十名翻滾的二級天使和一名大眼睛的少婦。有些藝術史家認為，這名少婦就是尚未創生的夏娃[12]。在「夏娃」裡，上帝是直接召喚夏娃出現，在「亞當」裡，上帝則以指尖輕觸的方式（如今已成為整面拱頂濕壁畫的表徵），創生亞當。

這個上帝像帶有日後聖像的典型特質，因而，五百年後，對聖像司空見慣的今人，往往未能看出它在當時所代表的新奇意涵。一五二○年代，喬維奧在這整面濕壁畫的諸多人物中，注意到「有個老人，位於頂棚中央，呈現出飛天的姿態。[13]」。這位上帝伸長身子，腳趾和膝蓋骨裸露在外的形象，在當時非常罕見而陌生，就連這位諾切拉的主教都不識畫者何人。十誡第二誡嚴禁替「天上任何東西」造像（〈出埃及記〉第二十章第四節），八、九世紀的拜占庭皇帝因此下令摧毀所有宗教藝術；但在歐洲，替上帝造像從未遭正式禁止。不過，早期基督教藝術裡的〈創世記〉紀事場景，通常只以一隻從天上伸出的巨手來代表造物主[14]（米開朗基羅筆下那竭力前伸的手指，似乎也在沿襲這種舉隅法〔舉隅法是以局部代表整體、或以整體代表局部的手法，如以手代表人〕）。

中古世紀期間，上帝漸漸露出更多肢體，但往往給刻畫成年輕人[15]。今人所熟悉的蓄鬍、著長袍的老人形象，直到十四世紀才真正開始現身。這種老爹形象當然並非出於哪位《聖經》權威

的指示，而是受了當時可見於羅馬的許多丘比特、宙斯上古雕像和浮雕的啟發。但這種形象在十六世紀初仍不常見，以致連樞機主教喬維奧這樣的專家（有教養的史學家，後來在科莫湖附近的自宅開設了名人博物館），都看不出這位飛天的「老人」是誰。

也沒有哪個《聖經》權威指出，上帝是以指尖一觸的方式創造亞當。《聖經》上清楚記載上帝如何創造亞當：「耶和華　神用地上的塵土造人，將生氣吹在他鼻裡，他就成了有靈的活人」（〈創世記〉第二章第七節）。早期刻畫這一主題的藝術作品，例如威尼斯聖馬可教堂內的十三世紀鑲嵌畫，恪守這項記述，將上帝畫成正以土塑造亞當身體的模樣，上帝因而成為類似無上雕塑家的角色。其他作品著墨於吹出的「生氣」，呈現一縷氣息從上帝口中呼出，流入亞當鼻子。不過，藝術家很快就擺脫經文的束縛，以自己的觀點詮釋這場相遇。在天堂門上，吉貝爾蒂的青銅鑄上帝只是抓住亞當的手，彷彿要扶他起來；烏且洛在佛羅倫斯新聖母馬利亞教堂綠廊上所繪的「創造亞當」（一四二〇年代），也採用了這一中心場景。在這同時，在波隆納聖佩特羅尼奧教堂的大門浮雕上，魁爾洽的上帝一手抓住自己寬鬆的袍服，另一手向裸身的亞當賜福。

這些場景裡的上帝，全都直挺挺地站在地上，沒有一件表現出伸出食指指尖輕觸的動作[16]。

因此，儘管頂棚濕壁畫裡有許多形象，借用自米開朗基羅在旅行與研究中見過的多種雕像和浮雕，上帝以指尖輕觸傳送生氣給亞當的構想，卻是前所未見。

這個獨一無二的形象誕生後，不盡然就享有聖像應有的對待。孔迪維認為這個著名手勢與其說是在輸送生命氣息，還不如說是獨裁者在揮動手指表示告誡（頗為古怪的見解）。他寫道，

「上帝伸長手臂，彷彿要告誡亞當什麼應為，什麼不應為。」[17] 這平凡的一觸真正成為焦點，始於二十世紀後半葉。轉捩點似乎出現在一九五一年。出版商亞伯特・史奇拉於該年推出三卷本彩色版「繪畫｜色彩｜歷史」套書，書中以略去亞當、上帝身軀而只印出兩人伸出之手之局部的方式，將米開朗基羅介紹給歐美無數讀者 [18]。自此，這一形象的出現頻率幾乎可用氾濫成災來形容。

叫人備感諷刺的是，亞當的左手於一五六〇年代曾遭修復，因而整幅畫雖出自米開朗基羅之手，這個重要部位卻其實不是他的真跡。卡內瓦列這個名字，在百科全書或美術館裡並不顯著，但史奇拉套色彩印圖片裡引人注目而又影響深遠的那隻食指，就是這位小人物後來修補畫的。

話說到了一五六〇年，曾毀了皮耶馬帖奧部分濕壁畫的結構瑕疵復發，拱頂上再度出現裂痕。一五六五年，米開朗基羅死的隔年，教皇庇護四世下令維修；四年後，禮拜堂地基獲得強化，南牆得到扶壁加固。結構穩固後，莫德納畫家卡內瓦列受命替裂縫塗上灰泥，並為濕壁畫剝落的細部重新上色。除了用鏝刀和畫筆修補了「諾亞獻祭」相當面積的畫面，卡內瓦列還修潤了「創造亞當」，因為有條裂縫呈縱向劃過拱頂，截掉亞當食指和中指的指尖。

指尖修潤工作竟落在卡內瓦列這麼一位小藝術家身上，說明了在該拱頂濕壁畫裡，「創造亞當」並不是當時眾所公認最引人注目的地方，不是傑作中的傑作。讚美亞當像畫得好的瓦薩里，也不認為這尊斜倚的人像是米開朗基羅在拱頂上最出色的作品。孔迪維也抱持同樣觀點。米開朗基羅後來畫的另一個人物，才是當時立傳者公認構圖和上色均屬上乘的絕妙之作。

第二十五章 驅逐赫利奧多羅斯

「創造亞當」大概完成於一五一一年十一月初，這時候外面的局勢再度威脅到這件工程的存續。十月五日，禮拜堂繪飾工程復工的隔天，康復的教皇宣布組成「神聖同盟」。這是尤利烏斯與威尼斯人組成的同盟，目的在爭取英格蘭亨利八世和神聖羅馬皇帝的幫助，「以最為強大的兵力」將法國逐出義大利[1]。教皇最念茲在茲的就是收回波隆納，且想方設法要達成這個心願。除了雇用由那不勒斯總督卡多納統率的一萬名西班牙士兵，教皇還期望一年前讓他大失所望的瑞士兵越過阿爾卑斯山，攻打駐米蘭的法軍。不過看來這又將是場曠日廢時的戰役，也就是將和一五一〇至一一年間那場失敗的遠征一樣，把教皇的資源和心思都給帶離西斯汀禮拜堂的濕壁畫。

教皇的敵人也在整軍經武。經過兩個月延擱，十一月初，主張分裂教會的樞機主教和大主教（法國人居多）終於來到比薩，開起他們的公會議。教皇已開除其中四人教籍作為反制，並揚言另外兩人若依然固我，將予以類似懲罰。教皇認為只有教皇有權召開公會議，他們自行召開公會議就是不法。他還停止佛羅倫斯的教權，以懲罰索德里尼同意這個造反會議在佛羅倫斯境內舉行。停止教權令一下，該共和國和其人民所享有的教會職責和特權隨之中止，而這些特權包括了

洗禮命名和臨終聖禮；因此，只要此禁令未撤銷，尤利烏斯此舉等於要所有佛羅倫斯人死後都下地獄。

隨著冬天降臨，戰線也一一劃定。西班牙人從那不勒斯北進，瑞士人往南越過阿爾卑斯山結冰的山口。在這同時，亨利八世也調度好戰艦，準備進擊諾曼第沿岸。尤利烏斯動用美食計，才說動亨利八世加入神聖同盟。他知道亨利八世喜歡帕爾馬乾酪和希臘葡萄酒，於是命人裝了一船這兩樣美食，送到英格蘭。此計果然奏效。船抵達泰晤士河時，倫敦人蜂擁圍觀教皇旗幟飄飛於桅杆這難得一見的景象，而和尤利烏斯一樣嗜愛美食的亨利八世則欣然接下這禮物，然後於十一月末結束前簽署加入神聖同盟。

不過，瑞士部隊再度讓教皇傷透了心。這批赫赫有名的戰士，尤利烏斯寄以無比厚望的部隊，越過阿爾卑斯山，抵達米蘭城門後，竟收受路易賄賂，而在十二月底打道回府，同時拿天氣惡劣和義大利路況很糟這些站不腳的理由當藉口。

不久，更為不祥的消息傳來羅馬。十二月三十日，支持本蒂沃里奧家族的暴民，為表示對抗教皇的決心，毀掉聖佩特羅尼奧教堂上米開朗基羅所製的尤利烏斯青銅像。他們擲繩套住銅像脖子，將它從門廊上方的塾座上硬拉下來，重約六千三百公斤的大雕像應聲倒地，地上還撞出一個深窟窿。暴民將青銅碎塊送給戴斯帖，戴斯帖將軀幹送進鑄造廠熔化，改鑄成一尊巨炮，並語帶雙關取名「朱莉雅」（La Giulia），羞辱尤利烏斯（教皇本名朱利亞諾·德拉·羅維雷）[2]。

但教皇和神聖同盟其他成員的決心未受動搖。一個月後的一月底，聯軍向法軍陣地發動攻勢，這一次教皇很難得的未投入戰場。威尼斯人圍攻米蘭東方八十公里處、有城牆保護的布雷西亞，卡多納則率軍包圍波隆納。布雷西亞幾天之內就攻下，作為法軍駐義大利總部的米蘭隨之岌岌可危。人在梵蒂岡的教皇收到捷報，喜極而泣[3]。

米開朗基羅繪飾西斯汀禮拜堂頂棚時，極力避免替教皇治績作毫無保留的頌揚；相對的，拉斐爾則打算當個較積極的御用宣傳家。由兩人處理赫利奧多羅斯遭逐出耶路撒冷聖殿這個故事的手法，就可看出他們在這方面的立場差異。米開朗基羅將這個紀事場景畫在從地上幾乎看不到的大獎牌裡，拉斐爾則用整面濕壁畫來鋪陳。他的「驅逐赫利奧多羅斯」如此出色，以致署名室隔壁這間房間，後來就得名艾里奧多羅室。

拉斐爾的「驅逐赫利奧多羅斯」，位在這房間唯一一面沒有裝飾的牆上，為底部寬四・五公尺的半圓形畫。西斯汀禮拜堂前半部拱頂壁畫揭幕後，拉斐爾為教皇居所又畫了數幅濕壁畫，這是其中第一幅，畫中呈現了米開朗基羅作品「雄渾偉岸」之特質的那種魁梧、健美的體態。孔迪維後來說，拉斐爾「不管如何渴望想和米開朗基羅那兒抄襲到某種風格，有時卻不得不慶幸自己與米開朗基羅生在同一時代，因為他從米開朗基羅那兒學來的風格大不相同。」[4]「驅逐赫利奧多羅斯」呈現騷動不安的人物群像，與赫拉克利特像同為拉斐爾汲取米開朗基羅風格後的最早作品。不過，一如他先前的作品，或恩師佩魯吉諾那兒學來的風格與他從父親……

這面濕壁畫的成功，其實在於他在精心構築的宏偉建築背景裡，近乎完美的人物布局[5]。

「驅逐赫利奧多羅斯」的背景類似「雅典學園」。聖殿內部，即驅逐事件發生的地點，為古典式建築，具有柱子、拱卷、科林斯式柱頭和一個靠大理石大型扶垛支撐的穹頂。這些刻意不合時空的設計，使整個背景散發出和布拉曼帖某個建築設計一模一樣的帝王氣派，進而在無形中將前基督時代的耶路撒冷，轉化為尤利烏斯治下的羅馬。這種時空錯置的現象，在畫中其他某些細部，有更為鮮明的表現。

在畫面中央，金色穹頂下面，拉斐爾畫了作祈禱狀的耶路撒冷大祭司歐尼亞斯。在前景右邊，赫利奧多羅斯和他那群劫掠未成而驚恐萬分的手下，倒在一前腳揚起的白馬馬蹄下，馬上騎者的裝扮類似古羅馬百人隊隊長。兩名壯實的年輕人，躍上空中，揮舞著棍子，作勢要給赫利奧多羅斯一頓毒打。

作為政治寓意畫，這幅畫的意涵呼之欲出。赫利奧多羅斯盜寶失敗，搶來的財寶灑在聖殿地板上，歷來解讀此畫者，大多認為此場景就是在明白指喻將法國人逐出義大利一事（拉斐爾製作這面濕壁畫時，此事於教皇無異癡心妄想）。赫利奧多羅斯的下場，大概也是在警告路易十二的盟邦和其他破壞教會者，例如本蒂沃里奧家族、戴斯帖、意欲分裂教會的法國籍樞機主教、乃至科隆納和其卡皮托爾山上的黨羽。在尤利烏斯眼中，這些人全是在覬覦依法本就屬於教皇的東西。

拉斐爾不僅替白鬍的歐尼亞斯（耶路撒冷的宗教領袖）戴上教皇的三重冕，穿上藍、金色袍服，還讓尤利烏斯在左前景（有十餘人在一起看著赫利奧多羅斯悲慘下場之處）再度現身。影射

當時局勢的用意，在此豁然呈現。這名由隨從扛在轎上的蓄髯者，身穿紅色法衣，無疑畫的就是尤利烏斯。他注視著下跪的歐尼亞斯，表情堅毅而嚴峻，十足「恐怖教皇」的模樣。教會和其最高統治者的無上威權，在此淋漓呈現；後來，一五二七年夏劫掠羅馬的波旁公爵部隊毀損這面濕壁畫，大概也就不是出於偶然。

此畫畫進的當代人不只教皇。在「驅逐赫利奧多羅斯」，拉斐爾沿襲他將好友與相識之人畫進濕壁畫的一貫作風，至少另畫進兩名同時代的人（兩人與他親疏有別）。前面已說過，教皇臥病在床時，年輕人質費德里科‧龔查加隨侍在側，很得教皇寵愛，教皇因而希望有藝術家將這男孩畫入濕壁畫。曼圖亞公爵派駐羅馬的代表向這男孩的母親伊莎貝拉報告，「陛下說他希望正替宮中某房間繪飾的拉斐爾，將費德里科先生畫進該繪飾中。」[6]

拉斐爾究竟將費德里科畫進哪幅濕壁畫的哪個人物，至今仍無法確切斷定[7]，但最有可能的人選似乎是「驅逐赫利奧多羅斯」中的某名小孩，這名小孩畫成的時間就在教皇提出這要求後不久。

拉斐爾除了緊遵教皇指示辦事，還將與自己私交密切之人畫進這幅畫裡。專家認為畫面左邊伸長右手的那名女子，就是瑪格麗塔‧魯蒂，風流野史裡稱她為拉斐爾一生摯愛的女人。這名年輕女子的父親是開麵包店的，住在特拉斯維雷的齊吉之別墅附近，化身在拉斐爾的多幅作品之中，其中最著名的就是約一五一八年繪成、裸露酥胸的女子油畫肖像「芙娜莉娜」[8]。拉斐爾的風流成性，著稱於史，為了女人而丟下手邊工作偶有所聞。他在法內西納別墅替齊吉繪飾普緒刻

涼廊時，曾拋下工作於不顧，據說就是因為和美麗的瑪格麗塔搞得正火熱的關係。同樣嗜愛女色的齊吉，乾脆讓瑪格麗塔住進別墅，好讓拉斐爾可以兼顧。涼廊濕壁畫（淫蕩的色情作品）因此如期完成。如果拉斐爾早在一五一一年秋就和魯蒂搭上，他們的戀情似乎未妨礙到「驅逐赫利奧多羅斯」的工作進度，因為經過三、四個月施工，該畫於一五一二年頭幾個月就完成（但有助手群協助）。

忙碌一如以往的拉斐爾，這期間還替尤利烏斯畫了另一幅肖像；畫中的教皇，與神情堅毅、高高在上看著赫利奧多羅斯潰敗的威權模樣大不相同。這幅一〇五公分高的油畫，係為平民聖母馬利亞教堂而繪，教皇的姿態彷彿正私下接見觀畫者。六十八歲的尤利烏斯，一臉倦容，憂心忡忡，坐在寶座上，「恐怖」的神態幾乎全然不見。眼神低視，一手抓著寶座扶手，另一手拿著手帕。除了白鬍子，當年那個在前線領軍攻打米蘭多拉，打死不退，終至拿下該城的頑強性格，在此幾乎消失。過去幾個月失去好友阿利多西和羅馬涅地區領土，甚且差點失去性命的那個尤利烏斯，反倒似乎躍然紙上。但不管尤利烏斯這時多麼虛弱，據瓦薩里記述，這幅肖像掛在平民聖母馬利亞教堂後，由於太逼真，羅馬人民一看還嚇得發抖不止，覺得教皇就在眼前[9]。

第二十六章 拉文納的怪物

一五一二年春，拉文納有人生下一名駭人的怪胎。傳說他是修士和修女所生下，也是過去一連串困擾該城的怪胎（人嬰和獸仔都有）中，最新而又最醜怪的案例。拉文納人認為這些怪物是不祥之兆，拉文納總督科卡帕尼得知這最新降生的怪胎（人稱「拉文納怪物」）後，大感不安，立即呈報教皇說明他的怪樣，並提醒說如此怪胎降生意味將有災殃降臨[1]。

科卡帕尼和教皇當然會擔心這類凶兆，因為拉文納是供應神聖同盟軍械的軍火庫所在。這一因素，加上它位處義大利北部，使它極易成為法軍的攻擊目標。這年冬天，神聖同盟對法軍的勝利迅即成為明日黃花（消逝之速差不多就和贏得時一樣快），而這主要因為法軍的年輕將領，路易十二的外甥迦斯東‧德‧富瓦，一連串高明的調度扭轉了局勢。迦斯東以迅雷不及掩耳之勢率部挺進半島，一路收回法國多處失土，很快就贏得「義大利閃電」的美稱。二月初，他已從米蘭揮軍南下，打算替波隆納解危。這時波隆納正受到卡多納包圍，卡多納部隊以長程火炮猛轟，試圖瓦解城內人民抵抗，出城投降。迦斯東之進逼波隆納，未經過已有教皇部隊埋伏以待的莫德納城，反倒走亞得里亞海沿岸，率部以驚人的強行軍越過厚厚的積雪，從反方向逼進。二月四日

晚，在大風雪掩護下，他溜進波隆納城，攻城士兵完全未察覺。隔天，迦斯東增援部隊出現在城牆上，卡多納士兵一見，十氣大挫，不久拔營撤軍，波隆納隨即解圍。

如果說教皇得知圍城失敗後非常憤怒，十四天後再收到迦斯東連連告捷的消息更是怒不可遏。趁著卡多納撤兵，這位年輕指揮官離開波隆納，率軍再度展開迅雷般的大行軍，目標指向北邊的布雷西亞。威尼斯人固守的布雷西亞難敵其鋒，再度落入法人手中。秋風掃落葉般出人意表的戰績，套句某編年史家的話，使他「威震寰宇，威名之盛史所罕見」[2]。但迦斯東的攻勢不止於此。奉路易十二之命，他調頭南下，率兩萬五千部隊往羅馬進發。如果說比薩公會議罷黜教皇的企圖功敗垂成，這次迦斯東看來似乎不會失手。

尤利烏斯得悉拉文納生出怪物後，似乎還不是太擔心，但到了三月初，他卻基於安全理由，離開梵蒂岡的住所，搬進聖安傑洛堡（歷來受圍困教皇的最後避難所）。迦斯東離羅馬還頗遠，但尤利烏斯眼下卻有更迫近的敵人待解決。羅馬城諸男爵見法軍逼近，機不可失，開始武裝，準備攻打梵蒂岡。甚至有人陰謀要劫持尤利烏斯作為人質。

搬進聖安傑洛堡不久，教皇大出人意料刮掉了鬍子。將法國人逐出義大利的誓願遠未實現，但他一心要在復活節開拉特蘭公會議，刮掉鬍子似乎在表明他打算讓自己和羅馬教廷都改頭換面。並非每個人都欣賞他這一舉動。樞機主教畢比耶納寫給喬凡尼・德・梅迪奇的信中，不懷好意說道陛下留鬍子比較好看。

雖有敵人虎視眈眈，教皇並未因此嚇得不敢出聖安傑洛堡一步。聖母領報節那天，他離開避難所，前去西斯汀禮拜堂巡視米開朗基羅工作進度，這是他刮鬍子後首次公開露面之一[3]。這次巡視大概是尤利烏斯首次看到新完成的「創造亞當」，但他對這幅畫有何看法，很遺憾未留下紀錄；因為報告他這次行程的曼圖亞使節，著墨的重點似乎在教皇刮了鬍子的下巴，而非米開朗基羅的濕壁畫。

工程進行已將近四年，教皇和米開朗基羅一樣急於見到工程完成。但一五一二年頭幾個月，濕壁畫繪製進度似乎慢了下來。一月初，米開朗基羅寫信給博納羅托，說濕壁畫就快全部完工，「大約三個月後」就會回佛羅倫斯[4]。這項預測超乎尋常樂觀。他和他底下那群有經驗的濕壁畫團隊，花了將近兩年才畫完頂棚前半部，如今他竟會認為花七個月就可以完成後半部，實在讓人覺得不可思議。這句話顯示若非他胸有成竹，就是他欲完成這件工程的心情已到迫不及待的地步。果然，三個月後，復活節逼近之時，他不得不修正這個進度表。他告訴父親，「我想兩個月內我就會結束這裡的工作，然後回家。」[5]但兩個月後，他仍然在為這工程埋頭苦幹，何時完成仍遙遙無期。

畫完「創造亞當」和其兩側的人物後，他再往裡推進，畫拱頂上的第七幅〈創世記〉紀事畫。這又是一幅「創造」場景，畫中上帝以極度前縮法呈現，飄在空中，雙手外伸。畫中所描繪的是七日創造中的第幾日場景，未有定論。先前米開朗基羅從地面看過自己作品後，已決定以簡馭繁，因此繪製這幅畫時，他儘可能減少形體和色彩的運用，只呈現

上帝和幾名二級天使翻飛在兩色調的淺灰色天空上。細部描繪的極度欠缺，使這幅畫的主題極難斷定，有人說是「上帝分開陸與水」，有人說是「上帝分開地與天」，也有人說是「創造魚」[6]。

雖然手法簡約，這幅畫卻用了二十六個「喬納塔」，也就是一個多月時間，此前完成的「創造亞當」只用了十六個「喬納塔」。

米開朗基羅進度變慢的原因之一，可能出在上帝的姿勢。以前縮法呈現的上帝身體，象徵了米開朗基羅手法上的轉變。在上帝身上，他用到了「仰角透視法」這種高明的幻覺技法。米開朗基羅初接禮拜堂的繪飾工程時，誠如布拉曼帖所說，對此技法毫無經驗。後來，「仰角透視法」卻成為這位濕壁畫家基本手法之一。這一手法的用意，在於藉由安排拱頂上諸人或諸物間的遠近關係，以讓觀者感覺頭頂上的人物如置身三度空間，栩栩如生。米開朗基羅已用前縮法呈現過數個人物，例如門楣上兩個三角穹隅裡的哥利亞和荷羅孚尼。但西斯汀拱頂上的其他許多人物，大體來講，雖然姿勢頗見新意，卻讓人覺得是平貼著畫面，未有跳出來的立體感。換句話說，他們就像是畫在平坦、直立的牆上，而不像是畫在高懸於觀者頭上的拱頂。

米開朗基羅決定嘗試這項前縮技法，無疑又是受了前半部拱頂濕壁畫揭幕後的影響。先前他已在禮拜堂東端盡頭畫了一橫幅的藍天，藉此營造出跳脫頂上壁面的立體空間幻覺。這是種不算太強烈的「錯視畫法」效果，有助於賦予建築整體失重而幾近夢境般的感覺。面對這幅新場景，他體認到必須有更突出的表現。

於是，在這幅〈創世記〉紀事場景裡，上帝似乎以四十五度的角度飛出拱頂平面，飛向觀

者。從地面上得到的視覺效果，上帝幾乎是頭下腳上往下飛，頭與手伸向觀者，雙腿拖在後面。

瓦薩里稱讚這項技法，說人走在這禮拜堂裡時，「無論走到哪，上帝總面對著你。」[7]

米開朗基羅在這畫裡的前縮法運用如此出色，不由讓人想起一個有趣的問題。他曾說藝術家應「眼中有圓規」[8]，也就是說畫家必須光靠直覺，就能安排妥當畫中元素的遠近關係，而不必借助機械工具。眼中有圓規的最佳範例當屬吉蘭達約，他針對羅馬的古圓形劇場和水道橋所畫的素描，未用到任何測量工具，卻精準無比，令後來的藝術家大為震驚。但並非每個人有幸擁有這過人的天賦，就連講究一切唯心的米開朗基羅，可能也借助人造工具畫成拱頂上的前縮人像（如這裡所說的上帝）。在這之前，當然還有藝術家設計或使用了透視法工具。一四三○年代，阿爾貝蒂發明他所謂的「紗幕」（veil），以協助畫家作畫。紗幕為由線交叉織成的網狀物，攤開緊繃在畫框上，以創造出由無數正方格構成的格網。藝術家透過格網研究被畫物，將格網上的線條依樣畫在紙上作為依準，然後將透過格網所見到的人或物依樣畫在同張紙上。[9]

達文西和德國畫家兼雕刻家杜勒都設計了類似的輔助工具素描，達文西且很可能用了這種工具素描。杜勒認為這些工具有助於創造高度前縮的人體。米開朗基羅畫裡上帝飛向觀者的神奇效果，大概也借助了這類工具。而如果他真的借助了這類工具，在他替頂棚最後幾幅濕壁畫構圖時想必更是大量借重，因為他的前縮技法在這些畫裡將有更為突飛猛進的表現。

這時候，對於羅馬動盪不安的政局，米開朗基羅似乎未過度擔心；或者，最起碼，為了讓父

親放心，他寫回佛羅倫斯的家書刻意輕描淡寫周遭情勢。「至於羅馬的局勢，一直有些疑懼的氣氛，如今的確還有，但並不嚴重。情勢可望平靜，希望天降恩典讓情勢這麼發展。[10]」

但情勢不但未平靜，反倒不久就變得更為危險。率軍往南不斷推進的迦斯東，四月初停下腳步，與戴斯帖合力圍攻拉文納。拉文納是神聖同盟軍火庫所在，無論如何都必須守住。因此，卡多納和其長矛輕騎兵部隊向法軍進攻，在距拉文納城門約三公里處·父鋒。

據馬基維利的描述，義大利的戰鬥是「始之以無懼，繼之以無險，終之以無傷亡」[11]。例如他說昂加利之役（達文西那幅流產濕壁畫的主題）只有一名士兵死亡，且這名士兵還是因墜馬遭踩死[12]。同樣的，費德里戈·達·蒙帖費爾特羅有次奉教皇庇護二世之命出兵遠征，結果只捕獲兩萬隻雞。但馬基維利眼中的義大利不流血戰鬥，卻為一五一二年四月十一日復活節星期日那天拉文納城外的戰鬥所戳破。

按照傳統，碰上星期日，軍隊既不作戰也不調防，復活節星期日更是要謹遵這項傳統。但情勢迫使迦斯東不得不甩掉傳統。他和戴斯帖圍攻拉文納已有數日，到受難節（復活節前的星期五）那天，戴斯帖的火炮（這時「朱莉雅」已加入）已擊破該城南牆。隔天，卡多納率領的增援部隊抵達，協助守城。他們沿著隆科河推進，在距法國陣地一·六公里處挖壕溝固守。卡多納想學迦斯東的樣，神不知鬼不覺躲過圍城的法軍，溜進城內。但迦斯東另有計策。鑑於己方糧秣漸少，他必須盡速破城，結束戰事，以免功虧一簣。復活節星期日降臨，他即下令戴斯帖和自己的炮兵部隊，將目標由殘破不堪的拉文納城牆轉向敵軍營地。接下來，套句某作家的話，爆發了

「戰場上前所未見最猛烈的炮擊」[13]。

當時野戰炮的炮轟通常為時甚短，在肉搏戰展開前，造成敵方的損傷甚微。但拉文納一役不然，戴斯帖率領的炮兵持續轟擊了三個小時，傷亡因而前所未有的高。兩軍往前推進準備肉搏時，戴斯帖率領炮兵部隊以迅雷不及掩耳之勢穿越平原，繞過西班牙軍側翼，抵達他們營地的後方（當時戰場上前所未見的包圍戰術），然後開炮，以炮火分開西班牙騎兵和後衛。佛羅倫斯駐西班牙使節寫道，「每發一顆炮彈，就在緊密的士兵陣列上劃出一道口子，盔甲、頭顱、斷腳殘臂騰空飛過，景象真是可怕。」[14]

面對如此摧枯拉朽的炮擊和高傷亡率，卡多納部隊終至亂了陣腳，往前衝向開闊戰場與法軍交戰。肉搏戰一開打，戴斯帖丟下火炮，糾集一隊騎兵，向西班牙步兵攻擊。西班牙人見大勢已去，無心戀戰，紛紛往隆科內河岸逃去。兩三千人，包括卡多納，順利逃到河邊，然後朝佛利方向迅速撤退。但有更多人沒這麼幸運，下午四時戰鬥結束時，戰場上躺了一萬兩千具屍體，其中九千具是教皇花錢請來的西班牙傭兵，拉文納之役因此成為義大利史上最慘烈的戰役之一。

隔天，亞里奧斯托走訪了戰場。後來他在《瘋狂奧蘭多》裡描述到大地染成紅色，壕溝裡「布滿人的血汗」[15]。拉文納之役象徵劍與騎士精神構成的浪漫世界，那個描寫大無畏騎士、英勇行徑、美麗姑娘的傳奇故事裡的世界，就此戛然而止。現代戰爭的毀滅性之大令亞里奧斯托驚駭不已（諷刺的是這場毀滅出自他贊助者的火炮），因而在詩中他透過筆下騎士主人公奧蘭多之口，痛罵世上的第一門火炮是邪惡的發明，而將它丟入大海深處。但即使是亞里奧斯托這樣的理

想主義者，也認知到歷史進程不可能回頭。他寫道，這個「邪惡透頂的新發明」躺在海底數百公尺深處許多年，最後有人用巫術將它撈上岸。這位詩人悲痛預測道，還有更多勇士因此注定要葬身在「已帶給全世界、特別是義大利創痛[16]」的戰爭中。在他眼中，戴斯帖雖然英勇蓋世，拉文納之役卻沒有真正的贏家。

第二十七章　許多奇形怪狀

對教皇及其神聖同盟的盟邦而言，拉文納之敗是無比重大的挫敗。幾天後消息傳到羅馬，恐慌隨即蔓延開來。情勢看來法軍進逼羅馬（路易十二已下令推進），教皇易人，已是不可避免。

眾人擔心羅馬將遭劫掠，眾主教拿起了劍準備禦敵。迦斯東在作戰前夕已告訴士兵，到了羅馬他們可以大肆洗劫那個「邪惡宮廷」，並向他們保證宮廷裡「有非常多豪華飾物、非常多金銀珠寶，以及非常多有錢俘虜[1]」。

即使是向來勇氣過人的尤利烏斯，也為迦斯東這番豪語所嚇壞。有些主教跪求他與路易言和，有些則促請他離開避難。奧斯蒂亞港很快備好了數艘槳帆船，隨時可將教皇送到安全地點。許多人建議教皇這麼做，其中包括西班牙大使維奇先生。維奇將拉文納大敗歸咎於教皇的作惡多端，是上帝下的懲罰。

最後，教皇決定留在羅馬。他告訴維奇和威尼斯大使，他打算再花十萬杜卡特招兵買馬，添購武器，以將法國人逐出義大利。一兩天後，消息傳來，迦斯東已死於拉文納戰場上（於肉搏戰時死於西班牙士兵之手），法軍即將入侵的憂慮隨之稍減。沒了這位厲害的年輕將領，尤利烏斯

知道情勢還有挽回的機會。

米開朗基羅無疑和羅馬其他人一樣恐懼。他所擔心的想必不只是自己安危，還有他的濕壁畫的命運。數個月前，聖佩特羅尼奧教堂門廊上的尤利烏斯青銅像，才給硬生生扯下，破為碎塊，送進爐子熔解；他當然會擔心萬一仇視教皇的部隊拿下這城市，他在西斯汀禮拜堂的濕壁畫可能也難逃類似下場。畢竟，法軍於一四九九年入侵米蘭時，路易十二曾要弓箭手拿達文西七‧五公尺高的斯佛札騎馬像黏土原型當靶子，致使這受到詩人和編年史家讚美的黏土雕塑，還沒來得及翻鑄就灰飛煙滅。

奇怪的是，親手製作的青銅像被毀，米開朗基羅似乎不是很在意；或許因為他和尤利烏斯關係不睦，加上在波隆納執行這繁重的任務時留給他不愉快的回憶。無論如何，現存文獻沒有隻字片語提及他為此而生氣或失望[2]。不過，說到已花了將近四年的濕壁畫組畫可能遭遇的浩劫，他不大可能毫不擔心。而且，迦斯東誓言要洗劫財寶，抓人為俘，意味著法軍一旦抵達梵蒂岡，任何人和物（任何羅馬市民和藝術品）都無法倖免於難。

拉文納戰敗後，米開朗基羅大概和教皇一樣很想出逃。畢竟之前的一四九四年，查理八世軍隊逼近時他就開溜過；之後幾年，他在佛羅倫斯受圍期間督建該城防禦工事也潛逃（兩件事顯露出的膽小，讓後世學者既為他覺得難堪，也引起揣測）[3]。但一五一二年，他似乎沒有逃走；而且叫人驚訝的是，就在這動盪時局裡，他在濕壁畫中畫出了部分他最別出心裁的人物。

拱頂上三百四十三位人物，並非每個都像「伊紐多像」或叫人贊嘆的亞當像那麼高貴。許多

人物，特別是位於拱頂濕壁畫邊緣的人物，長相粗鄙而其貌不揚。其中長得最醜的就是位於先知像和巫女像下方支撐姓名牌的小孩。有位藝評家說這些小孩子長得真是難以言喻的可憎。他寫道，「他們不僅個性陰鬱、發育不良、相貌古怪、而且是十足的醜陋。」[4] 還有位藝評家說但以理先知像下方那名小孩尤其糟糕，稱他是「一身破爛、矮小、野蠻的流浪兒」[5]。

這些粗鄙、醜怪的小孩繪於一五一二年初，即以前縮法畫成飛天上帝像後不久，拉文納碰巧出現活生生「怪物」的日子前後。不久，米開朗基羅在弦月壁上又畫了一名同樣不討人喜歡的人物，即一般給斷定為是基督先祖之一的波阿斯（Boaz，米開朗基羅採用《通俗拉丁文本聖經》的拼法稱之為 Booz）。波阿斯是有錢地主，大衛王的祖父，在伯利恆城外有大麥田。寡婦路得因家貧前來田裡撿拾散落地上的大麥，波阿斯知其賢慧，予以厚待，後來並娶她為妻。波阿斯性格如何，《聖經》上只提及他和藹、寬厚，其他幾乎隻字未提，但米開朗基羅基於某種原因，以誇張手法將他畫成怪老頭，身穿暗黃綠色束腰外衣、粉紅色緊身褲，對著他的拐杖咆哮；一張長得跟他一模一樣的怪臉，頂在這根魔杖上頭，對著他反咆。[6]

米開朗基羅將這不莊嚴的人物放進拱頂濕壁畫的各個角落，其實是在遵循一悠久的傳統。此前幾百年間的哥德式藝術，以其無關宏旨的邊飾而著稱。滑稽、古怪、有時甚至褻瀆的修士、類人猿、半人半獸怪物，常出現在中世紀的書頁裡和建築上。抄寫員和插畫家在祈禱用手抄本邊緣，信手畫上好笑的混種動物圖案，木刻家則在教堂座位活動座板底面的凸出托板和其他教會家具上，飾上同樣匪夷所思但似乎有違教堂之莊嚴氣氛的形象。克來沃的貝納爾（一一五三年

歿），情操高潔的西斯多會傳道士，譴責這項作法；但他的反對如狗吠火車，接下來幾百年的中世紀藝術家仍盛行這種古怪裝飾風格。

西斯汀頂棚上到處可見這種滑稽而顛覆正統的人像，意味著米開朗基羅的學藝歷程裡，不只是素描馬薩其奧的濕壁畫，或在聖馬可學苑研究古羅馬雕像。他雖然執著於比例完美的人體，卻也同樣著迷於不合完美比例的人體。據孔迪維記述，米開朗基羅最早曾仿施恩告爾的版畫「聖安東尼受試探」，做了一件仿作。原作大概於一四八〇年代在雕版上，呈現這名聖人受眾多魔鬼折磨。這些魔鬼都是長相奇醜的怪物，身體覆有鱗片，有刺、翼、角、蝙蝠般的耳朵、附有長吸器的口鼻部。年輕的米開朗基羅從格拉納奇那兒得到一幀這件作品的版畫後，決心畫出比施恩告爾筆下更精彩的魔鬼，於是到佛羅倫斯的魚市場研究魚鰭的形狀、顏色和魚眼的顏色等等，最後畫出一幅「有許多奇形怪狀之魔鬼」的畫作[7]，而與「大衛像」、「聖殤」裡比例完美的裸像大異其趣。

繪飾西斯汀禮拜堂時，米開朗基羅利用拱肩、三角穹隅上方緊臨的空間，畫了一系列醜怪的裸像。這些裸像不管是放進施恩告爾那猙獰而滑稽的虛構場景裡，或是荷蘭藝術家博斯筆下同樣的場景裡，大概都不致格格不入（幾年後博斯就畫了「世俗歡樂的樂園」）。這二十四尊古銅色裸像，尺寸比「伊紐多像」小，在飾有公羊顱骨（古羅馬的死亡象徵）的侷促空間裡踢腳、扭動、尖叫。「伊紐多像」是天使般優美的人像，這些古銅色裸像則看來猙獰邪惡，有兩尊甚至長了尖耳。

米開朗基羅之所以喜歡刻畫這類醜怪形象，可能源自他本身長得其貌不揚。這位大藝術家或許以擅於表現完美的陽剛之美而著稱，但說到他的長相，如他自己所傷心坦承的，一點也不吸引人。「我覺得自己很醜，」他在某詩裡寫道[8]。在另一首以三行詩節隔句押韻法寫成的詩中，他哀嘆道，「我的臉長得嚇人」，並將自己比喻為稻草人，詳述他如何咳嗽、打鼾、吐口水、撒尿、放屁和掉牙[9]。就連孔迪維也不得不承認，他師父長相古怪，「鼻扁、額方、唇薄、眉毛稀疏、顴需頁凸得有些超過耳朵」[10]。

米開朗基羅以顏料和大理石完成的許多自畫像，常強調這其貌不揚的一面。西斯汀禮拜堂東南隅的三角穹隅（一五○九年完成），刻畫《次經》上猶太女英雄猶滴將尼布甲尼撒的部隊指揮官荷羅孚尼斬首的情景。斷了頭的荷羅孚尼躺在床上，猶滴和其同夥合力扛走她們可怕的戰利品，荷羅孚尼的人頭。這顆蓄鬍、扁鼻、繃著臉的人頭，就是毫不起眼的米開朗基羅本人形象。

義大利文藝復興時期，英俊魁梧之人多如過江之鯽。這些人個個以力氣驚人而著稱，且可能是因為《瘋狂奧蘭多》的描述而為後人所知。舉例來說，切薩雷‧博爾賈據說是全義大利力氣最大、相貌最迷人的男子。高大、強壯、藍眼的他，能以手指捏彎銀幣，手掌一拍就能把馬蹄鐵拍直，斧頭一砍就能砍下牛頭。曾在他麾下擔任軍事建築師的達文西，也是相貌堂堂，膂力過人。瓦薩里寫道，「靠一身力氣，他能遏制任何狂怒的勃發；用右手，他能像扭鉛一樣，扭彎鐵製門環或馬蹄鐵。[11]」

米開朗基羅則是另一種類型的人。他不得上天厚愛的面貌，不合比例的身體，像極了奇馬布

埃、喬托等醜得出名的佛羅倫斯藝術家（在《十日談》裡，薄伽丘因喬托的長相而驚訝說道，上天何其頻繁將過人天賦放進「奇醜無比的人身上」）[12]。拉斐爾的自畫像中顯示他安詳美麗的外表，和比例完美的顱骨，引來後人嘖嘖稱奇；相對的，米開朗基羅的自我形象裡（如荷羅孚尼像所顯示的）總帶著一絲醜怪的特色。由於外表不討人喜歡，這位藝術家知道，若以骨瘦如柴的波阿斯或醜惡的荷羅孚尼為一種人，他新創造的亞當或在頂上擺出大力士姿勢的宏偉「伊紐多像」為另一種人，則自己是比較屬於前者的。

第二十八章 信仰盔甲與光劍

出乎眾人意料，路易十二軍隊於復活節星期日大勝之後，並未立刻往南追擊，以拉下教皇，洗劫羅馬。反倒是迦斯東一死，法軍軍心渙散，待在拉文納城外的營帳裡無所事事。某編年史家寫道，「他們付出極大犧牲才打贏這場仗，心力交疲；因而看來倒比較像是被征服者，而非征服者。」[1] 在這同時，亨利八世和西班牙國王斐迪南雙雙向教皇表示，要繼續和法國人作戰到底。

甚至瑞士部隊也可能重返戰場。羅馬的緊張氣氛當下緩和許多。聖馬可節那天，慘敗後不到兩星期，羅馬人民替「帕斯奎諾像」穿上胸鎧和盔甲（戰神裝扮），以示禦侮決心。

對教皇而言，在宗教戰場上擊垮法國人同樣是刻不容緩。因為意欲分裂教會的樞機主教群仍決意召開他們的公會議。原集結在比薩的他們，這時已給效忠教皇的好戰暴民趕到米蘭。四月二十一日，受拉文納之役的鼓舞，這群高級教士通過決議案，命令尤利烏斯卸下其宗教和世俗的權力。教皇則忙著提出他的回應。他的主教特別會議原訂復活節那天召開，因拉文納之役而延期；但準備工作（由德格拉西負責）一直未稍減，五月二日終於一切就緒。那天傍晚，在重重戒護下，教皇坐在御轎上，浩浩蕩蕩一行人，出梵蒂岡，抵達五公里外的拉特蘭聖約翰大教堂。這座

教堂歷史悠久，屬長方形廊柱大廳式教堂，有「全城、全世界所有教堂之母、之首」的美稱。

大教堂旁邊的拉特蘭宮，曾長期作為教皇駐地。一三七七年，格列高里十一世以梵蒂岡靠近台伯河和聖安傑洛堡，更能抵抗惡徒和入侵者，而將教廷遷往該地，拉特蘭宮自此沒落。至尤利烏斯此時，這座宮殿已是破敗不堪，但比起占地遼闊的聖彼得大教堂和梵蒂岡，他認為在這裡開公會議更為理想。不過惡徒和入侵者仍是隱憂，周遭地區必須築防禦工事，並部署精銳部隊，尤利烏斯和其眾樞主教才敢放心前來。

隔天，聖十字架發現節，拉特蘭公會議正式召開。十六位樞機主教和七十位主教與會，人數比路易十二在米蘭召開的敵對會議多出許多。招待之周到無疑也更強。尤利烏斯一心要在宣傳戰上打贏法國，因此派出他最頂尖的演說家。因吉拉米因聲如洪鐘（具有曾讓伊拉斯謨斯大為嘆服的音樂特質），能將聲明內容傳送到教堂後面，而獲選出任此次公會議的祕書。更用心的安排是指派艾吉迪奧，義大利境內演說功力唯一更勝因吉拉米之人，擔任開場演說。

根據各種流傳的說法，艾吉迪奧的演說非常成功。他在聖靈彌撒期間登上講壇，向眾人宣布拉文納之敗是天意，且拉文納怪物之類怪胎出世，早預示了這樣的結果。他向聽眾問道，「歷史上可有哪個時期，曾如此頻繁、如此駭然，出現怪物、凶兆、奇事、上天降災的跡象、恐怖？」他說，這一切可怕的徵兆表明，上帝很不願意羅馬教會將作戰責任委以外國軍隊。因此，該是教會挺身打自己的仗，信賴「信仰盔甲」與「光劍」的時候²。

艾吉迪奧講完時，多位樞機主教感動得頻頻拿手帕拭淚。教皇則很滿意會議紀錄，而承諾要

授予勞苦功高的德格拉西主教之職。

接下來十四天裡，與會者舉行了多次會議。他們宣布分裂派公會議的議事紀錄無效，然後討論其他事項，比如是否有必要發動十字軍東征土耳其。接著，教皇以夏季漸進，天氣愈來愈熱，決定暫時休會，待十一月再開。尤利烏斯健康極佳，公會議至目前為止非常順利，軍事威脅也更形減輕。瑞士部隊十八個月來第三度翻越阿爾卑斯山，已抵達威洛納。數個月前他們收受法王賄賂而退兵的事，教皇還牢記心頭，因此這次他特別送了禮物（榮譽帽和裝飾用劍）。在厚禮之下，瑞士部隊似乎終於打定主意要攻打法國人。

在法軍隨時可能入侵之際，拉斐爾和米開朗基羅一樣堅守崗位，繼續在梵蒂岡繪製他的濕壁畫。到一五一二年頭幾個月，他的團隊已多了數名新助手。拉斐爾轉進艾里奧多羅室後不久，十五歲佛羅倫斯籍學徒朋尼（因在工作室裡職責卑微而外號「信差」）就開始工作3。還有數名助手也已投入這工作，包括曾在吉蘭達約門下習藝的佛羅倫斯人巴爾迪尼4。拉斐爾從不缺助手，多的是想投入他團隊之人。據瓦薩里記述，羅馬有「許許多多投身畫藝的年輕人，在製圖上互較短長，互相超越，就為了博得拉斐爾賞識，出人頭地。5」

米開朗基羅也是年輕藝術家鯉躍龍門的攀附對象，但他無意於吸收門徒。晚年他宣稱自己從未經營過工作室6，自命不凡的語氣與魯多維科對送兒子入吉蘭達約門下一事語多保留正遙相呼應。米開朗基羅會為特定任務而物色助手，但只是當他們為花錢請來的幫手，而不像拉斐爾一樣

予以提攜、培養。米開朗基羅有時雖會拿自己的素描給學徒研究，但大體來講，沒什麼提攜後進的意願。誠如孔迪維所寫的，他的藝術本事，他只想傳授給「貴族……而非平民」[7]。

拉斐爾新濕壁畫的主題是一二六三年發生在奧維耶托附近的一件奇蹟。當時，一名從波希米亞欲前往羅馬的神父，中途在距目的地約一百公里的博爾塞納停下，到聖克莉絲蒂娜教堂主持彌撒。聖餐變體論，即麵餅和葡萄酒在彌撒中經神父祝聖後變成耶穌身體和血的說法，這位神父向來存有懷疑。但他在聖克莉絲蒂娜教堂主持彌撒時，赫然發現經過祝聖的麵餅（聖體）上竟出現十字形血跡。他用聖餐布（供放聖餐杯的布）擦掉血跡，聖體上還會再出現十字形血跡，屢試不爽。他對聖餐變體論自此深信不移，而沾有十字血跡的聖餐布，則給放在奧維耶托大教堂主祭壇上方的銀質聖體盒裡[8]。

博爾塞納奇蹟對尤利烏斯意義特別。一五〇六年他御駕親征攻打佩魯賈和波隆納時，曾要部隊在奧維耶托停下，以在該城大教堂舉行彌撒。彌撒完畢，他展示沾有血跡的博爾塞納聖餐布供眾人禮拜。一星期後他高唱凱歌，入主佩魯賈，兩個月後再拿下波隆納時，他不禁回想起奧維耶托之行，覺得那次走訪深深左右了後來的局勢發展，覺得那是一趟朝聖之旅，而上帝就以讓他收服兩座叛離城市作為回報[9]。

拉斐爾說不定目睹了教皇勝利進入佩魯賈的場面，因為一五〇六時他正在替佩魯賈聖塞維洛教堂的牆壁，繪飾小濕壁畫「三位一體與諸聖徒」。此外，教皇既如此深信這一奇蹟，在羅馬教廷面臨存亡的危急關頭，要求拉斐爾作畫予以闡明，也頗合時局。在他筆下，約三十名膜拜者位

在聖克莉絲蒂娜教堂內，見證聖體在聖餐布上染出十字形血跡這一撼動人心的時刻。持燭的祭台助手跪在神父後面，幾名婦人，大腿上抱著嬰兒，坐在教堂地板上。畫面中央，光頭但仍蓄鬍的尤利烏斯跪在祭壇前，非常搶眼（拉斐爾第四次將他畫進梵蒂岡的濕壁畫）。

畫面右下方納進五名瑞士士兵（其中一人又是拉斐爾的自畫像），更在凸顯這幅畫與時局的關連。有人可能覺得宗教場景裡出現這些士兵似乎不太搭調，其實不然。尤利烏斯在一五一○年已創立瑞士侍衛隊，作為教皇的御前護衛，並賜予據說由米開朗基羅設計的獨特服裝（條紋制服、貝雷帽、禮劍）。教皇主持彌撒時他們在旁保護，偶爾還維持現場秩序，制服搗蛋信徒。

「博爾塞納的彌撒」裡出現這些身穿制服的人物，還有另一層意涵。拉斐爾為這幅濕壁畫初擬的構圖裡，並沒有他們。初擬的素描裡有尤利烏斯、神父、驚畏的會眾（但姿態不同），沒有這些瑞士傭兵。這幅素描大概畫於一五一二年頭幾個月期間，當時瑞士是否出兵相助仍是未定之天。數個月後，給放了兩次鴿子的教皇，他對瑞士兵的信任和耐心終於得到回報。

五月第三個星期抵達威洛納後，一萬八千餘名的瑞士部隊繼續往南推進，於六月二日抵達瓦列吉奧，數天後與威尼斯部隊會合。差不多在這同時，馬克西米連皇帝在教皇施壓下，將支援法軍打拉文納之役的九千名部隊召回德國，予法國重大打擊。路易因此一下子少了將近一半的兵力。此外，因為亨利八世部隊已開始登陸法國北部沿岸，西班牙人正翻越庇里牛斯山往法國進逼，路易不可能從法國調兵前來增援。

在多面受敵的情況下，法國人除了退出義大利，幾無其他選擇。有人興奮寫道，「路易十二的士兵像陽光露臉後的薄霧消失無蹤」[10]。這是戰爭史上最驚心動魄的逆轉之一，情勢發展和〈馬加比書〉若合符節，彷彿赫利奧多羅斯遭逐出聖殿的故事，在義大利舞台重新上演。從本蒂沃里奧家族手中再度收回波隆納，想必叫尤利烏斯特別高興。「我們贏了，帕里德（德格拉西），我們贏了！」法軍撤退的消息傳來，他向他的典禮官高興叫道。德格拉西答道，「願主讓陛下得享欣喜」[11]。

羅馬的慶祝活動，比五年前教皇從波隆納凱旋，更為歡騰。威尼斯使節利波諾馬寫道，「從來沒有哪位皇帝或勝仗將軍，像今日的教皇一樣，如此光榮進入羅馬。[12]」他前往聖彼得鐐鐐教堂感謝主拯救了義大利，然後返回梵蒂岡，途中人民夾道歡呼。多位詩人吟詩頌讚。其中有位與亞里奧斯托交好的詩人維達，甚至開始寫起敘事詩〈朱利亞得〉，詳述教皇的英勇戰功。

聖安傑洛堡的城垛上響起陣陣炮聲，入夜後煙火照亮夜空，三千人持火把遊行街頭。教廷分送施捨物給城內各修道院，尤利烏斯龍顏大悅，甚至宣布大赦歹徒和罪犯。

六月底，一群瑞士傭兵，當前萬眾矚目的英雄，抵達羅馬。一星期後的七月六日，教皇發布詔書，賜予瑞士人「教會自由守護者」的封號，並贈予瑞士每個城鎮一面絲質錦旗，以紀念這場勝利。教皇賜予他們的恩典當然不只這些，因為不久之後，拉斐爾就更改他的「博爾塞納的彌撒」的構圖，給予這些勉強參戰的戰士顯著的位置。

第二十九章 沉思者

瑞士兵抵達羅馬兩星期後，米開朗基羅在西斯汀禮拜堂的腳手架上，接待了一名大名鼎鼎的人物。這位就是前來羅馬同教皇談和的戴斯帖。法軍突然撤出義大利後，他隨之孤立無援，成為神聖同盟的甕中鱉。他的火炮雖然威力驚人，面對教皇所能集結的強大兵力，終無獲勝機會。因此，他不得不向昔日的朋友求饒，而於七月四日，在大使亞里奧斯托陪同下，來到羅馬。

戴斯帖到來，引起全羅馬轟動。尤利烏斯曾說天意要他嚴懲這位費拉拉公爵，而今嚴懲時刻已然降臨。外界預期戴斯帖獲教皇赦罪的場面，應該會和當年威尼斯人獲赦一樣隆重而羞辱。謠傳這位公爵屆時會跪在聖彼得大教堂的台階上，身穿剛毛襯衣（懺悔者貼身穿的衣服），脖子纏上一條繩索。七月九日，這一天終於到來，群眾抱著看好戲的心理，把大教堂前廣場擠得水泄不通。結果，他們大失所望，根本沒看到當世最偉大戰士之一俯首稱臣這場好戲，因為儀式在梵蒂岡內關門舉行，不見剛毛襯衣，也沒有繞頸繩索。反倒是戴斯帖等著謁見「恐怖教皇」時，還受到小提琴手演奏、水果、葡萄酒款待。然後尤利烏斯正式赦免他反抗教皇的罪過，儀式結束時還予以親切擁抱。

戴斯帖似乎充分利用了這趟羅馬之行。據曼圖亞使節記述，幾天後在梵蒂岡用完午餐，他詢問教皇可否讓他到西斯汀禮拜堂觀賞米開朗基羅的濕壁畫[1]。戴斯帖的外甥，在羅馬當人質進入第三個年頭的費德里科‧龔查加，立刻安排了參訪行程。除了放他自由身這件事，教皇對費德里科的請求是有求必應。因此，有天下午，米開朗基羅和其團隊正在工作之時，戴斯帖和數名貴族登上梯子，爬上了工作平台。

戴斯帖看得瞠目結舌。自西斯汀禮拜堂頂棚繪飾工程復工已過了九個月，米開朗基羅工作速度超快又嫻熟，這時終於逼近拱頂最西端。距離祭壇牆，也就是距離完工，只剩下幾面小塊白色灰泥壁待完成；而在腳手架的另一邊，綿延三十多公尺的拱頂上，每一處都已布滿耀眼的人像。

戴斯帖前來參觀時，最後兩幅〈創世記〉紀事場景，「創造日、月、草木」、「上帝分開畫夜」，剛完成不久。前一幅描繪上帝第三、第四日創造世界的場景。在左半邊，上帝騰空，背對著觀者，揮手創造草木（幾片綠葉）；右半邊，上帝以類似「創造亞當」中的姿勢飄在空中，右手指著太陽，左手指著月亮。這時距伽利略以望遠鏡揭露月球坑坑疤疤的地表還有一個世紀，因而米開朗基羅筆下的月亮，只是個直徑約一‧二公尺而平凡無奇的灰色圓弧。它渾圓的輪廓，一如太陽的輪廓，係用圓規在「因托納可」上描出來。米開朗基羅沿用過去繪製大獎牌的辦法，將釘子打進灰泥，繫上繩子，然後繞著固定點繞一圈，描出完美的圓。

「上帝分開畫夜」是九幅〈創世記〉紀事場景中構圖最簡約的一幅，描繪第一天創造的情景，畫中只見上帝一名人物在漩渦雲裡翻滾。上帝分開畫夜時呈「對應」姿勢，臀部轉向一邊，

肩膀轉向另一邊，雙手高舉頭頂，與自然力搏鬥。這名人物一如先前兩幅〈創世記〉場景，以俐落的前縮法呈現，是米開朗基羅摸索「仰角透視法」以來最成功的作品，甚至是義大利境內最出色的此類手法作品之一。如果他運用類似阿貝蒂之「紗幕」那樣的透視工具，那他想必是將這工具立在躺臥的模特兒腳邊，然後模特兒將身體扭向右邊，雙手高舉過後仰的頭上，讓米開朗基羅得以透過格網，一窺他劇烈前縮的身軀。

這最後一幅〈創世記〉場景，還有一點非比尋常，即廣達五·四平方公尺的灰泥面，花了僅僅一天就畫完。米開朗基羅為扭曲的上帝形體擬了草圖，且以刻痕法轉描到濕灰泥上，但到了上色階段，他卻不用已描上的輪廓，而徒手畫出這人像的部分部位。這幅畫就位在教皇寶座正上方，也就是極搶眼的位置，意味著到了這工程晚期，米開朗基羅對自己的濕壁畫功力已是信心滿滿。他的第一幅〈創世記〉場景「大洪水」，「藏」在相對較不顯眼的地方，花了不順遂的六星期多才畫成；如今，只一個工作天，且幾乎是不費吹灰之力，他就快速完成最後一幅〈創世記〉紀事畫。

米開朗基羅雖埋頭猛趕他的濕壁畫，卻似乎未反對費拉拉公爵（六個月前將他的青銅像作品送入熔爐、改鑄大炮的那個人）突然現身腳手架上。或許是公爵的妙語如珠和深厚的藝術素養讓他改變了觀感，因為戴斯帖和他妻子魯克蕾齊婭是慷慨而富鑑賞力的贊助者。最近他才雇請倫巴爾多替他費拉拉豪宅的某個房間雕飾大理石浮雕；在這同時，威尼斯大藝術家喬凡尼·貝里尼，也正為他另一個房間繪飾傑作「諸神的饗宴」。戴斯帖本人也嘗試藝術創作。不鑄造能叫敵人死

傷慘重的巨炮時，他製造錫釉陶器。

戴斯帖很高興有幸一睹禮拜堂的拱頂繪飾，和米開朗基羅相談甚歡，其他訪客都已下了腳手架，兩人仍在上面談了很久。這位使節描述道，他「恨不得吃下去似的欣賞這些人物，讚嘆連連。」[2] 濕壁畫的精彩令戴斯帖大為嘆服，他於是請米開朗基羅也替他效力。米開朗基羅是否當下答應，不得而知。從這件濕壁畫工程把他搞得焦頭爛額，加上他一心想雕製教皇陵來看，他大概不會想再接作畫的案子。不過脾氣火爆的戴斯帖和教皇一樣，不輕言放棄。最後，米開朗基羅的確為他畫了一幅畫，但是是在十八年後，即為裝飾他費拉拉宅而繪的「勒達與天鵝」。

同一天，有機會觀賞拉斐爾作品的戴斯帖，卻顯得興趣缺缺，此事必讓米開朗基羅很得意。這位使節記述道，「公爵大人下來後，他們想帶他去看教皇房間和拉斐爾正在繪製的作品，他卻不想去。」戴斯帖為何不願去欣賞拉斐爾的濕壁畫，如今仍不得而知。或許，艾里奧多羅室頌揚尤利烏斯的畫作，激不起這位敗戰的叛將一睹的念頭。不管原因為何，戴斯帖這位驍勇的戰將，喜歡米開朗基羅的「恐怖」更甚於拉斐爾的秩序、優雅，似乎是很順理成章的事。

阿豐爾索的大使──這段期間吃了不少苦頭的亞里奧斯托，也是登上米開朗基羅腳手架的眾賓客之一。在《瘋狂奧蘭多》（四年後出版）中，他回憶起這次參觀西斯汀禮拜堂，稱米開朗基羅為 Michel piu che mortal Angel divino（「米凱爾，超乎凡人，是神聖天使」）[3]。這時亞里奧斯托正為公爵與教皇言和的細節問題忙得不可開交，參觀西斯汀讓他得以暫時擺脫煩人的公事，

對他而言想必是趟愉快的行程。公爵與教皇雖握手言和，但和平仍不穩固。尤利烏斯雖免除了戴斯帖本應受教會的懲罰，卻未完全信任他。他深信只要費拉拉仍在戴斯帖手中，教皇國就不可能高枕無憂，不受法國的威脅，因此下令這位公爵讓出該城，改掌管別的公國，例如里米尼或烏爾比諾。戴斯帖聽了大為震驚。他們家族管轄費拉拉已有千百年，要他交出與生俱來的土地，轉而接受他心目中較沒份量的公國，他不願意。

尤利烏斯挾著大勝餘威，絲毫不肯讓步。兩年前，亞里奧斯托曾遭威脅若不滾離羅馬，就要將他丟入台伯河。這一次，由於尤利烏斯的要求，教皇與戴斯帖的關係迅速惡化，公爵和亞里奧斯托當下擔心起自己的安危。戴斯帖有充分理由相信，尤利烏斯打算將他囚禁，然後將費拉拉據為己有。因此，七月十九日，即他們登上米開朗基羅腳手架幾天後，他和亞里奧斯托就趁著天黑，經聖喬凡尼門逃離羅馬。他們過了數個月的逃亡生涯，棲身山林裡躲避教皇密探的追捕，境遇和《瘋狂奧蘭多》中那些流浪的英雄殊若天壤。

不出眾人所料，羅馬教廷再度宣布費拉拉為叛徒，費拉拉人預期大概逃不掉和幾年前佩魯賈、波隆納一樣的對待。不過，教皇這時卻將矛頭指向另一個不聽話的國家，即此前一直堅定支持法國國王而拒絕加入神聖同盟的佛羅倫斯。八月，教皇和神聖同盟其他盟邦向卡多納和五千名西班牙士兵（這支部隊一心想為拉文納之敗雪恥），下達另一個作戰令。這位總督於盛夏時節率部離開波隆納，開始穿越亞平寧山往南推進，準備給不聽從羅馬教廷的佛羅倫斯一場教訓。

在佛羅倫斯吉貝里那路邊的老家，米開朗基羅的弟弟博納羅托還有更為切身的事煩心。戴斯帖逃離羅馬幾天後，他收到哥哥來信，說他還得再等上更久時間，才能自己當老闆經營羊毛店。

米開朗基羅最近買了一塊農地，為此已花掉不少從西斯汀禮拜堂工程賺的錢。剛卸下在聖卡夏諾之職務返回佛羅倫斯的魯多維科，代他辦妥了一切的買地事宜。這塊地名叫「涼廊」，位在佛羅倫斯北邊幾哩處，帕內的聖帖法諾村，靠近米開朗基羅小時候在塞提尼亞諾的住家。古羅馬政治家暨哲學家西塞羅和當時的名人，為躲避政務的煩擾和羅馬的暑熱，在這處鄉間興建了爬滿葡萄藤的豪華別墅，自此之後，就是每個自命不凡的義大利人所夢寐以求的。但米開朗基羅在這裡置產，並非打算退休後到這裡砍柴、種葡萄養老。他買下「涼廊」純粹是想把手邊的閒錢拿出來做更高報酬的投資，而不想只放在新聖母馬利亞醫院，賺那百分之五的利息。但他也深知，買地置產是在幫博納羅蒂家族重拾他心目中的往日榮光。

博納羅托一直不諒解哥哥的投資。已三十五歲的他，急切想創業當老闆，於是在七月寫信給米開朗基羅，說他很擔心哥哥買了「涼廊」後，是不是就要背棄過去五年來對他的承諾。米開朗基羅的答覆很堅決，駁斥博納羅托的失信指控，並要他別急。「從來沒有人像我工作這麼辛苦，」他忿忿寫道。「我過得並不好，為這繁重的工作忙得精疲力竭，但我任勞任怨，努力完成所要達成的目標。因此，日子過得比我還好上萬倍的你，應可以耐心等待兩個月。[4]

操不完的心，幹不完的活，生不完的病，但仍堅忍不拔，任勞任怨，這就是米開朗基羅筆下的自我形象。這種受苦受難的形象，博納羅托早聽膩了，每次佛羅倫斯家裡對他有所求，他就搬

出這一套訴苦一番。不過，至少這時候，「繁重的工作」已到尾聲，因為米開朗基羅給了博納羅托更新的預定完工期，說預計再約兩個月就可大功告成。一個月後，他仍希望九月底前可完工，但因為一再預測失準，他變得不想再預測完工日期。他向博納羅托解釋道，「真實情況是這實在太費工，兩個星期內我無法給你預定完工日期。我只能說，萬聖節（十一月一日）之前我一定會回到家，如果那時我還活著的話。我儘量在趕，因為我很想回家。」[5]

工程接近尾聲之時，米開朗基羅情緒低落而煩躁，而這時的心情就表現在禮拜堂北側的一名人物上。先知耶利米完成於「上帝分開晝夜」後不久，描繪他垂著頭，動也不動坐在寶座上沉思。那份姿態和日後羅丹著名的雕塑「沉思者」何其相似，但米開朗基羅先著一鞭，且他的耶利米無疑影響了後者。長長的鬍子，蓬亂的白髮，上了年紀的耶利米，眼睛盯著地上，巨大的右手托住下巴，神情陰鬱。他所在的位置與利比亞巫女（拱頂上最後完成的巨大女先知像），正好隔著拱頂縱軸遙遙相對，兩位坐者的肢體語言南轅北轍。利比亞巫女的姿勢，動作大而富動感，模特兒為她擺姿勢時必須坐在椅上，軀幹大幅度扭向右邊，雙手舉到頭部的高度，同時彎曲左腿，張開腳趾。這是很彆扭的姿勢，想必叫模特兒苦不堪言。

相對的，耶利米靜滯的姿勢，模特兒擺起來大概一點也不辛苦。從某一點看，這的確是件好事，因為一般認為耶利米也是米開朗基羅的自畫像。耶利米與米開朗基羅過去的幾個奇醜無比的自畫像，例如位於禮拜堂另一邊遭砍離身體而一臉怪相的荷羅孚尼人頭，不屬同類。耶利米刻畫的是米開朗基羅本人性格的另一個面相，且是在某些點上同樣不討人喜歡的另一個面相。

以懷憂羅愁而著稱的耶利米，在《聖經》裡高呼道，「我有憂愁，願能自慰，我心在我裡面發昏」（〈耶利米書〉第八章第十八節）。後來，他又哀嘆道：「願我生的那日受咒詛；願我母親產我的那日不蒙福！」（〈耶利米書〉第二十章第十四節）。耶利米的悲觀，可從他所處的時代得到理解。他親眼見到耶路撒冷陷入巴比倫王國手中，聖殿遭劫，猶太人遭放逐到巴比倫，民族前途一片黑暗。在《聖經》另一個地方，耶路撒冷的悲慘命運，引來如下的哀嘆：「先前滿有人民的城，現在何竟獨坐！先前在列國中為大者，現在竟如寡婦！」（〈耶利米哀歌〉第一章第一節）

十多年前，薩伏納羅拉自命為先知時，就已賦予耶利米一個叫人難忘的解讀。他說他準確預言佛羅倫斯將遭法軍入侵，就和耶利米預言耶路撒冷將陷入尼布甲尼撒手中一樣。遭處決前的最後一次布道時，薩伏納羅拉更進一步自比為耶利米，說當年這位先知儘管飽受苦難，仍奮不顧身為民族命運吶喊；如今，他，吉洛拉莫修士，也要寧鳴而生，不默而死。「汝已委派我擔任向全世間抗爭之人，」向全世間爭辯之人，」他在死前幾星期如此呼應這位先知6。

米開朗基羅也自視為向世間抗爭之人。他既以陰鬱、不愛與人言而著稱，拿自己與這位希伯來最憂愁的先知相提並論，就和拉斐爾將他畫為壞脾氣、不討人喜歡的赫拉克利特一樣貼切。甚至，因為西斯汀拱頂上的耶利米與拉斐爾「雅典學園」裡的「沉思者」（低頭垂肩、無精打采、雙腳交叉、一手支著重重的頭）太相似，有人因此懷疑米開朗基羅畫耶利米之前，去署名室看過對手的作品。是否真是如此，沒有證據可以解疑；但一五一二年夏天之前，米開朗基羅無疑已知

拉斐爾替「雅典學園」增繪了一名人物。

米開朗基羅將自己畫成憂愁的〈耶利米哀歌〉作者，或許和拉斐爾一樣意在開玩笑。不過，如此性格描繪還是有相當大的真實性。他一生所寫的眾多詩，有許多詩裡充滿對老、死、衰敗的深刻沉思。「我因沮喪而得樂，」他在一首詩裡如此寫道[7]。在另一首詩裡，他說：「凡誕生者都必走上死亡」，接著描述到每個人的眼睛會如何很快變成「黑而醜陋的」眼窩[8]。在五十五歲前後所寫的一首詩中，他甚至以渴望的口吻寫到自殺，說自殺是「正當之事，於生活如奴隸／痛苦、不快樂的他而言⋯⋯」[9]。

如果米開朗基羅天生就是痛苦、不快樂，那麼西斯汀禮拜堂的工作（正如他在信中的諸多埋怨所顯示的），更是讓人生悲慘。不只腳手架上似乎幹不完的活讓他覺得痛苦，禮拜堂外紛亂的世局也讓他無一刻覺得安心。他就像耶利米，無所逃於危險而紛擾的世間。而如今，在濕壁畫工程進入最後幾個月的階段，又有一件憂心的事隱然逼近。

「我很想回家，」米開朗基羅於八月底已寫信如此告訴博納羅托。但不數日之後，他的家鄉就要埋沒在某編年史家所謂的「可怕的恐怖浪潮」之中[10]。

第三十章　浩劫

一五一二年夏，佛羅倫斯遭數次雷暴肆虐，威力之大為數十年難得一見。其中一次雷擊中該城西北邊的普拉托門，城門塔樓上一面飾有金色百合花的盾徽應聲脫落。佛羅倫斯每個人都認為，雷擊預示將有事情要發生。一四九二年，洛倫佐·德·梅迪奇死前就出現類似預兆。洛倫佐發燒躺在卡雷吉別墅裡時，大教堂遭雷擊，數噸大理石往該別墅的方向崩落。「我已是個死人，」據說洛倫佐一世得知大理石碎片如雨落下時如此大聲說道。果然，三天後的耶穌受難主日（復活節前第二個星期日），他就去世。

造成普拉托門受損這次雷擊，兆頭同樣明確。盾徽上的金色百合花是法國國王的徽章，因此佛羅倫斯每個人都認定這代表他們會因支持路易十二對抗教皇而受懲。而城門好幾座，偏偏打中普拉托門，意味著殘酷報復將降臨在普拉托鎮，這是佛羅倫斯西北方十餘公里處、有城牆環繞的鎮。

預言很快就應驗，因為八月第三個星期，卡多納率領的五千多名部隊就抵達普拉托城外。卡多納計畫先拿下普拉托，再進攻佛羅倫斯。這時佛羅倫斯共和國的統治者是皮耶洛·索德里尼，

教皇和其神聖同盟盟邦決意拉下索德里尼，再將該城交回給一四九四年一直流亡在外的洛倫佐·

德·梅迪奇諸子治理。一般預期拿下佛羅倫斯，要比當年將本蒂沃里奧家族趕出波隆納，或從戴

斯帖手中拿下費拉拉容易。佛羅倫斯的指揮群未實際帶兵打過仗，部隊兵額少又缺乏經驗，面對

卡多納麾下訓練精良又久經陣仗的西班牙部隊，絕不是對手。卡多納和其部隊穿越亞平寧山山谷

往南挺進，佛羅倫斯街頭也陷入恐慌。

就在這恐慌瀰漫下，佛羅倫斯開始會促備戰。該共和國民兵的首領馬基維利，從周遭鄉村的

小農和農場主裡募集步兵，組成一支兩千人的烏合之眾部隊。他們手拿長矛，列隊走出遭雷擊的

城門，前往增援普拉托。普拉托坐落在亞平寧山脈的山腳平原上，以出產淡綠色大理石而著稱，

佛羅倫斯大教堂向來用此大理石砌建外壁。普拉托也以藏有聖母馬利亞的緊身褡而廣為人知。這

件緊身褡是該城最著名的聖徒遺物，聖母馬利亞將它親自送給聖托馬斯，這時存放在普拉托大教

堂的專門禮拜堂裡。但幾天後，此鎮將會因另一件事，比拉文納之役更慘絕人寰的事，而為人所

知。

西班牙人於八月底，緊跟馬基維利民兵之後，抵達普拉托城牆外。卡多納部隊雖有數量優

勢，但乍看之下，戰力並不強，炮兵部隊弱得可憐，只有兩門火炮，且兩門都是口徑小的小型輕

便炮。西班牙部隊還補給不足，且經過八個月在外餐風露宿，已疲憊不堪。更糟糕的是，有些西

班牙人在鄉間遭盜匪襲擊。當時義大利道路上盜匪猖獗，行走極不安全。

卡多納部隊的圍城，一開始就不順利。一開始轟牆，一門炮就裂為兩半，致使他們只剩一門

炮可用。飢餓加上士氣低落，他們立即向佛羅倫斯人提議停戰，聲稱他們只是要勸佛羅倫斯共和國加入神聖同盟，攻擊該共和國並非他們的本意。佛羅倫斯人收到後士氣大振，拒絕停戰，西班牙人只好再搬出唯一一門炮，轟擊城牆。大出眾人意料，經過一天炮轟，這門小型輕便炮竟在一座城門上轟出一道小裂縫。西班牙兵從這個洞湧入城裡，馬基維魘下的烏合之眾沒有抵抗，紛紛丟下武器，四處逃命。

接下來，套句馬基維利悲痛的描述，出現「悲慘不幸的情景」[1]。召來的士兵和普拉托人民困在大卵石鋪砌的普拉托街道上，慘遭西班牙長矛兵的屠殺。接下來幾小時，套句另一位評論家的話，處處只見「哭泣、逃跑、暴力、劫掠、流血與殺戮。」[2]那一天之內，兩千多人，包括佛羅倫斯人和普拉托人，橫屍城內。西班牙人幾乎沒有士兵死傷，拿下該城後，距佛羅倫斯城門頂多只剩兩天路程。

「我想你該好好考慮是不是要放棄財產和其他所有東西，逃到安全地方，畢竟性命比財產重要得多。」[3]

九月五日，普拉托血洗不到一星期，緊張萬分的米開朗基羅這麼寫信給父親。城內軍民同遭屠殺，是十年前切薩雷·博爾賈殘酷統治義大利半島以來，義大利土地上最駭人髮指的暴行。佛羅倫斯得知屠殺消息，既驚且懼。數天後，人在羅馬的米開朗基羅得知這消息，當下就清楚認知到家人該採取什麼作為，以躲開他口中這個已降臨在家鄉的「浩劫」。他要魯多維科趕快把新

聖母馬利亞醫院裡的存款提出來，和家人逃到西耶納。「就像碰到瘟疫時的作法一樣，搶第一個逃，」他如此懇求父親。

米開朗基羅寫這封信時，佛羅倫斯的情勢已開始趨緩。起初皮耶洛‧索德里尼堅信自己能用錢打發掉西班牙人，讓佛羅倫斯逃過一劫，粉碎梅迪奇家族重回的美夢。卡多納欣然收下這筆錢，佛羅倫斯市民為保住性命財產付出的十五萬補償金，但他仍堅持索德里尼和其政權下台，轉由梅迪奇家族接手。一群支持梅迪奇家族的佛羅倫斯年輕人，受西班牙人逼近的鼓舞，衝進執政團行政大廈，控制了政府。一天後的九月一日，索德里尼逃亡西耶納。洛倫佐兒子朱利亞諾‧德‧梅迪奇，不流血政變入主該城。馬基維利後來憶道，索德里尼逃走前夕，執政團行政大廈曾遭雷擊，在他眼中，這再度印證了凡天有異象必有大事要發生的說法。

馬基維利樂觀看待梅迪奇家族重新入主。一、兩星期後他寫信道，「城內仍很平靜，城民希望未來能如同他們父親洛佐一世在位時，那予人美好回憶的時代一樣，有幸享有梅迪奇家族同樣的幫助。」[4] 不幸的是，新統治者立即拔除他的官職，然後以涉嫌陰謀反梅迪奇家族的罪名，將他打入監牢，還以吊墜刑逼供。吊墜刑是種酷刑，犯人雙手反綁吊起，然後從平台上使其突然墜下，犯人通常因此肩胛脫位，受不了苦而招認。薩伏納羅拉在同樣的刑罰逼供下就招認各種罪行，包括與朱利亞諾‧德拉‧羅維雷合謀推翻教皇亞歷山大六世。但馬基維利未屈服於拷問，堅不承認當局指控。幾個月後獲釋，並給逐出佛羅倫斯後，他隱居聖卡夏諾（不久前米開朗基羅的父親就在此擔任刑事執法官）附近的小農場，時年四十三歲。在這裡，他白天以徒手捕捉歌鶇為

樂，晚上則與當地人在小酒店裡下古雙陸棋戲。他還開始撰寫《君王論》，闡述治國之術的憤世嫉俗之作，書中他尖刻宣稱人都是「忘恩負義、善變、說謊者與騙子」[5]。

米開朗基羅對梅迪奇家族回來，態度則保留許多。一四九四年，洛倫佐之子皮耶洛遭佛羅倫斯人民驅逐時，米開朗基羅因為與梅迪奇家族關係密切而逃到波隆納。叫人不解的是，這次梅迪奇家族於將近二十年後重新上台，他卻同樣害怕自己和家人遭不利影響。「無論如何別捲進去，不管是言語或行為，」他如此勸告父親。對博納羅托，他也提出類似的規勸：「除了上帝，別結交朋友或向他人吐露心事，也別論人長短，因為沒有人知道會有什麼後果。管好自己的事就好。」[6]

由馬基維利在佛羅倫斯易主後所受到的對待來看，米開朗基羅自有充分理由要家人這麼小心謹慎。因此，博納羅托告訴他佛羅倫斯如何盛傳他公開抨擊梅迪奇家族時，他憂心不已。「我從未說過他壞話，」他向父親如此辯駁，但他坦承的確譴責過普拉托發生的暴行，而這時每個人都把這怪在梅迪奇家族頭上[7]。他說，如果石頭會說話的話，也會譴責血洗普拉托的暴行。

由於幾星期後就要返回佛羅倫斯，米開朗基羅這時忽然擔心起到時候可能遭到報復。他要弟弟出去把這些惡意的謠言查個清楚。他告訴魯多維科，「我希望博納羅托幫忙去暗中查明，那個人是在哪裡聽到我批評梅迪奇家族，好知道謠言來自何處……我可以有所提防。」雖然自己很有聲望（或許正因為如此），米開朗基羅仍堅信佛羅倫斯有敵人要抹黑他，製造他與梅迪奇家族為敵的假象。

米開朗基羅這時候還有金錢上的煩惱。根據樞機主教阿利多西所擬的合約，他已幾乎拿到他所應得的所有報酬（目前為止共兩千九百杜卡特[8]），但他一如往常向教皇索要更多的報酬。他還努力向父親要回私自挪用他銀行存款的錢（兩年來第二次）。話說魯多維科收到兒子來信，催他從新聖母馬利亞醫院提錢，作為逃到西耶納的盤纏後，儘管情勢並未惡化到必須逃難，他還是提出四十杜卡特，且全花掉。米開朗基羅希望父親還錢，並要他絕不可以再動用存款。不過不久他又被迫得支付父親另一筆意外的開銷。佛羅倫斯人民為保有自由付給神聖同盟的補償費，魯多維科必須分攤六十杜卡特，但他只付得出一半，於是強要米開朗基羅替他付另一半。

一五一二年十月，即普拉托遭血洗的一個月後，米開朗基羅寫了一封強烈自怨自艾的信給魯多維科，信中表露了他這時候的沮喪（因父親、因佛羅倫斯危險的政局、因自己無休無止的濕壁畫工作）。「我日子過得很悲慘，」他以耶利米般的哀傷口吻向父親訴苦。「繁重工作讓我疲累，千般焦慮惹我煩憂。就這樣，我這大概十五年來，從沒有一刻快樂。而我做這一切，全都是為了幫你，雖然你從未認知到這點，也從不這麼認為。願上帝寬宥我們。[9]」

但就在這極度焦慮而沮喪加劇期間，他和他的團隊花了許多時間在禮拜堂最西端，繪飾兩面三角穹隅和這兩者間的狹窄壁面。其中最早畫成的是「哈曼的懲罰」，位於面對祭壇右邊的三角穹隅上。這幅畫手法非常純熟，顯示了米開朗基羅登峰造極的濕壁畫功力。

「哈曼的懲罰」取材自《舊約聖經》〈以斯帖記〉，刻畫哈曼受懲背後曲折離奇、歌劇般的情節。哈曼是波斯國王亞哈隨魯的宰相，亞哈隨魯統領從印度到衣索匹亞的遼闊帝國，後宮嬪妃無數，卻只養了七名太監服侍這些嬪妃。但他最愛的女子是年輕貌美的以斯帖，而他不知以斯帖是猶太人。以斯帖的堂哥末底該在國王身邊為僕，送她進宮之前已囑咐她不可洩露自己猶太人的身分。末底該曾挫敗兩名太監欲殺害亞哈隨魯的陰謀，而有保駕救主之功，但最近卻因為拒絕向其他僕人一樣向宰相哈曼下跪，惹毛了哈曼。傲慢的哈曼，於是下令殺光波斯境內的猶太人作為報復。哈曼奉國王之詔，「要將猶太人，無論老少婦孺⋯⋯全然剪除，殺戮滅絕，並奪他們的財物為掠物」（〈以斯帖記〉第三章十三節）。不只如此，哈曼還開始建造二十二・五公尺高的絞刑架，打算用它來單獨處死無禮的末底該。

西斯汀禮拜堂拱頂四個角落的三角穹隅，和古銅色大獎牌一樣，刻畫猶太人如何躲掉敵人陰謀而及時獲救的故事。「哈曼的懲罰」就是絕佳的例子。哈曼所下的滅絕令，因以斯帖勇敢挺身而出而未得逞。以斯帖揭露自身猶太人身分後，自己可能也逃不過哈曼的血腥屠殺，但她不顧這危險，向國王亞哈隨魯坦承自己的民族出身。國王聽後立即撤銷滅絕令，將哈曼送上原為末底該所建造的絞刑架處死；隨後並拔擢末底該為宰相，以對他先前救了國王一命表示遲來的感謝。

米開朗基羅筆下的哈曼給釘在樹上，而未遵循較常見的表現手法，將他畫成吊死在絞刑架上。因此，這位希伯來民族的大敵擺出的是更予人基督受難之聯想的姿勢。不過這樣的描繪有聖經的依據，因為《通俗拉丁文本聖經》記載哈曼建造的是高五十肘尺（一肘尺約長四十五至五十

五公分）的十字架，而非絞刑架。但米開朗基羅幾乎不懂拉丁文，因此他想必若不是採用但丁《神曲》〈煉獄篇〉的描述（其中哈曼也是給釘死在十字架上）10，就是受了某學識更淵博的學者指點。神學家很快就在這則故事裡找到與耶穌基督的相似之處，指出這兩個釘死於十字架的事件，都伴隨以眾人的獲救11。因而這幅描寫透過十字架而獲救的畫，用來裝飾禮拜堂的祭壇壁極為貼切。

「哈曼的懲罰」費了超過二十四個「喬納塔」，因構圖生動有力，特別是裸身、四肢大張、靠在樹幹上的哈曼，而受到矚目。驚嘆不已的瓦薩里說，哈曼是拱頂上畫得最好的人物，稱它「無疑是美麗、最難畫」12。他這麼說當然有其根據，特別是在它的難畫方面，因為這幅畫需要畫許多初步素描，藉以從中一再摸索哈曼那棘手的姿勢。對米開朗基羅的模特兒而言，這個姿勢應該不好擺，就和利比亞巫女的姿勢一樣費勁而累人；因為他必須同時雙手外伸、頭往後仰、臀部扭向一邊、左腿彎曲，並且把全身重量放在右腳上。這個姿勢想必擺了相當長的幾次時間，因為就現存的素描來看，「哈曼的懲罰」所遺留的素描張數高居頂棚上所有場景之冠。

米開朗基羅擬好「哈曼的懲罰」構圖後，並未像處理幾呎外「上帝分開晝夜」裡向上飛升的造物主一樣，徒手轉描；而是藉助草圖，以刻痕法將哈曼的輪廓鉅細靡遺轉描到灰泥上。接著用四個「喬納塔」替這個人物上色，就繪飾工程已進入尾聲，特別是最近幾個人物（包括前一個繪成的上帝像）都只花一個工作天來看，這速度是相當慢。哈曼手臂、頭的周遭如今仍可見到許多釘孔，說明當初為了將草圖固定在凹形壁上，及接下來將草圖圖案轉描到濕灰泥壁上，的確頗費

工夫。

完成這幅棘手的場景後，拱頂上只剩下幾平方公尺的區域有待米開朗基羅上色。這些區域包括祭壇壁上的兩面弦月壁、另一面三角穹隅，以及拱頂上與高坐在入口上方寶座上的撒迦利亞像遙遙相對的三角形壁面。米開朗基羅將在這三角形壁面上約拿像，他在拱頂上的最後一個先知像。至於另一面三角穹隅，他則畫上「銅蛇」（事後證明這比「哈曼的懲罰」還難畫）。

值得注意的是，就在即將完工之際，米開朗基羅斷然揚棄了後半拱頂所採用的簡約手法，而在「銅蛇」裡創造出有二十多名搏鬥的人體、構圖複雜的場景。這面三角穹隅的繪飾，耗費時間超乎預期的長（用了不可思議的三十個「喬納塔」，或者說約六個星期），米開朗基羅未能如願在九月結束前完成整個工程，返回佛羅倫斯，這是原因之一。只有最早完成的兩幅〈創世記〉場景（三年多前完成），花了比這更長時間。米開朗基羅或許急於完工，但遠大的創作企圖叫他不能草草結束。

「銅蛇」取材自《聖經》〈民數記〉，描述以色列人漂流在曠野中又餓又渴，埋怨耶和華；耶和華聽了大為不悅，派了長有毒牙的火蛇咬他們。以色列人因苦而抱怨，反倒引來更大的苦。倖存的以色列人請求摩西幫他們解除這可怕的天譴，於是耶和華要摩西造一條銅色的蛇，如杆子一般立起來。摩西遵照吩咐造了銅蛇，掛在杆子上，「凡被這蛇咬的，一望這銅色的蛇就活了」（〈民數記〉第二十一章第九節）。米開朗基羅筆下的黃銅色蛇，一如四肢大張靠在樹上的哈曼，帶有釘死在十字架上的受難意象，因而讓人想起耶穌所提供的救贖。耶穌本人甚至在〈約翰福音〉裡

作這樣的比擬。他告訴尼哥底母：「摩西在曠野怎麼舉蛇，人子也必照樣被舉起來，叫一切信他的都得永生」（〈約翰福音〉第三章十四至十五節）。

米開朗基羅帶著高昂的興致完成這面三角穹隅。這幅場景無疑很吸引他，因為難逃一死的以色列人和「拉奧孔群像」裡遭蛇纏身的眾人何其相似。此前這一主題的紀事畫，並未真的畫出蛇纏住眾人身子的景象，反倒是著墨於摩西高舉自己的黃銅像[13]。不過米開朗基羅選擇完全略去摩西，而凸顯以色列人難逃死劫的命運。因而這幅場景大體上在表現他最愛的主題之一，即肌肉價張、身子扭轉的搏鬥場面。以這幅畫來說，多名半裸的人物緊密擠成一團，在毒蛇纏捲下痛苦掙扎。

這面位於面對祭壇左邊的三角穹隅濕壁畫，其上痛苦掙扎的人物，不只讓人想起拉奧孔和他的眾兒子，還讓人想起「卡西那之役」裡的士兵和「人馬獸之戰」裡半人半獸怪物。「銅蛇」裡某個以色列人的姿勢，米開朗基羅甚至是借用自「人馬獸之戰」[14]。由於畫中眾多難逃一死的人物，這幅畫也讓人想起「大洪水」。不過，「銅蛇」的處理手法（畫在比「大洪水」更狹窄、弧度更大的壁面上），顯示他的濕壁畫功力經過腳手架上四年的歷練，已有何等長足的進展和更勇於創新。數具扭曲的人體，表現了精湛的前縮手法。米開朗基羅將此起彼落的人體，條理井然安置在上寬下窄的三角形畫面裡，並以鮮亮的橙、綠使這幅畫成為拱頂上搶眼的焦點，整體構圖就因這樣的人體布局和鮮亮設色，達到和諧的統一。

銅蛇的故事除了迎合米開朗基羅的創作意念，還彰顯了他的宗教信念。這幅畫繪於普拉托大

屠殺發生的前後，反映了他那大體受薩伏納羅拉所形塑的信念：人類為惡引來厄運和苦難，只有向上帝祈求寬恕，厄運和苦難才可能遠離。他告訴父親，正如同以色列人走入歧途，引來火蛇的劫難；佛羅倫斯人也是因為犯下罪惡，才招致卡多納與其西班牙部隊入侵。他們是奉憤怒之神的命令，前來執行天譴。在血洗事件後眾人餘悸猶存，此時他寫信給魯多維科，「我們必聽順上帝，信任上帝，透過這些降臨身上的苦難認清自己行為的過失。[15] 這個論點完全呼應了薩伏納羅拉的看法：佛羅倫斯將因自己的罪惡遭查理八世軍隊懲罰。米開朗基羅畫這面三角穹隅時，腦海裡大有可能回響著薩伏納羅拉的話：「噢，佛羅倫斯、佛羅倫斯、佛羅倫斯，因為你的罪惡，因為你的殘忍，你的貪婪，你的淫欲，你的野心，你將遭受許多試煉和苦難！」

米開朗基羅本身的苦難（至少在腳手架上所受的苦難），在他寫這封家書時已差不多要結束。完成「銅蛇」後，他接著畫位於該場景下方的壁面，包括最後一對弦月壁。其中一面弦月壁刻畫亞伯拉罕和以撒，姿態一如其他基督列祖像無精打采[16]。幾天後的十月底，他又寫了封信回佛羅倫斯。「禮拜堂的繪飾我已經完成，」他如此寫道，語氣極為平淡。他一如往常不為自己成就而喜形於色。他向魯多維科哀嘆道，「其他事情的發展令我失望」[17]。

第三十一章 最後修潤

一五一二年十月三十一日，萬聖節前夕，教皇在梵蒂岡設宴款待帕爾馬大使。用完餐後，主人、賓客移駕宮中劇院，欣賞兩場喜劇，聆聽詩歌朗誦。尤利烏斯午後向來有小睡習慣，這次時間一到他照例回自己房內休息。但餘興節目未就此結束，日落時，他和隨從，包括十七名樞機主教，又移駕西斯汀禮拜堂舉行晚禱。他們走出國王廳，魚貫進入禮拜堂，迎面而來的是叫人瞠目結舌的景象。此前四天期間，米開朗基羅和助手群已拆掉並移走龐大的腳手架。經過約四年四星期的努力，米開朗基羅的心血終於可以完全呈現世人眼前。

由於後半部拱頂上的人物較大，加上米開朗基羅的濕壁畫手法更為純熟而富創意，萬聖節前夕揭幕的濕壁畫，比起約十五個月前公開的前半部濕壁畫，更令人嘆為觀止。教皇和眾樞機主教走進禮拜堂以舉行晚禱時，第一眼就看到數名人物，而其中有一名，據孔迪維的看法，是拱頂上數百名人物中最叫人嘆服的。膜拜者行進動線的正前方，禮拜堂的盡頭上方，約拿像高踞在「哈曼的懲罰」與「銅蛇」之間的狹窄壁面上。孔迪維認為，這是「非常了不起的作品，說明了這個人在線條處理、前縮法及透視法上功力的深厚。」[1]

先知約拿像畫在凹形壁上，雙腿分開、身子後傾、軀幹側轉向右，頭向上仰並轉向左邊，帶有掙扎使勁的意味；就肢體語言來說，較似於「伊紐多像」，而與其他先知像不同類。最令孔迪維開嘆服的是，米開朗基羅透過高明的前縮法，營造出錯視效果。這面畫壁雖然是向觀者的角度凹進去，他卻將這位先知畫成向後仰狀，因此「透過前縮法而呈後仰狀的軀幹，在觀者眼裡覺得最近，而前伸的雙腿反倒最遠。」[2] 如果布拉曼帖曾說米開朗基羅對前縮法一竅不通，因此畫不來頂棚壁，那麼約拿像似乎就是米拿朗基羅得意的答覆。

約拿是舊約時代的先知，《聖經》記載耶和華命令他去亞述帝國首都尼尼微傳道，斥責該城人民的惡行。但約拿不希望尼尼微人因此悟自己罪過，而蒙神憐憫，免遭災殃，因此不接這項任務，反倒乘船往相反方向而去。耶和華得知大為不悅，便令海上狂風大作，將他困住。驚駭萬分的水手得知風暴因何而起後，將約拿丟入海中，海面迅即平靜。耶和華安排大魚將他吞進腹中，約拿在魚腹裡待了三天三夜，最後魚將他吐上陸地。約拿飽受懲罰後學了乖，遵照耶和華指示，前往尼尼微，宣揚尼尼微將覆滅的預言。尼尼微人信服預言而悔改，遠離惡道，耶和華心生憐憫，未降災給他們，約拿因此大為失望。

神學家認為約拿是耶穌和耶穌復活的先行者，因此米開朗基羅將他畫在西斯汀禮拜堂祭壇上方。耶穌本人也拿自己直接比擬為當年的約拿。他告訴法利賽人：「約拿三日三夜在大魚肚腹中，人子也要這樣三日三夜在地裡頭」（〈馬太福音〉第十二章四十節）。但米開朗基羅所賦予這位先知的姿勢，導致今日學界思索米開朗基羅所描繪的約拿，到底是這則聖經故事裡哪個時候

的約拿。有人認為這幅畫描繪因耶和華未摧毀尼尼微而生氣的約拿，有人則說是大魚剛吐出來時

的約拿[3]。不管答案為何，約拿的姿態和神情：身向後仰、眼往上瞧，彷彿瞠目結舌、不發一

語望著拱頂上琳琅的繪飾，或許別有用意。此前阿爾貝蒂已呼籲藝術家在畫作裡安排一位「觀

者」，以引導觀者的注意力和情緒，亦即若非召喚觀者來看這幅畫，就是「以激烈的表情、令

人生畏的眼神」挑釁觀者[4]。米開朗基羅似乎遵行了阿爾貝蒂的建議，因為約拿既引領了從國王

廳進入禮拜堂的膜拜者的目光，也以無聲的動作和表情，表現出膜拜者看著頭上宏偉濕壁畫時，

那種身向後仰的姿勢和驚奇不已的表情。

教皇很高興這後半濕壁畫的揭幕，看得是「非常滿意」[5]。濕壁畫完工後幾天走訪西斯汀禮

拜堂的人，無不同樣嘖嘖稱奇於米開朗基羅的作品。瓦薩里寫道，「整個作品公開展示時，四面

八方的人蜂擁來到這裡欣賞。而且，沒錯，它是這麼出色，每個看過的人無不目瞪口呆。[6]」最

後一對「伊紐多像」尤為絕妙之作，在氣勢和優美上甚至超越了「拉奧孔」之類宏偉的上古作

品。這兩個人像顯露出驚人高明的手法，在人體生理結構和藝術形式上都達到極致。過去從沒有

哪個人像，不管是大理石像或畫像，曾以如此驚人的創意和沉穩，淋漓展現人體的表現潛能。拉

斐爾儘管擅於安置眾人物的彼此關係，進而營造出優美的整體畫面；但說到個別人物所予人的粗

獷視覺效果，拉斐爾筆下沒有哪位人物能及得上米開朗基羅這些裸身巨像。

耶利米像上方兩尊「伊紐多像」之一（他最後畫的「伊紐多像」），充分展現了米開朗基羅

如何讓對手望塵莫及。這尊人像腰部前傾，上半身微向左倒，右臂後彎欲拿櫟葉葉冠，姿勢之複

雜而獨具一格，連古希臘羅馬的人像都不能及。如果這尊男性裸像是一五一二年時所有藝術家不得不拿來檢驗自身功力的創作體裁，那麼米開朗基羅最後幾尊「伊紐多像」，等於是立下了此一體裁裡無法企及的標竿。尤利烏斯雖然很欣賞新揭幕的濕壁畫，卻覺得它尚未完成，因為少了他所謂的「最後修潤」。尤利烏斯已習慣品圖里其奧那種華麗炫耀的風格，且牆上人物的衣服都飾上金邊，天空都綴上群青，而金色和群青色都得用乾壁畫法事後添上。因此尤利烏斯要求米開朗基羅潤飾這整面濕壁畫，以「賦予它更富麗的面貌」[7]。米開朗基羅雅不願為了添上一些乾壁畫筆觸就重組腳手架，特別是他原本就刻意盡可能不加上這些東西，以讓濕壁畫更耐久；同時或許有意藉此標榜自己奉行「真正濕壁畫」這一較難而較受看重的風格，以提升自己名望。因此他告訴教皇添補沒有必要。「無論如何那應該用金色潤飾過，」教皇堅持。「我不認為那些人該穿上金色，」米開朗基羅回覆。「這樣看起來會寒酸，」教皇反駁道。「那裡刻畫的那些人，」米開朗基羅開玩笑道，「也寒酸」[8]。

尤利烏斯最後讓步，金色、群青色的添補就此作罷。但兩人意見不合並未就此結束，因為米開朗基羅認為他的所得不合他的付出。至這次揭幕時，他已總共收到三千杜卡特的報酬，但仍聲稱自己經濟拮据。他後來寫道，情形若是更惡化，除了「一死」，我沒別選擇[9]。

米開朗基羅為何如此哭天搶地的哀嘆自己沒錢，實在令人費解。拱頂繪飾雖然工程浩大，但開銷不致太高。總報酬裡有八十五杜卡特給了羅塞利、三杜卡特給製繩匠、二十五杜卡特買顏料、二十五杜卡特付房租；支付助手群的款子頂多約一千五百杜卡特。大概還有一百杜卡特花在

其他雜支，例如畫筆、紙、麵粉、沙子、白榴火山灰與石灰。剩下的應還有一千多杜卡特，意味著這四年裡他每年平均賺進約三百杜卡特，相當於佛羅倫斯或銀行家之類人士的水平，但也不至於讓他富有到樞機主教或羅馬一般匠人工資的三倍。西斯汀禮拜堂繪飾工程，大概不足以讓他富有到樞機主教或銀行家之類人士的水平，但也不至於讓他窮到像他所暗示的，得住進貧民院靠公家過活。他能買下「涼廊」這塊地（花了約一千四百杜卡特）[10]，表示工程快完成時他手頭並不缺錢。買這塊地很有可能耗盡他的流動資產，但這根本不是教皇的錯。

米開朗基羅之所以會有這樣的抱怨，似乎來自於他覺得除了依合該給他的三千杜卡特，教皇還應另有表示，也就是圓滿完成任務後的獎賞之類的。他在某封家書裡暗示道，這筆獎賞事先就已講妥，因此完工後未能立即拿到，讓他覺得很嘔。不過，最後他還是如願以償，拿到另兩千杜卡特的豐厚報酬。後來他說，這筆錢「救了我的命」[11]。不過，數年後受命負責延宕已久的皇陵工程，他才氣急敗壞發現，這大筆錢完全不是為頂棚濕壁畫而給，而是作為皇陵案的預付金付給他。此後教皇也未付出什麼濕壁畫工程獎金，讓米開朗基羅再次覺得給教皇耍了[12]。

但起碼就眼前而言，米開朗基羅心滿意足。拱頂繪飾既已完工，他終於可以放下畫筆，重拾已睽違數年的錘子和鑿子。

六年多前為教皇陵開採的大理石，如今仍躺在聖彼得廣場，除了偷了幾塊的小偷，無人聞問。繪製頂棚濕壁畫時，米開朗基羅並未忘記皇陵案。每次從魯斯提庫奇廣場走往西斯汀禮拜

堂，他大概都會經過這堆大理石，讓他一再痛苦而鮮明想起自己抱負如何遭到埋沒。

完成濕壁畫後，米開朗基羅決心重啟皇陵案，也就是尤利烏斯當初叫他來羅馬原先要他負責的工程。濕壁畫揭幕幾天後，他就開始替皇陵畫新素描。他還開始根據這些素描製作一木質模型，並敲定租下羅維雷家族的一棟大房子作為工作室，地點位在台伯河對岸圖拉真圓柱附近的渡鴉巷裡。比起聖卡帖利娜教堂後面的小工作室，這棟房子更為寬敞而舒適，附有養雞種菜的園圃、水井與葡萄酒窖，還有兩間小屋可供他安置助手。不久就有兩名助手從佛羅倫斯前來，但一如往常，他又給助手搞得頭大。其中一人姓法爾科內，來羅馬沒多久就病倒，還要米開朗基羅照護。另一人（「邋遢男孩」）[13] 則不斷給米開朗基羅惹麻煩，迫使米開朗基羅不得不放棄，趕緊安排他回佛羅倫斯。

教皇陵的雕製工作很快出現危機。拱頂濕壁畫揭幕幾星期後，尤利烏斯歡度了六十九歲生日，他動盪不安的統治也邁入第十個年頭。他已逃過死神魔掌許多次，包括遭遇多次病危和暗殺而安然無事，躲過數次伏擊和綁架，在米蘭多拉城外炮火連天的戰場上安然無恙，也戰勝無數不利的預言和惡兆。最後，他還擺脫失望、挫敗的陰霾，平定一小撮法國樞機主教的叛亂，奇蹟似打敗路易十二。當然，他還制服了義大利最難馴的藝術家，讓他在五年內完成一件曠世傑作。

這種種苦難雖沒要了他的命，卻也大大戕害了他的健康。一五一三年開年不久，教皇開始不舒服。到了一月中，已食欲全消，以尤利烏斯這樣的老饕，這是不祥的徵兆。不過他深信葡萄酒強身補精效果，堅持品嚐八種不同的葡萄酒，以找出哪種酒最對自己最有利。他還不想放下公

務，於是叫人把床搬進隔壁的鸚鵡室，在這裡，躺在床上，伴著他養的籠中鸚鵡，接見各國大使和其他賓客。

二月中旬，教皇仍無法吃，無法睡，但已有所好轉，能在床上坐起，和德格拉西來杯馬姆齊甜酒。看到他「氣色好，神情愉快」，德格拉西很高興[14]。眼前看來，尤利烏斯似乎又要再度逃離死神魔掌。但隔天，他照囑咐服了一份含金粉的藥劑（號稱能治百病的假藥），隔夜醒來，病情迅速惡化。隔天二月二十一日早上，羅馬人民得知「恐怖教皇」駕崩。

幾天後，仍無法相信這事實的德格拉西在日記裡寫道，「在這城裡住了四十年，從沒看過哪個教皇的葬禮聚集了這麼多人。」[15]尤利烏斯葬禮於嘉年華會期間舉行，全羅馬人民之哀痛前所未見，幾近歇斯底里。教皇遺體安放聖彼得大教堂內供民眾瞻仰時，民眾硬是推開瑞士侍衛隊，堅持要親吻教皇的腳。據說就連尤利烏斯的敵人也潸然淚下，稱他讓義大利和教會擺脫了「法國蠻人的支配」[16]。

因吉拉米在聖彼得大教堂發表悼詞。「天哪！」他以他洪亮的嗓音高聲說道。「天哪！在統理帝國上，他是何等之天縱英明，何等之深謀遠慮，何等之功績煥然，他那崇高而堅毅的心靈所散發出的力量，何等之舉世無匹？」[17]葬禮結束後，尤利烏斯遺體暫厝在這座重建中的大教堂的高壇裡，位在西克斯圖斯四世墓旁邊，待米開朗基羅的皇陵雕製完成再移靈過來。

皇陵案終於開始動工。尤利烏斯死前兩天發布一道詔書（生前最後作為之一），明白表示他

希望由米開朗基羅負責雕製他的陵墓，並撥下一萬杜卡特的經費。他還特別安排了陵墓坐落之處。最初尤利烏斯屬意將陵墓建於聖彼得鑲鋯教堂，後來改成重建後的聖彼得大教堂；但在臨終前，他又改變心意。他認為自己在位以來完成許多成就，而死後就要長眠在最能彰顯他統治特色的成就底下；因此，他堅持宏偉的皇陵建成後要安放在西斯汀禮拜堂裡面。尤利烏斯希望自己長埋在不只一件、而是兩件米開朗基羅的傑作底下。

得知尤利烏斯死後米開朗基羅作何反應，文獻未有記載。他曾與教皇情交莫逆，原寄望藉教皇之助闖出一番大事業，卻因一五〇六年皇陵上的齟齬而疏遠。這段插曲他一生未能忘懷，許多年後仍忿忿提及。不過，他想必也認識到，尤利烏斯再怎麼不好，仍是他最大的贊助者。這個人的計畫和眼光和他一樣驚人宏遠；這個人的精力和雄心和他一樣昂然不墜；這個人的「可怖」，一如他自己的「可怖」，昭然揭露於拱頂濕壁畫的每個角落。

尤利烏斯葬於聖彼得大教堂不久，三十七歲的喬凡尼‧德‧梅迪奇（洛倫佐一世的兒子），是為利奧十世。*利奧是米開朗基羅於米開朗基羅新濕壁畫底下召開的祕密會議裡獲選為教皇，童年朋友，有教養、和善又寬厚，既虔敬看待已故的尤利烏斯，且至少剛開始友善對待米開朗基

＊在這次祕密會議裡，樞機主教梅迪奇並未住到位於佩魯吉諾「基督交鑰匙給聖彼得」底下那個幸運室，反倒是因為肛門瘻管化膿而身子虛弱，德格拉西安排他住進位於禮拜堂前頭，方便前往聖器室接受必要醫療的房間。

羅，承諾以後繼續委任他重大的雕塑工程。他當選後就簽發新合約，請米開朗基羅雕製尤利烏斯陵墓，立即表示了他的善意。這時皇陵案仍計畫雕製四十尊等身大大理石雕像，米開朗基羅的報酬暴漲為一萬六千五百杜卡特。數百噸的卡拉拉大理石，很快由聖彼得廣場運到位於渡鴉巷的工作室。騎馬逃離羅馬整整七年後，米開朗基羅終於重拾他所謂的「老本行」。

結語

諸神的語言

此後米開朗基羅又活了五十一年，在漫長創作生涯裡創造出更多的繪畫和大理石雕刻傑作。

一五三六年，他甚至重回西斯汀禮拜堂繪製另一幅濕壁畫，即祭壇壁上的「最後審判」。到了晚年，生命出現奇曲的轉折，出任聖彼得大教堂重建工程的工程局長。首任總建築師布拉曼帖死於一五一四年，享年七十歲，但這座長方形廊柱大廳式新教堂，自尤利烏斯舉行奠基典禮以後，拖了一百多年才建成，因而當時義大利有 la fabbrica di San Pietro（「興建聖彼得大教堂」）這樣的語句，用以形容事情的沒完沒了。拉斐爾布拉曼帖之後擔任總建築師，部分更動了恩師的原始設計。三十多年後的一五四七年，米開朗基羅接手這項浩大工程，這時他已以許多傑出成就著稱於世，是當世最富創意、最有影響力的建築師。接下教皇保羅四世的委任後，他開始替這座長方形廊柱大廳式教堂設計雄偉的穹頂，一座不只雄霸梵蒂岡，且聳立整個羅馬天際線之上的穹頂。不過他接這案子時極不情願，稱這建築不是他的「老本行」。

拉斐爾的創作生涯則短了許多，甚至未能見到梵蒂岡諸室的繪飾完工就與世長辭。尤利烏斯去世時，他正在繪製艾里奧多羅室的第三幅濕壁畫「擊退阿提拉」。一五一四年，完成該室另一

幅濕壁畫「解救聖彼得」後，利奧十世立即委任他繪飾教皇居所的另一個房間。在大批助手協助下，他於一五一七年完成，其中有幅濕壁畫名為「波爾哥的火災」，此室因此得名火災室。

此外拉斐爾還接了許多案子，包括替掛毯設計圖案，為廷臣、樞機主教繪製肖像，以及當然會有的濕壁畫繪製。除了擔任聖彼得大教堂總建築師，他還擔任梵蒂岡建築師，完成數年前布拉曼帖所開啟的涼廊工程及其上的裝飾。他替阿戈斯提諾・齊吉設計了一座喪葬禮拜堂，為新教皇兄弟朱里亞諾・德・梅迪奇在羅馬城外起建了一座別墅。他搬離位於無騎者之馬廣場邊較寒酸的房舍，住進自己出錢買下的卡普里尼宅邸，這是由布拉曼帖設計的豪宅。

拉斐爾工作之餘也不忘談情說愛。他雖然與麵包店女兒魯蒂斯混，一五一四年卻與名為瑪麗亞的年輕女子訂婚。瑪麗亞是樞機主教畢比耶納的侄女，拉斐爾一生所繪的許多肖像畫，有一幅的畫中人就是這位樞機主教。但拉斐爾一直未履行婚約。據瓦薩里記述，他遲不履行婚約的原因有二。一是他希望當上樞機主教，而娶妻顯然會讓他失去資格；二是據瓦薩里所說的，他熱中於「拈花惹草之樂」[2]。據說瑪麗亞還因為拉斐爾遲遲不願成婚，傷心至死。不久，一五二○年的受難節，拉斐爾也在一夜風流之後去世，據瓦薩里的說法，他這次風流時「縱欲過度」[3]。和莎士比亞一樣，他死於生日那天，但享年三十七歲。

據當時某人所說，拉斐爾壯年早夭讓皇廷「上上下上全哀痛至極。在這裡，眾人所談的全是這位不世出之奇才的死。他三十七歲年紀輕輕就結束他的第一生命，而他的第二生命，即不受時間與死亡所侷限的名聲之生命，將永世長存。」[4]對羅馬人民而言，上天似乎也為這畫家之死而

哀傷，因為梵蒂岡數處牆面突然出現裂縫，嚇得利奧和他的隨從逃出似要崩塌的皇宮。不過這些裂縫大概不是上天哀悼的表示，反倒較可能是拉斐爾不久前修正梵蒂岡結構的結果。

拉斐爾遺體放在靈柩台上供人瞻仰，靈柩台上方掛了他生前最後遺作「基督變容」。隨後他與他那心碎的未婚妻瑪麗亞，合葬在萬神殿。至於瑪格麗塔，據說拉斐爾留給她不少的財產後，她就遁入修道院當女尼。不過她很可能帶了一只祕密一起進入修院。近年有人以X光檢查「芙娜莉娜」，即拉斐爾於一五一八年替她所畫的肖像後，發現她左手第三指戴了一只切割方正的紅寶石戒指，說明了拉斐爾為何一再拖延成婚的另一個理由，即他已娶了瑪格麗塔。當時一如今日，建議婚戒戴在左手第四隻手指上，因為當時人認為有一條特殊靜脈，「愛情靜脈」，從該手指流往心臟[5]。這個戒指後來遭人再上色蓋掉，以維護他死後的名聲（「動手腳者很可能是拉斐爾某個助手」），直到將近五百年後才重見天日。

拉斐爾英年早逝時，君士坦丁廳裡正在搭建腳手架，這是教皇居所裡第四個、也是最後一個待繪飾濕壁畫的房間。如果說他在梵蒂岡諸室的濕壁畫，一直給米開朗基羅在西斯汀禮拜堂的作品壓得出不了頭，他至少在死後打贏了勁敵一次。拉斐爾入土後不久，米開朗基羅友人皮翁博向教皇利奧申請，讓米開朗基羅接手繪飾君士坦丁廳（其實他本人對此計畫興趣缺缺），卻因為拉斐爾諸弟子（包括青年才俊朱里奧·羅馬諾）擁有師父的草圖，且有意按這些草圖繪飾該廳，而遭駁回。一五二四年，這些助手如期完成君士坦丁廳的濕壁畫。

尤利烏斯陵墓做了很久，久到讓米開朗基羅希望能早日脫離苦海，痛苦程度甚至比西斯汀禮

拜堂的濕壁畫工程還有過之。他斷斷續續刻了三十多年，直到一五四五年才完工。陵墓最後未按尤利烏斯遺願放進西斯汀禮拜堂，而是放在古羅馬圓形劇場對面的聖彼得鐐銬教堂耳堂。它也未如尤利烏斯所預想的那麼宏偉，因為在繼位幾任教皇的旨意下，陵墓大小和雕像數目都大幅縮水。原規畫安置在陵墓最頂端的雕像，即頭戴三重冕的三公尺「恐怖教皇」像，甚至連動工都沒有。事實上，這件工程有許多地方，最後出自米開朗基羅所雇用的其他雕塑家（如蒙帖魯波）之手。更糟的是，尤利烏斯遺體未按原計畫移入這座巨大陵墓，反倒是繼續留在聖彼得大教堂內，與西克斯圖斯四世長相左右。

接下來的歲月，米開朗基羅仍繼續得為家人而煩心。不過他終於履行了對博納羅托的承諾。一五一四年，他借給三個弟弟一千杜卡特，在佛羅倫斯開了間羊毛店。這家店經營了約十二年，生意不差。博納羅托，他唯一娶妻生子的弟弟，一五二八年死於瘟疫，享年五十一歲。他的死叫米開朗基羅哀痛不已。又二十年後喬凡西莫內去世，遠航異邦、買賣珍奇商品致富的年輕夢想，從未能實現。臨終前他痛悔自己一生的罪過，米開朗基羅因此堅信他將在天國得救。職業軍人西吉斯蒙多，一五五五年死於塞提尼亞諾的家中農場。一五三一年魯多維科以八十七歲高壽亡故，米開朗基羅有感而發，寫下他生平最長的一首詩之一，沉痛抒發他對這位不時反對、激怒他之人的「大悲」與「哀慟」[6]。

米開朗基羅本人於一五六四年八十九歲生日前幾星期死於羅馬，遺體運回佛羅倫斯葬入聖克羅齊教堂，瓦薩里所雕製的墳墓底下。墳墓上立即有佛羅倫斯人別上悼詩和其他頌辭，大部分稱

頌他是有史以來最偉大的藝術家，在雕塑、繪畫、建築上成就之高，無人能及[7]。國葬典禮時，這個看法得到正式認可，佛羅倫斯學園*主持人，詩人暨史學家瓦爾基，在葬禮上發表演說，表示若沒有米開朗基羅，烏爾比諾的拉斐爾將是有史以來世上最偉大的藝術家。兩人於梵蒂岡開始繪製濕壁畫的五十多年後，世人仍鮮明記得他們藝術較量的往事。

說到名氣之響亮，米開朗基羅其他作品，無一能比得上西斯汀禮拜堂拱頂濕壁畫，如今他的名字幾乎就等於這座建築的代名詞。就像「卡西那之役」草圖一樣，它幾乎立即就成為藝術家觀摩學習的重鎮，特別是受到羅索、彭托莫等新一代托斯卡尼畫家高度的重視。日後成為矯飾主義運動代表人物的羅索、彭托莫，於利奧十世在位期間數度南下羅馬觀摩這件作品，然後以他們在西斯汀禮拜堂拱頂上所見到的鮮亮色彩和有力人體，如法炮製於自己作品上。

更遠的藝術家也該注意到米開朗基羅的作品。提香在該濕壁畫未全部完成之前，就已開始模仿拱頂上的某些人物。一五一一年秋，這位時年二十六歲的威尼斯畫家，在帕杜亞的聖徒會堂繪製了一小幅濕壁畫，畫中仿現了「亞當與夏娃的墮落」裡斜倚的夏娃[8]。據現有史料，提香在這之前沒來過羅馬，因此他想必看過其他藝術家在拱頂前半濕壁畫揭幕後所臨摹、然後四處傳閱的某

───────
*十五世紀，佛羅倫斯領導人科西莫‧德‧梅迪奇，為重現柏拉圖創建的文化重鎮「雅典學園」，而設立此一機構。

些米開朗基羅筆下人物的素描。這類素描很快供出現市場需求，藝術界拿它當作模特兒臨摹範本之類的東西來使用。整面拱頂濕壁畫揭幕後，無名藝術家庫尼替整面濕壁畫畫了一整套的素描。拉斐爾助理之一的瓦迦買下這套素描，後來並援用其中某些中心主題於自己的頂棚繪飾中，包括羅馬聖瑪策祿堂某禮拜堂的頂棚繪飾（他在此製作了一幅「創造夏娃」濕壁畫）。

一五二〇年代，義大利傑出雕版畫家萊蒙迪根據拱頂上的某些場景，製作了一些版畫。接下來幾十年，又出現許多套重現米開朗基羅筆下人物的版畫，雕版師有遠自荷蘭者，其中一套版畫於十七世紀在阿姆斯特丹拍賣，為著名畫家暨收藏家林布蘭買下。這類版畫的問世以及藝術家親往西斯汀禮拜堂觀摩，促使米開朗基羅作品深深烙印在歐洲人心靈裡，進而使透澈了解他的作品成為藝術教育的必修課。英國肖像畫家雷諾茲，曾在倫敦的皇家藝術學院勸勉學生要臨摹米開朗基羅濕壁畫（他稱此作品為「諸神的語言」）[9]，且他本人已在一七五〇年走訪羅馬時臨摹過）；但在學生眼中，他的這項教誨想必幾乎可說是多餘之言。在這之前，藝術界早已拿西斯汀禮拜堂作為創意的寶庫；在這之後，如此情形也持續了很久。因此，後來法國印象派畫家皮薩羅說道，藝術家視米開朗基羅作品為可供他們「翻閱」的「畫冊」[10]。法蘭德斯畫家魯本斯於一六〇二年畫了數幅「伊紐多像」和「銅蛇」的粉筆素描；返回安特衛普後發展出的「狂飆突進」風格，以緊繃而豪壯的裸像為特色。英國版畫家布雷克（一七五七～一八二七）第一幅平面造形藝術作品，是根據吉西的西斯汀濕壁畫版畫臨摹的鉛筆加淡水彩仿作。墨西哥壁畫大師里維拉，一九二〇年代初在義大利待了十七個月素描、研究濕壁畫；他的第一件公共壁畫，一九二二年替墨西哥市國

立預備學校畫的「創造」，呈現裸身亞當坐在地上，左膝彎曲。從魯本斯，經布雷克，到里維拉，四百多年間，幾乎每位著名畫家都「翻閱」過米開朗基羅那似乎取之不竭的「畫冊」，重現他筆下的手勢和姿態（這些手勢和姿態的輪廓和結構，在今日就和地圖上的義大利國土形狀一樣為人所熟悉）。

但也並非每個看過米開朗基羅濕壁畫的人都是毫無保留的佩服。一五二二年一月，來自烏特勒支而極拘泥於教義的一位學者，繼利奧十世之後出任教皇，是為哈德良六世。在他眼中，這件作品似乎只是馬丁・路德用來煽起對教會之敵意的另一個羅馬墮落腐敗的例子。哈德良認為拱頂上的人物放在澡堂會比放在基督教禮拜堂更合適，他覺得在這些人物下面主持彌撒很不舒服，因此一度將濕壁畫全部打掉。所幸，他上任只十八個月就去世。

米開朗基羅的濕壁畫經歷數世紀歲月而仍保存非常完好，為瓦薩里那大膽的論斷，即濕壁畫「擋得住任何會傷害它的東西」，提供了一有力的例證。它經歷過多次破壞，包括屋頂漏水、牆壁崩塌*、一七九七年聖安傑洛堡爆炸事件，而幾乎完好無缺保存至今。一七九七年那次爆炸，西斯汀禮拜堂搖得非常厲害，拱頂上數塊大灰泥壁，包括德爾菲巫女上面繪有「伊紐多像」的壁面，因此給震落地面。它還挺過了數百年來許多汙染物不知不覺的危害，這些汙染物包括數千次

＊　牆壁不穩固肇因於該禮拜堂建於不良的地基之上這個老問題。門牆受影響最大。一五二二年，教皇哈德良六世進入該禮拜堂時，門上過梁突然崩落，打死一名瑞士侍衛，哈德良毫髮之差逃過一劫。

彌撒無數香火、燭火的煙燻*；每次推選教皇祕密會議結束時，眾樞機主教燒選票儀式所帶來的煙燻*；羅馬燃燒汽油的中央暖氣系統和數百萬輛汽車排放出的腐蝕性物質；甚至每日一萬七千名遊客呼出的氣息，將四百多公斤的水氣釋入禮拜堂空氣裡，引發蒸發、凝結這一有害的水循環。

當然這整面濕壁畫也並非毫髮無傷。米開朗基羅在世時，濕壁畫就已因為燭火、香火的煙燻，以及冬天時禮拜堂內供取暖用的火盆，而蒙上數層油煙和汙垢，致使當時就多次試圖恢復它原有的光澤。一五六○年代，卡內瓦列予以修補、潤飾後，數百年來它還遭遇多次的外力介入。一六二五年，佛羅倫斯藝術家拉吉用亞麻質破布和不新鮮的麵包，竭盡所能去除積累的汙垢。十八世紀，馬楚奧利以海綿沾希臘葡萄酒（當時義大利人用作溶劑），做了同樣的清理工作，然後他和他兒子，如卡內瓦列一樣，以乾壁畫法修潤了某些地方，替整面濕壁畫抹上保護性清漆[11]。

修補方式最後有了更精密的辦法。一九二二年，擁有無價藝術作品的梵蒂岡體認到保護它們的重要，創立了畫作修復實驗室。六十年後，這機構迎接它成立以來最艱鉅的挑戰。鑑於前人修補時所加上的黏膠、清漆可能開始剝落，並將米開朗基羅所上的顏料連帶拔下來，一九八○年六月，梵蒂岡對該畫展開歷來最全面的介入。在日本電視台（NTV）資助下，梵蒂岡修復工程總監科拉魯奇啟動了一耗資數百萬美元的修復工程，將動員數十名專家，並將耗費比米開朗基羅繪製這面濕壁畫還多一倍的時間。

在國際檢查委員會監督下，科拉魯奇不只如以往靠雙手不辭勞苦清除、修補，還採用了先進的高新科技，包括用以將拱頂上的圖像數位化，儲存在大資料庫的電腦。專家利用光譜科技找出

米開朗基羅所上顏料的化學成分，藉以將它們與卡內瓦列等後來修補者所上的顏料區隔開來，接著使用ＡＢ57（以碳酸氫鈉等物質製成的特殊清潔劑），將這些修補者用乾壁畫法添上的部分，連同汙垢和其他外加物質一起清除掉。修補人員用日本紙製的敷布蓋住所要清理的部位，再將清潔劑抹在敷布上，靜置三分鐘；接著用蒸餾水清洗表面。灰泥壁上的裂縫，以羅馬灰泥（石灰和大理石粉的混合物）填補，腐蝕的部位則打進名叫 Vinnapas 的固結劑。

完成這些步驟後，濕壁畫的某些地方再以水彩顏料修潤。梵蒂岡修補人員站在特製鋁質腳手架（仿米開朗基羅所設計之腳手架）上，以平行的垂直筆觸補上水彩，方便後人辨別哪些地方是米開朗基羅的原始筆觸，哪些地方是這次修補所添上。最後，為保護顏料免再遭汙染物汙損，部分濕壁畫表面塗上名叫 Paraloid B72 的丙烯酸樹脂。

此外還採取了更進一步的措施保護濕壁畫。為保持禮拜堂內的微氣候穩定，窗戶牢牢密封，並安上低熱度燈泡，以及可過濾空氣、維持攝氏二十五度恆溫的先進空調系統。從梵蒂岡諸室

＊執行這項儀式時，眾樞機主教將選票塞進一與西斯汀禮拜堂煙囪相通的爐子裡，然後拉下爐子上的「黑色」或「白色」把手。拉下「黑色」把手，煙囪排出的就是黑煙，反之亦然，藉此表示祕密會議已選出（白色）或未能選出（黑色）新教皇。一七九八年八月，選出若望保祿一世的那次祕密會議期間，因某人忘了清掃煙囪，導致禮拜堂內布滿有毒黑煙。一百一十一名樞機主教差點窒息，而濕壁畫也因此再鋪上一層汙垢。

通往禮拜堂的樓梯，鋪上防塵地毯（梵蒂岡諸室裡的拉斐爾濕壁畫，也以類似方式修復）。整個修復作業於一九八九年十二月完成，全程以一萬五千張照片和四十公里長的十六釐米膠捲記錄下來[12]。

如此全面修復西方文明偉大地標之一，外界反應有褒也有貶，特別是五百年的積垢除去後，露出如此出人意表的鮮亮色彩；有人因此抨擊梵蒂岡的修補人員創造出「班尼頓・米開朗基羅」[13*]。一九八〇年代中期至末期，這項爭議在報章雜誌頭幾頁引發水火不容般的尖銳筆戰，許多名人如安迪・沃荷和保加利亞裔藝術家克里斯托（以鮮彩布料包住建築、海岸線而著稱），都給捲進論戰之中。米開朗基羅是否塗了許多以黏膠為基質的顏料、清漆，而在科拉魯奇用清潔劑除去表面油煙時給連帶清除去？這個問題成為批評一方最後成敗的關鍵。反對這次修復工程者主張，米開朗基羅用乾壁畫法替濕壁畫做了重要且大面積的添筆，以較深的色調加深暗部並統一整個構圖。修復一方則主張，米開朗基羅幾乎全以「真正濕壁畫法」上色，色調較深的部位是空氣傳播的汙染物與不當修補的混濁清漆共同造成的結果。

梵蒂岡為這次清理所做的紀錄，存有一些前後矛盾之處，而成為批評者，特別是美國哥倫比亞大學藝術史家貝克，攻擊的把柄。例如梵蒂岡起初報告說，Paraloid B72 的塗敷是「徹底、全面而完整」，幾年後聞悉批評者稱這種樹脂可能最後轉為乳濁後，又改口說除了位於弦月壁的某些地方，這整面濕壁畫未塗上任何保護層[14]。關於米開朗基羅是否用了群青，梵蒂岡的報告同樣莫衷一是，而如果他真用了這種顏料，那幾乎可以肯定已遭清潔劑洗掉[15]。

這次修復在方法上雖令人憂心，卻進一步揭明了米開朗基羅的技法、影響和合作情形。米開朗基羅以乾壁畫法修潤的地方到底是多還少，歷來莫衷一是，但似乎毋庸置疑的是，經過剛開始踉蹌的摸索後，他就愈來愈頻繁地使用「真正濕壁畫法」，這是他在吉蘭達約（佛羅倫斯最擅此畫法的畫家之一）門下就已習得的方法。米開朗基羅助手群所扮演的角色，也因這次修復而更為清楚。米開朗基羅既身為一群助手的頭頭，歷來大家所認定他獨自一人仰躺在腳手架上辛苦作畫的說法，如一九六五年史東小說《苦楚與狂喜》改編電影中卻爾登・希斯頓主演的情節，也就不攻自破。這樣的形象經證實只是個動人的謬見，在抹了ＡＢ57的敷布底下，這謬見隨同障蔽住原畫面的油煙和光油，一起消失不見。[16] 這則迷思的形成，米開朗基羅、瓦薩里、孔迪維，以及更晚近許多的德國詩人歌德，要負大部分責任。歌德於一七八〇年代走訪羅馬之後寫道，未去過西斯汀禮拜堂，就無法了解人的能耐有多大。[17] 如今我們知道西斯汀禮拜堂的濕壁畫不是一個人的心血。但對於穿過梵蒂岡迷宮般的展館和廊道進入這禮拜堂，然後在一排排木質長椅裡坐下，不知不覺間像先知約拿像一樣抬頭仰望的數百萬人而言，頭頂上景象的壯觀依然不減。

＊　班尼頓為義大利流行服飾品牌，以年輕人為主力消費者，在此暗喻修復人員把這些壁畫搞成流行名牌一樣新潮而通俗。

圖片版權聲明

黑白圖片

圖一：梵蒂岡平面圖，圖中顯示了布拉曼帖改善的部分（by Reginald Piggott）

圖二：西斯汀禮拜堂早期外觀重建圖（Tafeln, Erster Teil, Munich, 1901）

圖三：一四八〇年代西斯汀禮拜堂內部重現圖（Tafeln, Erster Teil, Munich, 1901）

圖四：梵蒂岡房間平面圖（by Reginald Piggott）

圖五：拉斐爾自畫像（Scala）

圖六：亞里奧斯托《瘋狂奧蘭多》扉畫（British Library）

彩色圖片

彩圖一：西斯汀禮拜堂天花板壁畫分布圖（Vatican）

彩圖二、三、四、五：西斯汀禮拜堂天花板（Vatican）

彩圖六：「羅波安　亞比雅」弦月壁（Vatican）

注釋

第一章

1. Ascanio Condivi, *The Life of Michelangelo*, 2nd edn, trans. Alice Sedgwick Wohl, ed. Hellmut Wohl (University Park: Pennsylvania State University Press, 1999), p. 6. All further references will be to this edition.

2. Quoted in Charles de Tolnay, *Michelangelo*, 5 vols (Princeton: Princeton University Press, 1943~60), vol. 1, *The Youth of Michelangelo*, p. 91.

3. For Michelangelo's summons to Rome, see Michael Hirst, 'Michelangelo in 1505', *Burlington Magazine* 133 (November 1991), pp. 760-6.

4. For the rivalry between Sangallo and Bramante, see Arnaldo Bruschi, *Bramante* (London: Thames & Hudson, 1977), p. 178.

5. *The Letter of Michelangelo*, 2 vols, ed. E.H. Ramsden (London: Peter Owen, 1963), vol. 1, pp. 14-15.

6. Condivi, *The Life of Michelangelo*, p. 35.

7. Ibid.

8. *The Letters of Michelangelo*, vol. 1, p. 15.

9. Quoted in Ludwig Pastor, *The History of the Popes from the Close of the Middle Ages*, 40 vols, ed. Frederick Ignatius Antrobus et al. (London: Kegan Paul, Trench, Trübner & Co., 1891-1953), vol. 6 pp. 213-14.

10. Quoted in Christine Shaw, *Julius II The Warrior Pope* (Oxford: Blackwell, 1993), p. 304.

第二章

1. See Bruschi, *Bramante*, pp. 177-9.

2. Condivi, *The Life of Michelangelo*, p. 4.

3. Ibid., p. 39

4. *The Letters of Michelangelo*, vol. 1, p. 15.

5. This charge is made in Condivi's *Life of Michelangelo*, p. 30.

6. *The Autobiography of Benvenuto Cellini*, trans. George Bull (London: Penguin, 1956), p. 31.

7. See Roberto Salvini and Ettore Camesasca, *La Cappella Sistina in Vaticano* (Milan: Rizzoli, 1965), pp. 15-23. The foreman in charge of the actual construction was Giovannino de' Dolci. For a comparison between the Temple of Solomon in Jerusalem and the Sistine Chapel, see Eugenio Battisti, 'Il significato simbolico della Cappella Sistina', *Commentari* 8 (1957), pp. 96-104; and *idem*, *Rinascimento e Barocca* (Florence: Einaudi, 1960), pp. 87-95.

8. Under a later pope, Innocent VIII, Pontelli became the Inspector General of the fortifications in the Marches, where he built three more fortresses: at Osimo, Iesi and Offida. But Pontelli also worked on the basilica of Santi Apostoli in Rome, commissioned by Cardinal Giuliano della Rovere, who became Julius II.

9. See Karl Lehmann, 'The Dome of Heaven', *Art Bulletin* 27 (1945), pp. 1-27.

10. This letter is reproduced in *Il Carteggio di Michelangelo*, 5 vols, ed. Paola Barocchi and Renzo Ristori (Florence: Sansoni Editore, 1965-83), vol. 1, p. 16.

11. The idea of commissioning Michelangelo to paint the fresco may even have come from Sangallo himself. See Giorgio Vasari, *Lives of the Painters, Sculptors and Architects*, 2 vols, trans. Gaston du C. de Vere, with notes and introduction by David Ekserdjian (London: Everyman's Library, 1996), vol. -, p. 706.

12. *Il Carteggio di Michelangelo*, vol. 1, p. 16.

13. Ibid.

14. Recently it has been discovered that Michelangelo was associated with Ghirlandaio's workshop as early as June 1487, when, at the age of twelve, he collected a debt: of three florins for the master. See Jean K. Cadogan, 'Michelangelo in the Workshop of Domenico Ghirlandaio', *Burlington Magazine* 135 (January 1993), pp. 30-1.

15. Condivi, *The Life of Michelangelo*, p. 10.

16. Two other early paintings sometimes attributed to Michelangelo are, in the opinion of some art historians, of debatable authenticity: *The Entombment* (in the National Gallery, London) and the so-called *Manchester Madonna*.

17. Leonardo da Vinci, *Treatise on Painting*, 2 vols, trans. A. Philip McMahon (Princeton: Princeton University Press, 1956), vol. 1, pp. 36-7.

18. Giorgio Vasari, *Vasari on Technique*, trans. Louisa S. Maclehose, ed. G. Baldwin Brown (New York: Dover, 1960), p. 216.

第三章

1. For an eyewitness account of debauchery at the Borgia court, see *At the Court of the Borgias, being an Account of the Reign of Pope Alexander VI written by his Master of Ceremonies, Johann Burchard*, ed. and trans. Geoffrey Parker (London: The Folio Society, 1963), p. 194.

2. Cellini, *The Autobiography of Benvenuto Cellini*, p. 54.

3. *The Letters of Michelangelo*, vol. 1, p. 15.

4. Quoted in Pastor, *History of the Popes*, vol. 6, pp. 508-9.

5. Ibid., p. 509.

第四章

1. For details of the relationship between the two men, see James Beck, 'Cardinal Alidosi, Michelangelo, and the Sistine Ceiling', *Artibus et Historiae* 22 (1990), pp. 63-77; and Michael Hirst, 'Michelangelo in 1505', pp. 760-6.

2. Quoted in Pastor, *History of the Popes*, vol. 6, p. 510.

3. Condivi, *The Life of Michelangelo*, p. 38.

4. Ibid.

5. Ibid.

6. *The Letters of Michelangelo*, vol. 1, p. 148.

7. Ibid., p. 38.

8. Ibid., p. 19.

9. Ibid., p. 20.

10. Ibid., p. 21.

11. Ibid., p. 36.

12. In 1538, Michelangelo would erect this statue in its present position in the Piazza del Campidoglio in Rome.

13. *The Letters of Michelangelo*, vol 1, p. 40.

14. Ibid.

15. See de Tolnay, *Michelangelo*, vol. 1, p. 39.

第五章

1. *I Ricordi di Michelangelo*, ed. Paola Barocchi and Lucilla Bardeschi Ciulich (Florence: Sansoni Editore, 1970), p. 1.

2. James Beck, 'Cardinal Alidosi, Michelangelo, and the Sistine Ceiling', p. 66.

3. Michelangelo had paid the troublesome Lapo d'Antonio eight ducats per month, or the equivalent of a salary of

306

ninety-six ducats per year, for assisting him with the bronze statue in Bologna.

4. *The Letters of Michelangelo*, vol. 1, p. 41.

5. Vasari, *Vasari on Technique*, p. 222.

6. Giovanni Paolo Lomazzo, Scritti sulle arti, 2 vols, ed. Roberto Paolo Ciardi (Florence: Marchi & Bertolli, 1973-4), vol. 1, p. 303

7. Vasari, *Lives of the Painters, Sculptors and Architects*, vol. 1, p. 57. Vasari is unreliable in his comments on Cavallini. Anxious to root fresco painting in Tuscany, he conveniently ignores the influence of Cavallini, making him, erroneously, a pupil of Giotto.

8. Cavallini himself might have worked in the Upper Church of San Francesco, about whose frescoes there are numerous unresolved questions of attribution. Some art historians credit him with two of the church's frescoes — *Isaac Blessing Jacob and Isaac and Esau* — therefore making him the so-called 'Isaac Master'. Vasari claims that Cimabue painted these particular frescoes, while other art historians point to Giotto.

9. Vasari, *Lives of tie Painters, Sculptors and Architects*, vol. 1, p. 114.

10. Ibid., vol. 1, p. 915.

11. Quoted in William E. Wallace, 'Michelangelo's Assistants in the Sistine Chapel', *Gazette des Beaux-Arts* 11 (December 1987), p. 204.

12. Vasari, *Lives of the Painters, Sculptors and Architects*, vol. 2, p. 665.

13. Sec Frederick Hartt, "The Evidence for the Scaffolding of the Sistine Ceiling', *Art History* 5, (September 1982), pp. 273-86; and Fabrizio Mancinelli, 'Michelangelo at Work: The Painting of the Lunettes', in Paul Holberton, ed., *The Sistine Chapel: Michelangelo Rediscovered* (London: Muller, Blond & White, 1986), pp. 220-34. For an alternative view of what the scaffold may have looked like, see Creighton E. Gilbert, 'On the Absolute Dates of the Parts of the Sistine Ceiling', *Art History* 3 (June 1980), pp. 162-3; and *idem, Michelangelo On and Off the*

14. *Sistine Ceiling* (New York: George Brazilier, 1994), pp. 13-16.

15. Condivi, *The Life of Michelangelo*, p. 101.

Quoted in de Tolnay, *Michelangelo*, vol. 2, p. 219.

第六章

1. *I Ricordi di Michelangelo*, p. 1.

2. For an argument in favour of Alidosi's active participation in the decorative scheme, see Beck, 'Cardinal Alidosi, Michelangelo, and the Sistine Ceiling', pp. 67, 74. Beck notes how a few years later, in 1510, the cardinal would try to hire Michelangelo to paint another fresco, one for whose complex blueprint he himself was the designer. This fact suggests that he may have had some experience composing decorative schemes for the Sistine Chapel frescoes.

3. For the contract, see Gaetano Milanesi, 'Documenti inediti dell'arte toscana dal XII al XVI secolo', *Il Buonarriti* 2 (1887), pp. 334-8.

4. Bernard Berenson, *Italian Painters of the Renaissance*, 2 vols (London: Phaidon, 1968), vol. 2, p. 31.

5. Quoted in Lione Pascoli, Vite de' pittori, scultori ed architetti moderni (1730), facsimile edition (Rome: Reale Istituto d'Archaeologia e Storia dell'Arte, 1933), p. 84. For the gradual liberation of the artist from the constraints of the patron, see Vincent Cronin, *The Florentine Renaissance* (London: Collins, 1967), pp. 165-89; and Francis Haskell, *Patrons and Painters: A Study of the Relations Between Italian Art and Society in the Age of the Baroque*, revised edn (New Haven: Yale University Press, 1980), pp. 8-10.

6. A point made by Vasari and supported by Sven Sandstrom in *Levels of Unreality: Studies in Structure and Construction in Italian Mural Painting during the Renaissance* (Stockholm: Almqvist and Wiksell, 1963), p. 173.

7. *The Letters of Michelangelo*, vol. 1, p. 148.

8. Ibid.

9. For the career of Andreas Trapezuntius and the intellectual climate of Sixtus IV's Rome, see Egmont Lee, *Sixtus IV and Men of Letters* (Rome: Edizioni di Storia e Letteratura, 1978).

10. For a summary of the thought and career of Egidio da Viterbo — one which does not entertain ideas of his participation in the design of the Sistine Chapel frescoes — see John W. O'Malley, *Giles of Viterbo on Church and Reform: A Study in Renaissance Thought* (Leiden: E. J. Brill, 1968). For an argument in favour of his participation, see Esther Gordon Dotson, 'An Augustinian Interpretation of Michelangelo's Sistine Ceiling', Art Bulletin 61 (1979), pp. 223-56, 405-29. Dotson claims that Egidio was 'the formulator of the programme', which she claims is based on St Augustine's *City of God*. She notes, however, that there is no documented link between Michelangelo and Egidio. Another possible adviser has been offered by Frederick Hartt, who claims that the Pope's cousin, Marco Vigerio della Rovere, was involved in design of the project. See Hartt, History of Italian Renaissance Art: Painting, Sculpture, Architecture (London: Thames & Hudson, 1987), p. 497

11. Condivi, *The Life of Michelangelo*, p. 15.

12. De Tolnay is in no doubt that Michelangelo reaped the full benefit of life in the Garden of San Marco: 'This inspiring group served as a sort of spiritual fount to Michelangelo. To them he owes his concept of aesthetics, which is based on the adoration of earthly beauty as the reflection of the divine idea; his ethics, which rests upon the recognition of the dignity of mankind as the crown of creation; his religious concept, which considers paganism and Christianity as merely externally different manifestations of the university truth' (*Michelangelo*, vol. 1, p. 18). For a study of Neoplatonic symbolism in Michelangelo's work, see Erwin Panofsky, 'The Neoplatonic Movement and Michelangelo', *Studies in Iconography: Humanistic Themes in the Art of the Renaissance* (New York: Oxford University Press, 1939), pp. 171-230.

13. De Tolnay argues that Michelangelo's biblical histories, as a genre, 'have their origins in relief representations

第七章

of the early Renaissance... but it is the first time that such large historical "reliefs" appear on a ceiling. Until that time they had been placed on walls and doors' (*Michelangelo*, vol. 2, pp. 18–19). Another influence could have been Paolo Uccello's (now badly damaged) frescoes in the Chiostro Verde in Santa Maria Novella, which likewise depict a number of the same scenes as those in the Sistine Chapel: *The Creation of Adam*, *The Creation of Eve*, *The Temptation of Eve*, *The Flood*, *The Sacrifice* and *The Drunkenness of Noah*. Michelangelo would have been familiar with these images through his work with Ghirlandaio in Santa Maria Novella.

1. See Ezio Buzzegoli, 'Michelangelo as a Colourist, Revealed in the Conservation of the Doni *Tondo*', *Apollo* (December 1987)) pp. 405–8.

2. *The Letters of Michelangelo*, vol. 1, p. 45.

3. *I Ricordi di Michelangelo*, p. 1. Preserved in the Buonarroti Archive in the Biblioteca Laurenziana-Medici in Florence, this document has been dated by Michael Hirst to April 1508. See 'Michelangelo in 1505', p. 762.

4. For Urbano's participation in the Sistine Chapel project, see Wallace, 'Michelangelo's Assistants in the Sistine Chapel', p. 208.

5. Vasari, *Lives of the Painters, Sculptors and Architects*, vol. 2, p. 51.

6. Ibid., p. 54.

7. Ibid., p. 51.

8. Quoted in de Tolnay, *Michelangelo*, vol. 1, p. 31.

9. Vasari, *Lives of the Painters, Sculptors and Architects*, vol. 2, p. 310.

10. Quoted in Charles Seymour, ed., *Michelangelo: The Sistine Chapel Ceiling* (New York: W. W. Norton & Co., 1972), p. 105.

第八章

1. See Condivi, *The Life of Michelangelo*, p. 5.

2. *Il Carteggio di Michelangelo*, vol. 2, p. 245.

3. Condivi, *The Life of Michelangelo*, P. 9.

4. *The Letters of Michelangelo*, vol. 1, pp. 45–6.

5. Ibid., p. 13.

6. Ibid., p. 39.

7. Lodovico's first wife, Francesca, the mother of Michelangelo, had brought 416 ducats into the marriage. His second marriage, in 148$, brought him a larger dowry of six hundred florins.

8. For dowries in Florence, see Christiane Klapische-Zuber, *Women, Family and Ritual in Renaissance Italy*, trans. Lydia Cochrane (Chicago: University of Chicago Press, 1985), pp. 121–2.

9. Only 11 per cent of women widowed in their thirties remarried, and so it is safe to assume that after the age of forty they had virtually no chance of remarrying. See ibid., p. 120.

10. See Wallace, 'Michelangelo's Assistants in the Sistine Chapel', pp. 204–5.

11. *The Letters of Michelangelo*, vol. 1, p. 46.

12. Fabrizio Mancinelli has speculated that Michi was a sculptor ('Michelangelo at Work: The Painting of the Lunettes', p. 253) only to retract the statement a few years later: 'In truth there is nothing that indicates one way or another what his profession was' ('The Problem of Michelangelo's Assistants', in Pierluigi de Vecchi and Diana Murphy, eds, *The Sistine Chapel: A Glorious Restoration* [New York: Harry N. Abrams, 1999], p. 266, n. 30). However, Michelangelo reports in a letter that Michi was at work in San Lorenzo (*The Letters of Michelangelo*, vol. 1, p. 46), where decorations were being done in the north transept, a fact which seems to indicate that he was a frescoist.

13. When he offered his services to Michelangelo, Giovanni Michi also mentioned that someone else wished to come to Rome and work in the Sistine Chapel: a painter from Florence named Raffaellino del Garbo. However, no evidence suggests that Michelangelo ever accepted his offer. De Tolnay argues that it seems unlikely that Raffaellino did any work on the Sistine Ceiling since his paintings show a 'pronounced Filippinesque style' — i.e. that of his master, Filippino Lippi - that is undetectable on any part of the ceiling. See *Michelangelo*, vol. 2, p. 115. However, Wallace points out that Michi's letter dates from the very beginning of the project, 'at a time when Michelangelo and Granacci were actively seeking assistants', and so Raffaellino's presence should not automatically be discounted ('Michelangelo's Assistants in the Sistine Chapel', p 2.16). Neither Vasari nor Condivi makes any reference to Raffaellino's participation, which might indicate that he was not involved. Yet neither of these biographers refer to Giovanni Michi either, someone who definitely did work with Michelangelo; nor do they mention other of Michelangelo's assistants whose work is clearly documented.

14. Quoted in de Tolnay, *Michelangelo*, vol. 2, p. 9.

第九章

1. On this working practice, see Michael Hirst, *Michelangelo and His Drawings* (New Haven: Yale University Press, 1988), pp. 35-6, and Catherine Whistler, *Drawings by Michelangelo and Raphael* (Oxford: Ashmolean Museum, 1990) p. 34.

2. See *Scritti d'arte del cinquecento*, 3 vols, ed. Paola Barocchi (Milan and Naples: Ricciardi, 1971-7)) vol. 1, p. 10.

3. Genesis 7:10. All quotations from the Bible, unless otherwise indicated, are from the Revised Standard Edition (London: William Collins, 1946).

4. For details, see de Tolnay, *Michelangelo*, vol. i, p. 218, and vol. 2, p. 29. He claims that some of the figures in the background of the fresco 'are modified repetitions of figures of the bathing soldiers in his own 'Battle of Cascina'

5. (vol. 2, p. 29).

6. See Mancinelli, "The Problem of Michelangelo's Assistants', pp. 52-3.

7. Carmen C. Bambach, *Drawing and Painting in the Italian Renaissance Workshop: Theory and Practice, 1300-1600* (Cambridge: Cambridge University Press, 1999), p. 366.

8. *The Letters of Michelangelo*, vol. 2, p. 182.

9. Quoted in Lene Østermark-Johansen, *Sweetness and Strength: The Reception of Michelangelo in Late Victorian England* (Aldershot, Hants: Ashgate, 1998), p. 194.

10. Condivi, *The Letters of Michelangelo*, p. 105.

11. Quoted in Roberto Ridolfi, *The Life and Times of Girolamo Savonarola*, trans. Cecil Grayson (London: Routledge & Kegan Paul, 1959), p. 80.

12. Quoted in Edgar Wind, 'Sante Pagnini and Michelangelo: A Study of the Succession of Savonarola', in *Gazette des Beaux-Arts* 26 (1944), pp. 212-13.

13. For Savonarola's almost exclusive use of the Old Testament, see Donald Weinstein, *Savonarola and Florence: Prophecy and Patriotism in the Renaissance* (Princeton: Princeton University Press, 1970), p. 182.

For discussions of Savonarola's influence on Michelangelo's art, see: Julian Klaczko, *Rome and the Renaissance: The Pontificate of Julius II*, trans. John Dennie (London: G.P. Putnam's Sons, 1903), p. 283; Charles de Tolnay, *The Art and the Thought of Michelangelo* (New York: Pantheon, 1964)1 Ronald M. Steinberg, *Fra Girolamo Savonarola, Florentine Art, and Renaissance Historiography* (Athens, Ohio: Ohio University Press, 1977), pp. 39–42; Vincent Cronin, *The Florentine Renaissance*, p. 296. Cronin, for example, argues that Savonarola's writings and sermons produced among a number of Florentine painters, including Botticelli and Signorelli, a 'retrograde' art that regarded Christianity in terms of vengeance, terror and punishment. De Tolnay likewise finds in Michelangelo's art a 'profound echo' of Savonarola's words (pp. 62-3). Steinberg, however, is somewhat more

cautious in attributing influences, claiming that direct links between Michelangelo's iconography and Savonarola's sermons are difficult to prove. This difficulty is partly due to Michelangelo's silence on the subject as well as our lack of knowledge about his theological mentors. For the possible influence of Savonarola through his successor at San Marco, Sante Pagnini, see Wind, 'Sante Pagnini and Michelangelo', pp. 211-46.

14. Antonio Paolucci has argued that even the Vatican Pietà, with its 'chaste beauty', was influenced by Savonarola's teachings. See Paolucci, Michelangelo: The Pietàs (Milan: Skira, 1997), pp. 16-17.

第十章

1. Quoted in Pastor, *History of the Popes*, vol. 6, p. 308.

2. Quoted in Klaczko, Rome and the Renaissance, p. 151.

3. Ibid.

4. This point is made in Michael Levey, Florence: A Portrait (London: Pimlico, 1996), pp. 265-6.

5. For this story, see Vasari, *Lives of the Painters, Sculptors and Architects*, vol. 1, p. 593. André Chastel has pointed out that the Perugino anecdote 'is not confirmed by any police document or judicial record. But there is little reason to doubt it.' See Chastel, *A Chronicle of Italian Renaissance Painting*, trans. Linda and Peter Murray (Ithaca: Cornell University Press, 1984), p. 137.

6. For Bramante's role in fostering the various artists on the Vatican team, see Arnaldo Bruschi, *Bramante*, p. 178.

7. For Bramante's participation in the decoration, see ibid., p. 166.

8. The precise details of Raphael's training and apprenticeship are a matter of speculation among art historians, in particular where, and from whom, he learned perspective construction. Since his ability to construct perspective schemes dramatically surpasses Perugino's, critics have been led to suppose the presence of another teacher as well.

9. For Raphael's early career in Citta di Castello, see Tom Henry, 'Raphael's Altarpiece Patrons in Citta di Castello', *Burlington Magazine* (May 2002), pp. 268-78.

10. Raphael's participation in the CoUegio del Cambio campaign is a matter of debate among art historians. For the arguments in favour, see Adolfo Venturi, *Storia dell'arte italiana*, 11 vols (Milan: Ulrico Hoepli, 1901-39), vol. 7, parte seconda, pp. 546-9. For reservations, see Alessandro Marabottini et al., eds, *Raffaello giovane e Città di Castello* (Rome: Oberon, 1983), p. 39.

11. He might also have wished to complete the frescoes in the Sala dei Gigli, begun by Perugino, Ghirlandaio and Botticelli immediately after their work in the Sistine Chapel, but never finished.

12. For another instance of Tuscan jingoism, the case of the Baptistery Doors competition a century earlier, see Levey, *Florence: A Portrait*, p. 120.

13. According to Amaldo Bruschi, Bramante was 'instrumental in bringing Raphael to Rome' (Bramante, p. 178).

14. The precise date of Raphael's arrival in Rome is unknown. His presence is not definitively recorded before January 1509, though he may have been there as early as the previous September, when he wrote to the artist Francesco Francia referring to a commission about which he is 'seriously and constantly worried' — a work that some art historians interpret as the Vatican apartments. He is not, however, listed in the original set of accounts recording the activities of Sodoma, Perugino and the other artists, and so he was probably a late addition to the team. For an argument in favour of Raphael having visited Rome earlier than 1508, see John Shearman, 'Raphael, Rome and the Codex Excurialensis', *Master Drawings* (Summer 1977). pp- 107-46. Sherman speculates that Raphael may have visited Rome as early as 1503 and then again in 1506 or 1507.

第十一章

1. *The Letters of Michelangelo*, vol. 1, p. 48.

2. Condivi, *The Life of Michelangelo*, p. 57.

3. John Shearman, 'The Chapel of Sixtus IV', in *The Sistine Chapel: Michelangelo Rediscovered*, ed. Paul Holberton (London: Muller, Blond & White, 1986), p. 33. The roof leaked stubbornly for the next four centuries, until it was completely rebuilt in 1903 and then restored in 1978.

4. *Vasari on Technique*, p. 222.

5. See Steffi Roettgen, *Italian Frescoes*, 2 vols, trans. Russell Stockman (New York: Abbeville Press, 1997), vol. 2, The Flowering of the Renaissance, 1470-1510, p. 168. Likewise, when Filippino Lippi painted his frescoes in the Strozzi Chapel in Santa Maria Novella (1487@1502) he was also under contract (with Filippo Strozzi) to paint only in *buon fresco*. Eve Borsook argues that by 1500 *buon fresco* was taken up as 'an academic point of honour... For Vasari and many others, fresco painting was the test of an artist's virtuosity in speed and power of improvisation'. See Borsook, The Mural Painters of Tuscany (Oxford: Clarendon Press, 1980), p. xxv.

6. Mancinelli, "The Problem of Michelangelo's Assistants", p. 52.

7. Vasari, *Lives of the Painters, Sculptors and Architects*, vol. 2, p. 667.

8. Ibid., vol. 2, p. 666.

9. Condivi, The Life of Michelangelo, p. 58.

10. For a sensible corrective to Vasari, see Wallace, 'Michelangelo's Assistants in the Sistine Chapel', pp. 203-16.

11. *The Letters of Michelangelo*, vol. 1, p. 48.

12. Condivi, *The Life of Michelangelo*, p. 106.

13. Ibid.

14. *Scritti d'arte del cinquecento*, vol. 1, p. 10.

15. Quoted in de Tolnay, *Michelangelo*, vol. 1, p. 5.

16. Condivi, *The Life of Michelangelo*, p. 106.

22. Ibid.,2,3 Ibid.

21. Vasari, *Lives of the Painters, Sculptors and Architects*, vol 1, p. 607.

20. *Il Carteggio di Michelangelo*, vol. 3, p. 156.

19. *Dialogi di Donato Ciannotti*, ed. Deoclecio Redig de Campos (Florence: G.C. Sansoni, 1939), p.66.

18. Vasari, *Lives of the Painters, Sculptors and Architects*, vol. 2, p. 736.

17. Ibid., p. 102.

第十二章

1. Quoted in Vincenzo Golzio, *Raffeello nei documenti, nelle testimonianze dei contemporanei, e nella letteratura del suo secolo* (Vatican City: Panetto & Petrelli, 1936), p. 301.

2. Ibid., p. 281.

3. Vasari, *Lives of the Painters, Sculptors and Architects*, vol. 1, p. 710.

4. Ibid., p. 711. Vasari's comments on Raphael's upbringing must be taken with a grain of salt, given the fact that he misses the actual date of Magia Ciarli's death by a decade.

5. Raphael's serene physical beauty sparked much discussion in later centuries. German physiologists scrutinised the handsome face in his self-portraits for clues to his personality and genius. One of them, Karl Gustav Cams, rhapsodised about the 'sensual, arterial and pneumatic qualities of his temperament' reflected in the harmonious proportions of his skull. See Oskar Fischel, *Raphael*, trans. Bernard Rackham (London: Kegan Paul, 1948), p. 340. This harmoniously proportioned skull, or at least one purporting to be Raphael's, did the rounds of European museums for several decades until, in 1833, in order to expose the fraud, the painter's tomb in the Pantheon was opened and the remains – which included a skull - exhumed. The skeleton was examined by the Professor of Clinical Surgery at the University of Rome, who concluded that the painter possessed a large larynx. Raphael

therefore had a manly baritone to go with his sundry other charms.

6. Vasari, *Lives of the Painters, Sculptors and Architects*, vol.1, p. 422.

7. Ibid, p. 418.

8. Ibid.

9. No conclusive and incontrovertible documentary evidence links the Bibliotheca Iulia with the Stanza, della Segnatura. Their identification — accepted by most (though not all) scholars — is based largely on the room's decorative design, which seems to be that of a library. For a clinching argument, see John Shearman, 'The Vatican Stanze: Functions and Decoration', *Proceedings of the British Academy* (London: Oxford University Press, 1973), pp. 379-81. Shearman argues convincingly that during Julius's reign the Signatura was located next door, in the room now known as the Stanza dell'Incendio (p. 377).

10. For the contents of Julius's library, see Leon Dorez, 'La bibliothèque privée du Pape Jules II', *Revue des Bibliothèque* 6 (1896), pp. 97-124.

11. For a study of the relationship of the personifications to the scenes on the walls below, see Ernst Gombrich, 'Raphael's Stanza della Segnatura and the Nature of its Symbolism', in *Symbolic Images: Studies in the Art of The Renaissance* (London: Phaidon, 1972), pp. 85-101

12. Recent conservation in the Stanza della Segnatura has failed to discover whether Raphael and Sodoma worked simultaneously on the vaults, or whether Sodoma worked on the vaults while Raphael started on the walls and then intervened on the vault only when Sodoma completed his own sections. On this problem, see Roberto Bartalini, 'Sodoma, the Chigi and the Vatican Stanze', *Burlington Magazine* (September 2001), pp. 552-3.

13. Kenneth Clark, *Leonardo da Vinci* (London: Penguin, 1961), p. 34.

14. For Sodoma's payment, see G.I. Hoogewerff, 'Documenti, in parte inediti, che riguardano Raffaello ed altri artisti contemporanei', Atti della Pontificia Accadmia Roma di Archeologia, Rediconti 21 (1945-6), pp. 250-60.

15. On this difference in style, see Bartalini, 'Sodoma, the Chigi and the Vatican Stanze', p. 549.

第十三章

1. See D.S. Chambers, 'Papal Conclaves and Prophetic Mystery in the Sistine Chapel', *Journal of The Warburg and Courtauld institutes* 41 (1978), pp. 322-6.

2. Vasari, *Lives of The Painters, Sculptors and Architects*, vol. 2, pp. 666.

3. Quoted in Robert J. Clements, ed., *Michelangelo: A Self-Portrait* (New York: New York University Press, 1968), p. 34.

4. On Michelangelo's practice of working in these latitudinal bands, from the central panels to the lunettes, see Mancinelli, 'Michelangelo at Work: The Painting of the Lunettes', p. 241. There has been disagreement among scholars over whether Michelangelo painted the lunettes concurrently with the rest of the vault or as part of a later campaign. In 1945, Charles de Tolnay argued that they were not painted until 1511-12, by which time he claims the remainder of the fresco was complete (*Michelangelo*, vol. 2, p. 105). The view has more recently been adopted by Creighton Gilbert ('On the Absolute Dates of the Parts 'of the Sistine Ceiling', p. 178). Other art historians, such as Fabrizio Mancinelli, disagree, arguing that the lunettes were not part of a distinct, later campaign, but rather were painted at the same time as the rest of the vault: see Mancinelli, "The Technique of Michelangelo as a Painter: A Note on the Cleaning of the First Lunettes in the Sistine Chapel', *Apollo* (May 1983), pp. 362-3. Mancinelli's thesis in this article, that 'the painting of the lunettes should be related to the progress of the work on the ceiling of the whole' and that 'these two phases were closely linked and not distinct' (p. 363), marks a revision of his earlier view of — expressed in *The Sistine Chapel* (London: Constable, 1978), p. 14 — lunettes were executed in a later campaign carried out in 1512. Mancinelli revised view is a confirmation of Johannes Wilde's early intimation that 'the lunettes and vaulted triangles [the spandrels] are not later than the central parts of the

ceiling corresponding to them'. See 'The Decoration of the Sistine Chapel', Proceedings of the British Academy 54 (1958), p. 78, n. 2. Wilde's chronology has also been accepted by Sidney Freedberg in Painting of the High Renaissance in Rome and Florence (Cambridge, Mass.: Harvard University Press, 1972), p. 626; idem, Painting in Italy, 1500-1600 (Penguin, 1971), p. 468; Michael Hirst, '"Il Modo delle Attitudini": Michelangelo's Oxford Sketchbook for the Ceiling', in The Sistine Chapel Michelangelo Rediscovered, Paul Holberton, ed. (London: Muller, Blond & White, 1986) pp. 208-17; and by Paul Joannides, 'On the Chronology of the Sistine Chapel Ceiling', Art History (September 1981), pp. 250-2.

5. John Gage, Colour and Culture: Practice and Meaning from Antiquity to Abstraction (London; Thames & Hudson, 1993), p. 131

6. Robert W. Garden, ed., Michelangelo: A Record of His Life as Told in His Own Letters and Papers (London: Constable & Co., 1913), pp. 57-8.

7. Evelyn Welch, Art in Renaissance Italy (Oxford: Oxford University Press, 1997), p. 84.

8. Mary Merrifield, The Art of Fresco Painting (London, 1846; rpt London: Alec Tiranti, 1966), p. 110.

9. For Michelangelo's pigments, see Mancinelli, 'Michelangelo at Work', p. 242; and idem 'Michelangelo's Frescoes in the Sistine Chapel', in The Art of the Conservator, ed. Andrew Oddy (London: British Museum Press, 1992), p. 98.

10. Cennino Cennini, Il Libro dell'arte: The Craftsman's Handbook, trans. Daniel V. Thompson (New Haven: Yale University Press, 1933), p. 27

11. A successful painter such as Pietro Perugino, for example, paid twelve gold florins per year for a studio in Florence: A. Victor Coonin, 'New Documents Concerning Perugino's Workshop in Florence', Burlington Magazine 96 (February 1999), p. 100.

12. For Ghirlandaio's use of ultramarine in buon fresco, see Roettgen, Italian Frescoes, vol. 2, p. 164. The possible

use of ultramarine on the vaults of the Sistine Chapel has been a matter of some debate since the controversial restoration of Michelangelo's frescoes between 1980 and 1989. The matter is clouded by a number of conflicting statements about ultramarine made by the Director of Operations for the restoration, Fabrizio Mancinelli, who was the Vatican's Curator of Byzantine, Medieval and Modern Art until his death in 1994. At stake is whether the restorers, in their zeal to clean the fresco, removed *secco* touches (including passages of ultramarine) that Michelangelo added, or whether these *secco* touches — many of which had darkened the colours — were the work of previous restorers. Mancinelli vacillated wildly over whether or not Michelangelo used ultramarine and, if so, whether or not he added it a secco. In 1986, he revised this view, declaring that Michelangelo made no secco touches to the fresco, but rather added ultramarine in *buon* fresco — a view reiterated the following year at a symposium in London. In 1991, two years after the restoration was completed, he changed his mind yet again, deriding that the blues on the ceiling were not ultramarine after all, but rather *smaltino*. In 1992, however, Mancinelli made yet another U-turn, proposing that ultramarine used after all. It seems virtually impossible, on the basis of these contrary statements, to determine whether Michelangelo in fact used ultramarine on the Sistine's vaults. The bulk of evidence does, however, suggest that it was used in a number of places, for example, on Zechariah's collar, where it was added a *secco*.

For Mancinelli's various statements, see (in order of publication) "The Technique of Michelangelo as a Painter. A Note on the Cleaning of the First Lunettes in the Sistine Chapel', pp. 362-7; 'Michelangelo at Work: The Painting of the Lunettes', pp. 218-59; 'Michelangelo's Frescoes in the Sistine Chapel', pp. 89-107. For a critique of the Sistine Chapel restoration, sec James Beck and Michael Daley, *Art Restoration: the Culture, the Business and the Scandal* (London: John Murray, 1993).

13. Condivi, *The Life of Michelangelo*, p. 58.

14. See Gianluigi Colalucci, 'The Technique of the Sistine Ceiling Frescoes', in de Vecchi and Murphy, eds, The Sistine Chapel: A Glorious Restoration, p. 34. Colalucci claims that Michelangelo's *secco* interventions consisted of a few additions of 'a limited and imperceptible scale'.

15. For a full discussion of the painting of the lunettes, see Mancinelli, 'Michelangelo at Work', pp. 242-59.

16. For the number of *giornate*, as well as for information on *spolvero* and incision, see Bambach, *Drawing and Punting in the Italian Renaissance Workshop*, Appendix Two: 'Cartoon Transfer Techniques in Michelangelo's Sistine Ceiling', pp. 365-7.

17. It is difficult to know how exactly to refer to the characters on the spandrels and lunettes. Art historians sometimes identify the figures in the spandrel with the first name on the nameplate on the lunette below. However, difficulties with this procedure arise due to the fact that some of the nameplates provide only two names, others only one. It is now widely agreed that no one-to-one connection exists between the names on the tablets and the individual figures in the spandrels and lunettes. One looks in vain, for example, for King David on the lunette bearing his name. Lisa Pon therefore states that 'it is impossible to give a specific identity to each individual figure. It is only when they are seen collectively and in conjunction with the series of names that the figures can represent the genealogy of Christ.' See Pon, 'A Note on the Ancestors of Christ in the Sistine Chapel', *Journal of the Warburg and Courtauld Institutes* 61 (1998), p. 257.

18. De Tolnay, *Michelangelo*, vol. 2, p. 77.

19. Paul Joannides, *Titian to 1518: The Assumption of Genius* (New Haven: Yale University Press, 2001), p. 161. This painting, in Longleat House in Wiltshire, was stolen in 1995 and recovered in London in the summer of 2002.

20. See Allison Lee Palmer, '"The Maternal Madonna in Quattrocento Florence: Social Ideals in the Family of the Patriarch', *Source: Notes in the History of Art* (Spring 2002), pp. 7-14. Palmer argues that these images 'played an active role in modelling behaviour within the family' (p. 7).

21. Similarly, Domenico Canigiani commissioned the *Holy Family* from Raphael on the occasion of his marriage in 1507 to Lucrezia Frescobaldi, after which the work hung in their wedding chamber.

22. De Tolnay, *Michelangelo*, vol. 2, p. 77.

23. Robert S. Liebert, *Michelangelo: A Psychoanalytic Study of His Life and Images* (New Haven: Yale University Press, 1983), p. 28.

第十四章

1. Quoted in Pastor, *History of tin Popes*, vol. 6, p. 285.

2. Quoted in Shaw, *Julius II*, p. 246.

3. Frederick Hartt, 'Lignum Vitae in Medio Paradisi: The Stanza d'Eliodoro and the Sistine Ceiling', Art Bulletin 32 (1950), p. 130.

4. The drawing, now in the Uffizi, was correctly identified by Charles de Tolnay. See *Michelangelo*, vol. 2, p. 55. Michelangelo added a beard to Zechariah, since Julius did not sprout whiskers on his chin until 1510.

5. See John O'Malley, 'Fulfilment of the Christian Golden Age under Pope Julius II: Text of a Discourse of Giles of Viterbo, 1507', *Traditio* 25 (1969), p. 320. The biblical text comes from Isaiah 6:1. For Egidio's prophetic view of history, see Marjorie Reeves, 'Cardinal Egidio of Viterbo: A Prophetic Interpretation of History', in Marjorie Reeves, ed., *Prophetic Rome in the High Renaissance Period* (Oxford: Clarendon Press, 1992), pp. 91-119.

6. *Complete Poems and Selected Letters of Michelangelo*, trans. Creighton E. Gilbert (Princeton: Princeton University Press, 1980), p. 8. Some editors date the poem to Michelangelo's first arrival in Rome in 1496. However, Christopher Ryan claims that 'the pontificate of Julius II, with its direct involvement in military matters, would seem to fit better the subject matter of the poem'. See *Michelangelo: The Poems* (London: J. M. Dent, 1996), p. 262. Ryan therefore dates the poem to 1512, but the bitter references elsewhere in the poem to the

7. aborted tomb project — a phrase that Ryan translates as 'here work has been taken from me' — and the militarised papacy make 1506 or 1508 seem more likely. In any case, it seems to be an indictment of Julius II, not Alexander VI.

8. Fabrizio Mancinelli states that Raphael painted the Stanza della Segnatura 'almost single-handedly'. See The Dictionary of Art, 34 vols, ed. Jane Turner (London: Macmillan, 1996). vol. 26, p. 817. Still, he almost certainly had a number of assistants and apprentices, however modest in number. John Shearman states, for example, that for the first year or two of his work on the Stanza della Segnatura Raphael probably did not need help for anything but the humblest tasks; see 'Raffaello e la bottega', in *Raffaello in Vaticano*, ed. Giorgio Muratore (Milan: Electa, 1984), p. 259. It is highly unlikely that any of the stalwarts of his later workshop — Giulio Romano, Giovanni da Udine, Francesco Penni, Perino del Vaga, Pelligrino da Modena — were with him at this early point. In 1509, Giulio Romano, for example, was only ten years old.

9. John Shearman, 'The Organization of Raphael's Workshop', in *The Art Institute of Chicago Centennial Lectures* (Chicago: Contemporary Books, 1983), p. 44.

10. Quoted in John W. O'Malley, 'Giles of Viterbo: A Reformer's Thought on Renaissance Rome', in Rome and the Renaissance: Studies in Culture and Religion (London.' Variorum Reprints, 1981), p. 9.

11. *Raphaelis Urbinatis Vita*, in Vincenzo Golzio, *Raffaello nei documenti*, p. 192. It has also been argued that Egidio da Viterbo was the man behind the Disputà. See Heinrich Pfeiffer, *Zur Ikonographie von Raffaels Disputa: Egidio da Vitirbo und die christliche-platonische Konzeption der Stanza della Segnatura* (Rome: Pontificia Universitas Gregoriana, 1975).

12. For the relations between Savonarola and Giuliano della Rovere, see Wind, 'Sante Pagnini and Michelangelo: A Study of the Succession of Savonarola', pp. 212-14.

For an argument in favour of Inghirami's participation in the decoration of the Stanza della Segnatura, see Ingrid D.

第十五章

1. Rowland, "The Intellectual Background of *The School of Athens*: Tracking Divine Wisdom in the Rome of Julius II', in Marcia B. Hall, ed., *Raphael's 'School of Athen'* (Cambridge: Cambridge University Press, 1997), pp. 131-170.

2. Condivi, *The Life of Michelangelo*, p. 58.

3. Vasari, *Lives of the Painters, Sculptors and Architects*, vol. 2, p. 675.

4. See Shaw, *Julius II*, p. 171.

5. Vasari, *Lives of the Painters, Sculptors and Architects*, vol. 2, pp. 662-3.

6. Quoted in Pastor, *History of the Popes*, vol. 6, p. 214.

7. *The Letters of Michelangelo*, vol. 1, p. 50.

8. Ibid., p. 52.

9. Ibid., p. 49.

10. De Tolnay, *Michelangelo*, vol. 2, p. 25.

11. Leon Battista Alberti, *On Painting*, trans. Cecil Grayson, ed. Martin Kemp (London: Penguin, 1991), p. 76. Alberti translated this work into Italian from Latin in 1436.

12. Vinci, *Treatise on Painting*, vol. 1, pp. 106-7, 67.

13. Alberti, *On Painting*, p. 72.

14. Invented by Leonardo's master, Andrea del Verrocchio, this technique was later used by Ghirlandaio. See Jean K. Cadogan, 'Reconsidering Some Aspects of Ghirlandaio's Drawings', *Art Bulletin* 65 (1983), pp. 282-3.

15. See Francis Ames-Lewis, 'Drapery "Pattern"-Drawings in Ghirlandaio's Workshop and Ghirlandaio's Early

16. Apprenticeship', *Art Bulletin* 63 (1981), pp. 49-61.

17. Lynne Lawner, *Lives of the Courtesans: Portraits of the Renaissance* (New York: Rizzoli, 1986), pp. 8-9.

18. Alberti, *On Painting*, p. 72.

19. Vinci, *Treatise on Painting*, p. 129.

20. Condivi, *The Life of Michelangelo*, p. 99.

21. James Elkins, 'Michelangelo and the Human Form: His Knowledge and Use of Anatomy', *Art History* (June 1984), p. 177.

22. Ibid. Other apparent anatomical anomalies in the *David*, such as its disproportionately large head and protuberant eyebrows, may be explained by the fact that the statue was originally intended to stand high on one of the cathedral's buttresses.

Condivi, *The Life of Michelangelo*, p. 97.

第十六章

1. For this argument, see de Tolnay, Michelangelo, vol. 1, p. 71. This sketch is also in the Louvre. De Tolnay points out that Michelangelo 'stored up in his memory a repertory of classical poses and figures which served him in an infinite number of combinations and transformations'.

2. For a list of these classical quotations among the *Ignudi*, see de Tolnay, *Michelangelo*, vol. 2, pp. 65-6.

3. For the similarities between these *Ignudi* and the figures in the *Laocoön*, see ibid., p. 65. The statue is now thought to be a late Hellenistic copy of the original.

4. Or, at least, most art historians now agree that the scene shows Noah's sacrifice, though both Condivi and Vasari claim the panel depicts the sacrifice of Cain and Abel described in Genesis 4:3-8. The confusion can be explained by the fact that Michelangelo painted his three scenes from the life of Noah in non-chronological order. As it

5. portrays the earliest event, *The Flood* ought to have been the third scene from the door, occupying the space where *The Sacrifice* was eventually frescoed. But Michelangelo reversed the sequence of these two episodes so he could paint his panicked, drowning legions on a larger field, one that was 10' X 20' rather than the more modest 6' X 10' space devoted to *The Sacrifice*. Noah therefore ends up giving thanks for his deliverance from the deluge before it actually occurs, causing both Condivi and Vasari to conclude that the sacrifice in question was that of Cain and Abel, who, of course, preceded Noah. Vasari correctly identified the scene in his 1550 edition of *The Life of Michelangelo*, but deferred to Condivi's judgement in the 1568 version.

6. Ernst Gombrich, 'A Classical Quotation in Michelangelo's *Sacrifice of Noah*', Journal of the Warburg Institute (1937), p. 69.

7. For this reference, see Ernst Steinmann, *Die Sixtinisitn Kappelle*, 2. vols (Munich: Verlagsanstalt F. Bruckmann, 1905), vol. 2, pp. 313ff.

8. Lutz Heusinger writes that by this time, the autumn of 1509, Michelangelo had completed 'the first three big frescoes with all the adjoining parts'. See Mancinelli and Heusinger, *The Sistine Chapel*, p. 14. For the total number of *giornate* that this work entailed, see Bambach, *Drawing and Painting in the Italian Renaissance Workshop*, Appendix Two, pp. 366-7.

9. *The Letters of Michelangelo*, vol. 1, p. 54.

10. Ibid., p. 48.

11. Ibid., p. 53.

12. Ibid., p. 54.

13. Ibid.

14. For a translation, see *Complete Poems and Selected Letters of Michelangelo*, pp. 5-6. Quoted in Bambach, *Drawing and Painting in the Italian Renaissance Workshop*, p. 2.

第十七章

1. For the story of Cardiere, see Condivi, *The Life of Michelangelo*, pp. 17-18.

2. *Discourses on the First Decade of Titus Livius*, in *Machiavelli: The Chief Works and Others*, 3 vols, trans. Allan Gilbert (Durham, NC: Duke University Press, 1965), vol. 1, p. 311.

3. Ottavia Niccoli, "High and Low Prophetic Culture in Rome at the Beginning of the Sixteenth Century', in Reeves, ed., *Prophetic Rome in the High Renaissance Period*, p. 206.

4. Ibid., p. 207.

5. For these comparisons, see de Tolnay, *Michelangelo*, vol. 2, p. 57.

6. Condivi, *The Life of Michelangelo*, p. 107.

7. Virgil, *The Aeneid*, trans. W.F. Jackson Knight (London: Penguin, 1956), p. 146.

8. For Egidio's understanding of the sibyls, see O'Malley, *Giles of Viterbo on Church and Reform*, p. 55.

9. See Edgar Wind, 'Michelangelo's Prophets and Sibyls', *Proceedings of the British Academy* 51 (1965), p. 83, n. 2.

10. Virgil, *The Eclogues and The Georgics*, trans. C. Day Lewis (Oxford: Oxford University Press, 1963), Eclogue 4, lines 6-7.

11. See O'Malley, 'Fulfilment of the Christian Golden Age under Pope Julius II', pp. 265-338.

12. Quoted in O'Malley, *Rome and the Renaissance: Studies in Culture and Religion*, p. 337.

13. On the idea of the golden age in the Renaissance, see Ernst Gombrich, 'Renaissance and Golden Age', *Journal*

15. Vasari, *Lives of the Painters, Sculptors and Architects*, vol. 2, p. 669.

16. Merrifield, *The Art of Fresco Painting*, pp. 112-3.

17. Condivi, *The Life of Michelangelo*, p. 58.

18. Vasari, *Lives of the Painters, Sculptors and Architects*, vol. 2, p. 669.

14. *of the Warburg and Courtauld Institutes* 24 (1961), pp. 306-9; O'Malley, *Giles of Viterbo on Church and Reform*, pp. 17, 50, 103-4', and Harry Levin, *The Myth of the Golden Age in The Renaissance* (Bloomington: University of Indiana Press, 1969).

15. Paul Barolsky has argued this line, claiming that the failing eyesight of sibyls such as Cumaea and Persica reveals how 'Michelangelo has slyly brought out the imperfection of the Seers' physical vision in order to magnify, antithetically, the grandeur of their spiritual vision'. See Barolsky, 'Looking Closely at Michelangelo's Seers', *Source: Notes in the History of Art* (Summer 1997)) P. 31.

16. For the relevant passage in Dante, see *The Divine Comedy*, 3 vols, trans. John D. Sinclair (London: The Bodley Head, 194)''*Inferno*, canto 25, line 2.

17. Vasari, *Lives of the Painters, Sculptors and Architects*, vol. 2, p. 743.

18. 17. Francesco Albertini, *Opusculum de mirabilis novae et veteris urbis Romae*, in Peter Murray, ed., Five Early Guides to Rome and Florence (Farnborough, Hants: Gregg International Publishers, 1972).

19. *Erasmi Epistolae, Opus Epistolarum des. Erasmi Roterdami*, 10 vols, ed. P. S. Allen (Oxford: Oxford University Press, 1910), vol. 1, p. 450.

20. Virgil, *The Aeneid*, p. 149.

21. Quoted in Albert Hyma, *The Life of Desiderius Erasmus* (Assen: Van Gorcum & Co., 1972), p. 68.

22. Lodovico Ariosto, *Orlando furioso*, trans. Guido Waldman (Oxford: Oxford University Press, 198)), canto 25, line 15.

23. Erasmus, *The Praise of Folly and Other Writings*, ed. and trans. Robert M. Adams (New York: W.W. Norton & Co., 1989), p. 71.

24. Ibid, p. 168.

Erasmus, *The Praise of Folly and Other Writings*, p. 144.

第十八章

1. Erasmus, *The Praise of Folly and Other Writings*, p. 146.

2. Ibid., p. 172.

3. The text of Casali's sermon is printed in John O'Malley, "The Vatican Library and the School of Athens: A Text of Battista Casali, 1508", *Journal of Medieval and Renaissance Studies* (1977), pp. 279-87.

4. Ibid., p. 287.

5. The dating of the four wall frescoes in the Stanza della Segnatura, as well as their order of painting, are subjects of much debate and little consensus. Most critics believe that *The Dispute of the Sacrament* was painted first and *The School of Athens* second (or possibly third). However, Matthias Winner has argued that *The School of Athens* was actually the first of the four frescoes to be painted,' see Il giudizio di Vasari sulle prime tre Stanze di Raffaello in Vaticano', in Giorgio Muratore, ed., *Raffaello in Vaticano*, pp. 179-93. This thesis was repeated by Bram Kempers in 'Staatssymbolick in Rafaels Stanza della Segnatura', *Incontri: Rivista di Studi Italo-Nederlandesi* (1986-7), pp. 3-48. However, another scholar asserts that *The School of Athens* was the last to be painted: Cecil Gould, "The Chronology of Raphael's Stanze: A Revision', *Gazette des Beaux-Arts* 117 (November 1990), pp. 171-81.

6. As it is completely undocumented, Bramante's involvement in designing *The School of Athens* is a matter of debate. The foremost Bramante scholar of the twentieth century, Amaldo Bruschi, finds the collaboration 'not unlikely' (*Bramante*, p. 196). However, another scholar, Ralph Lieberman, is more sceptical. He claims Vasari's suggestion of a collaboration should be questioned on a number of counts, since the attribution of the design to Bramante 'seems to be based more on vague analogy between church and painting than on any real knowledge that Bramante helped Raphael with the fresco' ('The Architectural Background', in Marcia B. Hall, ed., *Raphael's 'School of Athens'*, p. 71). Lieberman claims, first of all, that the architectural design in the painting may have been based as much on the Basilica of Maxentius as on Bramante's plans for St Peter's. Second, the design in the

7. painting is unbuildable, a fact that would seem to militate against the participation of Bramante, an experienced architect. It does not seem likely, Lieberman writes, 'that at this stage of his life, had he drawn the architecture of the fresco after pondering church crossings for several years, he would have designed so unconvincing and irrational a passage as the one we now see' (ibid., p. 73). Various attempts have been made to reconstruct the building portrayed in *The School of Athens*. See, for an example, Emma Mandelli, 'La realtà della architettura "picta" negli affreschi delle Stanze Vaticane', in Gianfranco Spagnesi, Mario Fondelli and Emma Mandelli, *Raffaello, l'architettura 'picta': Percezione e realtà* (Rome: Monografica Editrice, 1984), pp. 155-79.

8. This borrowing has been noted by Gombrich in 'Raphael's Stanza della Segnatura and the Nature of its Symbolism', pp. 98-9.

9. A.P. Oppé, *Raphael*, ed. Charles Mitchell (London: Elek Books, 1970), p. 80.

10. The only philosopher portrayed completely on his own in the initial version of The School of Athens was Diogenes, a notorious eccentric who lived in a barrel and treated Alexander the Great to insolent replies. Because of his shameless disregard for social conventions, Diogenes was known by the people of Athens as Kyon ('dog'). Raphael shows him sprawled on the marble steps in a carefree state of undress.

11. This figure has sometimes been identified as Pietro Perugino. However, no less an authority than Bernard Berenson identifies Perugino's self-portrait in *The Giving of the Keys to St. Peter*, indicating a figure whose hair, complexion and features are altogether different from those of the figure portrayed by Raphael in *The School of Athens*, thus making Perugino an unlikely candidate for the role. See Berenson, *Italian Painters of the Renaissance*, vol. 2, p. 93.

12. Vasari, *Lives of the Painters, Sculptors and Architects*, vol. 1, p. 747.

13. *The Letters of Michelangelo*, vol. 2, p. 31.
Vasari, *Lives of the Painters, Sculptors and Architects*, vol. 1, p. 723.

14. For these findings, see Arnold Nesselrath, *Raphael's 'School of Athens'* (Vetican City: Edizioni Musei Vaticani, 1996) p. 24.

15. This cartoon is now in the Biblioteca Ambrosiana in Milan. For Raphael's cartoon for *The School of Athens* and his working technique in the Stanza della Segnatura, see Eve Borsook, 'Technical Innovation and the Development of Raphael's Style in Rome', *Canadian Art Review* 12 (1985), pp. 127-35.

16. A cartoon, now lost, was also prepared for the top half of the fresco, showing the architectural features. See Nesselrath, Raphael's *School of Athens*, pp. 15-16.

17. See Oskar Fischel, 'Raphael's Auxiliary Cartoons', *Burlington Magazine* (October 1937), p. 167; and Borsook, 'Technical Innovation and the Development of Raphael's Style in Rome', pp. 130-1.

18. Bambach, *Drawing and Painting in the Italian Renaissance Workshop*, p. 249.

19. Enthusiasm for Raphael's abilities to display ranges of emotion eventually reached such a peak that in 1809 two English engravers, George Cooke and T. L. Busby, published a book, *The Cartoons of Raphael d'Urbino*, in which they included an Index of Passions' identifying specific figures with their precise emotional states.

第十九章

1. Pastor, *History of the Popes*, vol. 6, p. 326.

2. Wallace, 'Michelangelo's Assistants in the Sistine Chapel', p. 208.

3. *De Nobilitate et Praecellentia Foeminei Sexus*, quoted in Gilbert, *Michelangelo On and Off the Ceiling* (New York: George Braziller, 1994), p. 96.

4. Much recent work has been done on Edenic sexuality. See, for example, Phyllis Trible, *God and the Rhetoric of Sexuality* (London: SCM, 1992); John A. Phillips, *Eve: The History of an Idea* (San Francisco: Harper & Row, 1984).; Jean Delumeau, *The History of Paradise: The Garden of Eden in Myth and Tradition* (New York:

5. Continuum, 1995); and Leo Steinberg, 'Eve's Idle Hand', *Art Journal* (Winter 1975-6), pp. 130-5. It did not take modern scholars, however, to come up with sexual interpretations of the Fall. These were accepted even before the time of Christ. *The Qumran community's Serek ha-'Edah (Rule of the Congregation)* translated the Hebrew 'knowledge of good and evil' as 'sexual maturity'. The Qumran sect of Jews lived in the Judaean Desert, along the north-west shore of the Dead Sea, between 150 BC and AD 70. Later, writers such as Philo Judaeus and Clement of Alexandria identified the serpent with sexual desire and evil thoughts. More recently, scholars have shown that the serpent was a phallic symbol in the fertility cults flourishing in Canaan at the time when the oldest version of the Fall in the Pentateuch (known as the Yahwist tradition) was composed in the ninth or tenth century BC.

6. Steinberg, 'Eve's Idle Hand', p. 135.

7. Ibid., p. 24.

8. Condivi, *The Life of Michelangelo*, p. 164, n. 128. This advice is given in a marginal note in Condivi's manuscript.

9. See Maria Piatto's caption for the scene on p. 91 of de Vecchi and Murphy, eds, *The Sistine Chapel: A Glorious Restoration*.

10. See Michel Foucault, *The Uses of Pleasure: A History of Sexuality*, trans. Robert Hurley, vol. 2 (Harmondsworth, Middx: Penguin, 1987); and Michael Rocke, *Forbidden Friendships: Homosexuality and Male Culture in Renaissance Florence* (Oxford: Oxford University Press, 1996), especially pp. 11ff.

11. *The Letters of Marsilio Ficino*, 6 vols, ed. and trans. by members of the Language Department of the School of Economic Science, London (London: Shepheard-Walwyn, 1975-99), vol. 4, p. 35.

12. James Beck speculates that Michelangelo's 'sexual experiences, whether hetero- or homosexual, were minimal — and possibly non-existent'. *The Three Worlds of Michelangelo* (New York: W.W. Norton & Co., 1999), p. 143.

13. Ibid., pp. 4-5.

第二十章

1. *The Letters of Michelangelo*, vol. 1, p. 54.

2. Not all critics agree on Michelangelo's actual progress by this point. Most notably, Creighton Gilbert has argued that Michelangelo completed the *whole of the vault* (with the exception of the lunettes) by the summer of 1510 (see 'On the Absolute Dates of the Parts of the Sistine Ceiling', p. 174). Gilbert's thesis is predicated on the assumption that the lunettes formed a separate, later campaign. (On this topic, see note 4 in Chapter 13.) His argument is criticized by Paul Joannides, who finds this incredibly rapid timescale 'difficult to credit' ('On the Chronology of the Sistine Chapel Ceiling', pp. 250-2).

3. *The Letters of Michelangelo*, vol 1, pp. 54-5.

4. See Kenneth Clark, *Landscape into Art* (London: John Murray, 1949), p. 26.

5. De Tolnay, *Michelangelo*, vol. 2, pp. 72, 76. This particular medallion, *The Death of Absalom*, was painted late in the campaign, meaning that, if de Tolnay is correct, Bastiano was present for virtually the whole of the project.

6. Quoted in Welch, *Art in Renaissance Italy*, p. 137.

14. See Giovanni Papini, *Vita di Michelangelo nella vita del suo tempo* (Milan: Gaizanti, 1949), p. 498.

15. *The Letters of Michelangelo*, vol. 1, p. xlviii.

16. Vasari, *Lives of the Painters, Sculptors and Architects*, vol. 1, p. 737.

17. Lawner, *Lives of the Courtesans*, p. 5.

18. Ibid., pp. 111-14. A century later, an inventory at Fontainebleau also described the *Mono Lisa* as the portrait of a courtesan (ibid., p. 114.).

19. For relations between Raphael and Imperia, see Georgina Masson, *Courtesans of the Italian Renaissance* (London: Seeker & Warburg, 1975), p. 37.

7. Il Maccabees 2:22, in *The Apocrypha*, Revised Edition (Cambridge: Cambridge University Press, 1895).
8. Marino Sanuto, I diarii di Marino Sanuto, 58 vols (Venice: F. Visentini, 1878-1903), vol. 10, col. 369.
9. Ibid.
10. *Orlando furioso* was first published in forty cantos in 1516; a second edition, also of forty cantos, followed in 1521; the definitive edition of forty-six cantos, however, did not appear until 1532.
11. Quoted in Pastor, *History of the Popes*, vol. 6, p. 333.
12. Ibid.

第二十一章

1. *The Letters of Michelangelo*, vol. i, p. 55.
2. Quoted in Linda Murray, *Michelangelo: His Life, Work and Times* (London: Thames & Hudson, 1984), p. 63.
3. Quoted in Pastor, *History of the Popes*, vol. 6, p. 338.
4. This document is published in Hirst, 'Michelangelo in 1505'. Appendix B, p. 766.
5. For an account of Julius's beard and its implications, see Mark J. Zucker, 'Raphael and the Beard of Pope Julius II', *Art Bulletin* 59 (1977), pp. 524-33.
6. Erasmus, *Julius Excluded from Heaven*, in *The Praise of Folly and Other Writings*, p. 148.
7. Quoted in Pastor, *History of The Popes*, vol. 6, p. 339 n.
8. Quoted in Heinrich Boehmer, *Martin Luther* (London: Thames & Hudson, 1957), p. 61
9. Ibid., p. 67.
10. Ibid., p. 75.

第二十二章

1. Quoted in Shaw, *Julius II*, p. 269.

2. *The Letters of Michelangelo*, vol. 1, p. 148.

3. The British Museum now holds a chalk drawing that for many years was considered a study for Adam's head. However, it has since been identified as one of Michelangelo's drawings for Sebastiano del Piombo's *Raising of Lazarus*. See Ludwig Goldscheider, *Michelangelo: Drawings* (London: Phaicon Press, 1951), p. 34.

4. On this problem, see Michael Hirst, 'Observations on Drawings for the Sistine Ceiling', in de Vecchi and Murphy, eds, *The Sistine Chapel: A Glorious Restoration*, pp. 8–9.

5. Quoted in Shaw, *Julius II*, p. 270.

6. Francesco Guicciardini, *The History of Italy*, ed. and trans. Sidney Alexander (London: Collier-Macmillan, 1969), p. 212. Guicciardini's disapproving account was written in the 1530s.

7. Quoted in Klaczko, *Rome and the Renaissance*, p. 229.

8. Quoted in Pastor, *History of the Popes*, vol. 6, p. 341.

9. Vasari, *Lives of the Painters, Sculptors and Architects*, p. 664. Bramante may have been familiar with Leonardo's numerous plans for weapons such as steam-powered cannons, exploding cannonballs, machine guns and rapid-fire crossbows.

10. Quoted in Pastor, *History of the Popes*, vol. 6, p. 34–1.

11. Shaw, *Julius II*, p. 271.

12. Cecil Gould points out that it is reasonable to suppose 'that work in the Stenza della Segnatura would have been at a standstill during the ten months of the Pope's absence' ('The Chronology of Raphael's Stanze', p. 176). Work need not have come to a 'standstill', but it almost certainly must have slowed, if only because of Raphael's work on other commissions.

13. The name Farnesina dates from only 1580, when the villa was acquired by Alessandro Farnese, the 'Great Cardinal'. The architectural design of the Villa Farnesina is sometimes attributed to Raphael himself. See, for example, Oppé, *Raphael*, p. 61. Few other scholars accept this attribution, especially since work on the villa may have begun as early as 1@06, before Raphael had based himself in Rome.

14. Scholarly opinion diverges widely as to when exactly Raphael painted *The Triumph of Galatea*. Theories range from as early as 1511 to as late as 1514. However, the commission seems to have come in 1511, when Julius was absent from Rome and the Stanza della Segnatura nearing completion. Chigi appears to have taken advantage of Julius's departure to secure Raphael's services for himself.

15. For the identification of Ariosto in the fresco, see Gould, 'The Chronology of Raphael's Stanze', pp. 174-5.

16. Ariosto, *Orlando furioso*, canto 33, line 2.

17. Shaw, *Julius II*, pp. 182-3.

18. Quoted in Pastor, *History of The Popes*, vol. 6, p. 350.

19. Quoted in Klaczko, *Rome and The Renaissance*, p. 242.

20. Guicciardini, *The History of Italy*, p. 227.

21. Quoted in Pastor, *History of the Popes*, vol. 6, p. 362.

第二十三章

1. Condivi, *The Life of Michelangelo*, p. 57. In his diary entry for 15 August 1511, Paride de'Grassi speaks of the Pope having gone to see the unveiled fresco for the first time on the previous evening.

2. The hour of the Mass is speculative, but Masses for holy days and feasts were customarily held at nine in the morning. See *The New Catholic Encyclopedia*, 15 vols (New York: McGraw-Hill, 1967), vol. 9, p. 419.

3. Condivi, *The Life of Michelangelo*, p. 57.

4. Ibid.

5. Ibid.

6. The room was finished sometime during the year 1511, according to inscriptions on the window recesses giving that year as the *terminus ad quem* and specifying completion in the eighth year of the pontificate of Julius II, that is, sometime before 1 November 1511.

7. For Raphael's technique in adding the *pensieroso*, see Nesselrath, Raphael's '*School of Athens*', p. 20. The *pensieroso* is known to be a later addition, firstly because it does not appear in Raphael's cartoon for The School of Athens (now in the Biblioteca Ambrosiana in Milan), and secondly, because examination of the plaster has proved that it was painted on *intonaco* added to the wall at a later date. The exact timing of this addition is speculative, but it seems most likely that Raphael painted it as he finished work in the Stanza della Segnatura, that is, sometime in the summer or autumn of 1511 (ibid, p. 21).

8. This intriguing theory was first suggested by Deoclecio Redig de Campos in *Michelangelo Buonarroti nel IV centenario del 'Giudizio universale' (1541-1941)* (Florence: G.C. Sansoni, 1942), pp. 205-19, and repeated in his *Raffaello nelle Stanze* (Milan: Aldo Martello, 1965), Roger Jones and Nicolas Penny find the argument 'implausible' without, however, offering strong counter-arguments; see their Raphael (New Haven: Yale University Press, 1983). P. 78. Ingrid D. Rowland, on the other hand, states that Heraclitus 'presents a simultaneous portrait of Michelangelo's face and Michelangelo's artistic style' ('The Intellectual Background', in Marcia B. Hall, ed., Raphael's 'School of Athens', p. 157); and Frederick Hartt claims that his features 'are clearly those of Michelangelo' (*History of Italian Renaissance Art*, p. 509).

9. Edmund Burke, *A Philosophical Enquiry into the Origin of our Ideas of the Sublime and Beautiful*, ed. James T. Boulton (Notre Dame, Indiana: University of Notre Dame Press, 1986), esp. pp. 57-125.

第二十四章

1. Quoted in Klaczko, *Rome and the Renaissance*, p. 246.

2. Quoted in Pastor, *History of The Popes*, vol. 6, p. 369.

3. Ibid.

4. Ibid.

5. Ibid., p. 371.

6. Quoted in Klaczko, *Rome and the Renaissance*, p. 253.

7. The identity of this fresco is a matter of debate. For a discussion, see p. 235.

8. Quoted in Hartt, '*Lignum vitae in medio paradisi*: The Stanza d'Eliodoro and the Sistine Ceiling', *Art Bulletin* 32 (1950), p. 191.

9. Vasari, *Lives of the Painters, Sculptors and Architects*, vol. 2, p. 670.

10. Giovanni Boccaccio, *The Decameron*, trans. G. H. McWilliam, 2nd edn. (London: Penguin, 1995), p. 457.

11. Vasari, *Lives of the Painters, Sculptors and Architects*, vol. 2, p. 642.

12. For a history of the debate over this young woman's identity, see Leo Steinberg's 'Who's Who in Michelangelo's Creation of Adam: A Chronology of the Picture's Reluctant Self-Revelation', *Art Bulletin* (1992), pp. 552–66. Other candidates are the Virgin Mary and Wisdom (*Sapientia*). Steinberg also identifies what he thinks is Lucifer and a devilish companion likewise enfolded in the Almighty's capacious cloak.

13. *Scritti d'arte del cinquencento*, vol. 1, p. 10.

14. Such as in the Old Testament scenes in the sixth-century mosaics in San Vitale, Ravenna.

15. An example is the God the Father in the carvings on the *Genesis* pilaster of the cathedral in Orvieto, done (probably by the architect Lorenzo Maitani) in the early decades of the fourteenth century. A very early example is the youthful-looking God the Father in the fifth-century Old Testament mosaics in Santa Maria Maggiore, Rome.

16. Another depiction with which Michelangelo was no doubt familiar — the Genesis pilaster on the cathedral in Orvieto — docs show God pointing His index finger, though He does so while standing erect over a prostrate and unresponsive Adam.

17. Condivi, *The Life of Michelangelo*, p. 42.

18. Lionello Venturi and Rosabianca Skira-Venturi, *Italian Painting: The Renaissance*, trans. Stuart Gilbert (New York: Albert Skira, 1951), p. 59. For the significance of this publication in relation to Michelangelo, see Steinberg, 'Who's Who in Michelangelo's Creation of Adam, pp. 556-7.

第二十五章

1. Guicciardini, *The History of Italy*, p. 237.

2. The statue's head remained at Ferrara for some time, though it finally disappeared. No doubt it, too, was melted down for artillery.

3. Pastor, *History of the Popes*, vol. 6, p. 397.

4. Condivi, *The Life of Michelangelo*, p. 94.

5. As with lie School of Athens, Raphael made and preserved intact a large-scale cartoon for *The Expulsion of Heliodorus*, which was possibly intended to disseminate his design more widely. Later given away as a gift, this cartoon still existed in the time of Vasari, who claims it was in the possession of a man from Cesena named Francesco Masini. It has since disappeared.

6. Document reproduced in facsimile in the exhibition catalogue, *Raffaello, Elementi di un Mito: le fonti, la letteratura artistica, la pittura di genere storico* (Florence: Centre Di, 1984), p. 47.

7. Vasari, who is often unreliable and confused in his discussion of Raphael's Vatican frescoes, identifies Federico in *The School of Athens*. (Even more dubiously, he identifies as Giulio Romano, then a boy of twelve, as one of the

bearded men carrying the Pope's litter in *The Expulsion of Heliodorus*.) Cecil Gould has likewise proposed *The School of Athens* as the fresco in question, albeit seeing Federico's features in a different figure ('The Chronology of Raphael's Stanze', pp. 176-8). Gould's argument depends on the assumption that this fresco — which he argues was the last of the four in the Stanza della Segnatura to be finished — was not painted until after the summer of 1511.

8. Identification of the sitter for *La Fornarina* with Margherita Luti is by no means certain. The sitter was first identified as Raphael's mistress a century after the fact, in 1618, when she was referred to as a prostitute. She has also been identified as Imperia, as Beatrice of Ferrara (another courtesan) and as Albina (yet another courtesan). See Carlo Cecchelli, 'La "Psyche" della Faroesina', *Roma* (1923), pp. 9-21; Emilio Ravaglia, 'Il volto romano di Beatrice ferrarese', *Roma* (1923), pp. 53-61; and Francesco Filippini, 'Raffaello e Bologna', *Cronache d'Arte* (1925), pp. 222-6. For a sensible discussion of the painting and its myths, see Lawner, *Lives of the Courtesans*, pp. 120-3. For a sceptical view of the myth of La Fornarina, see Oppé, *Rapheal*, p. 69.

9. Vasari, *Lives of the Painters, Sculptors and Architects*, vol. 1, p. 722. The painting is now in the National Gallery, London, with sixteenth-century copies in the Uffizi and the Palazzo Pitti in Florence.

第二十六章

1. Ottavia Niccoli, 'High and Low Prophetic Culture in Rome at the Beginning of the Sixteenth Century', pp. 217-18.

2. Guicciardini, *The History of Italy*, p. 250.

3. The inspection is reported by Isabella d'Este's envoy to Rome, Grossino. See Alessandro Luzio, Isabella d'Este di fronte a Giulio II', *Archivio storico lombardo*, 4th series (1912), p. 70.

4. *The Letters of Michelangelo*, vol. 1, p. 64.

5. Ibid.,p.67.

6. Condivi and Vasari disagree over the subject. Condivi identified it as the fifth day of Creation, showing the Creation of the Fishes, while Vasari stated that it showed the Separation of Land and Water on the third day.

7. Vasari, *Lives of the Painters, Sculptors*, vol. 2, p. 670.

8. Quoted in Martin Kemp, *The Science of Art: Optical Themes in Western Art from Brunelleschi to Seurat* (New Haven: Yale University Press, 1990), p. 41.

9. Sec Alberti, *On Painting*, pp. 65-7. For perspective machines in the Renaissance, see Kemp, *The Science of Art*, pp. 167-88.

10. *The Letters of Michelangelo*, vol. 1, p. 64.

11. Quoted in Michael Mallet, *Mercenaries and their Masters: Warfare in Renaissance Italy* (London: Bodley Head, 1974), p. 196.

12. Mallett claims that in fact the losses on both sides amounted to about nine hundred (ibid., p. 197).

13. F. L. Taylor, *The Art of War in Italy, 1494-1529* (Cambridge: Cambridge University Press, 1920), p. 188.

14. Quoted in Pastor, *History of the Popes*, vol. 6, p. 400.

15. Ariosto, *Orlando furioso*, canto 33, line 40.

16. Ibid., canto 11, line 28.

第二十七章

1. Guicciardini, *The History of Italy*, p. 244.

2. For example, Michelangelo makes no mention of the statue in letters written to Lodovico and Buonarroto in the week after its destruction.

3. Kenneth Clark notes that psychologists have occupied themselves with the question 'why this man of immense

moral courage, who was utterly indifferent to physical hardship, should have suffered from these recurrences of irrational fear', though he speculates that the sculptor probably had good reasons for escaping and may even have felt an obligation to preserve his genius ('The Young Michelangelo', in J.H. Plumb, ed., *The Penguin Book of The Renaissance* [London: Penguin, 1991], p. 102).

4. Klaczko, *Rome and the Renaissance*, p. 354.

5. De Tolnay, *Michelangelo*, vol. 2, p. 68. De Tolnay argues, in his Neoplatonist reading of the ceiling, that in such figures Michelangelo represents, in contrast to the angelic *Ignudi*, 'the lowest degree of human nature, the *natura corporale*' (p. 67).

6. For one of the few studies that pays heed to what he calls the 'playful elements' of the Sistine ceiling — as well as to the underrated role of humour in Michelangelo's work more generally — see Paul Barolsky, *Infinite Jest: Wit and Humour in Italian Renaissance Art* (Columbia: University of Missouri Press, 1978).

7. Condivi, *The Life of Michelangelo*, p. 9.

8. *Complete Poems and Selected Letters of Michelangelo*, p. 142. For Michelangelo's vision of his own ugliness, see Paul Barolsky, *Michelangelo's Nose: A Myth and its Maker* (University Park: Pennsylvania State University Press, 1990).

9. *Complete Poems and Selected Letters of Michelangelo*, pp. 149-51.

10. Condivi, *The Letters of Michelangelo*, p. 108.

11. Vasari, *Lives of the Painter, Sculptors and Architects*, vol. 1, p. 639.

12. Boccaccio, *The Decameron*, p. 457.

第二十八章

1. Guicciardini, *The History of Italy*, pp. 251-2. In *Orlando furioso*, Ariosto likewise described the despair that

overcame the French army following its bloody victory: "The victory afforded us encouragement, but little rejoicing — for the sight of the leader of the expedition, the Captain of the French, Gaston of Foix, lying dead dampened our spirits. And the storm which overwhelmed him carried off so many illustrious princes who had crossed the cold Alps in defence of their realms and of their allies' (canto 14, line 6).

2. Quoted in Pastor, *History of the Popes*, vol. 6, pp. 407-8.

3. For Penni's presence in Raphael's workshop at this point, see Shearman, "The Organization of Raphael's Workshop', pp. 41, 49.

4. See Tom Henry, 'Cesare da Sesto and Baldino Baldini in the Vatican Apartments of Julius II, *Burlington Magazine* (January 2000), pp. 29-35.

5. Vasari, *Lives of the Painters, Sculptors and Architects*, vol. 1, p. 819.

6. On Michelangelo's antipathy to running a workshop, see George Bull, *Michelangelo: A Biography* (London: Viking, 1995), p. 16.

7. Condivi, *The Life of Michelangelo*, p. 107.

8. The corporal is still preserved in Orvieto. A different explanation of the miracle at Bolsena holds that the blood on the altar cloth was the result of the priest accidentally spilling wine from the chalice after consecration. He folded the cloth to hide his carelessness, but the stain spread through the folds, leaving an impression of the Host. See Pastor, History of the Popes, vol. 6, p. 595 n.

9. On this topic, see Klaczko, Rome and the Renaissance, p. ii, and Hartt, '*Lignum vitae in medio paradisi*', p. 120. The altar cloth and its shrine probably had a further significance for Julius, because in 1477 his uncle, Sixtus IV, had granted indulgences to promote both the adoration of the relic and the construction of the cathedral.

10. Quoted in Pastor, *History of the Popes*, vol. 6, p. 416.

11. Ibid.

344

12. Ibid., p. 417.

第二十九章

1. Grossino to Isabella d'Este, quoted in de Tolnay, *Michelangelo*, vol. 2, p. 243.
2. Ibid.
3. Ariosto, *Orlando furioso*, canto 33, line 2.
4. *The Letters of Michelangelo*, vol. 1, p. 70.
5. Ibid., p. 71.
6. For Savonarola's identification of himself with Jeremiah, see Ridolfi, *The Life and Times of Girolamo Savonarola*, p. 283, and Weinstein, *Savonarola and Florence*, p. 285.
7. *Complete Poems and Selected Letters of Michelangelo*, p. 150.
8. Ibid., pp. 12-13.
9. Ibid., p. 31
10. Guicciardini, *The History of Italy*, p. 257.

第三十章

1. Machiavelli, *The Chief Works and Others*, vol. 2, p. 893.
2. Guicciardini, *The History of Italy*, p. 262.
3. *The Letters of Michelangelo*, vol. 1, p. 71.
4. Machiavelli, *The Chief Works and Others*, vol. 2, p. 894.
5. Machiavelli, *The Prince*, trans. George Bull (London: Penguin, 1999), p. 6.
6. *The Letters of Michelangelo*, vol. 1, pp. 71, 74.

7. Ibid., p. 81.

8. Ibid., vol. 1, Appendix 9, p. 245.

9. Ibid., vol. 1, p. 75.

10. Dante, *The Divine Comedy*, vol. 2, *Purgatorio*, canto 17, line 26.

11. For an example of one such interpretation, see Hart, 'Lignum vitae in medio paradisi: The Stanza d'Eliodoro and the Sistine Ceiling', p. 198.

12. Vasari, *Lives of the Painters, Sculptors and Architects*, vol. 2, p. 674.

13. De Tolnay, *Michelangelo*, vol. 2, p. 182.

14. Ibid., p. 97.

15. *The Letters of Michelangelo*, vol. 1, p. 74.

16. These two lunettes were destroyed decades later by Michelangelo when he painted *The Last Judgement* on the altar wall. The subjects of these two lunettes are known through engravings.

17. *The Letters of Michelangelo*, vol. 1, p. 75.

第三十一章

1. Condivi, *The Life of Michelangelo*, p. 48.

2. Ibid.

3. De Tolnay, *Michelangelo*, vol. 2, p. 151.

4. Alberti, *On Painting*, pp. 77-8.

5. Condivi, *The Life of Michelangelo*, p. 58.

6. Vasari, *Lives of the Painters, Sculptors and Architects*, vol. 2, p. 675.

7. Condivi, *The Life of Michelangelo*, p. 58. Vasari tells a slightly different version of this anecdote in which it is

Michelangelo, and not the Pope, who first plans to retouch the painting a *secco* (*Lives of the Painters, Sculptors and Architects*, vol. 2, p. 668).

8. Condivi, *The Life of Michelangelo*, p. 58.
9. *The Letters of Michelangelo*, vol. 1, p. 149.
10. Ibid., vol. 1, p. 62.
11. Ibid., vol. 1, p. 149.
12. For the story of these two thousand ducats, see ibid., vol. 1, pp. 243-4.
13. Ibid., vol. 1, p. 85.
14. Quoted in Pastor, *History of the Popes*, vol. 6, p. 434.
15. Ibid., p. 437.
16. Inghirami, *Thomae Phaedri Inghirami Volterrani orationes*, ed. Pier Luigi Galletti (Rome, 1777), p. 96.

結語

1. Michelangelo's design for the dome of St. Peter's was revised after his death by Giacomo della Porta, under whom it was completed, in collaboration with Domenico Fontana, in 1590.
2. Vasari, *Lives of the Painters, Sculptors and Architects*, vol. 1, p. 745.
3. Ibid. The truth of Vasari's statement is open to question. He reports that Raphael's doctors, mistakenly diagnosing sunstroke, bled him, an operation that frequently caused the death of patients.
4. Pandolfo Pico della Mirandola to Isabella Gonzaga, quoted in J.A. Crowe and G.B. Cavalcaselle, *Raphael: His Life and Works*, 2 vols (London: John Murray, 1885), vol. 2, pp. 500-1.
5. In the *Sposalizio*, however, Raphael portrays Joseph preparing to slip the ring on to the fourth finger of the Virgin's right hand — an action repeated from Perugino's *Marriage of the Virgin*, where Mary likewise offers her right

hand to Joseph.

6. *Complete Poems and Selected Letters of Michelangelo*, p. 61.

7. For Michelangelo's death and funeral, see Rudolf and Margot Wittkower, eds, *The Divine Michelangelo: The Florentine Academy's Homage on His Death in 1564* (London: Phaidon Press, 1964).

8. On this borrowing, see Johannes Wilde, *Venetian Painting from Bellini to Titian* (Oxford: Oxford University Press, 1974), p. 123; and Creighton Gilbert, 'Titian and the Reversed Cartoons of Michelangelo', in *Michelangelo On and Off the Sistine Ceiling*, pp. 151-90.

9. Sir Joshua Reynolds, Discourses on Art, ed. Robert R. Wark (San Marino, Calif.: Huntington Library, 1959), p. 278.

10. Camille Pissarro, *Letters to His Son Lucien*, ed. John Rewald, 4th edn (London: Routledge & Kegan Paul, 1980), p. 323.

11. For these restorations, see Gianluigi Colalucci, 'Michelangelo's Colours Rediscovered', pp. 262-4. For a sceptical view of Colalucci's interpretation of these restorations, see Beck and Daley, *Art Restoration*, pp. 73-8.

12. For reports on this project of restoration, see Colalucci, 'Michelangelo's Colours Rediscovered', pp. 260-5; Carlo Petrangeli, 'Introduction: An Account of the Restoration', in de Vecchi and Murphy, eds, *The Sistine Chapel: A Glorious Restoration*, pp. 6-7. For a history of the restoration, together with its financial motives and cultural implications, see Waldemar Januszczak, *Sayonara Michelangelo: The Sistine Chapel Restored and Repackaged* (Reading, Mass.: Addison-Wesley, 1990).

13. The case against the restoration is made most comprehensively in Beck and Daley, *Art Restoration: The Culture, the Business and the Scandal*, pp. 63-122. For responses to objections raised by the critics, see Kathleen Weil-Garris Brandt, 'Twenty-five Questions about Michelangelo's Sistine Ceiling', *Apollo* (December 1987), pp. 392-400; and David Ekserdjian, 'The Sistine Ceiling and the Critics', *Apollo* (December 1987), pp. 401-4.

348

14. See Beck and Daley, Art Restoration, pp. 119-20.

15. On this matter, see note 12 on p. 312.

16. On the 'new Michelangelo' exposed by the cleaning project, see Januszczak, *Sayonara Michelangelo*, especially pp. 179-89.

17. Johann Wolfgang von Goethe, *Italian Journey*, trans. W.H. Auden and Elizabeth Mayer (London: Penguin, 1970), p. 376.

中英對照表

「海洋女神伽拉忒亞之凱旋」　The Triumph of
Galatea

海格立斯　Hercules

海綠石　glauconite

烏且洛　Paolo Uccello

烏西雅王　Uzziah

烏迪內　Giovanni da Udine

烏特勒支　Utrecht

烏爾巴諾　Pietro Urbano

烏爾比諾　Urbino

烏爾姆　Ulm

特里武爾齊奧　Giangiacomo Trivulzio

「特里波尼安獻上《法學匯編》給查士丁尼大帝」
Tribonian Presenting the Pandects to the Emperor
Justinian

特里紐利　Giovanni Trignoli

特拉西梅諾湖　Lake Trasimeno

特拉佩增提烏斯　Andreas Trapezuntius

特拉斯塔維雷　Trastavere

特萊登　triton

班迪內利　Baccio Bandinelli

「神聖同盟」　Holy League

索多瑪城　Sodom

索德里尼　Piero Soderini

索羅巴伯　Zorobabel

索羅門　Solomon

納沃納廣場　Piazza Navona

「逃往埃及途中的歇腳」　The Rest on the Flight into
Egypt

針刺謄繪法　spolvero

閃　Shem

馬丁五世　Martin V

馬尼尼　Domenico Manini

馬列米　Niccolò Malermi

馬西拉　Guillaume de Marçillat

馬西娜　Masina

馬但　Matthan

馬克西米連皇帝　Emperor Maximilian

馬努埃爾　Manuel

馬姆齊甜酒　Malmsey

馬姬雅·洽爾里　Magia Ciarli

馬庫斯·安東尼烏斯·馬格努斯
Marcus Antonius
Magnus

馬格麗塔·魯蒂　Margherita Luti

奧維德　Ovid

慈愛聖吉洛拉莫團　Congregation of San Giroramo della Carità

感恩聖母院　Santa Maria della Grazie

愛爾福特　Erfurt

新聖母馬利亞教堂　Santa Maria Novella

新聖母馬利亞醫院　Santa Maria Nuova

瑞士防衛隊　Swiss Guards

瑞士聯邦　Swiss Federation

萬神殿　Pantheon

署名室　Stanza della Segnatura

聖十字架發現節　Feast of the Invention of the Holy Cross

聖三一教堂　Santa Tr'nita

聖方濟各上、下教堂　Upper and Lower Churches of San Francesco

聖卡帖利娜（‧德爾‧卡瓦雷洛帖）教堂　Santa Caterina (delle Cavallerotte)

聖卡夏諾　San Casciano

聖皮里托修道院　Santo Spirito

聖史帖法諾　San Stefano

聖史蒂芬節　St Stephen's Day

聖本篤　St Benedict

「聖母子與聖安娜」　Virgin and Child with Saint Anne

聖母升天節　Feast of Assumption

聖母馬利亞大教堂　S. Maria Maggiore

聖母堂　Lady Chapel

聖母領報節　Feast of Annunciation

聖吉米尼亞諾　San Gimignano

聖安東尼　St Anthony

「聖安東尼受試探」　The Temptation of St Anthony

聖安傑洛　Ponte Sant' Angelo

聖安傑洛堡　Castel Sant' Angelo

聖托馬斯　St Thomas

聖朱斯提納修道院　Santa Giustina

聖佛雷迪亞諾教堂　San Frediano

聖克莉絲蒂娜教堂　Santa Cristina

聖克羅奇教堂　Santa Croce

聖使徒教堂　Santi Apostoli

聖佩特羅尼奧教堂　San Petronio

聖彼得大教堂　St. Peter's

聖彼得鐐銬教堂　S. Pietro in Vincoli

聖昂諾佛里奧　Sant'Onofrio

「聖門」　Porta Santa

Michelangelo and the Pope's Ceiling

Copyright © 2002 by Ross King

Traditional Chinese edition copyright © 2004, 2023 by Owl Publishing House, a division of Cité Publishing LTD

This edition published by arrangement with David Higham Associates Ltd. through Bardon-Chinese Media Agency

ALL RIGHTS RESERVED.

米開朗基羅與教宗的天花板：不朽名作《創世記》誕生的故事
（初版書名：米開朗基羅與教宗的天花板）

作　　者　羅斯·金恩（Ross King）
譯　　者　黃中憲
責任編輯　李季鴻
校　　對　李季鴻、梁嘉真
版面構成　張靜怡
封面設計　児日設計
行 銷 部　張瑞芳、段人涵
版 權 部　李季鴻、梁嘉真
總 編 輯　謝宜英
出 版 者　貓頭鷹出版

發 行 人　涂玉雲
發　　行　英屬蓋曼群島商家庭傳媒股份有限公司城邦分公司
　　　　　104 台北市中山區民生東路二段 141 號 11 樓
　　　　　劃撥帳號：19863813；戶名：書虫股份有限公司
城邦讀書花園：www.cite.com.tw　購書服務信箱：service@readingclub.com.tw
購書服務專線：02-2500-7718~9（週一至週五 09:30-12:30；13:30-18:00）
24 小時傳真專線：02-2500-1990~1
香港發行所　城邦（香港）出版集團／電話：852-2877-8606／傳真：852-2578-9337
馬新發行所　城邦（馬新）出版集團／電話：603-9056-3833／傳真：603-9057-6622
印 製 廠　中原造像股份有限公司
初　　版　2004 年 9 月／二版 2023 年 10 月
定　　價　新台幣 480 元／港幣 160 元（紙本書）
　　　　　新台幣 336 元（電子書）
I S B N　978-986-262-656-6（紙本平裝）／978-986-262-657-3（電子書 EPUB）

國家圖書館出版品預行編目資料

米開朗基羅與教宗的天花板：不朽名作《創世記》誕生的故事／羅斯·金恩（Ross King）著；黃中憲譯. -- 二版. -- 臺北市：貓頭鷹出版：英屬蓋曼群島商家庭傳媒股份有限公司城邦分公司發行, 2023.10
　　面；　公分.
譯自：Michelangelo and the Pope's ceiling
ISBN　978-986-262-656-6（平裝）

1. CST：米開朗基羅 (Michelangelo Buonarroti, 1475-1564)
2. CST：藝術欣賞　3. CST：壁畫
4. CST：文藝復興　5. CST：義大利

909.945　　　　　　　　　　　　112012838